'몸'으로 본 한국여성사

필자소개

권순형 한국학중앙연구원 한국학지식정보센터 연구원
김미정 국가기록원 학예연구사
김선주 다산학술문화재단 전임연구원
김언순 이화여자대학교 강사
신영숙 이화여자대학교 이화사학연구소 연구원
이성임 인하대학교 강사
이순구 국사편찬위원회 편사연구관
정해은 한국학중앙연구원 선임연구원

(가나다 순)

한국문화사 35
'몸'으로 본 한국여성사

2011년 10월 25일 초판 인쇄 2011년 10월 31일 초판 발행

편저 국사편찬위원회 위원장 이태진
필자 권순형·김미정·김선주·김언순·신영숙·이성임·이순구·정해은
기획책임 고성훈 기획담당 장득진·이희만
주소 경기도 과천시 중앙동 2-6

편집·제작·판매 경인문화사(대표 한정희)
등록번호 제10-18호(1973년 11월 8일)
주 소 서울시 마포구 마포동 324-3 경인빌딩
대표전화 02-718-4831~2 팩스 02-703-9711
홈페이지 http://www.kyunginp.co.kr
이 메 일 kyunginp@chol.com

ISBN 978-89-499-0820-5 03600
값 30,000원

한국문화사 35

'몸'으로 본 한국여성사

국사편찬위원회

한국 문화사 간행사

국사학계에서는 일찍부터 우리의 문화사 편찬에 대한 논의가 있었습니다. 특히, 2002년에 국사편찬위원회가 『신편 한국사』(53권)를 완간하면서 『한국문화사』의 편찬에 대한 관심이 높아지게 되었습니다. 이는 '문화로 보는 역사'에 대한 새로운 인식과 수요가 확대되었기 때문입니다.

『신편 한국사』에도 문화에 대한 내용이 일부 포함되어 있지만, 그것은 우리 역사 전체를 아우르는 총서였기 때문에 문화 분야에 할당된 지면이 적었고, 심도 있는 서술도 미흡하였습니다. 이러한 연유로 우리 위원회는 학계의 요청에 부응하고 일반 독자들도 쉽게 이해할 수 있는 『한국문화사』를 기획하여 주제별로 간행하게 되었습니다. 그 첫 사업으로 2005년부터 2009년까지 총 30권을 편찬·간행하였고, 이제 다시 3개년 사업으로 10책을 더 간행하고자 합니다.

국사편찬위원회는 『한국문화사』를 편찬하면서 아래와 같은 방침을 세웠습니다.

첫째, 현대의 분류사적 시각을 적용하여 역사 전개의 시간을 날줄로 하고 문화 현상을 씨줄로 하여 하나의 문화사를 편찬한다. 둘째, 새로운 연구 성과와 이론들을 충분히 수용하여 서술한다. 셋째, 우리 문화의 전체 현상에 대한 구조적 인식이 가능하도록 체계화한

다. 넷째, 비교사적 방법을 원용하여 역사 일반의 흐름이나 문화 현상들 상호 간의 관계와 작용에 유의한다는 것이었습니다. 또한 편찬 과정에서 그 동안 축적된 연구를 활용하고 학제간 공동 연구와 토론을 통하여 가능한 한 객관적으로 서술하고자 하였습니다.

우리 위원회는 새롭고 종합적인 한국문화사의 체계를 확립하여 우리 역사의 영역을 확대하고자 합니다. 찬란한 민족 문화의 창조와 그 역량에 대한 이해는 국민들의 자긍심과 학습 욕구를 충족시키게 될 것입니다. 우리 문화사의 종합 정리는 21세기 지식 기반 산업을 뒷받침할 문화콘텐츠 개발과 문화 정보 인프라 구축에도 기여할 것으로 생각합니다.

인문학의 중요성이 강조되는 오늘날 『한국문화사』는 국민들의 인성을 순화하고 창의력을 계발하는데 도움이 될 것입니다. 이 책이 찬란하고 자랑스러운 우리 문화를 잘 이해하고 활용하는데 이바지할 것으로 생각합니다.

2011. 8.
국사편찬위원회 위원장
이 태 진

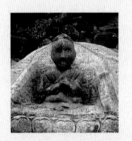

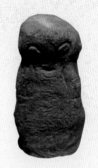

Ⅲ. 몸, 정신에서 해방되다

'몸'으로 본 한국여성사를 내면서

인간의 몸은 생물학적으로 크게 남성과 여성으로 구분된다. 사회 안에서 인간의 몸은 자연적인 상태에 머물러있지 않고 삶의 경험을 반영하고 투영하는 매개체라 할 수 있다. 인간은 몸이 있어야 존재하고 행위할 수 있는 반면, 장애나 노쇠, 남성 또는 여성 등 몸의 상태에 의해 규정되기도 하므로 여기에는 사회적 차이와 차별이 투영되어 있다.

다시 말하자면 몸은 겉으로 보기에 생물학적인 형태를 띠고 있지만 거기에는 여성과 남성으로 살아가는 삶의 형태가 낱낱이 새겨져 있다고 할 수 있다. 그래서 인간의 몸은 젠더의 역사를 읽어내는 자료이자 현실의 장이라고 할 수 있다.

역사적으로 여성은 몸으로 결정되었다. 자궁이 있는 여성은 아이를 낳을 수 있으나 자궁이 '있음'으로 인해 오랜 세월 여성성이나 모성의 이름으로 갇혀 지냈다. 지모신앙地母信仰으로 대표되는 여성의 몸을 숭배하던 원시시대를 제외하고 자궁이 있는 여성은 아이를 낳고 기르는 임무를 떠안게 되었고 그것이 곧 여성성의 원천으로 인식되었다.

18세기 이후 과학이 발달하면서 여성과 남성의 차이에 대한 연구가 구체화되었다. 과학의 발달은 여성의 몸이 연약하다는 증거를 쏟아내었고 출산과 양육에만 적합한 몸이라는 논리를 이끌어 내었다. 19세기 근대에 접어들면서 과학은 여성의 몸이 모성을 발휘할 때에만 가치가 있다

는 논리를 뒷받침하였다. 여성의 몸이 생물학적인 '자연自然'을 넘어 사회 및 문화적인 요소에 의해 규정되고 제한된 것이다.

1970년~1980년대를 거치면서 여성학자들은 몸을 자연적인 범주로 보지않고 사회나 문화적인 권력 관계를 반영하는 것으로 파악하기 시작했다. 여성에 대한 이데올로기와 남성의 시선이 어떻게 여성의 몸에 스며 있는지를 분석하여 여성의 '몸'이 처한 현실에 주목했던 것이다. 예컨대, 1851년에 소저너 트루스(Sojourner Treth)가 던진 유명한 질문 "저는 여자가 아닙니까?"처럼 문화적으로 어떤 여성을 여성으로 간주하는지는 생물학적인 요소로 결정되지 않았다.

그렇다면 한국 역사 속에서 여성의 몸은 어떤 이데올로기와 사회적 요소로 파악되고 해석되었을까? 이 책은 2008년에 한국 여성사를 전공하는 필자들이 모여 몸에 대한 이론을 공부하면서 시작되었다. 이 책에 참여한 필자들은 대부분 한국여성연구소 여성사연구실에 소속된 연구자들이다. 그동안 공동 작업으로 펴낸 책이 『우리 여성의 역사』(1999), 『혼인과 연애의 풍속도』(2005)이며 이 책은 공동 연구의 세 번째 결과물이다.

세 번째 공동작업을 위해 모인 필자들은 '여성의 몸이란 무엇인가'라는 소박한 질문에서 출발하여 한국사에서 여성의 몸을 이데올로기의 전쟁터로 이해하는 것이 과연 가능한지를 타진해 보고 싶었다. 이 책의 필자들에게 '몸'이란 주제인 동시에 소재이기도 하였다. 그래서 외국의 관련 연구 성과에 힘입어 여성미, 임신, 출산, 성性, 모성, 치장 등을 공통 주제로 하여 시대별 특징과 변화 양상, 이를 바라보는 시선과 담론을 이리저리 사료들을 찾고 재해석해 보았다.

이 책은 한국 고대에서부터 현대에 이르기까지 크게 3부로 구성되었다. 시대에 따라 여성의 몸이 어떻게 인식되고 어떤 의무가 부과되었는지를 살펴보기 위해 한국사에서 일반적으로 사용하는 시대 구분을 따랐다. 제1부는 원시시대부터 고려, 제2부는 조선, 제3부는 개항 이후 1970

년대까지의 내용을 담았고 총 8편의 글이 실렸다.

〈고대 여성의 몸, 숭배와 통제 사이〉는 선사시대부터 삼국시대에 걸쳐 여성의 몸이 신성한 존재로 추앙되다가 아들 낳는 몸으로 세속화되는 과정을 밝히고 있다. 구석기에서 신석기시대의 여성상女性象의 출토는 여성의 몸을 개인의 몸이 아닌 사회적 재생산자로서 신성하게 여기고 숭상했다는 증거로 볼 수 있다. 삼국시대에 여성의 몸은 시조모始祖母나 여성 산신, 노구老軀의 형태로 국가적으로 숭상되었으며, 신을 대리하는 사제로도 활동하였다. 불교가 유입된 이후에도 여성의 몸은 관음의 현신으로 여겨졌다. 뿐만 아니라 가계의 시조로 숭앙받는 여성도 있었다. 이는 여성의 몸이 생산과 번식의 신비한 능력을 가진 존재로 부각되었기 때문이다.

그러나 점차 남성을 중심으로 한 가부장적 질서가 형성되면서 여성의 몸은 통제되기 시작하였다. 여성의 몸은 가계 계승자인 아들을 낳아야 하는 몸이 되었고 투기나 간음 등 가부장적인 가족 질서를 위협하는 행위는 통제되었다. 하지만 혼전 순결이나 재혼에 대한 금기가 보이지 않고 있어 여성의 몸이 여전히 출산이라는 사회적 재생산이라는 측면에서 중시되었다고 해석하였다.

〈친족 일부로서의 몸〉은 고려시대 여성의 몸에 대한 전반적인 고찰이다. 불교 및 법제에서 규정하는 여성의 몸에서부터 왕비, 귀족 여성, 평민 여성에 이르기까지 결혼과 출산, 공납, 사랑 등 다양한 소재를 통해 여성의 몸이 어떻게 규정되었는지 살펴보았다. 불교에서 몸이란 공空으로서 고정된 실체가 아니며 생로병사의 고통을 낳는 원천이었다. 불교에서 여성은 해탈을 방해하는 성욕과 동일시되었다. 불교 교리에서는 부부 사이의 정절을 중시하여 간음은 물론 다른 사람에게 마음을 두는 것조차 금지하였다. 여성의 출산은 왕비에서부터 천인에 이르기까지 국가와 가정을 유지하고 재생산하는 동력이었으며 여성의 중요한 성취 수단으로 작용하였다. 특히 재생산 능력을 가진 여자 하인은 남자 하인보다 더 가

치있게 여겨졌다.

불교에서 몸과 깨달음은 별개의 것으로 간주하였으므로 고려 여성들은 아름다운 외모를 과시했으며 각종 기록에도 여성의 미모에 대한 묘사가 빈번한 편이다. 여성들은 외모를 가꾸기 위해 화장을 했으며, 검은 머리, 하얀 피부, 요염한 눈과 반달같은 눈썹, 통통한 볼, 날씬한 몸매가 미인의 조건이었다. 그러나 고려가 원 간섭기에 있을 때 여성의 몸은 위태로워 공녀로서 희생을 강요당하였다.

〈예와 수신으로 정의된 몸〉은 조선시대 유교 사회에서 양반 남성들이 여성의 몸을 어떻게 인식하고 규정했는지 살핀 글이다. 조선 사회에서 여성에게 요구된 많은 규범은 모두 예禮로 정의되었고 예의 실천은 도덕적 강제성을 띠었다. 유교에서 여성은 덕녀德女와 악녀로 이분화되어 유교적 여성 윤리에 충실하면 덕녀가 그렇지 못하면 악녀가 되었다. 유교에서 여성에게 요구한 예의 기본원리는 남녀유별로서, 음양론 및 내외 관념에 기반하여 여성과 남성은 질적으로 다른 세계에 속한 존재이자 수직적 관계임을 강조하였다. 그리고 여성은 화의 근원이라는 여화론을 통해 이러한 인식을 강화하고 고착시켰다. 곧 여성의 몸을 불온한 욕망을 유발하는 재앙으로 간주하여 여성의 몸과 성性을 철저하게 관리해야 할 대상으로 만들었다. 그 결과 여성의 몸은 아들 낳는 몸, 가문을 살리는 몸, 절개를 지키는 몸으로 규정되었다.

유교에서는 누구나 성인聖人이 될 수 있다고 하면서 수신을 통해 인욕을 극복하도록 권장하였다. 조선 사회가 여성에게 요구한 수신은 여성 자신의 완성보다 남편의 완성에 초점을 두었으며, 남편과 가문을 위해 여성이 가진 생산능력을 관리하는 데 초점을 두었다.

〈출산하는 몸〉은 여성의 출산과 가계 계승의 문제를 다루고 있다. 이 글은 여성의 몸이 출산하는 주체로서 의미가 컸다는 점을 전제한 뒤 조선 사회에서 이루어지던 임신과 출산의 양상을 검토하였다. 조선에서 신분을 결정짓는 중요한 요소는 어머니의 혈통이었으므로 양반 남성은 양

반 여성을 적처로 삼았고 적처는 배타적 지위를 누릴 수 있었다. 건강한 출산을 위한 조건으로 건강한 신체를 선호하면서도 성격이나 품행 등 좋은 성품이 아이를 많이 낳을 수 있다고 보았다. 임신한 후 여성의 몸은 태교에 힘썼는데 건강한 아이 못지않게 사회가 요구하는 바람직한 인간상 곧 도덕성을 갖춘 아이를 희망했기 때문이다.

각종 산전 산후병은 여성의 몸을 위협하였다. 산전 산후병은 출혈 증세가 큰 비중을 차지했으며 유종乳腫, 변비, 부종도 여성을 괴롭힌 증세였다. 한편 조선 사회는 혼인 관계에서 여자 집안의 영향력이 컸기에 아이를 낳지 못하는 적처를 내쫓는 대신에 다른 대안을 찾았다. 곧 양자들이기라는 유용한 출산 대체를 통해 적처의 지위를 유지해 주었다. 결론적으로 출산은 가계를 계승하는 수단이었고 아들 낳은 어머니이야 말로 여성 가운데 가장 높은 지위를 누렸다고 할 수 있다.

〈타자화된 하층여성의 몸〉은 일기日記나 호적 등 일상 관련 자료를 토대로 하여 조선시대 여자 하인의 몸과 성性을 조명하였다. 조선은 계층 구분이 엄격한 사회로 최하층에 노비가 위치하였다. 사노비는 주인의 소유물이자 성姓없이 단지 이름만 가진 존재로 전체 인구의 30~40% 정도를 차지할 만큼 비중이 높았다. 여비의 몸은 몸종과 유모, 취사, 방아찧기 등 각종 가사노동에 시달렸을 뿐만 아니라 양잠과 길쌈, 장사 등 생산 노동에도 종사하였다.

주인 입장에서 노비의 몸은 재산을 늘리기 위한 수단이었으므로 여비의 혼인에 일정한 통제력을 가하였고 성관계도 규제하였다. 더구나 여비의 몸은 양반에게 농락을 당하기 일쑤였다. 여비가 아버지가 누구인지 알 수 없는 상태에서 아이를 낳으면 그 아이의 몸은 어머니를 따라 노비가 되어 주인집에 사환했고, 그 아이가 딸이면 어린 나이에 성적 수탈을 당하는 악순환이 되풀이되었다. 또한 양반은 본인 소유의 비를 첩으로 삼기가 매우 수월했으므로 여비가 주인의 첩이 되는 경우도 있었다. 이처럼 여비의 몸은 각종 노동과 성적 수탈에 그대로 노출된 채 고단하기

이를 데 없는 상황에 처해 있었다.

〈여성의 외모와 치장〉은 조선시대 외모의 의미와 여성의 치장 문제를 여성의 '작은' 저항이라는 측면에서 살펴보았다. 조선에서는 '부용婦容'이라 하여 여성의 용모에 대한 기준을 마련하였다. 부용이란 여성의 아름다운 외모가 아닌 청결을 강조하는 논리로서 몸과 얼굴을 깨끗이 씻고 의복을 청결하게 입는 것을 의미하였다. 여성의 몸이 마음의 투영체로서 중시되다보니 청결과 예의바른 몸가짐이 강조되었고, 여성의 몸짓, 자세는 덕스럽고 조신한 동작을 훈련하도록 권장하였다. 그리고 여성의 근검과 절약을 이끌어내기 위해 여성의 미모를 불온시하고 꾸밈이나 치장을 사치라는 이름으로 경계하면서 여성의 다양한 욕구를 제한하였다. 여성을 대상으로 한 교육서에 사치가 여성의 '덕'을 측정하는 가치 기준으로 들어선 이유도 여성의 치장을 억제하고자 했던 위정자들의 의도가 담겨 있었다.

하지만 여성들은 치장에 대한 곱지않은 시선에도 불구하고 남보다 외모를 돋보이게 하기 위해 치장을 서슴치않았다. 사회적으로 수용될 수 없는 경계선마저 넘나들면서 다양한 치장을 시도했다. 특히 18세기 후반 가체加髢로 대표되는 여성의 머리치장은 국가의 강력한 규제에도 불구하고 그 틈새를 비집고 오랫동안 지속되었다는 측면에서 눈여겨볼 만한 현상이라 할 수 있다.

〈몸의 가치와 모성의 저항〉은 한국 근대사회에서 여성의 몸을 둘러싼 변화를 다양한 측면에서 검토한 글이다. 근대란 육체가 정신에서 분리되면서 몸의 가치나 중요성이 새롭게 인식된 시기라는 전제에서 시작하고 있다. 무엇보다도 근대적 서구스타일의 잣대에 기반한 미적 기준이 마련되었으며 근대적 위생도 강조되었다. 여성의 정신미도 예의미, 동작미, 언어미, 품성미, 심정미, 자상미, 기술미 등으로 세분화되었다. 신여성은 여성의 몸이 자아와 연결되어 있음을 지각하고 검소함에서 벗어나 근대적 개성미를 추구하는 데에 힘썼다. 의복 개량은 획기적인 변화로서 근

대적 실용성과 여성미 그리고 건강에 대한 고려를 바탕으로 긴 저고리에 짧은 치마를 입고 양산을 들고 하이힐을 신은 옷차림이 등장하였다. 또 쪽진 머리에서 단발의 유행, 나아가 퍼머 머리도 출현하였다.

그러나 식민지 사회에서 여성의 몸은 노동력, 출산 능력으로 평가받는 것으로서 어떤 곤란도 감수해야 했다. 결혼과 임신, 출산 등은 사회의 일로 관리 통제의 대상이었고, 전쟁이 요구하는 남아를 낳아 잘 키우는 것이 여성의 몸에 할당된 의무였다. 또한 전시 체제에서 여성의 몸에 대한 수요가 증대하면서 여자 군속, 종군 간호부, 여자정신대, 일본군 '위안부' 등 여성 동원이 일상화되었다.

〈미, 노동 그리고 출산〉은 6·25전쟁 이후 1970년대까지 여성의 몸에 대한 인식을 밝히고 있다. 해방 이후 50~60년대를 거치면서 텔레비전을 비롯해 대중매체가 발달하면서 여성의 몸은 치장하는 몸과 보여지는 몸으로서의 변화가 본격화되었다. 아름다운 여성이란 큰 키와 가슴, 잘록한 허리와 풍만한 엉덩이라는 섹슈얼리티로 각인되었고 이에 따라 각종 잡지에도 미용실, 화장품, 성형 광고가 넘쳐났다. 의복도 한복과 양장의 공존, 유행과 통제가 함께하는 시기였다. 기능성을 강조한 바지와 빌로도 치마, 맘보 바지의 등장, 전시생활개선법, 신생활운동 등을 통한 의복 간소화운동이 공존하였다.

1970년대 이후 한국사회는 산업화와 도시화가 본격화되면서 여성의 몸은 생산의 현장으로 나아갔으나 노동의 가치는 철저히 외면당하고 실제 기여에 비해 홀대되었다. 한편, 1962년부터 실시된 가족계획사업으로 여성의 몸에는 강제 불임 수술이 강요되었으나 여전히 아들을 낳아야 한다는 사회적 인식으로부터 자유롭지 못하였다. 해방 이후 군정으로 시작된 미군의 주둔으로 기지촌 여성들이 출현했고 양공주, 양갈보 등으로 불리며 사회에서 온갖 멸시를 당하였다. 이처럼 양육-재생산 위주로 존재해왔던 여성의 몸은 현대 사회에서 다양하게 변화했으나 그 흐름 속에서 정작 여성의 몸은 철저히 배제되어 왔던 것이다.

이상으로 이 책에 실린 내용을 소개하였다.

8명의 필자들이 함께 모여 이 책을 엮으면서 가장 어려웠던 점은 연구 방법론의 부재였다. '몸'이라는 화두를 갖고 연구모임을 시작했으나 필자들이 한국사 전공자다보니 몸을 둘러싼 다양한 학문 분야의 성과를 제대로 흡수하지 못하였다. 예상은 했으나 한국사 안에서 여성의 몸을 연구하기 위한 적합한 연구방법론을 개발하기가 생각만큼 쉽지 않았다.

그래서 이 책의 필자들에게 여성의 몸이란 '주제'인 동시에 '소재'이기도 하였다. 이 책을 읽다보면 여성의 몸에 대해 접근하는 시각이나 연구방법이 제대로 반영되지 못한 부분들이 많다. 소재로서의 몸은 맞지만, 몸에 대한 접근 방식으로서는 아쉬운 점이 있다.

그럼에도 필자들이 이 책을 마무리 지을 수 있던 조그마한 위안은 한국사에서 여성의 몸에 대한 연구로서 첫 발을 내딛었다는 점이었다. 또한 빈약한 사료 속에서 한국 고대부터 현대까지 '몸'이라는 화두를 갖고 일관되게 풀어냈다는 점에 의미도 부여해 보았다. 이 소박한 시작에 대해 독자 여러분들의 따뜻한 질정을 기다릴 뿐이다.

끝으로 이 책을 출간할 수 있도록 도와준 국사편찬위원회와 관계자들에게 감사드린다.

2011년 9월
한국학중앙연구원 선임연구원 정해은

Ⅰ. 신성에서 세속으로

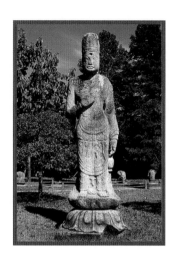

1

여성의 몸,
숭배와 통제 사이

01

신성神聖한 몸

'비너스'의 유행

오스트리아 빌렌도르프Willendorrf 근교 후기 구석기 유적에서 여성상女性像이 발견되었다. 커다란 유방과 불룩한 배, 터질 듯이 풍만한 엉덩이가 인상적인 높이 10cm 정도의 이 여성상은 당시의 이상적인 여성상을 나타낸 것으로 여겨져 '비너스'라는 별명이 붙여졌다. 이와 같은 '비너스'는 신석기 시대에 이르면 유럽이나 메소포타미아 지역, 인더스 강 유역, 중국, 일본 등 상당히 넓은 지역에서 나타나고 있다.

우리나라 신석기 유적에서도 여성상으로 여겨지는 유물이 출토되었다. 함경북도 청진의 농포 유적에서는 5.6cm 크기의 흙으로 빚어서 구은 인형이 출토되었는데 허리가 잘록하고 엉덩이가 퍼져있는 듯해 여성을 형상화한 것으로 추정하고 있다.[1] 평안북도

용천 신암리 유적에서도 흙으로 빚은 인형이 출토되었는데, 얼굴과 팔다리는 없어졌지만 허리가 잘록하면서 가슴에 유방을 표현한 돌기가 있어 여성으로 보고 있다.[2]

선사 시대에 발견되는 이들 여성상은 대부분 볼륨 있는 몸매에 가슴과 엉덩이, 배 등 여성의 성적 특징이 강조되어 있다. 이에 대해 당시 여성의 육체적 미의식에서 오는 이상적인 여성상을 표현한 것, 다산과 풍요와 관련된 호신부, 가족이나 종족의 조상인 조모신祖母神, 원시 종교와 관련된 무녀상巫女像 등으로 해석되고 있다.[3] 시대나 지역마다 의미 차이는 다르겠지만, 이들 여성상의 출토는 선사시대 여성을 신성하게 여기고 숭상했음을 보여준다.

우리나라 신석기 유적에서 발견된 여성상 (용천 신암리 출토 여성상) 머리와 팔다리는 파괴되고 몸통만 남아 있는데, 잘록한 허리에 가슴과 엉덩이가 특징적으로 표현되어 있어 여성을 형상화한 것으로 보고 있다.

신神이 된 여성들

여성상의 출토는 청동기 시대 이후 감소되지만, 고대 문헌 자료에서도 존숭받았던 여성의 모습을 확인할 수 있다. 고대 건국 신화에서는 천신계天神係의 이주민 집단이 지신계地神係의 토착 집단과 결합하는 과정을 주요 모티브로 하고 있는데, 먼저 거주한 지신계의 토착 집단을 상징하는 것은 여성이었다.[4]

우리 민족 최초의 국가인 고조선의 단군 신화는 하늘에서 내려온 환웅과 곰에서 사람이 된 웅녀와의 결합하여 태어난 단군이 고조선을 건국했다는 것을 줄거리로 하고 있다.[5] 하늘에서 내려왔다는 환웅이 천신계의 이주 세력을 대표한다면, 그 지역에 살고 있던 곰은 먼저 거주해 있던 토착 세력을 상징하는 토템으로 해석되고 있다. 햇빛을 보지 않고 마늘과 쑥을 먹는 시련을 거쳐 사람이 되었던 웅녀는 고조선의 건국 시조를 낳은 시조모로서 중요한 의미를 가지고 있다.

고구려의 건국 시조인 주몽은 하백河伯의 딸인 유화柳花와 천제天帝의 아들로 알려진 해모수와의 사이에서 태어났다. 아버지인 해모수는 주몽의 잉태 이후 더 이상 등장하지 않는다. 반면 어머니인 유화柳花는 주몽을 낳아 기르면서 주몽과 지속적인 관계를 형성하고 있다. 유화는 주몽에게 남쪽으로 가서 새로운 나라를 세울 것을 일깨우고,[6] 비둘기를 보내 오곡의 종자를 전해주기도 하였다.[7]

고구려에서 유화는 건국 시조를 낳아 기른 어머니 이상의 의미였다. 『삼국사기三國史記』에는 유화가 동부여에서 죽자 태후의 예로 제사지내고 신묘神廟를 세웠다고 하였다.[8] 태조왕太祖王은 부여에 가서 태후 묘에 직접 제사를 드리고 있다.[9] 또한 『북사北史』에는 고구려에 신묘가 두 곳 있는데, 하나는 부여신扶餘神으로 나무를 깎아 부인의 형상을 만들었고, 다른 하나는 고등신高登神으로 고구려의 시조이며 부여신의 아들이라는 이야기를 전하고 있다. 두 신묘에는 모두 관사를 설치하고 사람을 파견하여 수호하는데 두 신은 하백의 딸과 주몽일 것으로 추정하고 있다.[10] 이는 유화가 후대 고구려에서 신적인 존재로 국가적인 차원에서 숭배되었음을 보여준다.

삼국 가운데 기록이 영세한 편인 백제에서도 시조모에 대한 숭배를 찾을 수 있다. 『삼국사기』에는 온조왕 13년에 왕의 어머니가 61세의 나이로 세상을 떠났다는 기록과 함께 온조왕이 '국모가 돌아가시니 형세가 스스로 편안할 수 없다'며 도읍을 옮긴 사실을 전하고 있다.[11] 또한 온조왕 17년에는 '사당을 세우고 국모國母를 제사지냈다'고 하였다.[12] 이 기록은 백제에서도 사당을 세워 국가적인 차원에서 제사를 지냈던 국모로 존숭했던 여성이 있었음을 보여준다. 더 이상의 기록이 없어 자세한 내용은 알 수 없지만, 백제의 지배층은 부여와 고구려의 계통으로 알려져 있는 만큼, 백제에서 사당을 세우고 국가적으로 제사를 지냈다는 국모 역시 고구려의 유화와 비슷한 의미를 가지고 있지 않았을까 한다.

　신라의 건국 신화는 하늘에서 내려왔다는 천신계의 혁거세와
(계)룡(鷄)龍의 옆구리에서 태어났다는 지신계인 알영과의 결합을
중심으로 하는 전승이 가장 잘 알려져 있다. 그러나 이 외에도 시
조 부부를 선도 성모가 낳았다고 하는 시조모 전승도 있다. 신라인
들은 선도 성모가 선도산에 살면서 나라를 지켜주고 보호해 준다고
여겨, 나라가 건립된 이래 국가적으로 제사를 지냈다.[13] 신라에서도
시조모로 여겨진 선도 성모라는 여성을 신적神的인 존재로 숭상되
했던 것이다.

　가야에서도 금관가야의 시조인 수로 등이 하늘에서 내려온 알
에서 태어났다고 하는 천강계 신화 외에 천신계와 지신계의 결합

을 통해 시조가 태어났다는 구조의 신화가 전해지고 있다. 최치원이 인용한 석이정전釋利貞傳에는 가야산신 정견모주正見母主가 천신天神 이비가지夷毘訶之에 감응되어 대가야왕 뇌질주일惱窒朱日과 금관국왕 뇌질청예惱窒靑裔를 낳았다는 전승이 소개되어 있다.[14] 이는 가야에서도 천신과 결합하여 나라의 시조를 낳았다고 여긴 모주母主로 칭한 시조모의 존재가 있었음을 보여준다. 가야산신이라는 표현은 정견모주가 후대에 신적인 존재로 숭상되었음을 나타내는 것이다.

시조모 외에도 산신의 사례는 더 나타난다. 우리나라에서 산신이 대체로 여성 신격으로 나타나고 있는 것은 잘 알려져 있다.[15] 그 중에는 역사적 인물과 관계된 전승도 있다. 가뭄 때 기도를 드리면 감응이 있다고 알려진 영일현 서쪽에 있는 운제산 성모는 신라 2대 남해왕비인 운제 부인雲帝夫人과 관계가 있다고 여겼다.[16] 눌지왕대 인질이었던 왕자를 구해내고 일본에서 죽음을 당한 박제상의 부인은 남편을 기다리다가 치술 신모가 되었다고 알려져 있다.[17] 치술령은 경주에서 울산으로 넘어가는 지역에 위치해 있는 산으로, 여성이 산신으로 숭상되었음을 보여준다.

또한 통일의 명장으로 유명한 김유신은 고구려의 첩자의 꼬임으로 위기에 빠졌을 때 3명의 여인이 나타나 구해주었다. 이들은 자신을 각기 나림, 혈례, 골화 등 3곳의 호국신이라고 칭했는데, 위기를 벗어난 뒤 김유신은 음식을 갖추어 삼신三神에게 제사를 지냈다고 한다.[18] 3여성이 언급한 지역은 신라에서 대사의 대상이 되었던 성스러운 산이었다. 통일기 무렵 신라에서 국가를 지켜주는 것으로 여기고 숭배했던 여성 산신이 있었음을 보여준다.

비상非常한 여성들

고대 사회에서 여성은 신적인 존재로서 숭배되었을 뿐 아니라, 제사를 주관하는 사제로서 존숭되었다. 신라에서는 남해왕대 처음으로 시조 묘를 세웠는데 누이인 아로로 하여금 제사를 주관하게 하였다.[19] 신라의 왕비 이름은 시조 비인 알영 이후 눌지 왕비까지 알(ar)이 공통적으로 나타나는 것이 특징인데, 이들 알계 왕비들은 아로와 같은 사제의 기능을 가지고 있었을 것으로 여겨지고 있다.[20]

신묘를 세우고 시조모인 유화를 신적인 존재로 숭상했던 고구려에서도 여사제의 존재가 있었음을 추측할 수 있다.

왕이 군사를 내어 부여를 칠 때 비류수에 이르러 물가를 바라보니, 어떤 여인이 솥을 들고 춤을 추는 것 같았다. 가서 보니 솥만 남아 있었다. 그것으로 밥을 짓게 하였더니 불을 지피지도 않았는데 저절로 더워졌다. 밥을 지어 온 군사를 배부르게 먹었다. 갑자가 한 장부가 나타나 이르기를, "이 솥은 본래 내 집 물건인데 내 누이가 잃어버렸으나, 지금 왕이 발견하였으니 짊어다 드리겠습니다"고 했다. 그러므로 그에게 부정씨負鼎氏라는 성을 내렸다.(『삼국사기三國史記』 고구려본기高句麗本紀 대무신왕조大武神王條)

비류가에서 발견된 솥은 일상적인 물건이 아니었다. 불을 때지도 않았는데 저절로 밥이 되는 신이한 물건이었다. 특히 솥을 들고 춤을 추는 여성의 모습에서, 솥은 부정씨 부족의 제의와 관련된 제기로 춤추는 여성은 제의를 주관하는 여사제로 보기도 한다.[21]

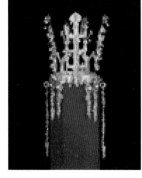 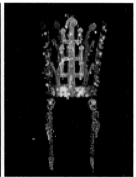

부인대라는 명문이 새겨진 허리띠가 출토되어 피장자를 여성으로 추정되고 있는 황남대총 금관(좌)
2개의 봉분이 붙어있는 표형분으로 여성이 피장된 것으로 알려진 북분에서 출토된 서봉총 금관(위)

신라의 마립간기 묘제인 적석목곽분에서는 화려함의 극치를 보여주는 금관이 출토되었다. 금관의 경우 종래는 왕관에 대입시켜 남성이 썼던 것으로 이해했으나, 금관이 출토되었던 황남대총 북분의 경우 '부인대'라는 명문이 새겨진 허리띠가 출토되면서 피장자가 여성이었다는 것이 밝혀졌다.[22] 또한 서봉총의 금관은 2개의 봉분이 연접되어 있어 부부묘로 알려진 표형분 가운데 여성이 피장된 것으로 알려진 북분에서 출토되었다.

　　당시는 여왕이 즉위하기 전이므로 이들 피장자는 왕으로 보기 어렵다. 여성이 묻힌 고분에서 금관이 출토되었다는 것은 금관이 곧 왕관은 아니라는 것을 보여준다. 그런데 신라에서 금관은 왕경인 경주 지역에서만 출토되고, 출토 수량도 6개로 한정되어 있다. 또한 금관이 출토된 고분은 대체로 대형이며 동반 유물도 최상급에 속한다.

　　이는 금관을 부장했던 여성이 정치 사회적으로 특별한 의미를 가진 존재였음을 보여준다. 나뭇가지를 형상화한 금관에 대해 샤머니즘과 연관시킨 해석을 참조한다면,[23] 금관이 출토된 최상급 고분의 주인공은 왕은 아니지만 신라에서 종교적인 의미를 지닌 최상층의 여성으로 해석될 수 있을 것이다. 고대에서는 종교적 관념이 정치 사회적 원리의 배경이 되고 있고, 종교적 권위는 정치 사회적 권위의 원천이기도 했다. 여성 고분에서의 금관 출토 역시 신라에서 종교적인 권위를 가지고 존숭받았던 여성이 있었음을 보여준다.[24]

　　고대 삼국에서 여성은 비상한 능력을 가진 존재로 존숭받기도 하였다. 대표적인 것이 노구老嫗이다. 신라의 시조비인 알영은 노구에 의해 양육되었다고 한다. 아진포에 도착한 탈해를 거두어 기른 것 역시 아진의선이라는 여성이었다. 또한 소지왕이 벽화라는 어린 소녀에게 빠져 몰래 만나러 다니자 고타소군 노구가 이를 강하게 비판하고 있다. 이는 노구가 글자상의 단순한 늙은 할머니가 아닌, 비

상한 능력을 가진 특별한 존재임을 알 수 있다.[25]

부여에서는 고구려에서 보낸 외교 문서에 담긴 의미를 해석하는 노구가 등장한다. 부여왕 대소의 위협에 고구려 유리왕의 아들 무휼은 "지금 여기에 알들이 쌓여 있습니다. 대왕이 만약 그 알들을 허물지 않는다면 신은 왕을 섬길 것이고, 그렇지 않으면 섬기지 않을 것입니다."라는 의미심장한 말을 보낸다. 이에 대해 부여왕이 신하들에게 두루 물었는데 알지 못했다. 그때 한 노구가, "계란을 쌓아 놓은 것은 위태롭다는 말이요, 그 계란을 무너뜨리지 않으면 안전하다는 말이니, 그 뜻은 왕이 자기의 위태로움을 알지 못하면서 남이 내조하기를 바라니 위태로움을 안정으로 바꾸어 스스로를 다스리느니만 못하다는 뜻입니다."고 풀이하였다.

백제에서도 노구의 존재가 나타나고 있다. 온조왕대에 노구가 남자로 변한 사건이 있었고 그 뒤 왕의 어머니가 돌아갔다고 했다.[26] 동성왕대에는 노구가 여우로 변하여 도망한 뒤 자객에 의해 왕이 피살되었다.[27] 불길한 징조와 관련하여 노구가 나타나지만, 백제 역시 노구는 남자나 여우로 변할 수 있는 신이한 존재였음을 보여준다.

관음觀音의 현신

신령한 존재로, 비상한 능력을 가진 존재로 숭상되던 여성의 모습은 불교 유입 후에는 관음의 현신으로 나타나고 있다. 원효는 낙산사에 관음의 진신이 나타났다는 말을 듣고 친견하기 위해 가던 도중 2명의 여성을 만났는데, 이들은 원효를 시험하기 위해 나타난 관음의 현신이었다. 시험을 통과하지 못한 원효는 결국 낙산사에 도착했으나 관음을 친견하지 못했다.[28]

　　신문왕대 경흥이라는 명망있는 승려가 병이 나자 한 여승이 나타
나서 "근심으로 생긴 병이니 즐겁게 웃으면 나을 것이다."라며 열
한 가지 모습을 지어 우스꽝스러운 춤을 추었다. 경흥의 병은 씻은
듯이 나았는데, 여승은 남항사로 숨어들었다고 한다. 그런데 가지
고 있던 지팡이가 11면 관음보살이 그려진 탱화 앞에 서 있었다고
하여,[29] 경흥의 병을 고친 여승은 11면관음보살의 현신으로 여겼음
을 알 수 있다.

　　이 외에도 남편인 광덕의 성불을 돕고 엄장을 일깨워 서방정토로
가도록 이끈 광덕의 처는 분황사의 여종인데 관음보살의 19응신
가운데 하나였다고 하였다.[30] 경덕왕대 미륵불과 미타불을 염원하
던 노힐부득과 달달박박에게 나타나 성불하도록 이끌어 주었던 여
성 역시 자신을 관음보살로 칭하고 있다.[31]

　　인도에서 관음은 여성의 모습으로 나타나는 경우가 흔하지 않
으며, 중국에서도 일부 남부 지역을 제외하고는 마찬가지였다. 그
런데 우리나라에서는 관음이 대체로 여성의 모습으로 나타나고 있
다.[32] 현재 우리나라에 남아 있는 고대 관음상을 보면 허리가 잘록
하거나 아름답게 치장한 모습으로 여성성이 많이 나타나고 있다.

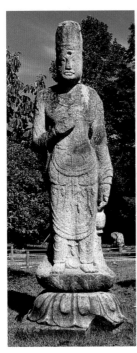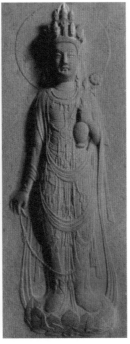

허리가 잘록하고 장식이 많은 신라시대
관음보살상
선덕여왕릉이 있는 낭산에서 출토되어
경주박물관에 있는 관음보살상(좌)
통일신라대 조영된 석굴암 본존불 뒤에
조각된 11면관음보살상(우)

고대 사회에 관음의 현신이 주로 여성으로 나타나는 현상과 무관하
지 않을 것이다.

02.

생육生育의 몸

대지의 어머니

고대 사회에서 여성은 신적인 존재로, 관음의 현신으로 숭배되었다. 신성한 존재로 존승되었던 여성들의 모습은 지모신앙과 밀접한 관계를 가지고 있다.

고구려 건국 신화에서 유화는 물의 신 하백河伯의 딸로 표현되고 있다. 버들 꽃을 뜻하는 이름 역시 물과 밀접한 관계를 가지고 있다. 물은 생명의 근원일 뿐 아니라, 농경과는 뗄 수 없는 관계를 가지고 있다. 특히 유화는 비둘기에 실려서 오곡의 종자를 주몽에게 보내었는데, 이는 유화가 곡령신이자 지모신의 성격을 가지고 있음을 뜻한다.[33]

신라의 시조비로 전승되고 있는 알영 역시 우물가 계룡의 몸에서 태어났다고 하여 물과 관련성을 보여준다. 태어났을 때 입술이 닭의 부리와 같았는데 북천에서 씻자 입술의 부리가 빠졌다고 하였다. 왕비가 되어서는 혁거세와 함께 순행하면서 농업과 길쌈을 독려하고 토지 생산을 장려했다고 하였다. 알영이 농업과 길쌈을 관

장하는 지모신의 모습임을 알 수 있다.

알영과 혁거세를 낳았다는 선도 성모 역시 지모신의 성격을 가지고 있다.

신모는 본래 중국 황실의 딸로 이름은 사소娑蘇였다. 일찍이 신선술을 얻어 우리나라에 와서 머물러 오랫동안 돌아가지 않았더니, 아버지 되는 황제가 서신을 발에 매어 보내면서 이르기를, "솔개가 머무는 곳을 따라 집을 삼아라"고 하였다. 사소는 서신을 보고 솔개를 놓았더니 날아서 이 산에 이르러 멈췄으므로 따라와서 이곳을 집으로 삼고 지선地仙이 되었다. 그러므로 이름을 서연산西鳶山이라고 한다. 신모가 오랫동안 이 산에 웅거하여 나라를 진호하였는데, 신령스런 이적이 아주 많았다. 나라가 건립된 이래로 언제나 삼사三祀의 하나로 삼았고, 그 차례도 여러 망제望祭의 위에 있었다.(『삼국유사』 신주편 선도성모수희불사)

위의 사료를 보면 선도 성모를 직접적으로 지선地仙으로 표현하고 있다. 또한 선도 성모가 선도산에 와서 살게 된 배경으로 사자의 역할을 하는 새가 등장하고 있다. 그리스나 이집트 등에서 다산과 풍요를 관장하는 농업신은 여신이며, 비둘기를 비롯한 새가 신의를 대변하는 사자로 등장한다고 한다.[34] 선도 성모가 제천의 선녀들에게 비단을 짜게 해서 붉은 색으로 물들이게 하는 모습 역시 알영과 같이 농경과 길쌈을 관장하는 지모신과 관련을 보이고 있다. 운제 산신이 되었다는 운제 성모 역시 '가물 때 기도하면 감응이 있다'고 하여 농경신, 지모신으로서의 성격을 보여준다.

뿐만 아니라 불교 수용 후 여성으로 현신하는 관음 역시 지모신의 모습을 찾을 수 있다. 원효는 관음의 진신이 나타났다는 말을 듣고 친견하기 위해 낙산사로 가던 도중 2명의 여성을 만났다. 한 명은 논에서 벼를 베고 있는 것으로, 다른 한 명은 월경대를 빨고 있

는 것으로 나타났다. 이는 관음이 곡식의 풍요를 관장하는 농경신, 지모신의 성격을 가지고 있음을 알 수 있다.

생식의 주체

고대 여성을 지모신으로 숭배하고 제사했던 이유는 무엇일까? 그것은 무엇보다 여성을 생육生育의 몸으로 인식했기 때문이었다. 임신과 출산, 양육 담당자로서 여성을 생산과 번식의 신비한 능력을 가진 상징적인 존재로 부각되었던 것이다. 원효가 만났던 여성으로 현신했던 관음은 앞에서 언급한 바와 같이 논에서 벼를 베고 있는 모습과, 월경대를 빨고 있는 모습으로 나타났다. 이는 농경과 여성의 생육 능력을 상징적으로 보여주는 것으로, 다산과 풍요를 기원했던 지모신의 모습을 읽을 수 있다.

고대 관음보살은 직접 해산하는 모습을 보이기도 한다.

신라 백월산의 선천촌에 노힐부득과 달달박박이 산의 양쪽 기슭에 수도하면서 각각 미륵과 미타로 성불하기를 원했다. 수도가 무르익어 갈 무렵에 관음이 여자로 변신하여 이들을 시험하였다. 어스름한 저녁에 먼저 박박이 수도하는 곳에 들러 하룻밤을 묵고 가기를 청하였다. 부득은 비록 수도하는 곳이지만 이미 해가 저물었고 또한 여인이 산고를 가졌는 듯 하므로 묵고 가기를 허락했다. 그날 밤에 여인은 "제가 불행히도 마침 해산기가 있으니 화상께서는 짚자리를 좀 깔아주십시오"라고 하였다. 부득이 불쌍히 여겨 거절하지 못하고 촛불을 은은히 밝히니 낭자는 벌써 해산하고 또 다시 목욕할 것을 청했다. 그리고 그 목욕물에 노힐이 목욕하니 미륵이 되었고, 박박은 아미타가 되었다.(『삼국유사』 탑상편 남백월이성 노힐부득 달달박박)

위에서 관음보살은 아이를 가진 임산부의 모습으로 등장하고, 산고를 겪으며 해산하는 모습을 보여주고 있다. 부득은 불쌍히 여기고 도와주었으며, 해산 후 목욕도 시켜주었다. 또한 여자가 권한대로 목욕물에 몸을 씻자 미륵불이 되었으며, 뒤에 달달박박 역시 목욕물에 목욕을 하고는 아미타불로 변하였다. 관음보살이 임신과 출산이라고 하는 여성의 생식 기능과 함께 노힐부득과 달달박박을 성불하도록 도와주는 양육자로서의 모습을 함께 보이고 있다.

임신과 출산이라고 하는 여성의 생식이 사회적으로 중요하게 여겨졌다는 것은 다음 자료를 통해서도 확인할 수 있다.

겨울날 눈이 깊이 쌓이고 날은 이미 저물었는데, 삼랑에서 돌아오면서 천엄사 대문 밖을 지나니 한 거지 여인이 아이를 낳고는 추위에 얼어서 누워 거의 죽게 되었다. 스님이 보고 불쌍히 여겨 달려가 안고 있으니 한참 후에 깨어났다. 이에 옷을 벗어 그들을 덮어주고 맨몸으로 본사로 달려와서 거적풀로 몸을 덮고 밤을 지냈더니, 한밤중에 하늘로부터 대궐 뜰에 소리쳐 말하기를, "황룡사 중 정수를 마땅히 왕사로 봉하라"고 하였다.(『삼국유사』 감통편 정수사구빙녀)

황룡사의 정수라는 승려가 왕사로 책봉된 배경 설화인데, 해산하는 여성은 정수를 시험하기 위해 나타난 불교계의 부처님이었던 것이다. 해산하는 여성을 외면하지 않고 도와주었던 정수는 하늘로부터 보답을 받아 왕사가 되었다. 여성의 출산에 대한 사회적인 관심을 보여준다.

지모신과 같이 여성의 생육 기능과 결부되어 숭배된 관음은 아이를 낳게 해주는 기자祈子 신앙의 대상이 되기도 하였다. 자장의 아버지 무림은 오랫동안 아이가 없자 천수관음에게 빌어 아들을 낳았다고 하였다.[35] 신라 말에 최은함 역시 오랫동안 자식이 없자 중생

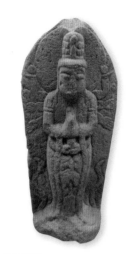

천수관음상
연세대학교박물관

사 관음에 빌어서 아들을 얻었다고 하였다.[36] 그런데 아이가 태어난 지 석 달도 안 되어 전란이 일어나자 최은함은 관음에게 아이를 보호해 줄 것을 기원한 뒤 관음상 자리 밑에 감추고 떠났다. 적병이 물러간 뒤에 왔더니 아이가 무사했을 뿐 아니라, 살결이 갓 목욕한 것 같고 젖냄새가 남아 있었다고 하였다. 관음의 보살핌으로 아이가 무사했다는 이야기이다.

관음은 아이를 낳게 해줄 뿐 아니라 아이를 보호하고 길러주는 생육의 존재로 신앙되었던 것이다. 우금리에 사는 보개라는 가난한 여인은 아들 장춘이 오랫동안 소식이 없자 민장사 관음에 정성스럽게 기도를 드렸는데 갑자기 아들이 돌아왔다고 하였다.[37] 한기리에 사는 희명이라는 여성은, 분황사 천수관음에게 빌어서 눈먼 자식의 눈을 뜨게 했다고 한다.[38]

이는 고대 여성에 대한 존숭이 무엇보다 여성의 생육 기능과 관계가 있음을 보여준다. 여성은 생육의 몸으로 중요한 의미를 가졌다. 선사 시대에 만들어진 여성상은 대부분 볼륨 있는 몸매에 가슴과 엉덩이, 배 등을 과장하여 표현하고 있다. 이와 같은 모습은 삼국 시대 고고 자료에서도 보이고 있다. 4~5세기를 시대적 배경으로 하고 있는 신라 토우 가운데 여성의 모습이 적지 않은데, 가슴을 드러낸 여성상, 성교하는 여성상, 출산하는 여성상 등 여성의 생식과 관련된 모습이 적나라하게 표현되어 있다.

국보 195호인 목긴 항아리에 붙어 있는 토우를 살펴보면 성행위하는 남녀와 금琴을 타고 있는 임신한 여성, 개·오리·물고기·거북이 등 동물 토우들이 나타난다. 개·오리·물고기·거북이들은 앞의 임신한 모습의 여성이 낳은 자식으로 해석하여, 이 토우는 성교, 임신, 출산 등 여성의 생식 과정의 일련들이 표현되어 있다고 해석하기도 한다.[39] 또한 남녀 성교의 모습에서 남성보다도 여성이 더 크게 묘사되어 있는 것도 특징이다. 이 토우에서는 성교, 임신, 출산

등 일련의 과정이 여성을 중심으로 펼쳐지고 있는 것이다. 신라 토
우 중에는 성 행위를 하고 있는 남녀를 표현한 경우도 적지 않다.
그런데 이들 토우의 모습을 보면 성교하는 장면이라도 난잡하거나
부끄러운 느낌이 없다. 신라인들은 성을 생육과 관련된 자연스러운
행위로 인식했기 때문이 아닐까 한다.

신라인들이 생식 행위를 자연스럽게 인식했다는 것은 다음 문헌
자료의 생식기 관련 서술에서도 짐작할 수 있다.

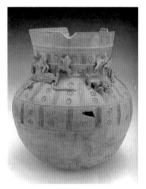

(지증왕)은 생식기의 길이가 1척 5촌이나 되어 좋은 배필을 얻을 수가
없어 사람을 세 방면으로 보내어 배필을 구하였다. 사명을 맡은 자가 모
량부 동로수 나무 아래까지 와서 보니 개 두 마리가 북 만한 큰 똥덩이 한
개를 물었는데 두 끝을 서로 다투어가면서 깨물고 있었다. 동리 사람에게
물어보았더니 웬 계집아이 하나가 나와서 말하기를, "이 마을 재상댁 따님
이 여기에 와서 빨래를 하다가 숲속에 들어가 숨어서 눈 똥입니다."라고
하였다. 그의 집을 찾아가 알아보니 여자의 키가 7척 5촌이나 되었다. 이
사실을 자세히 왕에게 아뢰었더니 왕이 수레를 보내어 궁중으로 맞아들여
왕후로 봉하니 여러 신하들이 모두 치하하였다. (『삼국유사』기이편 지철로왕)

지증왕은 이름을 지철로, 지도로라고도 하는데, 이는 지다랗다. 길다는 뜻으로 보고 있다. 즉 생식기가 긴 왕의 특징을 이름으로 삼고 있는 것이다. 통일기 경덕왕 역시 '생식기가 8촌이 되었다'고 하여 역시 왕의 생식기를 언급하고 있다. 신라에서는 생식기가 감추어야할 은밀하고 부끄러운 이야기가 아니라, 왕의 능력과 관련된 당당한 이야기로 언급하고 있다. 토우 중에서는 성기를 드러낸 남성의 모습이 적지 않은데, 이러한 인식과 관련되어 이해될 수 있을 것이다.

고대 사회에서 거대한 성기는 그 자체가 신앙이 대상이었다. 지증왕과 그 왕비의 신체적 특징을 강조한 것 역시 다산과 풍요를 기원하는 신앙의 일면을 보여준다. 생식기와 관련된 이야기는 여성의 입에서도 나오고 있다.

개구리는 성낸 꼴을 하고 있어 군사의 모습이요, 옥문은 여자의 생식기이다. 여자는 음이요 그 빛은 희니 흰빛은 곧 서쪽 방위이다. 그러므로 군사가 서쪽에 있다는 것을 알 수 있었다. 남자의 생식기가 여자의 생식기에 들어가면 결국은 죽는 것이니 그래서 적병을 쉽게 잡을 줄 안 것이다.(『삼국유사』 기이편 선덕여왕지기삼사)

신라 최초의 여왕인 선덕여왕이 미리 예언했다는 세가지 사건 중 하나인 여근곡 설화에 나오는 이야기이다. 영묘사 옥문지에 개구리가 우는 것을 보고 선덕여왕이 적병이 쳐들어온 것을 알고 가서 무찌르게 했다는 것인데, 신하들이 어떻게 개구리 울음소리로 적병이 온 것을 알고 물리칠 수 있었냐고 묻자 선덕여왕은 '남자의 생식기가 여자의 생식기에 들어가면 결국은 죽는다'고 답변하고 있다.

이 이야기 속에는 남성 중심의 정치 질서 속에서 첫 여왕으로서 고달팠던 선덕여왕의 내심도 있겠지만, 여성이 생식生殖의 주체라

는 인식이 드러나 있다. 이는 성교하는 모습에서 남성보다 여성이 크게 묘사된 신라 토우의 모습과도 겹쳐진다. 이러한 사례는 고대 사회에서 생식이 사회적으로 중요한 의미를 가지고 있음을 보여준다.

생산자로서의 몸

생식은 출산과 직결되는 것이었다. 고대의 문헌 기록에는 남녀의 만남이나 사귐이 개방적으로 나타난다. 김유신의 아버지 서현은 왕족인 숙흘종의 딸 만명을 길에서 보고 한눈에 반해 부모의 허락을 기다리지 않고 관계를 했다.[40] 이들 사이에서 태어난 딸 문희 역시 정식 혼인 전에 김춘추와 관계를 하여 훗날 문무왕이 되는 법민을 임신하였다.[41] 유학자로 유명한 강수 역시 대장장이 딸과 야합을 했다.[42] 원성왕대 김현이라는 사람은 흥륜사에서 탑돌이를 하다가 만난 처녀와 바로 관계를 가졌다.[43]

여기에서 남녀의 사귐은 성性이 포함된 것이었다. 물론 연애가 자유롭게 보인다고 하더라도, 혼인이 자유로웠던 것은 아니었다. 혈통이 중요하게 여기는 전근대 사회에서 혼인에서 신분내혼이 중요한 법칙이었다. 이는 고대라도 다르지 않았다. 그렇지만 혼전에 성을 동반한 남녀의 사귐이 비교적 자유롭게 나타난다는 모습은, 고대에는 여성에게 혼전 순결이 강제되지 않았음을 보여주는 것이 아닌가 한다.

뿐만 아니라 재가에 대해서도 개방적이었다. 궁으로 불러들여 관계를 요구하는 진지왕에게 도화랑은 남편이 있다는 이유로 거부하였다. 그런데 '남편이 없으면 되겠느냐'는 진지왕의 말에 여자는 좋다고 대답하였다. 결국 도화랑의 남편이 죽자 혼령이 된 진지왕이

찾아와서 관계를 가졌으며 그 사이에 아이까지 두게 되었다.[44]

재가에 대해 거리낌이 없었던 것은 광덕의 사례에서도 찾을 수 있다. 광덕이 죽자 친구인 엄장은 광덕의 아내와 함께 장사를 치르고 바로 함께 살 것을 제안하고 있다. 광덕의 아내 역시 좋다고 응낙하여 두 사람은 그날부터 함께 동거하였다.[45] 통일신라시대 문장가였던 설총 역시 원효와 요석궁에 혼자되어 살고 있던 공주와의 사이에서 태어났다.[46]

이러한 사례는 당시 신라 사회에서 혼전 순결이나 재가 금지 등에 대한 강제가 없었음을 알 수 있다. 그는 고대 사회에서는 사회적 재생산이 무엇보다 중요했기 때문이었다. 노동력이 사회적 기반이 되는 고대 사회에서 임신과 출산이 중요할 수밖에 없었다. 순결이니 수절이니 하는 이데올로기보다 중요했던 것은 '출산'이었다.

고구려의 특징적인 혼속으로 여겨지고 있는 서옥제婿屋制의 모습 역시 고대 사회에서 '출산'이 중요한 의미를 가지고 있음을 보여준다.

그 풍속에 혼인을 할 때 구두로 이미 정하면 여자의 집에서는 대옥大屋 뒤에 소옥小屋을 만드는데 서옥이라 이름한다. 저녁에 사위가 여자의 집에 이르러 문밖에서 자신의 이름을 말하고 꿇어앉아 절하면서 여자와 동숙하게 해 줄 것을 애걸한다. 이렇게 두 세 차례 하면 여자의 부모가 듣고는 소옥에 나아가 자게 한다. 옆에는 돈과 폐백을 놓아둔다. 아이를 낳아 장성하게 되면, 이에 비로소 여자를 데리고 집으로 돌아간다.(『삼국지』 위지 동이전)

위의 기록을 살펴보면 아이를 낳기 전까지는 남녀 결합이 가변적임을 알 수 있다. 여자는 결합 후 자신의 집에 남아 생활하다가 아이가 태어나 장성한 뒤에 아이와 함께 남자의 집으로 들어가게 된

'몸'으로 본 한국여성사

다. 여기서 중요한 것은 아이의 존재였다. 아이가 생긴 뒤에야 여자는 남자의 집으로 들어가 함께 생활할 수 있었다.[47]

그렇다면 아이가 생기지 않는다면 어떻게 될까? 경우에 따라서는 아이가 없더라도 남자의 집으로 들어가기도 하겠지만, 사실 남자의 집으로 갈 계기를 마련하지 못할 가능성이 크다. 후대이지만 고려 태조 왕건의 첫 부인인 유씨는 왕건과 결합 후 친정에 있다가 출가를 했다. 나중에 소식을 듣고 왕건이 달려와 정식 부인으로 삼기는 했지만,[48] 유씨는 끝내 아이가 없었던 점으로 미루어 왕건이 늦게 유씨를 정식 부인으로 삼은 것이 아이가 없었기 때문에 계기가 마련되지 못했던 이유가 아닐까 한다. 동숙同宿이 이루어졌더라도 아이가 없을 경우에는 관계가 해소될 수도 있었다.

서옥제와 함께 고대 특징적인 혼속으로 들고 있는 '취수혼聚嫂婚' 역시 초점은 '출산'이었다. '형이 죽은 뒤에 동생이 형수를 취한다'는 의미인 취수혼은 여성의 입장에서 남편이 죽은 뒤 남편의 형제나 친척과 결혼을 하는 것이었다. 여기에서 태어난 아이는 죽은 남편의 아들로 여겨졌다. 취수혼은 남편이 없는 여성을 보호한다는 의미도 있지만, 남편이 죽은 뒤라도 남편의 아이를 낳게 한다는 의미가 있다.

노동력이 경제기반이었던 고대에는 출산이 중요할 수밖에 없었다. 고대에서는 출산이 곧 노동력의 최선의 확보였다. 특히 의료가 발달하지 않아 죽음이 흔하였고, 전쟁이 많은 시대에는 출산력이 곧 국가의 경쟁력과도 관련이 있었다. 서옥제나 취수혼과 같은 형태의 혼인은 아이를 낳은 것이 무엇보다 중요했던 사회상을 보여 준다.

계승자로서의 몸, 계승자를 낳는 몸

사회가 분화되면서 여성의 출산은 노동력 확보만이 아니라, 가계 계승에 있어서도 중요해졌다. 그렇지만 고대에는 아들만이 가계를 계승할 수 있었던 것은 아니었다. 신라에서는 여성을 매개로 가계 계승이 이루어지기도 하였다.

돌백사 기둥에 붙인 글 주석을 상고해 보면, 경주 호장 거천의 어머니는 아지녀요, 아지녀의 어머니는 명주녀요 명주녀의 어머니 적리녀의 아들은 광학대덕과 대연삼중인데, 형제 두 사람이 다 신인종에 입문하였다.(『삼국유사』 신주편 명랑신인종)

거천의 가계는 아지녀-명주녀-적리녀 등 여성들이 매개로 설명되고 있다. 신라에서는 여성이 한 가계의 구성원으로, 필요할 때에는 가계 혈통을 이어가는 자격을 보유하고 있었다. 신라의 첫 여왕인 선덕여왕이 즉위할 수 있었던 이유 중에 하나를 신라에서는 딸도 아들과 꼭 같은 계승 자격을 가지고 있었던 것으로 보기도 한다. 성골 남자가 없을 경우에는 같은 골품의 여자로 그 뒤를 잇게 하는 것이 다른 골품의 남자보다도 사회적 합의를 도출하기 쉬웠을 것으로 본다.[49]

신라에서는 딸을 매개로 사위, 혹은 딸의 자식 즉 외손으로 가계 계승을 할 수 있었다. 이 때문에 신라에서는 왕위 계승에서 이성異性 사위나 외손이 즉위할 수 있었다. 첫 석씨왕인 탈해왕이나 첫 김씨 왕인 미추왕은 전왕의 사위였다. 7세의 어린 나이로 즉위했던 진흥왕은 법흥왕의 조카이기도 하지만 외손이었다.

사위나 외손 계승은 통일기에서도 보인다. 선덕왕은 성덕왕의 외

'몸'으로 본 한국여성사

손이었다. 선덕왕의 계보는 아버지, 그 위는 친할아버지가 아닌 외할아버지인 성덕왕으로 계산되고 있다. 신라 하대 다시 등장하는 박씨인 신덕왕은 헌강왕의 사위였다. 이는 신라에서 딸을 매개로 가계가 계승되었음을 보여준다.

그러나 고대 국가가 정비되고 남성 중심으로 체제가 정비되면서, 아들을 낳은 것이 보다 중요한 의미를 가지게 되었다. 부계 질서가 정착되면서 가계 계승을 위해 아들이 보다 중요했다. 자식은 곧 아들을 의미했다. 아들에 대한 선호는 삼국 시대 이전 기록에서도 찾아진다. 동부여의 왕 해부루는 늙도록 아들이 없자 산과 강에 제사를 지냈다고 한다. 부여는 고구려와 함께 북방민족에 속하는데 가부장권이 일찍부터 발달했던 것으로 여겨지고 있다.

자장의 아버지는 대를 이를 자식이 없었으므로 불교에 귀의하여 천부관음에게 가서 자식 하나 낳기를 바라 축원했는데, "만약 사내 자식을 낳는다면 희사하여 불교계의 대표적 인물을 만들겠다"고 하였다.[50] 자장의 아버지는 대를 이을 자식, 그것도 사내 자식을 기원했던 것이다. 중고기에 비상적인 상황에서 여왕의 즉위가 이루어지기는 하지만 대를 이을 자식으로 딸보다는 아들이 중요한 의미를 가지고 있음을 보여준다.

통일기 혜공왕의 탄생과 관련된 다음 기록은 대를 이을 아들에 대한 집착을 보여준다.

왕이 하루는 표훈 스님에게 말하기를 "내가 복이 없어 자식을 얻지 못하니 원컨대 스님은 상제上帝에게 청하여 아들을 점지하도록 하라"하였더니 표훈이 하늘로 올라가 천제天帝께 고하고 돌아와서 아뢰기를, "하느님의 말씀이 딸이면 곧 될 수 있으나 아들은 안 된다고 하시더이다"하였다.

왕이 말하기를, "딸을 아들로 바꾸어주기 바란다"고 하니 표훈이 다시 하늘로 올라가 청하였다. 하느님이 말하기를, "그렇게 될 수는 있으나 그

러나 아들을 낳으면 나라가 위태로워질 것이다"하였다.(…) 표훈이 내려와 서 하느님이 하는 말로써 이르니 왕이 말하기를. "비록 나라가 위태롭더라 도 아들 자식이나 얻어 뒤를 이었으면 그만이겠다"하였다. 그 뒤 만월태후 가 태자를 낳으니 왕이 매우 기뻐하였다.(『삼국유사』 기이편 경덕왕충담표훈)

경덕왕은 아들을 낳으면 나라가 어지러워질 수 있다는 경고에도 불구하고 아들 낳기를 고집하고 있다. 경덕왕대를 배경으로 하는 '안민가'라는 향가에는 '임금은 아버지요, 신하는 자비로운 어머니 요, 백성은 아이이다'라는 구절이 나온다. 이는 당시 아버지를 정점 으로 하는 수직적 가부장적 질서가 자리 잡고 있음을 보여준다. 가 부장적 질서 하에서는 자식, 그것도 아들이 중요한 의미를 가지게 된 것이다.

이러한 상황에서 여성의 몸은 출산, 그 중에서도 대를 잇는 아들 을 낳아야만 하는 것으로 여겨졌다. 이러한 상황에서 아들을 낳지 못한 여성들은 불이익을 당할 수밖에 없었다. 통일기 이후에는 왕 비라도 아이를 낳지 못하면 폐출되었다. 신문왕대 왕비는 소판 흠 돌의 딸이었다. 왕이 태자로 있을 때 혼인하였는데, 오래도록 아들 이 없다가 나중에 그 아버지의 반란에 연루되어 궁중에서 쫓겨났 다. 정치적인 이유도 있었겠지만 왕비의 폐출에는 아들이 없었다는 것도 작용했다. 후대 만월부인에게서 아들은 얻는 경덕왕 역시 첫 왕비인 삼모부인이 아들을 낳지 못하자, 왕비를 폐하여 사량 부인 으로 봉하였다.

남아에 대한 존중은 다음과 같은 포상 기록에도 잘 나타나 있다. 문무왕 10년에 한 여자가 3남 1녀를 낳자 국가에서는 200석의 곡 식을 지급했다고 한다. 이후 문성왕대 2번, 헌덕왕대 2번, 헌강왕대 1번의 다태多胎 산모에 대한 출산 포상이 기록되어 있다. 그런데 이 들 기록은 대부분 남아의 수효가 더 많거나 동수인 경우였다. 다태

'몸'으로 본 한국여성사

아多胎兒에서 여아가 더 많았던 경우도 있었을 텐데 이들 만이 기록된 것은 국가적으로 남아를 선호했음을 보여준다.

이제 여성의 몸은 아들을 낳는 것이 중요해졌다. 아들을 낳지 못하면 쫓겨나야 했지만, 아들을 낳게 되면 여성은 확고한 지위를 차지할 수 있었다. 경덕왕대 아이를 낳지 못해 쫓겨난 삼모 부인을 대신하여 왕비가 된 만월 부인은 아들을 낳았고, 그 뒤 아들이 어린 나이에 왕위에 오르자 태후로서 아들을 대신하여 섭정을 하였다. 공적인 영역에서 소외된 여성은 아들을 낳으므로 어머니로서 사회적 지위를 인정받을 수 있게 된 것이다.

여성으로서 가장 존중받고 확고히 보장된 자리는 어머니였다. 건국 신화에서 신적인 존재로 존숭받았던 여성들은 건국 시조를 낳은 '어머니'였다. 김유신이 창기 집을 드나들다가 어머니의 가르침으로 발걸음을 끊었다는 것은 자식에 대한 어머니로서의 영향력을 엿볼 수 있다. 진정이라는 승려 역시 어머니의 권면에 의해 출가를 하게 되었다.[51] 신라에 불교를 전해준 고구려의 아도 역시 어머니가 중요한 역할을 하고 있다.[52] 이는 출산이 여성에게 갖는 의미가 보여준다. 이와 같이 어머니로서의 의미가 중요한 상황에서 여성들은 때로는 목숨을 거는 위험을 감수하면서도 아이, 특히 아들을 낳으려 했던 것이다.

03.

종속從屬의 몸

통제 받는 몸

사회의 분화와 함께 점차 남성을 중심으로 한 가부장 질서가 확립되면서, 여성의 몸은 가부장적 질서에 의해 통제되기 시작되었다. 가부장적 가족 질서를 어지럽히는 여성에 대해서는 사회적인 제제가 가해졌다.

여성의 몸에 대한 제제는 삼국 이전의 기록에서부터 찾아진다. 『삼국지三國志』와 『후한서後漢書』에는 고조선에 8조 법금을 언급하면서 그 중 살인, 상해, 절도에 관한 3조목만 전하고 있다.[53] 그렇지만 이와 함께 고조선에서는 '도둑이 없고 부인들은 정숙하였다'고 하였다. 기록은 남아 있지 않지만 고조선에 간음을 금하는 법이 있었던 것을 추측할 수 있다.[54]

부여에서도 간음을 규제했음을 보여주는 기록이 전하고 있는데, 특히 더 엄격하게 제제했던 것은 투기였다.

법률이 엄격하고 급박하여 살인한 자는 죽으며 그 식구는 몰입하여 노

비로 삼고, 절도는 12배를 물어야 하며, 남녀가 음하거나 부인이 투기妬忌하면 모두 죽였다. 특히 투기를 미워하여 이미 죽이면 시체를 서울 남쪽 산 위에 버려서 썩기에 이르게 하는데, 여자집에서 시체를 얻고자 하여 소와 말을 내면 이를 주었다. (『삼국지』 위지 동이전 부여조)

부여에서는 간음하거나 부인이 투기하면 살인한 자와 마찬가지로 죽일 정도로 중죄로 취급하였음을 보여준다. 투기의 경우는 사형에 처할 뿐 아니라 매장을 허락하지 않는 중형을 내렸다. 고대인들은 죽는 것보다 매장되지 않는 것을 더 두려워했다. 매장되지 않는다는 것은 영원한 안식을 얻지 못한다는 의미였다.[55] 이처럼 부여에서는 투기에 매장을 허락하지 않는 중벌을 내렸던 것이다.

고구려에는 구체적으로 투기를 한 여성에 대한 처형 사례가 나온다. 고구려 중천왕은 얼굴이 아름답고 머리가 긴 관나 부인을 총애하여 소후로 삼으려 하였다. 그러자 왕비와 관나 부인 사이에 투기가 벌어졌고, 중천왕은 관나 부인을 가죽 부대에 담아 바다에 던져버렸다.[56] 이는 투기를 하면 매장을 허락하지 않는다는 기록과 같은 맥락으로 고구려에서도 투기에 대해 부여와 비슷한 규제가 있었음을 보여준다.

투기죄가 가혹한 처벌의 대상이 되었다는 것은 부여와 고구려에서 남성들이 여러 명의 처나 첩을 두고 있었음을 보여준다. 고구려 문헌 기록에는 다처와 함께 투기에 대한 구체적인 사례가 보인다. 2대 유리왕이 화희와 치희라는 2명의 처를 두었으며 두 여성 사이에 다툼이 일어나 결국 치희가 출궁하는 사태가 발생하였다. 3대 대무신왕의 아들인 호동은 차비의 소생이라고 하였으며, 호동을 참소한 원비의 존재가 보인다. 대무신왕이 원비, 차비로 표현되는 복수의 왕비를 두었던 것을 알 수 있다.

『일본서기日本書紀』에는 안원왕이 3인을 두었던 것으로 나타난

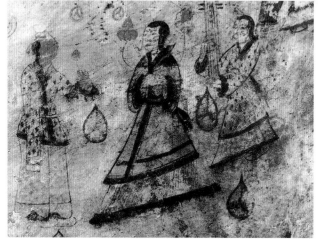

묘주 부부가 그려진 고구려 고분 벽화
1명의 남성과 2명의 여성이 마주 앉아 있
는 각저총 묘주부부도(상)
주인인 듯한 여자가 시녀들과 함께 들놀
이를 하고 있다. 장천 1호분(하).
중국 길림

다. 정부인에게는 아들이 없고 중부인中夫人과 소부인小夫人이 아들
을 낳았는데, 서로 자신의 소생의 아들을 왕위로 세우고자 싸웠다
고 한다.

고구려에서 다처제의 모습은 고분 벽화에서도 확인된다. 고구
려 초기 고분의 벽화에는 묘주 부부도가 그려진 경우가 많은데, 각
저총에는 1명의 남성과 2명의 여성이 마주 앉아 있다. 매산리 사
신총의 경우에는 1명의 남성과 3명의 여성이 평상에 나란히 앉아
있는 모습이다. 여기에서 독립적인 평상에 앉아 있는 남성이 가장

크게 부각되어 있으며, 그 옆에 보다 작은 크기로 부인들이 그려져 있다.[57]

이와 같이 다처제가 행해질 경우 가부장을 중심으로 한 가족의 질서를 유지하기 위해서는 처들 사이의 투기가 억제되어야 했다. 그러므로 가족 질서를 해친다고 여겨질 경우 부여에서와 같이 여성의 몸에 가혹한 통제를 가했던 것이다. 여성의 몸이 가부장적 가족 질서 속에 종속되어졌음을 보여준다.

신라에서는 다처에 대한 기록이 잘 보이지 않는다. 다만 통일기에 안길이라는 사람이 3명의 처첩이 있었다. 또한 혜공왕 이후 신라 왕들에게는 차비次妃라는 개념이 보이고 있다. 경문왕은 자매를 함께 왕비로 두었다. 그렇지만 통일 신라 역시 다처제라고 할 수 있는지는 뚜렷하지 않다. 신라에서는 투기에 대한 뚜렷한 징계 등이 나타나지 않는데 부처 형태가 부여나 고구려와는 달랐지 않았을까 한다.

신라에서는 여성의 투기에 대한 규제는 나타나지 않지만, 혼인 관계에 있어서는 남편에게 신의를 지켜야 하는 것으로 여겼다. 특히, 고대 사회에서 신의는 약속만 이루어진 상태에서도 지켜야 하는 것이었다. 늙은 아버지를 대신하여 군역에 나가 기한이 지나도 돌아오지 못한 가실과의 혼약을 지킨 설씨녀의 이야기는 신의의 중요성을 보여준다.[58] 진흥왕대 제후 역시 어릴 때 혼인을 약속했던 백운이 눈이 멀자 부모가 다른 곳으로 시집보내려 했으나 끝내 신의를 지켰다.[59]

백제에서도 왕의 요구를 거부하고 남편에게 신의를 지킨 도미 부인 이야기가 전해오고 있다.

백제의 한 촌에 사는 도미의 아내가 아름답고 예절이 바르다고 칭찬이 자자했다. 개루왕이 도미를 불러 "무릇 부인의 덕은 정조가 제일이지만 남

하남 창모루 도미나루
도미나루터에 대해서는 여러 가지 설이
있다.
하남시

몰래 좋은 말로 꼬이면 마음이 흔들리지 않는 사람이 드물다"고 하자 도
미는 "제 아내는 죽더라도 마음을 고치지 않을 것입니다."라고 대답하였
다. 왕이 도미를 붙잡아 놓고 신하 한 사람을 왕으로 가장시켜 도미의 집
에 보내 그 아내를 유혹하게 하였다. 그 아내는 여종을 단장시켜 들여보냈
다. 그 뒤에 왕이 속은 것을 알고 도미의 눈을 뽑은 후 배에 실어 강물에
띄어 보냈다. 그리고 그 아내를 불러 들여 시중을 들게 하였다. 더 이상 왕
명을 거역할 수 없게 된 도미의 아내는 "남편을 잃었으니 어떻게 혼자 살
아가겠습니까? 더구나 임금님의 명을 어찌 감해 거역하겠습니까? 며칠 말
미를 주시면 몸을 단장하고 오겠습니다"라고 하였다. 왕이 허락하자 대궐
에서 나오는 길로 도망하여 강 어귀에 이르러 하늘을 우러러 통곡하였다.
홀연히 배 한 척이 나타나 그것을 타고 외딴 섬에 도착하여 남편을 만나
풀뿌리를 캐먹으면서 살았다.(『삼국사기』 열전 도미 부인)

　　도미 부인은 왕의 위협에도 굴하지 않고 끝까지 부부 간의 신의
를 지킨 대표적인 경우였다.
　　다만 고대 사회에서 부부간의 신의는 살아생전에 한해졌다. 신라

에서도 왕의 요구를 거절한 도화녀의 사례가 보인다.[60] 아름답기로 소문난 도화녀는 진지왕의 요구 앞에, "여자는 지킬 바가 두 남편을 섬기지 않는 것이니 남편을 두고 다른 데로 가는 것은 비록 대왕의 위엄으로도 빼앗지 못할 것"이라며 거부했다. 임금의 요구 앞에서 남편이 있기 때문에 안 된다고 하는 도화녀의 말은 혼인 관계 속에서는 신의를 지켜야 하는 것으로 여겼음을 알 수 있다. 그렇지만 남편이 없으면 어떻겠냐는 왕의 물음에 도화녀는 그러면 될 수 있다고 하는데, 이는 부부간의 신의가 살아생전에 한했음을 알 수 있다.

개방적인 성, 혼인의 폐쇄성

고대 사회에서는 비교적 자유로운 연애와 혼인을 했던 것처럼 보인다. 그렇지만 이는 혼전이나 재가에 대한 금기가 없이 남녀가 자유롭게 교제했다는 것이지, 혼인이 개인의 의사에 따라 자유롭게 이루어진 것은 아니었다. 특히 여성은 혼인에 있어서 결정권이 없었고, 가부장의 의사에 따라야 하는 경우가 대부분이었다.

남편이 없으면 상관없다는 말을 듣고 도화녀를 돌려보낸 진지왕은 도화녀의 남편이 죽자 나타난다. 그런데 당시 도화녀는 이 사실을 부모에게 고하고 있으며, 부모가 '임금의 말씀인데 어떻게 어기겠냐'며 딸을 방으로 들어가게 했다고 한다. 김유신은 자신의 뜻에 따라 문희와 김춘추와 관계하여 아이를 가졌는데도, '부모에게 말도 없이 아이를 가졌으니 어쩐 일이냐'며 누이를 태워 죽이겠다고 하였다.[61] 고대 사회에서 연애와 혼인이 자유롭게 보이지만 실제 결정권은 가부장이 가지고 있었음을 보여준다.

혼인에 있어서 가부장의 뜻을 거스를 경우는 그에 따른 응징이

가해지기도 했다. 설화적인 형태이지만 고구려 시조인 주몽의 어머니 유화는 아버지인 하백 몰래 해모수와 야합했다고 하여 쫓겨났다. 평강왕의 딸은 부왕이 정해 준 고씨와의 혼사를 거부했다고 하여 궁에서 쫓겨났다.[62]

신라 역시 마찬가지였다. 부모 몰래 서현과 야합을 한 만명은 아버지에 의해 별실에 갇혀야 했다.[63] 자신의 병역 의무를 대신한 가실을 자신의 딸인 설씨녀와 혼인하도록 주도한 것은 아버지였으며,[64] 과부였던 요석 공주 역시 태종이 원효와의 만남을 주도하고 있다.[65] 헌안왕의 딸들 역시 아버지인 헌안왕이 응렴과의 혼인을 주선했다. 딸 중에 하나를 선택할 권리는 응렴에게 있었다.[66] 이는 혼인에 있어서 가부장의 선택과 허락이 가장 중요했음을 알 수 있다.

강요되는 몸

가부장들은 때로는 자신의 이해관계를 위해 여성의 몸을 이용했으며, 여성에게 희생을 강조하기도 했다. 신라 22대 소지왕이 날이군에 행차하였을 때 파로라는 사람은 딸 벽화를 치장하여 수레에 넣고 비단으로 덮어 왕에게 바쳤다. 왕은 음식으로 여기고 열어 보았는데 어린 여자가 나타났다. 왕은 처음에는 이상하게 여겨 받지 않았으나 왕궁으로 돌아간 뒤 생각이 달라져 남몰래 여자의 집을 드나들었다고 한다. 소지왕은 여자를 몰래 맞이하여 별실에 두고 자식까지 낳았다.[67]

파로가 왜 자신의 딸을 소지왕에게 바치려 했는지 자세한 내막은 알 수 없지만, 아무튼 아버지가 자신의 이해관계를 위해 어린 딸을 왕에게 바쳤음을 알 수 있다. 아버지에 의해 얼굴도 모르는 임금 앞에 바쳐져 잠자리를 강요당했던 벽화의 당시 나이는 16세였다. 뿐

만 아니라 벽화가 왕을 따라 별실에 들어간 그 해에 소지왕은 죽음을 맞이했다.

아버지뿐 아니라 남편이 자신의 목적을 위해 아내의 몸을 이용하는 사례도 있다.

거득공이 문무왕의 명을 받고 지방을 돌아보는데 무진주에 이르자 주의 관리인 안길이 보통 사람이 아님을 알고 집으로 불러들여 극진히 대접하였다. 밤이 되니 안길이 처첩 3사람을 불러 말하기를 "지금 우리 집에 머무는 거사를 모시면 종신토록 해로하리라."하니 두 아내가 말하기를 "차라리 같이 살지 못하더라도 어찌 남과 같이 잘 수 있겠습니까?"하였고, 한 아내는 말하기를 "공이 만약 종신토록 함께 살기를 허락한다면 명에 따르겠습니다."라고 하였다.(『삼국유사』 기이 문호왕법민)

안길이 아무런 사심없이 거득공을 대접하기 위해 아내를 바친 것은 아니었다. 안길은 거득공이 보통 사람이 아님을 알았다고 했다. 안길은 자신의 이익을 위해, '종신해로' 운운하면서 아내를 잠자리 시중으로 내몰았다.

또한 여성의 몸은 국가적 이익을 위해 정략적으로 이용되기도 하였다. 고구려의 남진에 공동으로 대응하기 위해 백제와 신라는 결혼 동맹을 맺었다. 신라에서 이벌찬 비지의 딸이 백제로 가서 동성왕의 비가 되었다.[68] 그 뒤 고구려의 남진을 막을 수 있었던 점에서 이 혼인 동맹은 성공적이었던 것으로 평가되고 있지만, 여성의 희생이 있었다.

비지의 딸이 낯선 이국 땅에서 어떠한 삶을 살았는지는 알 수 없다. 다만 남편인 동성왕이 신하에 의해 피살되었으며, 그 뒤 백제왕이 된 것은 무녕왕이었다. 무녕왕은 동성왕의 이복 형제로 또는 서로 다른 혈통으로 보기도 하지만 아무튼 동성왕의 후손은 아니었

다. 이후에도 동성왕의 후손은 더 이상 백제 왕계에 나타나지 않는
다. 비록 왕비가 되었다고 하더라도 이국에서 살아야 하는 비지의
딸 처지가 그리 환영받지는 못했을 것을 짐작할 수 있다.

뿐만 아니라 백제에서 신라로 시집간 경우도 있다. 백제 성왕은
자신의 딸을 신라 진흥왕의 소비小妃로 보냈다.[69] 사도라는 정식 왕
후가 있는, 그것도 폐쇄적인 신라에서 소비라는 신분으로 성왕의
딸이 생활하기는 녹녹하지 않았을 것이다. 게다가 딸을 신라 진흥
왕에게 시집보낸 이듬해 성왕은 나라의 총력을 들어 신라를 공격
했다. 그렇지만 관산성 전투에서 성왕이 전사하면서 백제는 신라에
크게 패하였다. 신라를 공격했다가 오히려 패전 당한 적국에서 시
집온 백제 공주의 처지가 편안할 수는 없었을 것이다.

고대에는 정식 혼인관계가 아닌 헌녀獻女의 존재도 있었다. 진평
왕 53년에 당나라에 사신을 보내 미녀 두 사람을 바쳤으며, 성덕왕
22년에도 당나라에 사신을 보내 미녀 두 사람을 바쳤다. 성덕왕대
바쳐진 여성은 이름이 남아 있는데, 한 명은 포정抱貞으로 아버지는
나마 천승이고, 또 한 명은 정완貞菀으로 그 아버지는 대나마 충훈
이었다고 한다. 이들 사례는 여성의 몸이 국가를 위해서 이용되었
음을 보여준다.

삼종지도와 부덕婦德

통일을 전후한 시기에 이르면 여성에게 삼종지도와 부덕을 강조
한 모습을 볼 수 있다.

김유신의 아들 원술은 백제와 고구려를 멸망시킨 후 당군에 기습당하여
크게 패하였다. 그는 부하 담릉의 만류 때문에 적진에 뛰어들지 못하고 살

정효공주 묘
발해 문왕의 넷째딸로 벽면에 인물들이
그려져 있다.
중국 지린성

아 돌아왔다. 아버지가 세상을 뜬 후 어머니를 뵙고자 하였으나 그의 어머니인 지소부인은 "부인에게는 삼종의 의리가 있다. 내가 지금 과부가 되었으니 아들을 따라야 하겠지만 원술이 이미 선군에게 아들 노릇을 못하였으니 내가 어찌 그 어미가 될 수 있겠느냐?" 하고 만나보지 않았다. 원술이 통곡하면서 차마 떠나지 못하였으나 부인은 끝내 보지 아니하였다.(『삼국사기』열전 김유신 하)

여기서 말하는 여자가 따라야 할 대상인 3가지인 삼종三從은 아버지, 남편, 아들이었다. 이는 여성을 개인적인 주체로 보기보다는, 태어나서는 아버지, 결혼 후에는 남편, 남편이 죽은 후에는 아들에 종속된 존재로 인식했음을 알 수 있다. 삼종지도로 대표되는 이러한 여성관은 가부장적 가족 질서 속에서 사회적인 덕목으로 여겨졌다.

고구려의 옛 땅에 건국된 발해에서도 여성의 부덕과 함께 삼종이 강조되었다. 길림성 돈화시 육정산 고분군 안에는 3대 문왕의 둘째

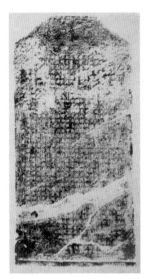

여성의 삼종을 언급하고 있는 발해 정혜
공주묘에서 출토된 묘비 탁본

딸 정혜 공주의 무덤이 있는데, 여기에서 묘지가 새겨진 비석이 발견되었다.

또한 그의 동생인 정효 공주의 묘비도 완전한 형태로 발견되었다. 두 묘비는 생애에 대한 서술만 다를 뿐 문장이 거의 같은데, 묘비에는 부덕과 어머니로서의 모습이 강조되고 있다.

공주는 일찍이 여사女師에게서 가르침을 받아 능히 그와 같아지려고 하였고 매번 한의 반소를 사모하여 시서를 좋아하고 예악을 즐겼다. 총명한 지혜는 비할 바 없고 우아한 품성은 타고난 것이었다. 공주는 훌륭한 배필로서 군자에게 시집갔다. 그리하여 한 수레에 탄 부부로서 친밀한 모습을 보였고 한 집안의 사람으로서 영원한 지조를 지켰다. … 그러나 남편이 먼저 돌아갈 것을 누가 알았으랴. 지모를 다하여 정사를 보필하지 못하게 되었구나. 어린 딸도 일찍 죽어 미처 실패를 가지고 노는 나이에 이르지 못하였다. 공주는 베틀 방을 나와 눈물을 뿌렸고 빈 방을 바라보며 수심을 머금었다. 육행을 크게 갖추고 삼종을 지켰다. 위 공백의 처 공강의 맹세를 배웠고 제나라 기량의 처와 같은 애처로움을 품었다. 부왕에게서 은혜를 받아 스스로 부덕을 품고 살았다.(「정효 공주 묘지명」)

공주의 묘비문을 통해 발해의 지배층 여성들이 지켜야할 부덕을 알 수 있다. 이 묘비 문에서도 여자는 어려서 부모를 따르고 결혼해서는 남편을 따르고 늙어서는 자식을 따라야 한다는 삼종三從을 언급하고 있다. 정효 공주의 부덕으로 칭송되었던 것은 혼인 후 한 집안으로서 지조를 지키고, 삼종을 지켰다는 점이었다.

고대 사회에서 여성은 개인으로서의 '몸'보다는 사회적 재생산을 담당하는 생육의 몸이었다. 고대 사회에서 여성은 신적 존재로 숭배되기도 했으며, 신을 대리하는 사제이기도 했다. 불교가 유입된 이후에는 관음의 현신으로 여겨졌을 뿐만 아니라 가계의 시조로 숭

앙 받은 여성도 있었다. 때로는 가계 혈통을 계승할 수 있는 몸이기도 했다.

그렇지만 가부장적 가족 질서가 확립되면서 여성에게는 가계 계승자를 낳아야 하는, 특히 아들을 낳아야 한다고 강제되기 시작했다. 간음이나 투기 등 가부장적 가족 질서에 위협이 될 수 있는 행위는 통제했다. 여성은 개인으로서가 아니라 아버지, 남편, 아들 등에 종속된 존재로 여겨졌을. 고대에서는 혼전 순결, 재혼에 대한 금기가 보이지 않는데, 이는 '출산'이라고 하는 사회적 재생산에 더 의미를 두었기 때문이었다.

〈김선주〉

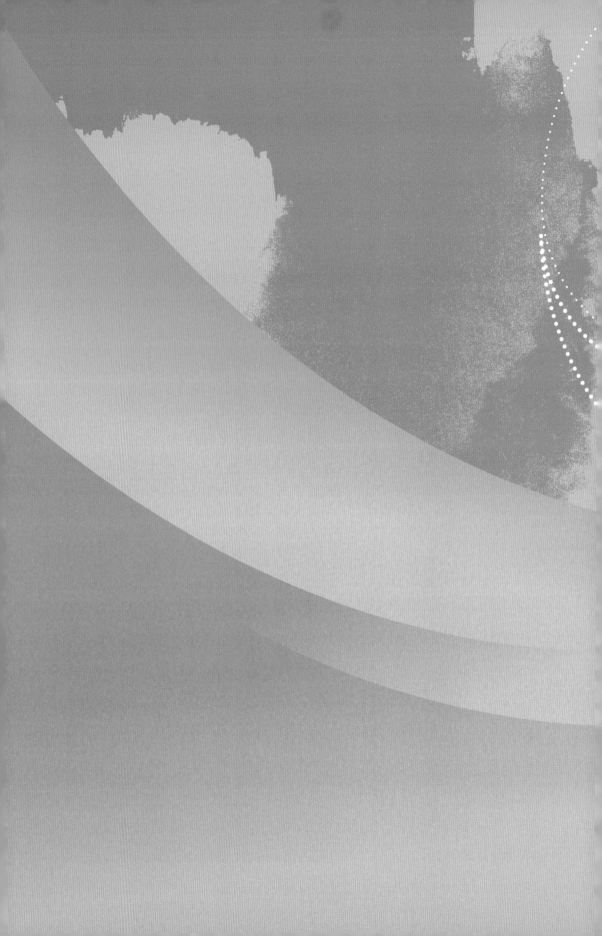

2

친족
일부로서의 몸

01.

불교의 시대,
여성 계보의 중요성

이데올로기로 보는 몸관

1. 불교가 보는 여성의 몸

고려의 기본 신앙이었던 불교에서는 여성의 몸에 대해 어떤 생각을 가지고 있었을까? 소승불교 경전인 『옥야경』에는 여인의 몸 중에 10가지 나쁜 일이 있다고 한다. 즉 태어날 때 부모가 좋아하지 않는다. 양육하는 재미가 없다. 여자가 마음으로 항상 사람을 두려워한다. 부모가 항상 시집보낼 것을 걱정한다. 부모와 살아서 이별한다. 항상 남편을 두려워해 그 안색을 살펴서 기뻐하면 좋아하고 성내면 두려워한다. 임신하여 생산하기가 어렵다. 여자는 어렸을 때 부모의 단속을 받는다. 중년에 남편의 제재를 받는다. 늙어서 자손에게 질책을 받는다. 태어나면서 죽을 때까지 자재를 얻지 못한다는 것이다.

여성은 왜 이렇게 비주체적인 존재였는가? 불교를 낳은 인도의 사상에서는 여성을 근본 물질인 프라크리티(prakrti), 남성을 순수 의식인 푸루샤(purusa)로 본다. 프라크리티는 모든 세계가 전개되어

나오는 근본 물질이며, 변화와 움직임을 가능하게 하는 에너지의 원천이다. 그러나 이것은 의식이 없기 때문에 남성의 통제를 받지 않으면 위험하다. 때문에 남자의 통제 밖에 있는 여성은 위험하며, 여자는 결코 독립에 적합하지 않고, 선악을 분별할 능력도 없으므로 언제나 남자에게 의존해야 한다고 본다. 이미 2천 년 전 인도의 종교 문헌에서 삼종지도가 보이며, 위에서 보듯 불교의 경전에서도 또한 나타나고 있다.

그렇다면 불교는 이처럼 비주체적이고 부정적인 여성의 몸도 수행을 통해 부처가 될 수 있다고 보았는가? 여성의 성불 자체가 불가능하다고 이야기하는 게 불교의 본질은 아니겠으나, 인도 사회의 남존여비 관념이 반영되어 오장설五障說, 변성남자설變成男子說 등 여성의 몸으로는 성불할 수 없다는 주장이 제기되었다. 오장설은 여성이 다섯 가지 문제가 있어서 부처가 될 수 없다는 것이다. 즉 여성은 잡스럽고 악독하며 교태가 많기 때문에 제석이 될 수 없다. 음란하고 방자하며 절제하지 못하기 때문에 범천이 될 수 없다. 경박하고 불순하며 정법을 훼손하므로 마왕이 될 수 없다. 청정한 행이 없기 때문에 전륜성왕이 될 수 없다. 색욕에 탐착하고 정이 흐리며, 태도가 솔직하지 못해 부처가 될 수 없다는 것이다. 변성남자설은 여자의 몸이 그렇게 문제가 많으니 남자의 몸으로 변해야 부처가 될 수 있다는 것이다.

그러나 이러한 여신불성불설은 대승불교 이후 공空 사상에 대한 이해가 깊어지면서 변화를 보이게 된다. 인간을 포함한 일체의 만물에 고정불변하는 실체가 없다는 공 관념은 남성의 몸, 여성의 몸이라는 것 자체에 의미를 두지 않는다. 따라서 여성의 몸이 그 자체로 남성의 몸에 비해 열등하다거나, 남자의 몸으로 변해야 성불할 수 있다는 등의 논리에서 벗어날 수 있었다.

그러나 이것은 어디까지나 관념적인 원칙에 불과했다. 현실 사회

에서 여성이 승려가 되어 성불을 추구하는 것을 불교 교단에서도, 사회에서도 바람직하게 여기지 않았다. 승단의 입장에서는 독신 남성 집단에 여성이 들어올 때 많은 문제가 야기될 수 있을 뿐 아니라, 여성만의 집단에 가해지는 위협과 위해도 적지 않다고 생각했기 때문이다. 이에 여성이 승려가 되면 정법이 5백년 감소한다며 승려가 되는 것을 허락하지 않으려했고, 부득이 여성을 받아들이게 되자 팔경법八敬法을 통하여 비구에 의한 비구니 지배 구조를 이루었다. 이는 한편 성폭행 등 여러 가지 위협으로부터 비구니들을 보호하기 위한 것이기도 했지만, 그 자체가 여성 차별적이었음은 부인할 수 없다. 예컨대 출가한지 1백년이 된 비구니라도 갓 승려가 된 비구에게 예를 갖춰야한다는 등의 내용은 교단 내 비구니의 지위가 얼마나 열악한지를 잘 보여준다.

또한 남성 승려의 계율이 250계임에 반해 여성은 98조가 더 많은 348계였다는 점도, 교단이 비구니를 부정적으로 보아 더 철저한 규제를 했음을 말해준다. 반면 재가 신자인 여성은 지켜야할 것이 5계(살생, 절도, 간음, 망령된 말, 금주)에 불과했다. 뿐만 아니라 출가 여성이 경전의 이야기 주인공이 된 경우는 거의 없는데, 재가 여성은 그

밀양 고려 벽화
밀양시 사적 459호. 고려말 문신 박익의 무덤 벽화. 불공을 드리러 가는 모습인데, 여말선초 복식을 잘 보여준다.

'몸'으로 본 한국여성사

운문사 삼층석탑과 대웅보전
1958년 이후 비구니 전문강원으로 선정
되어 승려 교육을 한다

주인공이 되고 있다. 재가 여성의 이름이 경 제목이 된 경우도 『승만경』, 『옥야경』 등 여럿이다. 즉 불교에서는 여성이 출가해 수행하는 것보다 가정 내에서 신앙 생활을 하길 원했던 것이다.

국가에서도 여성이 승려가 되는 것을 바라지 않았다. 여성이 가족의 울타리를 벗어나 성적으로 방종해질 가능성이 있고, 또 국가의 기본 단위인 가정이 무너질 수도 있었기 때문이다. 특히, 미혼 여성이 승려가 되는 것을 법으로 금하였다. 여성들이 너도나도 승려가 되어 혼인을 하지 않으면 노동력이 재산이었던 시절, 국가적으로 큰 손해였기 때문이다. 또한 가족의 입장에서도 딸이 승려가 되는 것을 탐탁해하지 않았다. 아들이 승려가 되는 것은 명예와 권력을 얻을 수 있는 일이었지만 딸은 그렇지 못했기 때문이다.

고려시대의 승과는 오직 남성만 응시할 수 있었고, 승직에 나아가는 것도 남성이었다. 여성은 승려가 되어도 비구 집단의 지배를 받는 낮은 지위였기 때문에, 승려가 된 딸에게서는 어떠한 것도 기대할 수 없었다. 오히려 귀족들은 딸이 좋은 집안에 시집가 그 집안과 유대를 돈독히 하고, 많은 자식을 낳아 그들이 출세해 가문을 빛내 줄 것을 더 원했을 것이다. 이처럼 국가도, 가족도, 승단도 여성

이 승려가 되는 것을 바라지 않았다. 여성에게 기대하는 것은 그저 재가 신자로서 자신과 가족의 극락왕생을 빌고, 가족을 위해 복을 비는 정도에 한정되었다. 왜 여성은 가정에 있어야 한다고 생각했는가? 그리고 가정에서 그녀들은 무엇을 해야 한다고 여겼는가? 원시 불교의 경전인 『앙굿타라니가야』에는 다음과 같은 글이 있다.

아난다가 스승에게 여자는 왜 공석에 나가지 못하는지 왜 직업에 종사하지 못하는지 묻자 "아난다여 여자는 자제력이 없다. 여자는 질투가 많다. 여자는 탐욕스럽다. 여자는 지혜가 적다. 이러한 이유로 여자는 공석에 나가지 못하고 직업을 가지지 못하고 행위의 본질에 도달하지 못한다."고 하였다.

코오살라국의 푸라세나짓왕의 왕비가 공주를 낳았을 때 왕이 그것을 기뻐하지 않자 붓다가 왕에게 "왕이여 부인이라고 하더라도 실로 남자보다 훌륭한 사람이 있습니다. 지혜가 있고 계율을 지키고 시모를 존경하고 남편에게 충실한 부인들이 그들입니다. 그가 낳은 아들은 영웅이 되고 지상의 주인이 됩니다. 이와 같은 양처良妻의 아들이 국가를 가르치고 인도합니다."라 하였다.

즉 여성은 본질적인 속성상 사회 생활에 적합하지 않으며, 여성이 존경받을 수 있는 길은 시부모에게 효도하고 남편에게 내조하며 아들을 낳아 잘 기르는 것이라는 주장이다. 따라서 불교에서는 여성의 몸을 비주체적이며, 가정 내 역할에 한정된 존재로 보고 있었다 하겠다.

2. 법이 규정하는 여성의 몸

여성에 대한 생각은 국가의 법제에서도 다르지 않았다. 고려는 상과 벌을 통해 여성들에게 바람직한 역할을 유도해 나갔다. 예컨

대 남편에게 내조를 잘 했다거나 자식을 잘 기른 여성에게 벼슬을 주거나 곡식을 상으로 내렸다. 여성의 벼슬은 내·외명부內外命婦를 말하는 것으로서 왕비나 공주 등 왕실 여성들이 일차적인 대상이었지만 일반 여성들도 남편이나 자식이 고위 관직에 오르면 국대부인國大夫人·군대부인郡大夫人·군군郡君·현군縣君 등이 될 수 있었다. 예컨대 고려 중기의 관리 황보양皇甫讓의 처 김씨(1085~1149)는 남편의 관직이 승진함에 따라 1122년(예종 17) 낙랑현군, 1124년(인종 2) 낙랑군군, 1133년(인종 11) 낙랑군부인이 되었다.[1]

또한 3아들이 급제를 했거나, 남편이나 자식이 특별한 공을 세웠을 때도 여성에게 벼슬을 주었다. 즉 원 간섭기의 재상 김태현金台鉉의 처 왕씨(1255~1356)는 아들 셋이 과거에 합격해 군대부인에 봉작되고 국법에 따라 매년 곡식을 받았다.[2] 그 딸 김씨(1302~1374)도 4명의 아들 이 급제해 혜택을 입었다. 그들은 "우리 한 집안의 두 아낙네가 나라에 보탬이 되지 않으면서도 후하게 은전을 받고 있으니 원하는 바가 아닙니다."라며 곡식을 사양하고 받지 않았다.[3] 또 공민왕 이래 재상을 지낸 이림李琳(?~1391)의 딸이 우왕의 근비謹妃로 책봉되자, 아버지인 이림은 철성부원군鐵城府院君, 어머니 홍씨는 변한국대부인卞韓國大夫人, 할머니 이씨는 삼한국대부인三韓國大夫人이 되었다.[4] 부인이나 어머니에게 상을 주는 것은 내조와 양육에 대한 보상이라 하겠다. 이와 함께 국가에서는 여성의 재생산 기능을 중시해 쌍둥이를 낳으면 곡식을 주었는데, 이는 다산 장려 및 구휼의 의미로 볼 수 있다. 이처럼 국가에서는 상을 통해 여성들로 하여금 출산과 양육, 내조의 역할에 힘쓰도록 권면하였다.

한편, 법제에는 여성에 대한 처벌 규정들도 보인다. 우선 여성은 남성에게 속한 존재였다. 처가 마음대로 남편을 떠나거나, 떠나서 개가하면 중죄로 처벌하였다.[5] 이는 여성의 주인이 남편임을 표명하는 것이다. 또한 여성들이 풍속과 관련된 죄를 범했을 때는 남편

이나 자식에게 책임을 묻기도 했다. 예컨대 종친인 왕박王璞은 의종의 딸 안정궁주安貞宮主와 혼인했는데 궁주가 거문고를 배우다 악사와 간통했다. 명종은 그가 집안을 다스리지 못했다며 작위를 삭탈했다.[6] 또 공양왕 때 공조총랑 박전의朴全義는 그 어미와 중의 간통을 막지 못했으므로 헌부의 탄핵을 받았다.[7] 즉 남편이나 아들에게 처나 어머니에 대한 가부장적 통제를 요구했음을 알 수 있다. 남편이 같은 죄를 범했을 때 아내를 연좌시켜 처벌하지 않았음은 물론이다.

또한 처는 남편의 부모에게 효도해야 했다. 물론 자신의 부모와, 남편 역시 처가 부모에게 효도해야 했다. 그러나 여기에도 차별이 있었다. 처나 첩이 남편의 조부모, 부모에게 욕설을 했을 때는 도형 2년에 처하고, 구타를 하면 목을 매어 죽였으며, 상처를 입히면 목을 베어 죽였다.[8] 반면 남편이 처의 부모에게 욕설을 했을 때는 처벌 규정이 없으며, 처의 부모를 때렸을 때는 10악죄惡罪 중 불목죄不睦罪로 처벌했는데[9], 이는 사형이 아니라 유형죄였다. 뿐만 아니라 시부모에 대한 불효는 칠거지악의 하나였으며, 이를 이유로 아내를 버린 남편은 효자로 상을 받기까지 하였다. 예컨대 성종 때 운제현(현재 전주 지역) 지불역의 백성 차달車達은 그 처가 시어머니를 잘 봉양하지 못한다며 즉시 이혼하였다. 왕은 그에게 역이 아닌 일반 주현에 편입해 살게 하고, 곡식과 비단 등을 상으로 주었다.[10]

이처럼 법과 이데올로기적 측면에서 볼 때 여성은 가정 내에서 부모에게 효도하고 남편에게 정절을 지키며 국가적으로는 역을 담당할 자식을 낳고 기르는 존재였다. 여성은 사회 활동이 허락되지 않았으며, 종교적인 성취도 허용되지 않았다. 그런데 사실 이는 동서양을 막론하고 어느 정도 전근대 여성들에게 공통되는 부분이라 할 수 있다. 문제는 같은 역할을 했던 전근대 여성들 간의 '차이'이다. 즉 고려시대 여성과 조선시대 여성, 중국의 여성과 요·금의 여

성 등은 공통점도 있지만 분명 차이점도 있다. 이는 각각의 사회 내 가족 및 친족 구조, 여성에 대한 인식이나 가족 내에서의 위상 등 여러 가지 요인에 의해 생겨날 것이다. 그렇다면 고려의 특징은 무엇인가?

어머니로 구별되는 정체성

고려가 다른 시대와 가장 큰 차이를 보이는 것은 여성의 계보가 매우 중시되었다는 점이다. 이는 고려 초의 왕실에서부터 그 사례를 찾아볼 수 있다. 고려초 왕실 자녀들은 여성을 통해 구분되었다. 태조 왕건은 무려 29명의 후비를 두었고, 그 사이에서 수많은 왕자와 공주가 태어났다. 왕자들은 '광주원군廣州院君'이나 '의성부원대군義城府院大君'처럼 모계 지역 명을 붙여 봉군하였다. 이는 단순히 명칭만 붙인 게 아니라 실제적인 의미가 있었다. 그들은 그 지역 사람으로 간주되었으며, 그 지역은 그들의 주요한 세력 기반이 되었다. 예컨대 장화왕후의 아들 혜종은 어머니의 고향인 나주를 자신의 향리로 삼았고, 나주인들은 자기들의 지역을 '어향御鄕'이라 하였다. 여성 출자의 의미는 또한 왕실혼에서도 보인다.

다음의 표는 태조의 여러 후비 자녀들의 혼인 관계를 그린 것이다. 진한 글씨로 표시한 것은 이복 남매간의 혼인이다. 태조는 자신의 왕자와 공주들을 상당수 이복 남매간에 혼인시켰다. 특히, 공주들은 이후에도 거의 족내혼族內婚만을 하였다. 예컨대 태조 왕건의 세 번째 비였던 신명순성왕태후 유씨神明順成王太后 劉氏(2)의 아들 태자 태泰는 태조 왕건의 후비 중 한 명인 흥복원부인 홍씨興福院夫人 洪氏(11)의 딸 일후一後와 혼인했다. 그녀의 또 다른 아들 광종 역시 이복 남매였던 신정왕태후 황보씨神靜王太后 皇甫氏(3)의 딸[대목

태조 자녀의 혼인

	태조 후비	아들	며느리	딸	사위
1	장화왕후 오씨	혜종	의화왕후 임씨	경화궁부인	광종(3촌)
			후광주원부인 왕씨		
			청주원부인 김씨		
			궁인 애이주		
2	신명순성왕태후 유씨	**태자 태**	**공주 일후** (흥복원부인 소생)	낙랑공주	김부
		정종	문공왕후 박씨	**홍방공주**	**원장태자** (정덕왕후 소생)
			문성왕후 박씨		
			청주남원부인 김씨		
		광종	**대목왕후 황보씨** (신정왕태후 소생)		
			경화궁부인 임씨(혜종딸, 모성) 3촌		
		문원대왕 정	문혜왕후 류씨 (정덕왕후 소생)		
		승통국사			
3	신정왕태후 황보씨	**대종**	**선의왕후 류씨** (정덕왕후 소생)	대목왕후	**광종**(신명순성왕 태후 소생)
4	신성왕태후 김씨	안종 3촌	헌정왕후 황보씨 (신정왕태후, 조모성)		
5	정덕왕후 류씨	왕위군		**문혜왕후**	**문원대왕** (신명순성왕태후 소생)
		인애군		**선의왕후**	대종(신정왕태후 소생)
		원장태자	**홍방공주** (신명순성왕 태후 소생)	공주	**의성부원대군**
		조이군			
6	헌목대부인 평씨	수명태자			

'몸'으로 본 한국여성사

	태조 후비	아들	며느리	딸	사위
7	정목부인 왕씨			순안왕대비	
8	동양원부인 유씨	효목태자			
		효은태자			
9	숙목부인	원녕태자			
10	천안부원부인 임씨	효성태자 (3촌)	정종 딸 (문성왕후 소생)		
		효지태자			
11	홍복원부인 홍씨	태자 직		공주 일후	**태자 태** (신명순성왕태후 소생)
12	소광주원부인 왕씨	광주원군			
13	성무부인 박씨	효제태자			
		효명태자			
		법등군			
		자리군			
14	의성부원부인 홍씨	의성부원대군	공주(정덕왕후 소생)		

왕후]과 혼인했다. 그녀의 딸 흥방공주興邦公主도 정덕왕후 류씨貞德王后 柳氏(5)의 아들 원장 태자元莊太子의 배필이 되었다. 이처럼 이복 남매끼리 혼인하는 것은 왕권의 신성화를 가져오려는 정치적인 의미도 있었겠지만, 어머니가 다르면 남이라는 의식이 확고했음을 보여주는 것이기도 하다. 즉 '한 아버지의 자식은 모두가 형제'라는 부계중심적 관념이 미약했기에 이러한 혼인이 가능할 수 있었던 것이다.

가까운 친척과 혼인했을 때 왕비들은 어머니나 할머니, 외할머니 등 여성 쪽 성씨를 사용해 근친혼近親婚이 아닌 것처럼 보이게 했다. 대목왕후大穆王后(3)는 광종과 혼인하면서 어머니 성씨를 따라 황보씨라 했고, 혜종 딸 경화궁부인慶和宮夫人(1)은 삼촌인 광종과 혼인하면서 어머니 성씨를 따라 임씨林氏를 칭했다. 안종의 아들을

낳은 헌정왕후獻貞王后(4)는 어머니[선의 왕후]도 본래 왕씨였기 때문에 할머니 성씨를 따서 황보씨를 칭했다. 그런데 이렇게 후비들이 칭한 성씨 역시 형식적인 것이 아니었다. 즉 할머니 신정왕태후(3)의 성씨를 취해 황주 황보씨를 칭했던 경종비 헌애왕태후獻哀王太后는 그녀의 섭정 기간 내내 황주를 자신의 통치 기반으로 하였다. 아들 목종이 왕위에서 쫓겨나고, 그녀도 섭정 자리에서 물러났을 때 그녀가 간 곳은 황주였다. 이처럼 모계 쪽 성씨를 취하고, 그 곳을 자신의 기반 지역으로 했다는 것도 여성 쪽 계보가 중요했음을 보여주는 또 다른 증거라 하겠다.

여성 계보의 중요성은 소군小君과 서녀庶女의 존재에서도 찾을 수 있다. 소군이란 양인이나 천인 출신의 궁인이 낳은 아들이며, 서녀는 그들이 낳은 딸이다. 고려시대에는 소군을 승려로 만들었으며, 서녀를 관료와 혼인은 시키되 그 남편과 자식의 관직을 규제했다. 이를 잘 보여주는 사례가 있다.

고종 때 관리였던 손변은 실무에 능하였으며 사건을 심판하는 것이 마치 물 흐르듯 신속하고 정확해 가는 곳마다 성적을 나타냈다. 그러나 그의 처가가 왕실의 서족이기 때문에 대성臺省, 정조政曹, 학사學士, 전고典誥 등의 관직에 임용될 수 없었다. 그의 처가 손변에게 "당신이 천한 나의 친정 탓으로 유림儒林으로서 지날 수 있는 청환 요직淸要에 오르지 못하니 차라리 나를 버리고 세족世族 가문에 재취하기를 바랍니다."라고 하였다. 손변이 웃으면서 말하기를 "나의 벼슬길을 얻기 위하여 30년 동거한 조강지처를 버린다는 것은 나로서는 차마 못할 일이다. 하물며 자식까지 있지 않는가? 그럴 수 없다"라고 끝내 처의 말을 듣지 않았다. 아들 손세정世貞도 과거에 응시하지 못하였다.[11]

즉 손변(?~1251)은 능력이 뛰어난 사람이었지만 단지 왕실 서녀

와 혼인했다는 이유로 관직 진출에 제한을 받았다. 부계 의식이 강한 사회라면 아버지의 혈통이 절대적이지 어머니의 것은 별 의미가 없을 것이다. 중국에서 서얼 개념이 약한 것도 이것과 관련 있을 것이다. 그러나 고려에서는 왕의 자식이라도 어미가 미천하면 차별되었다. 명종 때 관리 민식閔湜(?~1201)은 소군을 무지개에 비유하기도 하였다. 무지개가 한 끝이 하늘에 속하고 한 끝은 땅에 연접된 것처럼 소군은 귀한 왕의 자식이지만 천한 어미의 핏줄을 떨쳐낼 수 없는 존재라는 것이다.[12] 이처럼 고려시대에 여성 측 계보는 우리가 상상하는 것보다 훨씬 큰 의미를 가지고 있다.

여계를 중시한 의식은 여러 법제에서도 엿볼 수 있다. 우선 공음전시功蔭田柴와 전정연립田丁連立의 규정을 들 수 있다. 공음전은 아들이나 손자가 없을 경우 사위·조카·양자·의자義子에게 상속할 수 있었다.[13] 여기서 부계 친족인 조카보다 사위가 앞서고 있다. 또 전정연립도 아들·손자·친조카·양자·의자·서손과 함께 여손도 규정하고 있다.[14] 즉 직역의 계승이 부계적 관념에서 볼 때는 남이라고 여겨지는 딸의 자손에 의해 이루어질 수도 있었던 것이다. 실제로 아들이 없어 외손이 대를 이은 사례도 보인다.

문종 때 재상이었던 황보영皇甫潁은 왕에게 외손주 김녹숭金祿崇을 양자로 삼게 해달라고 청해 왕이 이를 승인하고 녹숭에게 9품 관직을 주었다.[15] 외손에 대한 당시의 의식을 보여주는 것으로 다음의 사례도 있다. 충선왕 이래 충정왕 때까지 활약한 김태현의 아들 김광재金光載(1289~1363)는 김승택의 딸과 혼인했는데, 아들 흥조가 신돈의 손에 죽임을 당했다. 김흥조는 딸 하나를 낳았다. 반면 김광재의 딸은 박문수에게 출가했는데 아들 둘을 낳았고, 외손자와 증손자까지 있었다.

이에 목은 이색은 다음과 같이 말하고 있다.

아! 선생의 덕행과 정사의 뛰어남이 이와 같으니 당연히 자손이 많아야 할 것이다. 그러나 군기감(홍조)의 후손이 없으니 이는 하늘이 정해주지 않은 것이고 또 하늘이 좋아하고 미워하는 것은 사람들의 그것과 다르기 때문이다. 아 슬프다. 다행스러운 것은 박씨가 있는 것이다. 선비가 공을 세워 그 장인을 빛나게 한 이가 사서에 끊이지 않고 쓰여 있으니 박씨는 힘쓰고 또 힘쓸지어다.[16]

즉 사위와 외손도 자신의 계보로 생각하는 의식이 고려 말에도 계속되고 있었던 것이다. 이 뿐이 아니다. 『고려사』나 묘지명에 보면 아들이 없던 수많은 집안에서 동성 양자를 삼아 가계를 계승시킨 사례가 없다. 오히려 양자 사례들은 이성 간의 것이 더 많다. 예컨대 무인 집성기에 최우崔瑀(?~1249)는 대경大卿 임경순의 아들 임환任桓이 글씨를 잘 쓰자 그를 사랑했다. 이에 그를 양자로 삼아 성을 최씨로 고치고, 장군 벼슬을 주었다.[17] 무신집권기 말기 실력자 김준金俊(?~1268)은 고성현으로 귀양 갔을 때 고을 사람 박기朴棋의 은덕을 많이 입었다. 김준은 그를 양자로 삼고 여러 관직을 거쳐 승선까지 주었다.[18] 이처럼 전혀 친족 관련이 없는 사람을 양자로 삼는가 하면, 친족 딸을 양녀로 삼거나 처가에서 양자를 구하기도 하였다. 원 간섭기의 관리 이공수李公遂(1308~1366)는 자녀가 없었는데 친족의 딸을 길러 성균 생원 안속에게 출가시켰다.[19] 인종 때 관리 배경성裵景誠(1083~1146)의 딸이었던 서공徐恭의 부인은 총명하고 정숙하며 예의를 알았는데 자녀가 없자 자신의 친정 조카를 데려다 길렀다.[20] 뿐만 아니라 사위에게 권력을 물려주려한 사례도 있다. 최우는 사위 김약선金若先에게 대권을 물려주려 자신의 아들들을 모두 승려로 만들기도 하였다.[21]

또한 고위 관료 자손이나 공신 자손일 경우 시험을 보지 않고도 관직에 나갈 수 있던 음서제도도 아들과 손자 뿐 아니라 외손, 형

'몸'으로 본 한국여성사

제의 아들姪과 자매의 아들甥, 사위와 수양자에게도 주어졌다. 특히
흥미로운 것은 공신 자손의 음서의 경우이다. 5품 이상의 고위 관
료 자손에게 주는 정규 음서에 비해 공신 자손의 음서는 10세손에
이르는 먼 자손에게까지 특혜를 주기도 하였다. 고종 40년(1253)에
태조의 6공신, 삼한공신의 '내현손의 현손의 손'(內玄孫之玄孫之孫),
'외현손의 현손의 자 협칠녀'(外玄孫之玄孫之子 挾七女)에게 관직을
준 기록이 보인다.[22] 내현손의 현손의 손은 아들에서 아들로 이어
지는 계보의 자손이다. 외현손의 현손의 자는 중간에 딸이 들어가
는 계보의 자손이다. 협칠녀란 그 계보의 중간에 들어가는 딸의 수
가 7명까지 가능하다는 것이다. 즉 '공신-딸-아들-딸-딸-딸-
아들-딸-딸-음서 받을 후손'이 가능한 것이다. 즉 거의 9~10세대
이후의 딸의 후손까지 추적이 가능하고 이들에게 특혜를 줄 수 있
는 구조였던 것이다. 이러한 관념은 조선 초에도 계속된다.『안동
권씨성화보』나『문화유씨가정보』와 조선전기에 만들어진 족보들에
서는 족보 안에 권씨나 유씨보다 타성의 비중이 훨씬 크다. 딸의 자
손들도 상당히 오래 기록했기 때문이다. 이 때문에『성화보』에서는
총 8천 명 중 권씨 남자가 380명,『가정보』에서는 3만 8천 명 중
유씨 남자가 1천 4백 명에 불과하다. 이는 딸이 시집가도 남이 아

니며 내 핏줄이고 그 자손 역시 우리 자손이라는 의식을 반영하는 것이다.

이처럼 여계女系를 중시한 것과 관련해 여성들은 아들과 동등한 피의 계승자였으며 이는 혼인을 해도 변함이 없었다. 고려의 혼인은 남귀여가男歸女家로 기본적으로 처가살이로서 처가와의 관계가 매우 밀접했다. 혼인은 두 가문의 성원이 결합한 것이지 여성이 남성 집에 영원히 귀의하는 것을 의미하지 않았던 것이다. 뿐만 아니라 그녀의 자식이 남편 집단의 사람임과 동시에 자신의 친족 집단의 자손이기도 함을 보여준다. 여자의 재산이 혼인 뒤에도 남편에게 흡수되지 않았고, 자식이 없을 경우 그녀 사후 다시 친정으로 되돌아왔다는 점을 잘 말해 준다.

고려시대에 딸은 아들과 마찬가지로 자식으로서 같은 몫을 상속받았으며 제사를 지내고, 부모를 봉양할 수 있는 존재였다. 그렇다면 고려시대의 여성은 아들 못지않았는가? 남성과 다름없었는가? 아들 못지않았다는 것은 상속이나 부모 봉양, 제사라는 측면에서는 그렇다. 아들과 마찬가지로 자식으로서의 역할을 분명히 할 수 있었다. 그러나 여성이 남성과 다름없었는가라고 묻는다면 이는 다른 차원의 문제라고 대답할 수밖에 없다. 왜냐하면 고려시대도 가부장적인 사회로서 남녀의 성별 분업이 확실했기 때문이다. 이는 앞서 본 불교나 국가의 법제에서 잘 드러난다. 여성의 공적 활동이 금지되고 오직 혼인해 아이 낳는 것만이 허락되었던 시대에, 여계의 중시는 어떤 의미를 가질 수 있을까? 이는 결국 혼인과 가족제도 속에서 여성이 수행했던 역할을 통하여 답을 찾아야 할 것이다.

.02

유대의 매개물, 여성의 몸

여성으로 일군 가문의 영광

1. 태조의 후비들

태조 왕건王建(877~943)은 송악 지역의 호족으로서 처음에는 궁예의 부하였다가 궁예를 밀어내고 나라를 세웠다. 태조의 후삼국 통일에 큰 기여를 한 것은 29명에 달하는 그의 후비들이었다.

태조의 후비들

	후비의 이름	아버지의 성명과 관직	출신지
1	신혜왕후 유씨 (神惠王后 柳氏)	이중대광 유천궁 (柳天弓)	정주(개성시 풍덕군)
2	장화왕후 오씨 (莊和王后 吳氏)	다련군[多憐君]	나주
3	신명순성왕태후 유씨 (神明順成王太后 劉氏)	태사 내사령 유긍달(劉兢達)	충주
4	신정왕태후 황보씨 (神靜王太后 皇甫氏)	태위 삼중대광 충의공 황보제공(皇甫悌恭)	황주(황해북도)
5	신성왕태후 김씨 (神成王太后 金氏)	잡간 김억렴(金億廉)	경주

	후비의 이름	아버지의 성명과 관직	출신지
6	정덕왕후 유씨 (貞德王后 柳氏)	시중 유덕영(柳德英)	정주
7	헌목대부인 평씨 (獻穆大夫人 平氏)	좌윤 평준(平俊)	경주
8	정목부인 왕씨 (貞穆夫人 王氏)	삼한 공신 태사 삼중대광 왕경(王景)	명주 (강원 강릉)
9	동양원부인 유씨 (東陽院夫人 庾氏)	태사 삼중대광 유금필(庾黔弼)	평주 (황해북도 평산)
10	숙목부인(肅穆夫人)	대광 명필(名必)	진주(충북 진천)
11	천안부원부인 임씨 (天安府院夫人 林氏)	태수 임언(林彦)	경주
12	흥복원부인 홍씨 (興福院夫人 洪氏)	삼중대광 홍규(洪規)	홍주(충남 홍성)
13	후대량원부인 이씨 (後大良院夫人 李氏)	대광 이원(李元)	합주(경남 합천)
14	대명주원부인 왕씨 (大溟州院夫人 王氏)	내사령 왕예(王乂)	명주
15	광주원부인 왕씨 (廣州院夫人 王氏)	대광 왕규(王規)	광주(경기도)
16	소광주원부인 왕씨 (小廣州院夫人 王氏)	〃	〃
17	동산원부인 박씨 (東山院夫人 朴氏)	삼중대광 박영규(朴英規)	승주(전남 순천)
18	예화부인 왕씨 (禮和夫人 王氏)	대광 왕유(王柔)	춘주(강원 춘천)
19	대서원부인 김씨 (大西院夫人 金氏)	대광 김행파(金行波)	동주 (황해북도 서흥)
20	소서원부인 김씨 (小西院夫人 金氏)	〃	〃
21	서전원부인 (西殿院夫人)	미상	미상
22	신주원부인 강씨 (信州院夫人 康氏)	아찬 강기주(康起珠)	신주(황해북도 신천)
23	월화원부인 (月華院夫人)	대광 영장(英章)	미상
24	소황주원부인 (小黃州院夫人 朴氏)	원보 순행(順行)	황주
25	성무부인 박씨(聖茂夫人 朴氏)	삼중대광 박지윤(朴智胤)	평주

'몸'으로 본 한국여성사

	후비의 이름	아버지의 성명과 관직	출신지
26	의성부원부인 홍씨 (義城府院夫人 洪氏)	태사 삼중대광 홍유(洪儒)	의성(경북)
27	월경원부인 박씨 (月鏡院夫人 朴氏)	태위 삼중대광 박수문(朴守文)	평주
28	몽량원부인 박씨 (夢良院夫人 朴氏)	태사 삼중대광 박수경(朴守卿)	〃
29	해량원 부인 (海良院夫人)	대광 선필(宣必)	해평(경북 구미)

앞의 표에 의하면 태조는 각지의 호족 딸들과 혼인해 그들과의 연계를 강화했다. 그런데 주목할 점은 한 집안에서 2명, 3명 등 여러 명의 부인을 맞이하고 있다는 점이다. 광주의 호족 왕규는 자매(15, 16)를 태조의 비로 들였으며, 이후 태조의 아들인 혜종에게도 딸 하나를 더 시집보냈다. 동주인 김행파는 태조가 서경에 행차했을 때 두 딸(19, 20)에게 번갈아 태조를 시침侍寢하게 하였다.

이 외에도 후대량원부인(13), 대명주원부인(14), 소황주원부인(24)의 존재는 비록 사료에는 나타나지 않지만 각각 전대량원부인, 소명주원부인, 대황주원부인의 존재를 상정할 수 있으므로 역시 자매혼이 의심되는 경우이다. 이처럼 한 집안에서 두 명, 세 명씩 후비로 들인 것은 태어날 자손을 염두에 둔 것으로 생각된다. 단지 태조와 사돈 관계를 맺기 위해서는 구태여 자매를 모두 시집보낼 이유가 없기 때문이다. 여러 명의 딸을 후비로 들이면 그만큼 자식을 낳을 확률도 높아진다. 실제로 왕규는 태조에게 들인 두 딸 중 둘째에게서 외손을 보았으며, 태조와 그 아들 정종에게 딸 셋을 시집보낸 박영규는 그 중 셋째 딸인 정종비 성무부인 박씨에게서만 외손을 보았다.

외손은 당시의 친족구조 내에서 '친손과 다름없는' 존재였다. 당시 외가와의 밀접성이 어느 정도였는지를 잘 보여주는 것이 고려 왕실의 세계이다. 태조 왕건의 증조모인 정화왕후貞和王后는 국조

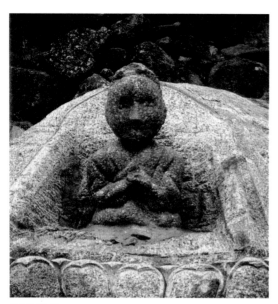

지리산 성 모상
지리산 천왕봉에 있는 여신상. 태조 왕건
의 어머니 위숙왕후 한씨라고도 한다.

원덕대왕 보육元德大王 寶育의 딸로서 당나라 숙종황제와 인연을 맺어 왕건의 조부인 의조 경강대왕懿祖 景康大王을 낳았다. 의조는 원창왕후 용녀元昌王后 龍女와 혼인해 왕건의 아버지 세조 위무대왕世祖 威武大王을 낳았고, 세조는 위숙왕후威肅王后와 혼인해 왕건을 낳았다. 즉 태조가 왕위에 오른 뒤 아버지, 할아버지와 함께 추존한 조상은 증조부가 아니라 증조모의 아버지였던 것이다. 이는 고려시대가 부계 중심의 친족 구조를 갖고 있지 않음을 다시 한 번 입증시킨다. 친손과 다름없는 외손의 존재는 확실히 호족들에게 더 큰 권력을 보장해 줄 수 있었을 것이다. 이에 호족들은 자매를 왕비로 들이는데 주저하지 않았다. 외손이 왕위에 오르는 것은 곧 자신의 집안이 왕권과 밀착됨을 의미했기 때문이다.

호족들의 바람을 대변하기라도 하듯 태조의 후비들이 낳은 아들들은 거의 모두 '태자'로 불렸다. 태자란 분명 왕위 계승자에 대한 지칭이다. 물론 태조의 가장 큰 아들인 장화왕후 오씨의 아들 무[뒤의 혜종]를 정윤正胤으로 삼았다는 기록이 있다. 정윤이 당시 왕위 계승자를 의미했다 하겠지만 다른 아들들을 태자로 칭했다는 것은 그들이 언제고 왕위 계승자가 될 수 있다는 이야기가 아닐까. 실제로 외가가 한미했던 혜종은 정계의 실력자 박술희朴述熙(?~945)의 후원을 통해서야 정윤이 될 수 있었고, 그것으로도 안심이 안 된 태조는 그를 당시 군권을 갖고 있던 진천 임씨 집안과 혼인시켰다. 그러나 태조 사후 태조의 우려는 곧 현실이 된다. 혜종의 배다른 형제 광주원군의 외할아버지이며 동시에 혜종의 장인이기도 했던 왕규

王規(?~945)는 혜종을 죽이고 광주원군을 옹립하고자 하였다. 혜종의 침실에 자객을 넣기도 하고, 직접 부하를 인솔해 벽을 뚫고 왕의 침전에 들어가기도 하였다.[23] 그래도 왕은 그를 벌하지 못할 정도로 그의 세력은 막강했다. 결국 혜종의 배다른 형제인 충주 유씨 출신 왕자 요堯[뒤의 정종]와 소昭[뒤의 광종]에 의해 왕규는 제거되고 이후 왕위는 충주 유씨 계 왕자들에 의해 계승된다.

왕실에서는 강력한 호족들에 대해 족내혼으로 대항했다. 왕규가 충주 유씨 출신 왕자인 요와 소를 참소하자 혜종이 자신의 딸을 요와 혼인시켰다는 것이 대표적이다. 이후에도 공주들은 거의 모두 왕실 내에서만 배우자를 구하였다. 족내혼은 왕실의 결속력을 강화하고 신성화하는 중요한 방법이었다.

이처럼 고려 초 여성의 몸은 가부장에 의한 정략혼의 대상이었으며, 후손을 낳아 외가의 영광에 기여하는 역할을 했다고 하겠다. 이 시기 가부장성이 특히 잘 드러나는 것이 대·소서원 부인의 경우이다. 그녀들은 대광 김행파의 딸들로서, 서경으로 가는 태조를 아버지가 도중에 만나 집으로 청하였다. 그리고는 이틀을 유숙시키면서 두 딸로 하여금 하룻밤씩 모시게 하였다. 그 후 태조는 다시 그녀들을 찾지 않았고, 자매는 집을 떠나 여승이 되었다. 뒤에 그녀들의 이야기를 들은 태조는 그녀들을 불러 보고는 "그대들이 이미 여승이 되었으니 그 결심을 꺾을 수 없구나!"라며, 서경 성안에 대서원과 소서원의 두 절을 지어 머물게 했다.[24]

즉 이들 자매는 태조에게 잘 보이려는 아버지의 뜻에 따라 태조와 잠자리를 함께 했고, 이후에는 정절을 지키기 위해 승려가 되었던 것이다. 반면 아래의 사료는 조금 다르다.

장화왕후 오씨는 나주 사람이었다. 조부는 오부돈[富�]이고 부친은 다련군[多憐君]이니 대대로 나주의 목포에서 살았다. 다련군은 사간沙干 연

완사천
태조 왕건과 장화왕후 오씨가 만났다는
샘. 나주시 송월동.

위連位의 딸 덕교에게 장가들어 왕후를 낳았다. 일찍이 왕후의 꿈에 포구에서 용이 와서 뱃속으로 들어가므로 놀라 꿈을 깨고 이 꿈을 부모에게 이야기하니 부모도 기이하게 여겼다. 얼마 후에 태조가 수군水軍 장군으로서 나주에 진을 쳤는데, 배를 목포에 정박시키고 시냇물 위를 바라보니 오색구름이 떠 있었다. 가서 본즉 왕후가 빨래하고 있으므로 태조가 그를 불러 관계를 맺어… 아들을 낳았는 바 그가 혜종惠宗이다.[25]

장화왕후는 아버지의 의사로 혼인하지 않았다. 그녀가 먼저 목포에 수군 장군으로 내려온 왕건과 마주치게 되었고, 왕건은 그녀의 신분을 확인한 뒤 그저 하루를 즐기려하였다. 물론 왕건은 목포가 후백제 영역이니 이 지역 호족과의 연계를 바라기는 했겠지만, 그녀의 집안이 너무 미약해 별 도움이 되지 않을 것이라 생각해 적극성을 띠지 않았다. 그러나 그녀는 이것이 삶의 거의 유일한 기회임을 잘 알고 있었다. 그녀는 어떻게 해서든지 왕건의 아이를 갖고자 했고, 결국 임신에 성공하였다. 다행스럽게도 낳은 게 아들이었고, 그녀는 왕후가 되었다. 이후 목포를 포함한 나주는 왕건의 세력권에 들게 되었고, 왕건이 후삼국과 전쟁하는데 결과적으로 큰 보탬이 되었다. 이처럼 이 시기 여성은 가부장에 의해 정략혼의 대상이 되는 경우가 대부분이었겠으나 장화왕후처럼 아주 드물지만 스스로 운명을 만들 수도 있었다.

2. 인주 이씨 영화의 주역 인예태후

고려의 대표적인 귀족 가문은 인주 이씨이다. 이 가문은 문종 이후 인종 때까지 11명의 왕비를 배출했으며, 당대의 유명 귀족 가문들과 혼인을 했다. 10여 대에 걸쳐 5명의 수상과 20명에 가까운 재상을 배출했다. 인주 이씨 가문의 성쇠는 딸들에 의한 것이라 해도

'몸'으로 본 한국여성사

과언이 아니다. 처음 인주 이씨가 딸을 왕비로 들인 것은 문종 때이다. 이자연李子淵(1003~1061)의 세 딸이 왕비가 되었다.

이자연은 과거에 장원 급제하여 정종 초년에 급사중으로 등용되었으며, 여러 번 승직되어 문종 때에는 재상이 되었다. 그런데 아무리 재상이었다 해도 그 전에 한 번도 왕비를 들인 적이 없던 집안에서 어떻게 갑자기 무려 딸 셋을 왕비로 들일 수 있었을까? 그 열쇠는 이자연의 고모부였던 김은부金殷傅(?~1017)에게서부터 시작된다. 김은부는 현종이 거란족을 피해 남하했을 때 그를 도우며 그 인연으로 딸 셋을 왕비로 들였다.[26]

다음의 표를 보면, 현종에게는 10명의 후비가 있었는데, 이 중 아들을 낳은 것은 김은부의 딸들뿐이며, 게다가 그 중 3명이 덕종·정종·문종으로 연이어 즉위했다. 그리고 김은부의 딸들 외에도 두 명의 왕비, 즉 원순 숙비元順淑妃와 원질 귀비元質貴妃가 각각 이자연의 처제[혹은 처형]와 사돈의 딸로 친족 관계가 있었다.

뿐만 아니라 덕종과 정종의 왕비들 역시 다음 표에서 보듯 인주 이씨와 관련이 있었다. 즉 이자연의 세 딸이 문종의 왕비가 되는 데는 이처럼 인주 이씨 자체가 이미 당대의 유명 가문과 혼인 관계를 맺고 있는 상당한 가문이었다는 점과 함께 안산 김씨의 번영이 바탕이 되었다 하겠다.

본격적인 인주 이씨의 시대는 문종 때부터였다. 문종은 5명의 후비가 있었는데, 제1비인 인평왕후仁平王后는 김은부의 맏딸인 원성 태후元城太后의 딸이다. 문종은 김은부의 둘째딸의 몸에서 낳으니, 문종과 인평왕후는 이복 남매간에 혼인한 것이다. 제2, 3, 4비인 인예순덕 태후仁睿順德太后, 인경 현비仁敬賢妃, 인절 현비仁節賢妃는 모두 이자연의 딸들이다. 제5비인 인목 덕비仁穆德妃는 이자연의 처남인 김원충의 딸이었다. 이 중 자식을 낳은 것은 인예태후와 인경 현비인데, 인예태후는 순종·선종·숙종·대각국사 등 아들 10명과

왕	후비	후비의 부모	자녀	이자연과의 관계
현종	원정왕후 김씨	성종 문화왕후 김씨	없음	없음
	원화왕후 최씨	성종 연창궁부인 최씨	효정공주, 천추전주	없음
	원성태후 김씨	김은부	덕종, 정종, 인평왕후, 경숙공주	고모 딸
	원혜태후 김씨	김은부	문종, 평양공 기, 효사왕후	고모 딸
	원용왕후 류씨	경장태자	없음	
	원목왕후 서씨	서눌	없음	
	원평왕후 김씨	김은부	효경공주	고모 딸
	원순숙비 김씨	김인위	경성왕후	처제[처형] 딸
	원질귀비 왕씨	왕가도	없음	사돈의 딸
덕종 (고모딸의 아들)	경성왕후 김씨 (이복남매혼)	현종 원순숙비 김씨	없음	처제[처형] 딸의 딸
	경목현비 왕씨	왕가도	상회공주	사돈의 딸
	효사왕후 김씨 (이복남매혼)	현종 원혜태후 김씨	없음	고모 딸의 딸
정종 (고모딸의 아들)	용신왕후 한씨	한조	아들	
	용의왕후 한씨	한조	애상군 방, 낙랑후 경, 개성후 개	
	용목왕후 이씨	이품언	도애공주	
	용절덕비 김씨	김원충	없음	처남 딸
	연창궁주 노씨			
문종 (고모딸의 아들)	인평왕후 김씨 (이복남매혼)	현종 원성태후 김씨	없음	고모 딸의 딸
	인예순덕태후 이씨	이자연	순종, 선종, 숙종, 대각국사 후, 상안공 수, 보응승통 규 금관후 비, 변한후 음, 낙랑후 침, 총혜수좌 경, 적경궁주, 보령궁주	딸
	인경현비 이씨	이자연	조선공 도, 부여공 수, 진한공 유	딸
	인절현비 이씨	이자연	없음	딸
	인목덕비 김씨	김원충	없음	처남 딸

왕	후비	후비의 부모	자녀	이자연과의 관계
순종 (외손자)	정의왕후 왕씨	평양공 기	없음	고모 딸의 아들의 딸
	선희왕후 김씨	김양검	없음	
	장경궁주 이씨	이호	없음	손녀
선종 (외손자)	정신현비 이씨	이예	경화왕후	동생아들의 딸
	사숙태후 이씨	이석	헌종, 수안택주	손녀
	원신궁주 이씨	이정	한산후 윤	손녀
헌종 (외증손)	없음	선종 사숙태후 이씨	없음	
숙종 (외손자)	명의태후 류씨	류홍	예종	
예종 (외증손)	경화왕후 이씨	선종 정신현비	없음	동생 손녀의 딸
	문경태후 이씨	이자겸	인종	증손녀
	문정왕후 왕씨	진한후 유 인경현비	없음	외증손녀
	숙비 최씨	최용	없음	조카의 처제[처형]딸
인종 (외고손)	폐비 이씨	이자겸	없음	외증손녀
	폐비 이씨	이자겸	없음	외증손녀
	공예태후 임씨	임원후	의종, 대녕후 경, 명종, 원경국사 충희, 신종, 승경·덕녕·창락· 영화궁주	고손녀의 딸
	선평왕후 김씨	김선	없음	

딸 2명을 낳았다. 인경현비도 아들 셋을 낳았다. 인예태후는 처음
에 연덕궁주延德宮主였다가 1052년(문종 6) 왕비가 되었다. 왕비 책
봉문에 의하면 그녀는 아름답고 유순했으며, 현숙한 행실이 고대의
유명한 현부에 못지않았다고 한다. 또한 부부 간에 화목을 이루었
고, 후손이 번성하였으며, 부녀의 말은 일에 능숙하여 모든 사람들
이 흠모했다 한다.[27]

이자연은 과거에 장원급제한 데서도 보듯 스스로의 능력도 있었
겠지만, 딸 셋을 왕비로 들인 뒤 문하시랑평장사 수태부가 되고, 부

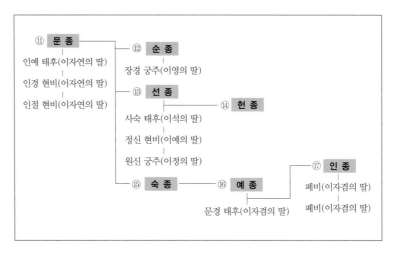

왕실과 경원 이씨의 혼인 관계도

⑪ 문종 ──── ⑫ 순종
인예 태후(이자연의 딸) 장경 궁주(이영의 딸)
인경 현비(이자연의 딸) ⑬ 선종 ──── ⑭ 헌종
인절 현비(이자연의 딸) 사숙 태후(이석의 딸)
 정신 현비(이예의 딸)
 원신 궁주(이정의 딸)
 ⑮ 숙종 ──── ⑯ 예종 ──── ⑰ 인종
 폐비(이자겸의 딸)
 문경 태후(이자겸의 딸) 폐비(이자겸의 딸)

인 김씨도 계림국 대부인鷄林國大夫人이 되었다. 아들들도 모두 재
상이 되었다. 이자연은 1061년(문종 15) 세상을 떠났지만, 문종 사후
인예태후의 아들들이 차례로 왕위를 계승하고, 또 그 왕비들 중 상
당수가 이자연의 아들 및 손자의 딸들이었다. 예컨대 순종의 장경
궁주長慶宮主는 아들 이호의 딸이었으며, 선종의 정신현비貞信賢妃
는 이자연의 동생인 이자상의 손녀였다. 선종비 사숙태후思肅太后와
원신궁주元信宮主는 아들 이석과 이정의 딸이었는데, 사숙태후는 선
종이 죽은 뒤 어린 아들 헌종을 데리고 섭정을 하기도 하였다.

이처럼 인주 이씨의 독주 시대가 지속되면서 인주 이씨 내에서
경쟁 관계가 나타나기도 하였다. 이정의 아들이었던 이자의李資義
(?~1095)는 어린 헌종이 즉위하자 누이 원신 궁주의 아들 한산후漢
山侯를 옹립하려다 숙종에 의해 제거되었다.[28] 숙종은 이자의 난 진
압 후 인주 이씨와 무관한 류홍의 딸 명의태후明毅太后를 왕후로 들
였지만 숙종 자신이 인예태후 소생으로 이자연의 외손자이다. 그리
고 숙종 사후 다시 인주 이씨와의 통혼이 계속된다. 즉 숙종의 아들
예종의 경화왕후敬和王后는 이자연 동생 이자상의 손녀딸이었고, 문
경태후文敬太后는 손자 이자겸李資謙(?~1126)의 딸이었다. 문정왕후
는 이자연 외손자의 딸이었다.

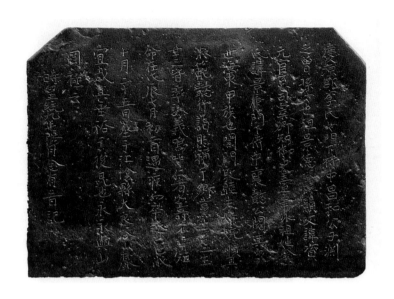

　예종이 죽자 태자가 어렸다. 예종의 장인이었던 이자겸은 태자
를 도와 인종으로 즉위시켰다. 그 공으로 이자겸은 최고직인 협모
안사공신 수태사 중서령 소성후協謀安社功臣守太師中書令邵城侯를 책
봉 받았으며, 종친인 대방공 보와 한안인·문공인 등 왕권에 위협이
될 반대파를 제거하여 다시 양절익명공신 중서령 영문하상서도성
사 판이병부 서경유수사 조선국공 식읍팔천호 식실봉이천호亮節翼
命功臣中書令領門下尚書都省事判吏兵部西京留守事朝鮮國公食邑八千戶食
實封二千戶에 제수되고 관부官府를 열어 요속僚屬을 두기에 이르렀
다. 부인도 진한국대부인辰韓國大夫人에 봉해지고 여러 아들들의 관
직도 높아졌다. 이자겸은 다시 인종에게 딸 둘을 시집보내 다른 성
씨의 권력 접근을 차단했다.

　왕을 능가하는 위세를 가졌던 이자겸은 이제 왕위까지 넘보기 시
작했다. 1126년 김찬, 안보린 등이 왕과 함께 자신을 제거하려던
시도를 무위로 돌리면서 궁정에 불을 지르고 왕을 연금해 국사를
마음대로 처리하였다. 나아가서는 '십팔자위왕설'十八字爲王說을 믿
고 여러 번 왕을 독살하려고 하였다.[29] 결국 이자겸은 같은 파였던

척준경에 의해 제거되었지만 그의 영화는 고려시대 최고의 것이었고, 그 바탕은 인주 이씨 집안의 딸들이었음을 누구도 부인할 수 없을 것이다.

3. 사위의 성공 시대

처가와의 밀접성은 간혹 지방의 한미한 가문 출신자가 과거에 합격한 뒤 귀족의 사위가 되어 사회의 최상층에 진입하는 경우도 생겨나게 했다. 귀족은 능력 있는 인재를 사위로 삼아 가문의 성세를 더하려 했고, 가난한 천재들은 처가의 배경이 자신과 자식들에게 유리하게 작용할 수 있다는 사실을 잘 알고 있었기 때문이다. 이 역시 딸과 그 후손을 아들과 다름없이 여기는 당시의 친족 관념 때문이다. 대표적인 사례가 정목鄭穆(1040~1105)과 문공인文公仁(?~1137)이다.

숙종 때의 관리였던 정목은 동래군의 향리 집안 출신으로, 18세에 개경에 홀로 올라와 유학했다. 과거에 급제하고 그가 빼어나게 총명하다는 말이 들리자 당시 고위 관료였던 고익공高益恭이 사위로 삼았다. 그 때 그의 나이 32세였다. 이후 정목은 3품직까지 승진했고, 아들 4명 가운데 3명이 과거에 급제해 개경의 중앙 관료 집안으로 자리 잡았다. 그의 손자 대에 이르러 이 집안은 당대의 명문이던 강릉 왕씨·정안 임씨·철원 최씨 집안과의 혼사를 통해 귀족 가문으로 발돋움한다. 그는 관직 생활을 하면서 다른 이들을 대할 때에 한결같이 온화함과 신실함을 견지했고 틈이 나거나 모진 행동을 하지 않았다. 자식들에게도 늘 "벌레도 성명性命을 온전히 하려면 독이 없어야 하고, 나무가 천 년의 수명을 누리려면 제목이 되어서는 안 되느니라"고 가르쳤다. 그가 출세하고 가문을 일구는 데는 자신의 능력과 신중한 처세술이 일차적 요인이었겠지만, 그가 명문가의 사위였다는 점도 무시할 수 없을 것이다. 고려시대에 과거에

합격한다는 것은 단지 그가 능력 있는 사람이라는 것을 공표함에 불과했다. 이후 관직의 배치와 승진은 가문 관계가 크게 작용했기 때문이었다.

문공인에 대해서는 아래의 이야기가 전해지고 있다.

문공인의 처음 이름은 문공미文公美며 남평현 사람이다. 그 부친 문익文翼은 벼슬이 산기상시에 이르렀다. 문공인은 단아하고 곱게 생겼으므로 시중 최사추崔思諏가 그에게 딸을 주어 사위로 삼았다. 과거에 급제하여 직사관直史館이 되었는바 그 문벌은 한미했으나 귀족과 인척 관계를 맺어서 마음대로 호사하였다. 일찍이 호부 원외랑으로서 요나라로 사신이 되어 갔을 때 접대원에게 개인적으로 백동나전기白銅螺鈿器, 서화, 병풍, 부채 등 진귀한 물품을 주었는데 그 후 요나라 사람들이 우리나라 사신이 지나갈 때마다 반드시 문공인의 예를 들면서 물건을 끝없이 강요하여 마침내 커다란 폐단이 되었다. 문공인이 추밀원 우부승선으로 전임되었을 때 왕자지王字之의 부사가 되어 송나라로 사신으로 갔는데 왕자지도 부자며 사치하는 자여서 둘이 서로 몸치장을 자랑하면서 힘써 번잡 화려하게 꾸몄다.[30]

즉 문공인은 집안이 한미했지만 단아하고 곱게 생겨 시중侍中 최사추의 사위가 되고 이로써 호사를 마음대로 했다는 것이다. 그의 집안은 아버지가 정3품직인 산기상시散騎常侍였다는 것을 볼 때 앞서의 정목에 비해서는 훨씬 좋은 집안이었다 하겠다. 그러나 인주 이씨나 해주 최씨 같은 대문벌이 아니었다는 점에서, 그리고 아마도 친족 중에 고위 관료가 별로 없었다는 점에서 한미하다는 표현을 한 것 같다. 고려시대 관료들은 설사 관직에 있어도 넉넉지 않은 녹봉과 많은 일가친척, 집안에 드나드는 손님 등으로 늘 쪼들렸다. 그러나 그는 귀족 집안의 딸을 아내로 맞았기 때문에 거칠 것 없이

호사할 수 있었다.

사위 이야기를 하면서 빼놓을 수 없는 것이 송유인宋有仁(?~1179)이다. 그는 처음에 아버지의 음서로 벼슬자리에 나가 산원散員이 되었다. 그의 처는 송나라 상인 서덕언徐德彦의 처였는데, 천인이었지만 재물은 많았다. 즉 송유인은 돈 많은 과부와 혼인한 것으로 보인다. 송유인은 백금 40근을 환관에게 뇌물로 주어 3품 관직을 얻었다. 그러나 그는 문신들과만 교제해 무신들의 미움을 샀다. 정중부의 난이 일어나자 화가 미칠까 두려웠던 그는 처를 섬으로 내쫓고 정중부鄭仲夫(1106~1179)의 딸과 혼인하였다.

이후 그는 재상이 되었으며 왕 못지않은 호화 생활을 하였다. 즉 송유인은 애초에 처가의 돈으로 벼슬을 샀다가 시세가 불리해지자 그녀와 이혼하고 쿠데타 주역의 딸과 재혼해 부귀영화를 누렸던 것이다. 그는 장인인 정중부가 경대승에 의해 제거될 때 함께 죽임을 당한다.[31] 사위와 장인은 공동 운명체였던 것이다. 이처럼 고려시대의 여성은 친족의 힘으로 남편을 출세시킬 수 있는 존재였으며, 또한 친족 때문에 남편에게 버림을 받을 수도 있는 존재였다. 이것이 처가와 밀접한 고려시대 여성의 빛과 그림자였다.

4. 독신녀

고려시대에서 특이한 것은 독신녀의 존재가 보인다는 사실이다. 고려의 독신녀는 어떤 사람이었고, 어떤 삶을 살았을까? 아래의 사료를 보자.

아버지를 섬기며 효성을 다하였고, 집 안에서 모실 때에도 공손하며 화목하여 아녀자의 덕이 어질고 밝았기 때문에 대원공이 더욱 사랑하여 아들처럼 여겨 후사를 전하고자 하였다. 세상에 짝이 될 만한 남자가 드물어 홀로 살았지만 태연자약하였으니, 그윽하고 아름다운 자질은 향기로운 봄

꽃이 홀로 피어 있는 듯하고, 굳고 곧은 절개는 깨끗하여 더럽혀지지 않았다. 좌우에 부리는 사람을 신중하게 선택하고 아첨하는 사람을 멀리하였으니 사람 됨됨이를 잘 알아보았으며, 재물의 유혹을 받지 않았으니 근검절약하여 필요하지 않은 일을 하지 않았다. 그리하여 부모가 살아 계실 때의 귀중한 보물과 골동품들을 조금도 허비함이 없이 삼가며 지켰으니, 아, 훌륭하다.[32]

위의 여성은 숙종의 셋째 왕자 왕효의 외손녀인 왕재王梓의 딸(1141~1183)이다. 그녀는 일찍이 어머니를 여의고 혼인을 하지 않은 채 아버지를 모시다 43세에 병으로 죽었다. 그녀는 왜 혼인을 하지 않았을까? 묘지명의 내용을 볼 때, 용모나 성품, 건강 등에 문제가 있었기 때문은 아니었던 것 같다. "세상에 짝이 될 만한 남자가 드물어"라는 구절이 약간이나마 시사점을 준다. 고려시대에 혼인은 같은 신분 내에서도 세밀하게 가격家格을 따져 혼인했다. 게다가 승려가 되는 남자들이 많아 귀족 딸들의 경우 적합한 짝을 구하는 게 쉽지 않았다.[33] 그녀도 이 때문에 혼기를 놓쳤던 것으로 보이며, 아버지가 돌아가신 뒤에도 그녀는 홀로 집안을 이끌며 가산을 유지했다.

인종의 외손녀인 왕영王瑛의 딸(1150~1185) 역시 혼인하지 않았다. 그녀는 여덟 살도 되기 전에 어머니가 돌아가셨고, 아버지 슬하에서 공손하고 맑게 자라났다. 열대여섯 살이 되자 용모가 아름답고 행동이 법도에 맞아 훌륭한 규수가 되었다. 혼기를 놓쳤지만 아버지를 섬기는데 게으르지 않았고, 또 불교를 깊이 믿었다. 항상 화엄경과 여러 불경 읽는 것을 일과를 삼아 정토에 태어나기를 구하다 36세에 병으로 죽었다.[34]

조선시대에는 사족의 여자들이 늦게까지 혼인을 하지 못하면 부모를 벌주고, 만일 가난 때문에 혼인이 여의치 못한 것이었으면 국

가에서 비용을 대주기도 했다. 즉 모든 여성은 혼인해야 했고, 이는 조상의 제사를 지내고 가문의 대를 잇는 것을 강조하던 종법적 사고 방식에서 당연한 일이었을 것이다. 그러나 고려시대에는 부계 중심의 종법 의식이 없었던 것은 물론이고, 기본 종교였던 불교에서 혼인을 필수적인 일로 강조하지 않았다. 불교에서 혼인은 사적인 일로서, 신도들에게 혼인을 하라거나 혹은 독신으로 순결한 생활을 하라는 등의 강요를 하지 않는다. 때문에 이와 같은 독신녀가 존재할 수 있었던 것이다.

독신남도 있었다. 예종 때 관리 곽여郭輿(1058~1130)는 어렸을 때부터 맵고 냄새나는 채소를 먹지 않았고 여러 아이들과 같이 놀지도 않고 항상 자기 방에서 글공부에만 열중하였다. 과거에 급제하여 벼슬을 하면서도 성 밖에 작은 암자를 짓고 틈만 나면 그곳에서 쉬었다. 예종이 태자 때부터 그를 알아, 즉위한 뒤 불러 궁궐에 머물게 했다. 뒤에 그가 은거할 것을 청하자 왕이 동편 교외 약두산 봉우리에 거처할 집을 꾸려 주었다. 그는 책을 많이 읽었고, 심지어는 도교·불교·의학·약학·음양설에 관한 서적까지 모두 독파했으며, 한 번 보기만 하면 암기하고 잊어버리지 않았다. 그뿐만 아니라 궁술·기마·음률·바둑 등 해보지 않은 것이 없었다. 그는 72세에 죽었으나 평생 혼인하지 않았다. 그러나 부임지의 기생을 서울로 데려오기도 했고, 산재山齋에도 비첩婢妾이 있어 여론이 좋지 않았다.[35]

즉 그는 거의 현대의 독신남처럼 평생 혼인하지 않고 자신이 하고 싶은 것을 하며 자유롭게 살았다. 이 역시 종법적 사고가 없던 시대였기에 가능한 일이었을 것이다. 그런데 여성의 성취가 오직 남편이나 자식에 의해서만 주어지던 시대에, 과연 여성이 스스로 독신으로 살기를 원했을까? 그 선택 여부야 잘 알 수 없지만, 어쨌든 고려시대 여성의 몸이 꼭 혼인해 남의 집의 대를 이어주어야 하

'몸'으로 본 한국여성사

는 존재가 아니었다는 점은 주목할 만할 것이다.

공납물로서의 몸

1. 비운의 공녀貢女

고려는 13세기에 들어 세계 최강의 군대인 몽골군과 30년에 걸친 전쟁을 치렀다. 1259년(고종 46) 원과의 강화가 성립한 뒤에 고려는 원의 부마국이 되어 매년 막대한 공물과 여자를 바쳐야했다. 고대 이래 전쟁은 늘 있어왔지만, 원처럼 공식적이며 지속적으로 공녀를 요구한 적은 없었다. 이는 몽고가 유목 국가로서 금이나 은, 식량 등 다른 물품과 함께 여성 역시 약탈품으로 생각했음을 말해준다.

그들은 약탈한 여성을 노예로 삼거나 처첩으로 데리고 살았다. 몽골족은 다른 유목 민족과 마찬가지로 일부다처제였으며, 남편이 죽으면 그 아내들은 아들에게 처분권이 있었다. 아들이 데리고 살든지, 아니면 다른 데 시집보냈다. 이처럼 고려와는 다른 원의 몸 관념 때문에 고려의 여성들은 많은 피해를 입게 되었다. 공녀의 대상은 왕실의 여성부터 일반 서민의 여성까지 모두가 포함되었으며, 공녀 선발은 충렬왕 초부터 공민왕 초까지 약 80년 동안 정사에 기록된 것만도 50여 차례이다. 그 수효가 많을 때는 40~50명에 이른다 하니 끌려간 부녀의 수가 2천명을 넘었을 것이다. 그나마 이것은 공식적으로 기록된 것이고, 이 외 원의 사신이나 귀족, 관리들이 사사로이 데려간 것까지 합치면 실제 숫자는 이보다 훨씬 많다.

공녀가 되면 평생 고향에 돌아오지 못하고 원나라에서 대부분 궁중 시녀나 노비로 일생을 보내야 했다. 원 간섭기의 학자 이곡은 공녀 징발의 문제에 대해 원나라에 상소문을 올렸다. 그 글에는 공녀

이곡묘
충남 서천군 한산군 기산면에 있는 이곡의 묘소. 이곡은 고려말의 학자로 공녀 징발의 부당성에 대해 원나라 황제에게 상소문을 올렸다.

징발의 참상이 잘 드러나 있다. 즉 대부분의 고려인들은 딸을 낳으면 비밀에 붙여 이웃 사람도 볼 수 없게 했다. 혹 딸이 공녀로 선발되면 그 부모와 친척들이 한 곳에 모여 통곡하는 소리가 밤낮 그치지 않고 떠날 때는 옷자락을 끌어당기며 엎어져 길을 가로 막기도 하며 고래고래 소리지르면서 통곡한다. 개중에는 분함을 이기지 못하여 우물에 빠져 죽은 자가 있는가 하면, 목을 매어 죽는 자도 있으며, 또 기가 막혀 기절하는 자가 있는가 하면, 피눈물을 쏟고 실명하는 자도 있었다 한다.[36] 어떻게 해서든지 자기 딸을 공녀 선발에서 제외시키려 했던 것은 관료들 역시 마찬가지였다.

충렬왕이 공주와 더불어 양가良家의 처녀를 선발하여 원나라 황제에게 바치려고 하였을 때 홍규의 딸도 그 선발에 걸렸으므로 권세가 있고 지위가 높은 자들에게 뇌물을 주었으나 빠지지 못하였다. 그리하여 홍규가 한사기韓謝奇에게 말하기를 "나는 딸의 머리카락을 잘라 버리려고 하는데 어떻게 생각하오?"라고 하였더니 한사기가 말하기를 "글쎄 당신에게까지

'몸'으로 본 한국여성사

화가 미치지나 않을까?"라고 하였으나 홍규가 그 말은 듣지 않고 딸의 머리카락을 잘라 버렸다. 공주가 이 소식을 듣더니 크게 성을 내어 홍규를 잡아 가두고 혹독한 고문을 하였으며 그 집 재산을 몰수하였다. 또 그 딸을 잡아 가두고 물어 보니 딸이 말하기를 "내가 스스로 잘랐습니다. 우리 아버지는 사실을 알지 못합니다"라고 하였다. 공주가 그를 땅바닥에 자빠뜨리게 하고 쇠로 만든 매로 난타하게 하니 그의 피부가 온전한 데가 없으나 그래도 종내 굴복하지 않았다. 재상이 공주에게 홍규가 나라에 큰 공을 세운 사람이니 소소한 죄로 인하여 무거운 형벌을 가할 수는 없다

고 말하였으며 또 중찬 김방경이 역시 병석에서 부축을 받으면서 나와 용서할 것을 요청하였으나 공주가 듣지 아니 하고 해도에 귀양 보내고 말았다. 얼마 안 되어 홍자번이 힘써서 요청하였기 때문에 그의 재산은 돌려주게 되었으나 공주의 성이 아직도 풀리지 않아서 그의 딸을 원나라 사신 아고대阿古大에게 주었다.[37]

홍규는 남양 홍씨로 훌륭한 가문 출신이었을 뿐 아니라 충렬왕이 세자로 있던 시절에 그를 도와 원에 사신으로 가기도 했었다. 그러나 그 딸조차 공녀를 면할 수 없었고, 딸을 승려로 만들어서까지 공녀를 피하고자했던 그는 결국 섬으로 귀양을 가야만 했다. 딸을 통해 세력을 얻고자 하는 이들도 있었다. 그들은 마치 고려 초 호족들이 왕건에게 딸을 바치듯 솔선해 딸을 공녀로 내놓았다. 홍원사 진전 직直인 장인경張仁冏은 원나라 평장 아합마阿哈馬가 미녀를 구하자 자기 딸을 보내달라고 요청했다. 왕은 장인경에게 낭장 벼슬을 주었고, 사람들은 그가 딸을 팔아 관직을 얻었다며 비난했다. 그런데 정작 아합마는 그 여자가 명문가의 딸이 아니라며 받지 않았다.[38] 공녀로 끌려간 여성들은 대부분 같은 계층 사람에게 시집갔으나 일부는 지배층의 잉첩媵妾이 되었고, 신분이 높은 여성은 왕이나

기황후
원에 공녀로 가 순제의 황후가 된 기황후
의 초상화이다.

고위 관인의 배우자가 되기도 하였다. 그 중에는 신분 상승을 이루
는 경우도 있었다. 궁인 이씨는 비파를 잘 타서 세조의 총애를 받
았고, 화평군 김심金深의 딸 달마실리達麻失里는 인종의 비妃가 되
었다가 황후로 추봉追封되었다. 가장 출세한 사람은 기황후奇皇后
이다.

기황후는 행주인 기자오의 딸로서 1333년(충숙왕 2) 원에 끌려가
궁녀가 되었다. 황제의 찬간에서 차를 끓이다 순제의 눈에 든 그녀
는 1339년(충숙왕 복위 8) 황자 아이유시리다라愛猶識理達臘를 낳았고
1365년(공민왕 14) 몽골인이 아닌 여성으로서는 최초로 황후가 되었
다. 그녀의 가족들도 덩달아 벼슬을 하게 되었다. 아버지는 영안왕
으로 추증되고 어머니 이씨는 영안왕대부인榮安王大夫人이 되었다.
오라비 기철은 정동행성 참지정사 및 덕성부원군이 되고, 기원은
한림학사 덕양군이 되었다. 기씨 일문의 세도와 호사는 극에 달했
으나 한족의 반란운동이 거세지고 1368년(공민왕 17) 적병이 원 궁
성에까지 도달하게 되자 그녀는 순제와 함께 북으로 달아나 이후
행적을 알 수 없다. 이후 공민왕은 반원정책으로 기씨 일족을 처단
했다.

공녀로 인해 양국의 문화가 교류되었는데, 이 때문에 고통을 받
는 여성도 있었다. 가장 대표적인 것이 수계혼嫂繼婚의 문제였다.
수계혼은 형이 죽으면 동생이 형수를 취하는 것으로서 그 대상이
형수만이 아니라 서모庶母까지 포함되었다. 원 간섭기 고려의 왕들
은 원의 수계혼 풍속을 받아들여 서모를 후궁으로 취하거나 강간하
였다. 예컨대 충선왕은 부왕 사후 서모였던 숙비를 자신의 후궁으
로 삼자, 신하였던 우탁이 소복을 입고 도끼를 들고 왕 앞에 나아가
그 부당함을 상소하기도 하였다.[39] 충혜왕은 부왕의 후궁인 경화공
주慶花公主 백안홀도伯顏忽都와 수비권씨壽妃權氏를 강간했다.[40] 몽고
녀 경화공주의 강간은 충혜왕이 뒤에 왕위에서 쫓겨나는 한 원인이

'몸'으로 본 한국여성사

되기도 하였다.

수계혼으로 인한 수난은 고려씨高麗氏가 대표적이다. 고려씨는 공녀로 끌려가 원나라 중서평장사 고고대庫庫岱의 둘째 부인이 되었다. 남편 사후 첫째 부인의 아들이 그녀를 취하려 하였다. 그녀가 완강히 거절해 일이 여의치 않자 아들은 권력가 백안伯顏의 힘을 빌어 그녀를 취하려 하였으나 그녀는 밤에 담을 넘어 도망해 머리를 깎고 여승이 되었다. 그녀는 잡혀와 참혹하게 고문을 당했는데, 국공國公의 도움으로 죄를 면하게 되었다.[41]

중국이나 고려 같은 농경 민족에게 있어 아비의 처첩을 취한다는 것은 절대로 있을 수 없는 중죄였다. 고려의 법에 따르면 아버지나 할아버지의 첩과 눈이 맞아 화간한 경우도 교수형[42]이었으니 강간은 말할 것도 없다. 고려의 여성들에게 아들과의 혼인은 죽음보다 더한 치욕이었을 것이다. 이처럼 원 간섭기 여성들은 예전과 달라진 여성의 몸에 대한 관념과 태도 때문에 더욱 많은 고통을 당해야 했다.

2. 영광의 길, 독로화와 환관

이 시기 남성도 원에 끌려갔다. 인질[독로화禿魯花, 질자質子]과 환관이 그들이다. 그러나 이들은 공녀와 달리 눈물과 한숨의 출국길이 아니었고, 오히려 자발적으로 가거나 심지어는 원에 가기를 열망하기까지 하였다. 예컨대 충렬왕의 소군 서湑는 원에 가고자 부원배에게 뇌물을 주고 청하기까지 하였다. 당시 원 조정이 고려를 지배하고 있어, 원에 간다는 것은 곧 원의 지배층과 교류하고 권력에 다가갈 기회를 얻게 됨을 의미했기 때문이다.

독로화는 왕족이나 귀족층에서 선발되었고, 갈 때 벼슬을 올려주었으며, 원에 들어가 크게 출세하기도 했다. 아래의 사료를 보자.

(상주 판관으로) 3년을 지나는 동안에 안렴사가 안향의 정치가 청렴함을 칭찬하였으므로 드디어 소환을 받아 판도좌랑版圖佐郞으로 임명되었고 이윽고 전중시사殿中侍史로 옮겼다. 또 독로화로 선발되니 관례에 따라서 국자사업國子司業으로 승진하였고 그 후 우사의를 지나 좌부승지로 임명되었다. 황제는 그를 정동행성원 외랑으로 임명하였고 좀 있다가 낭중으로 승진시켜 본국(고려)의 유학제거儒學提擧로 삼았다.[43]

한사기韓謝奇는 관직이 간의대부에까지 이르렀고 아들은 한영韓永과 한악韓渥이다. 처음에 한사기가 독로화로 되어 가족들을 데리고 원나라에 들어가 있었는데 아들 한영은 황제의 측근에서 자라나고 인종仁宗 황제를 섬겨서 관직이 하남부河南府 총관에까지 이르렀다. 한영이 높은 지위에 올랐기 때문에 한사기에게는 한림 직학사 고양현후高陽縣候의 관작을 증여하였고 (할아버지인) 한강[康]에게는 첨태상예의원사僉太常禮儀院事 고양현백縣伯의 관작을 증여하였다.[44]

안향安珦(1243~1306)은 능력있는 관리로서 원에 독로화로 가게 되자 승진하였고, 다시 원에서 벼슬을 받고 유학제거가 되어 이후 고려 성리학의 시조로 추앙받게 된다. 한사기는 독로화로 원에 들어감으로써 그 아들이 황제 곁에서 자라 크게 출세했다. 이처럼 왕족이나 귀족에게 독로화가 영광의 길이었다면, 서민이 대부분이었던 환관 역시 이에 못지 않은 승진의 길이었다. 환관은 서민이나 천민 출신이다. 처음에 제국대장공주齊國大長公主(1259~1297)가 아버지인 세조에게 몇 명을 바쳤는데, 이들은 황제 곁에 있다는 점을 이용하여, 고려에 사신으로 와서는 자기 가족의 요역을 면제시키고 친족을 벼슬시켰다. 이에 사람들이 부러워하고 모방하게 되어 아비는 자식을 고자로 만들고 형은 아우를 고자로 만들었으며, 스스로 거세해 불과 수십 년 동안 그 숫자가 매우 많아졌다 한다.

원의 정치가 문란해짐에 따라 이들의 권력은 더욱 강해져 재상의

직위에 이르고, 그 인아척당姻婭戚黨과 제질弟姪이 모두 관직에 임명되었다. 그들의 저택과 수레, 의복도 모두 재상의 격식으로 차렸다.[45] 고려에서는 원과의 관계에서 이들을 통해야 하는 경우가 많았기 때문에 이들에게 군君을 봉하고 작爵을 주었다. 이들 중에는 고려의 이익을 위해 애쓴 경우도 있지만, 황제에게 참소해 나라를 모해한 경우가 더 많았다.

방신우方臣祐(?~1343) 망고대忙古台는 상주 아전의 아들로 제국공주를 따라 원에 가서 일곱 명의 황제와 두 명의 황태후를 모셨다. 요양행성우승遼陽行省右丞 홍중희洪重喜가 충렬왕을 원나라에 무고하자, 그는 수원황태후에게 이것이 무고임을 밝혀 도리어 홍중희를 귀양가게 하였다. 또 원나라가 번왕藩王 팔로미사八驢迷思 무리를 압록강 동쪽에 이주시키려 하자 고려는 땅이 좁고 산이 많아 농사와 목축할 곳이 없어 북쪽 사람들이 살만한 곳이 못된다며 그가 황제에게 고하여 중지시켰다. 또 고려를 원의 성省으로 편입시키려는 논의 역시 그가 수원황태후에게 아뢰어 막았다. 그는 원에서 재상의 지위에 있었으며 고려에서는 그를 상락부원군上洛府院君으로 봉하고 추성돈신양절공신推誠敦信亮節功臣 칭호를 주었다. 그의 부친은 본래 중모현 아전인데 아들로 인해 상주 목사를 하였다. 그의 매부 박려는 농부로서 벼락출세 해 첨의평리가 되고 그 아들도 벼슬하였다.[46]

방신우와 같은 환관이 있는가 하면 고려에 해악만 끼친 이들도 있었다. 태백산 무당의 아들이었던 이숙李淑은 충선왕을 폐위시키고 서흥후瑞興侯 전琠을 왕으로 맞아들이려는 음모를 꾸몄다.[47] 임백안독고사任伯顏禿古思(?~1323)는 상서尙書 주면朱冕의 노비 출신으로 스스로 거세해 환관이 되었다. 그는 원나라 인종을 동궁 때 섬긴 인연으로 권력을 잡게 되자 많은 불법을 자행했다. 이에 충선왕이 원나라 태후에게 청하여 매를 치고 빼앗은 토지와 노비를 주인

에게 돌려주게 하자, 그는 충선왕에 대해 원한을 가졌다. 영종이 즉위한 뒤 그는 갖은 방법으로 참소해, 충선왕을 토번吐蕃에 귀양가게 했다.[48]

공녀와 독로화, 환관 등은 모두 원에 끌려간 존재였다. 그러나 이처럼 여성인가 남성인가에 따라 그 삶과 위상, 존재 형태가 달라졌다. 자신의 몸을 희생하는 것이 남성에게는 스스로의 선택이며 기회가 될 수 있었지만, 여성에게는 단지 강요이며 유린일 뿐이었다. 간혹 기황후 같은 예외적인 여성도 있었지만 그녀 역시 스스로 선택한 것이 아니라는 점은 차이가 없다. 원 간섭기 여성의 몸은 공납물로서 한층 많은 피해를 당해야 했다.

'몸'으로 본 한국여성사

.03

성·신체·재생산

욕망하는 몸

1. 남편 생전에 한정된 정조

고려의 기본 신앙이었던 불교에서는 육체나 성을 중시하지 않는다. 인간의 몸은 어떤 위대한 영적 가능성도 지니지 않을 뿐 아니라 오히려 영혼이 영적인 완성의 경지로 나아가는데 걸림돌이 된다고 본다. 즉 육체에 대한 욕망은 인간을 끊임없이 환생하게 만들므로 성욕은 해탈을 방해하는 최대의 악이라는 것이다. 아래의 사료는 이를 잘 보여준다.

비구들이여 나는 너희들에게 설명하겠다. 너희들에게 알리겠다. 저 거대하고 불타고 있는 불덩이를 껴안고 앉거나 눕는 것이 나은가? 아니면 부드럽고 보드라운 손과 발을 지닌 크샤트리아의 소녀, 바라문의 소녀, 거사의 소녀를 껴안고 앉거나 눕는 것이 나은가? 부처님께서는 전자가 낫다고 말씀하셨다. 왜냐하면 전자는 단지 심한 고통이 있지만 후자는 오랫동안 불행과 고통이 있고 몸이 부서져 죽은 후에 낮은 세계, 악도, 타악처,

지옥에 태어나기 때문이다.[49]

여기서 여성은 해탈을 방해하는 성욕과 동일시되기도 하였다. 성은 피해야 할 것인데 성욕을 일으키는 것이 여성이니, 비구에게는 여자가 불보다 더 위험한 존재인 것이다. 그러나 승려가 아닌 일반 사람들에게까지 금욕을 요구할 수는 없다. 이에 불교에서는 부부간에 서로 도리를 지켜 간음은 물론 자기 아내와 남편 이외의 사람에게 마음을 두지 말라고 한다. 만일 부부가 사별할 경우는 또 다른 배우자를 만나 새로운 혼인 생활에 충실하면 된다. 재혼을 금하거나 남편 사후까지 수절하라고는 하지 않는다. 끊임없는 윤회의 고리 속에서 어느 순간 인연에 의해 부부가 되었지만 그 인연은 영원한 것이 아니기 때문이다. 부부가 죽으면 그들은 각자의 업에 따라 다시 윤회하게 된다. 그러므로 불교에서는 기혼자의 혼인 외 관계만 아니라면, 성애 자체를 막았다고는 볼 수 없다.

그런데 같은 불교지만 탄트라파의 경우는 좀 달랐다. 이들은 기존의 불교와 달리 몸을 긍정하고 있다. 즉 그들은 신성이란 오직 몸을 통해 알려질 수 있으며, 몸에서만 실현될 수 있다고 본다. 따라서 몸의 욕구를 누를 게 아니라 깊이 성찰해 심원한 정신적 체험으로 전환시켜야 한다는 것이다. 몸의 욕망이 긍정되면서 성교는 단순한 육체적 결합이 아니라 우주와의 합일을 의미하게 되었다. 그러나 결과는 성적인 문란이었다. 몸이 해탈의 도구라 여겨지면서 남자가 여자의 육체를 더욱 탐하는 결과를 가져오게 되었다. 게다가 원에서는 탄트라가 기존 중국의 방중술과 결합[50]해 한층 성적으로 문란해진 모습을 보였다. 이는 원 간섭기 고려에도 영향을 주었다. 때문에 원 간섭기에는 이전 시기보다 성에 대해 한층 다양하고 분방한 모습들이 나온다.

예컨대 충렬왕이 잔치와 놀이를 즐겼으므로 측근들은 기악과 여

색으로 왕의 환심을 사기 위해 힘썼다. 관현방의 태악재인太樂才人
으로는 부족해서 신하들을 각 도에 파견하여 관기로서 얼굴이 아름
답고 기예가 있는 여자를 선발했다. 또 노래와 춤을 잘하는 여자들
을 뽑아 궁중에 두고 비단 옷을 입히고 말총갓을 씌워 따로 한 대
열을 짓게 해 이를 '남장男粧'이라 불렀다. 이들에게 〈쌍화점〉이나
「사룡蛇龍」 같은 노래를 가르치고 소인의 무리와 더불어 밤낮으로
가무를 하고 음탕하게 놀았다. 때문에 더 이상 군신의 예절을 찾아
볼 수 없었으며, 여기에 드는 경비와 비용도 일일이 기록할 수 없을
만큼 많았다고[51] 한다. 〈쌍화점〉 등은 본래 민간에서 불리던 노래였
는데, 이 무렵부터 궁중에서도 불리게 되었다. 즉 남녀상열지사의
대표로 지목되는 고려 가요가 궁중악이 된 것이 이 시기였던 것이
다. 이것들은 기존의 우아한 궁중악과는 달리 남녀 간의 사랑을 직
설적으로 표현하고 있다.

또한 성 관련 그림이나 서적도 유입되었을 것으로 보인다. 즉 이
제현과 교분이 있던 화가 조맹부는 성애도를 잘 그렸는데, 그의 36
가지 체위도는 명·청 시대 춘화의 텍스트였다 한다.[52] 뿐만 아니라
열약熱藥 혹은 조양환助陽丸이란 이름의 최음제도 보인다. 원 세조
가 충렬왕에게 보내준 송나라 출신 의사 연덕신은 조양환을 조제할
줄 알아 왕과 공주에게 사랑 받았다. 관리 오윤부는 그 약을 먹어보
고 "이 약은 수태하는 데 좋지 못하니 삼한의 후손이 번성하지 못
하게 하는 자가 바로 이 사람일 것이다."라고 말했다. 정말 제국대
장공주는 해마다 임신을 했었는데, 왕이 이 약을 사용한 후부터 다
시는 임신하지 못하였다.[53] 또한 충혜왕도 열약을 즐겨 먹어 여러
비빈들이 성적 생활을 견디지 못했는데, 오직 은천옹주銀川翁主만
이를 감당해 총애를 받았다는 기사도 있다.[54] 또 왕의 열약 복용으
로, 상대 여성들이 임질과 같은 병에 걸리는 일도 많았다 한다.[55]

뿐만 아니라 서모를 강간한다거나 관음증, 동성애 등 예전에는

찾아보기 어렵던 행태들도 보인다. 부왕의 후궁을 자신의 후비로 삼거나 강간하는 것은 원의 수계혼 영향이겠으나, 이전에 이런 전통이 없고 참혹한 범죄로 간주되어왔던 정서에서 볼 때, 이는 '성의 문란' 외에 다른 표현을 쓸 수 없을 것이다.

관음증과 동성애는 공민왕에게서 보인다. 아래의 사료를 보자.

공주가 죽은 후에 여러 왕비를 받아들이기는 하였으나 별궁別宮에 두고 가까이하지 않았으며 밤낮으로 공주를 생각하여 드디어 정신병이 생겼다. 그리하여 항상 자신을 여자 모양으로 화장하였으며, 먼저 젊은 내비內婢를 방안에 불러들여서 보자기로 그 낯을 가리고 김흥경과 홍륜 등을 불러들여서 난잡한 행동을 하게 하여 놓고 왕은 곁방에서 문틈으로 엿보았다. 마음이 동하면 홍륜 등을 자기 침실 내로 불러들여서 마치 남녀 사이와 같이 자기에 대하여서 음행을 하게 하였다. 이렇게 하기를 수십 명을 갈아 대고야 그쳤다. 이로부터 아침 늦게야 일어났고 혹 만족한 일이 있으면 제한 없이 상을 주었다. 왕은 후계자가 없음을 염려하여 홍륜과 한안 등을 시켜 여러 왕비를 강간케 하고 거기에서 아들을 낳으면 자기 자식으로 삼으려 하였다.[56]

공민왕과 노국공주
태조 이성계가 종묘 내 공민왕 신당에 봉안했던 것으로 임란 때 불타자 광해군이 이모(移模)한 것이다.

공민왕은 노국공주魯國公主(?~1365) 사후 깊은 실의에 빠졌다. 이에 관음증 같은 성도착증도 생겼고, 급기야는 자제위 소속 군인들인 홍륜과 한안 등에게 후비를 간음케 하기까지 했다. 물론 공민왕의 성에 대한 기사는 정치적인 것일 수도 있다. 그의 자손인 우왕과 창왕을 왕의 혈통이 아니라는 것을 강조해 조선왕조 건국을 정당화하려는 목적에서 나온 왜곡이라고도 볼 수 있다. 그러나 이것이 설사 지어낸 것이라 할지라도, 원 간섭기 이후 한층 문란해진 성 풍조가 심지어 이런 이야기

까지 만들어내기에 이르렀다고 볼 수도 있을 것이다.

2. 남녀상열지사

앞에서 불교의 성 관념이 전후기에 차이가 있었음을 살펴보았다. 그렇다면 이러한 관념은 실제로 여성이 자신의 성적인 욕망을 추구하는 데는 어떤 영향을 미쳤는가? 일단 불교에서는 재가 신자들에게 부부간에 정절을 지키라는 가르침을 중시하였음을 지적하였다. 유부녀가 남편 이외의 남성과 성관계를 했다면 당연히 현실의 법에서도 간통죄로 처리되었다. 간통은 쌍벌죄로서 당률에 의하면 남녀 모두 도형 1년 반, 유부녀일 경우는 1등급 가중하여 도형 2년에 처하였다. 전근대 시대의 형벌 체계는 태형·장형·도형·유형·사형의 5형 체제였다. 도형은 죄인에게 매를 치고, 1년에서 3년까지 일정 기간 노역에 종사시키는 것이었다. 만일 간통 대상자가 친척 간이었다면 이보다 더 무겁게 처벌하였다. 또 주인과 종이 간통을 했을 때도 엄중 처벌했다. 부곡인 및 노비가 주인 또는 주인의 가까운 친척과 간통하면 교수형, 강간하면 목을 베어 죽였다. 화간한 여자는 남자보다 1등급을 감해 곤장 1백대를 치고 3천리 밖으로 유배했다.

그런데 여기서 짚고 넘어가야 할 것은 이것이 여자 주인과 남자 노비의 경우라는 점이다. 거꾸로 남자 주인과 여자 노비의 경우는 아예 처벌 규정이 없다. 즉 여자가 자기 집 남자 노비와 간통한 것은 거의 죽을 죄이지만, 남자가 자기 집 여자 노비와 간통한 것은 죄도 아니었던 것이다. 이 뿐만이 아니다. 남자는 자기의 처가 다른 남자와 간통하는 현장을 목격하고 그들을 잡아 관아에 넘길 수 있었다. 그러나 여자는 같은 경우 남편을 관에 고발할 수 없었다. 남편은 부모나 마찬가지로 고발 대상이 아니었다. 게다가 간통죄의 형벌 뒤에 여성은 자녀안恣女案에 올랐다.[57] 이것은 경시안京市案이라고도 하며 경시안에 오른 자녀의 경우 간통 전에 낳은 자식은

6품관까지, 간통 뒤에 낳은 자식은 벼슬길에 나가지 못하게 하였다.[58] 또 관직에 있는 남편이나 아들, 동생 등에게도 연좌가 미쳤다. 예컨대 이자겸의 여동생은 순종의 비였는데 순종 사후 궁노와 간통해 이자겸도 연좌되어 파면되었다.[59] 간통이 쌍벌죄이긴 했으나 여성에 대한 처벌이 보다 가혹했던 것이다.

그렇다면 남편이 없는 경우에는 어떠했을까? 아래의 사료를 보자.

(김혼은) 충렬왕 때 대장군이 되어 상장군 김문비와 친하게 지냈다. 하루는 그의 집에 가서 바둑을 두는데 문비의 처 박씨가 문틈으로 몰래 엿보고 혼의 아름다움과 장대함에 감탄하였다. 혼이 그 소리를 듣고 마침내 뜻을 두었다. 얼마 되지 않아 문비가 죽고 혼의 처도 죽었다. 박씨가 사람을 보내어 청하기를 "첩은 아이가 없으니 그대의 아들 한 명을 얻어 기르기를 원하옵니다"하고 또 말하기를 "직접 면대하여 할 말이 있으니 한 번 오시기를 바랍니다"라 하였다. 혼이 마침내 가서 간통하니 감찰·중방이 글을 올려 끝까지 캐어 논하였다.[60]

박씨 부인과 김혼金琿(1239~1311)은 처음 만났을 때부터 서로 호감을 갖고 있었으나 둘이 실제로 관계를 시도한 것은 각자 배우자가 죽고 난 뒤였다. 즉 배우자가 살아있을 때는 그에게 정절을 지켜야 하지만 배우자가 없으면 그렇지 않아도 된다는 관념을 그대로 반영하고 있는 것이다.

『고려사』에는 과부들의 적극적인 성애 추구가 많이 눈에 띤다. 예컨대 왕규王珪(1142~1228)는 평장사 이지무의 딸에게 장가들었는데 이지무의 아들 세연이 김보당의 막내 사위라는 이유로 김보당의 난에 죽었다. 이의방은 왕규도 함께 해치려 수색했는데, 왕규는 정중부鄭仲夫(1106~1179)의 집에 숨어 화를 면하였다. 이때 과부가 된

'몸'으로 본 한국여성사

정중부의 딸이 그를 보고는 좋아하여 간통하였고 왕규는 마침내 옛 아내를 버렸다.[61]

또한 미혼 여성의 사례도 보인다. 원 간섭기의 관리였던 허공許珙(1233~1291)이 젊은 시절 달밤에 책을 읽고 있는데 그의 모습에 반해 이웃집 처녀가 담을 넘어온 사례[62]가 있다. 그렇다면 고려시대에 미혼 여성이나 과부는 자유롭게 자신의 성적 욕망을 충족시킬 수 있었는가? 김혼과 박씨는 귀양을 갔고, 왕규는 정중부 딸과의 혼인을 위해 이혼했다. 즉 두 사람의 관계가 혼인을 통해 합법화되어야 했던 것이다.

그런데 사실 미혼 남녀나 과부·홀아비가 자기들끼리 관계를 맺었다면 발각되더라도 문제를 삼아 처벌하기가 쉽지 않았을 것이다. 게다가 유난히 야외 행사가 많은 불교와 무속의 종교 의례 및 내외법이 없어 남녀노소가 어우러지던 명절 풍속을 생각하면 남녀가 사랑을 나눌 기회가 많았으리라 여겨진다. 단오 때 그네를 밀고 당기다가, 혹은 탑돌이 하다가 눈이 맞은 남녀가 으슥한 곳에서 정을 통하는 일도 결코 드문 일은 아니었을 것이다. 더구나 고려시대에는 처녀성이 절대적인 것이 아니었다. 재혼녀로서 왕비가 된 사례들이 이를 말해준다.

그렇지만 내외법이 없었다고 하여, 또 처녀성이 절대적이지 아않았다고 하여, 미혼자나 과부의 성이 개방되어 있었던 것은 결코 아니다. 동서양을 막론하고 여성이 제대로 성애를 추구할 수 있게 된 것은 피임법이 보급된 근대 이후의 일이다. 성과 출산이 분리되지 않는 한 여성은 결코 성적으로 자유로울 수 없다. 특히 지배층의 경우는 더욱 그러하다. 당시에 딸은 혼인을 통해 다른 집안과 유대를 강화하고, 귀족으로서의 특권을 유지, 확대 재생산하는 존재였다. 그런 그녀가 아무하고나 관계해 아이를 낳는 것은, 처녀성이 문제가 아니라 혈통의 순수성내지 혼인 전략이란 측면에서 도저히 용납

될 수 없었을 것이다. 이미 고구려 건국 신화에서조차 중매없이 해모수와 관계한 딸 유화를 처벌하는 가부장의 존재가 나온다.

또한 여성 스스로 과부로서 자유로운 성을 구가하기보다는 재혼하는 것을 선호했을 수도 있다. 이 시대의 여성은 어디까지나 누구의 딸, 누구의 아내, 누구의 어머니로서만 사회적 존재 의미가 있었기 때문이다. 과부는 전근대 시기 국가의 주 복지 대상이었던 환과고독鰥寡孤獨 중의 하나이다. 과부로 산다는 것은 대부분의 경우 절대적인 가난과 주변인들의 끊임없는 성적 호기심 및 폭력의 대상이 됨을 의미했다. 이들에게 선택 가능한 길은 죽은 남편의 아내로서 ○○부인이라는 직함을 계속 유지하며 정절을 지키든가, 아니면 새로운 남편을 만나 다시 그의 부인으로서 살아가든가 둘 중의 하나였다. 평생 혼인하지 않고 독신으로 산 여성의 존재도 보이지만, 그렇다고 그녀들이 성적으로 자유로웠던 것은 아니다. 독신녀 요기명의 "절조와 행실은 정결하여 흠이 없는 백옥과 같았네"[63]라는 구절이 이를 보여준다. 고려시대의 미혼이나 비혼 여성, 과부는 성적 욕망을 추구할 수는 있었지만 그것은 어디까지나 혼인으로 귀결될 수밖에 없었던 것이다.

남성의 경우는 부인이 있건 없건 상관없이 합법적으로 사랑을 할 수 있는 대상들이 있었다. 첩과 기녀, 노비 등이 그들이다. 이는 동서고금에 공통되는 것이니 더 이상 언급할 필요조차 없다. 오히려 반대쪽에 주목해 보자. 이 여성들, 즉 첩이나 기녀, 노비 등은 자유롭게 성애를 추구할 수 있었을까? 결코 그렇지 않다. 그녀들은 어디까지나 남자의 요구에 의해 취하고 버려졌던 노리개였을 뿐, 자신이 사랑의 주도자가 될 수는 없었다. 우선 노비는 일상적으로 성적 수탈에 노출되어 있었다.

얼굴이 고운 노비는 주인의 침해를 받았고, 이 경우 질투에 불타는 주인 마님의 손에 죽기도 하였다. 예컨대 최충헌崔忠獻(1149~

1219)의 여종 동화桐花는 얼굴이 아름다워 마을 사람들이 많이 간통하였고, 최충헌 역시 그리하였다.[64] 이의민李義旼(?~1196)의 처는 남편과 관계한 노비를 때려죽였다.[65] 또 남성들이 흔히 접할 수 있는 것이 기녀이다. 기녀, 특히 관기는 당시 여성들 중 가장 공부를 많이 한 부류였고, 미모와 시, 음률 등 여러 면에서 탁월한 존재들이었다. 그러나 그녀들은 "좋은 집 따님과 기생의 사이/ 그 마음 사이가 얼마나 다를까/ 가엾다 백주柏舟의 굳은 절개여/ 두 마음 안 품기로 맹세했노니"라는 시를 지어 절개를 지킬 수 없는 자신의 신세를 한탄하고 있다. 고려가요 〈동동〉에는 바로 이런 기녀의 심정을 읊은 서글픈 구절이 보인다. "분지나무로 깎은 아! (임께) 차려드릴 소반 위의 젓가락 같구나/ 임의 앞에 들어 놓았더니, 손님이 가져다가 입에 물었나이다." 성적 자기 결정권을 가질 수 없었던 것은 그녀들이나 일반 여성들이나 마찬가지였던 것이다.

출산은 경쟁력!

1. 왕실

후비들에게 있어 출산은 남다른 의미가 있다. 왜냐하면 고려 왕실은 일부다처제였으므로 어떤 후비도 독점적 지위를 갖지 못했기 때문이다. 고려의 후비는 왕실 내에서 적어도 1명 이상을 택했고, 신하의 딸들 중 여러 정치적 고려를 통해 선발되었다. 제일 먼저 혼인한 왕실 출신의 후비가 제1비로서의 지위를 갖기도 했지만 절대적인 것은 아니었다. 그녀가 아이를 낳지 못하면 이후에 들어온 귀족의 딸과 지위가 역전되기도 했다.

사례를 하나 들어보겠다. 목종을 몰아내고 왕위에 오른 현종은 성종의 두 딸을 왕비로 맞아 자신의 지위를 확고히 했다. 현종의 첫

째 왕비 원정왕후元貞王后 김씨는 대부분의 후비들이 사후에 왕후 칭호를 받았음에 비해 처음부터 왕후로서 높은 지위를 가졌다.[66] 그러나 자식이 없었으며, 두 번째 왕후였던 원화왕후元和王后 역시 딸만 둘을 낳았다.[67] 그러나 김은부의 딸 원성태후는 2남 2녀를 낳았고 그 중 두 아들이 덕종과 정종으로 즉위했으며, 딸은 배다른 형제와 혼인해 문종의 왕비[인평 왕후]가 되었다. 원성태후는 처음에 연경원주延慶院主였다가 1022년(현종 13) 왕비가 되었으며, 1028년(현종 19) 죽은 뒤 시호를 원성왕후라 하고 현종의 사당에 합사하였다. 대부분 사당에 합사되는 것은 제1비였는데, 그녀는 제1비를 제치고 합사된 것이다. 아들 덕종이 왕위에 오르자 그녀를 왕태후로 추존하고 후에 용의공혜容懿恭惠라는 시호를 추가하였다. 1056년(문종 10) 10월에 영목英穆이라는 시호를 주고, 후에 또 양덕良德 신절信節 순성順聖이라는 시호를 추가하였다.[68] 1140년(인종 18) 4월에는 자성慈聖이라는 시호를, 1253년(고종 40) 10월에는 광선廣宣이라는 시호를 추가하였다. 즉 처음 궁에 들어왔을 때 그녀의 지위는 원성왕후에 비해 낮았으나 후손에 의해 크게 지위가 높아졌다고 하겠다.

김은부의 둘째딸인 원혜태후元惠太后 역시 2남 1녀를 낳아 아들이 문종으로 즉위하고, 딸이 배다른 형제인 덕종의 왕비[효사 왕후]가 되었다. 처음에는 안복궁주安福宮主라고 불렀으나 사후 왕후 시호를 받고 문종 때 태후로 추존되었다.[69] 현종 사후 덕종·정종·문종이 차례로 왕위에 오르면서 안산 김씨는 크게 번영을 구가했다. 이처럼 왕실 여성의 출산은 여성이 가질 수 있는 최고의 힘이며, 일족의 영화를 가져올 수 있는 가장 중요한 수단이었다.

후비가 아들을 낳으면, 국가에서는 그녀에게 어떠한 대우를 하였는가? 또 그녀의 아들이 왕위에 오르면 그녀는 태후로서 어떤 지위를 누렸는가? 이를 잘 보여주는 것이 숙종비 명의태후 류씨明毅太后 柳氏의 사례이다. 태후는 정주 사람으로 문하시중 류홍의 딸이었

고, 처음에 연덕궁주延德宮主라 칭했다. 1097년(숙종 2)에 아들을 낳자 왕은 사신을 파견해 조서를 내리고, 은 그릇·비단·포목·곡식·안장과 말을 주고, 1099년 3월에 왕비로 봉하였다. 태후는 예종과 상당후 왕필 등 7명의 아들과 대녕궁주 등 4명의 딸을 낳았다. 예종이 왕위에 오르자 왕태후의 존호를 올리고, 궁을 천화전天和殿, 부를 숭명부崇明府라 하고, 생일을 지원절至元節이라 하였다. 1112년(예종 7) 태후가 사망하자 명의明懿라는 시호를 올리고, 숭릉崇陵에 장사지냈다. 이듬해 요나라에서 사신이 와 제문을 올리며 제사하였다. 1140년(인종 18) 4월에 유가柔嘉라는 시호를 추가하였고, 1253년(고종 40) 10월에 광혜光惠라는 시호를 추가하였다.[70] 이처럼 후비가 아들을 낳으면 왕이 조서와 선물을 내리고, 또 대부분 궁주나 원주 등의 칭호를 가진 그녀를 왕비로 책봉하였다.

특히, 첫아들일 경우는 〈원자탄생하의元子誕生賀儀〉라는 의례도 행하였다. 즉 맏아들이 태어나면 왕은 사흘 동안 정무를 보지 않고 4일째 되는 날 대관전에서 문무백관의 하례를 받는다. 7일째 되는 날 경령전에 고하고, 사신에게 조서와 예물을 주어 왕비의 궁에 파견하였다.[71] 왕비는 이를 받고, 사신에게 잔치를 베풀어주고, 예물을 내렸다. 여타의 아들이나 딸일 경우는 사신만 파견했다.

그런데 이 〈원자탄생하의〉는 중국에도 없는 의례로서, 의례 절차는 완전히 다르지만 요의 〈하생황자의賀生皇子儀〉[72]를 떠올리게 한다. 이는 특히 원자의 위상을 강조하는 것으로서, 이것이 고려나 요에서만 보이는 이유는 이들 왕실이 일부다처제였다는 것과 관련될 것이다. 의례를 통해 원자가 뭇 아들들과 다름을 강조하는 것은, 결국 그의 어머니가 여타의 후비들과 구별됨을 공식화하는 것이라고 하겠다. 그 원자가 왕이 되면, 그녀는 태후가 되었다. 태후의 지위는 왕에 버금가는 것으로 명의 태후의 예에서 보듯 부를 설치하고 요속을 두었다. 또 그 탄신일을 기렸고, 외국 사절이나 상인이 공물

을 바치는 대상이 되었다.

물론 후비가 아들을 낳지 못했다고 해서 폐비가 된다거나 하는 것은 아니었다. 오히려 고려 왕실이 일부다처제였고, 자매가 함께 한 왕의 부인이 되기도 했기 때문에 후대의 왕비들에 비해 출산 부담이 적었다고도 할 수 있다. 그러나 아들을 낳지 못한 후비는 서열에서 밀릴 수밖에 없었고, 사후에도 쓸쓸했다. 아래의 사례를 보자.

원목元穆왕후 서徐씨는 이천 사람이니 내사령內史令 서눌[訥]의 딸이다. 현종 13년 8월에 그를 맞아들여 숙비淑妃로 삼고 흥성궁주興盛宮主라고 불렀다. 현종 17년 3월에 그의 모친 최崔씨에게 이천군 대부인 칭호를 추증하고 계모 정鄭씨에게 이천군利川郡 대군大君 칭호를 주었다. 문종 11년 5월에 죽으니 주관 관리가 고하기를 "예법에 의하면 아들이 있는 서모는 3개월간 시마복을 입는 법이나 흥성 궁주는 아들을 낳지 못하였으니 전하는 복을 입지 마십시오"라고 하였더니 왕이 옳다는 교서를 내리고 정무만 3일간 정지하였다. 또 왕이 흥성 궁주를 화장하라고 교시한 후 주관 관서에 명령하기를 유골을 매장하고 능을 설치하며 시위하는 관원들과 능지키는 민호守陵戶를 정하여 두고 사시 명절에 제사를 받들라고 하였다. 이에 대하여 중서성中書省에서 고하기를 "삼가 생각컨대 을미년 12월에 내리신 분부에 의하면 경흥원주 귀비貴妃는 문화文和 대비大妃의 전례에 준하여 장례를 거행할 것이며 그 능호陵號는 그만두라고 교시하셨습니다. 흥성興盛과 경흥景興은 다 같이 선왕의 비妃인데 어버이를 추모하는 예로써 생각할 때 다르게 예의를 차리는 것은 마땅하지 않은 일입니다. 하물며 흥성궁주는 아드님도 없어서 전하께서 이미 상복도 입지 않으신 터이니 청컨대 능호를 그만두고 사시명절 제사도 그만두게 하십시오"라고 청하였더니 왕이 그대로 하라고 교시하였으며 시호는 원목왕후라고 하였다.[73]

현종의 왕비였던 원목왕후는 아들없이 죽었다. 예법에 따르면 서

모의 복은 시마였지만 그녀가 아들이 없었기에 문종은 상복도 입지 않았다. 또한 능호도 내리지 않고, 명절 제사도 지내지 않았다. 고려의 후비들에게 자식, 특히 아들의 존재는 후비로서의 필수 사항은 아니었지만, 보다 우월한 지위를 차지할 수 있는 '성취'였던 것이다.

2. 귀족

귀족 여성들에게도 출산은 중요했다. 가족의 입장에서 여성의 출산은 가문의 혈통을 잇는 행위이며, 특히 왕실이나 귀족들에게는 왕권 및 특권의 유지와 계승이라는 측면에서 큰 의미가 있었다. 여성 개인에게 있어 출산은 자신의 위상을 높이는 일이었다. 전근대 시대에 사회 활동을 할 수 없었던 여성들은 남편이나 자식을 통해 자신의 성취를 대리 충족하는 수밖에 없었다. 그녀의 남편이 무능력해 관직에 나아가지 못했어도 아들이 똑똑해 고위직에 있거나 국가에 공을 세웠으면 그녀는 어머니로서 봉작을 받을 수 있었다. 또 세 아들이 과거에 급제한다면 그녀는 국가로부터 매 년 곡식을 상으로 받을 수도 있었다. 예컨대 설신薛愼의 어머니 조씨는 젖꼭지가 네 개 있고 아들 여덟 명을 낳았는데, 그 중 세 명이 과거에 급제해 국대부인의 벼슬을 받았다.

자손이 많고 복이 많은 고려시대 대표적인 여성으로 꼽는 것이 권부權溥 처 유씨(?~1344)이다. 그녀는 5남 4녀를 낳아 자손이 모두 잘 되었다. 사위 이제현은 그녀의 묘지명에서 다음과 같이 찬미하고 있다.

내외손자와 증손이 백여 명이나 되어 매 년 명절 때 모이면 고위 관리가 타는 수레와 수레를 덮는 양산이 문을 메우고 붉은 빛과 자줏 빛의 높은 관복을 입은 사람들이 뜰에 가득 찼다. 때때옷을 입고 앞에서 재롱부

리는 현손까지 있으니 아 성대하도다. 어찌 착한 일을 쌓은 보답이 아니겠는가.[74]

이제현은 그녀를 부귀영화를 누리고 자손이 창성했던 당나라 때의 장군 곽자의에 비교하고 있다. 고려의 귀족들에게도 자식을 많이 낳는 것은 축복이었던 것이다. 그렇다면 고려시대에 귀족 여성들은 평생 아이를 몇 명이나 낳았을까? 기존 연구에 의하면 고려의 귀족들은 고려 전기에는 남자 20세, 여자 16세에 혼인했으며, 고려 후기에는 각각 18세와 14세가 평균 혼인 연령이었다. 어머니를 중심으로 출산 자녀수를 보면 1149년까지 5명, 1199년까지 4.2명, 1200년대 전반 3.7명, 후반 2.8명, 1300년 전반 3.9명, 후반 3.1명으로 고려 전체 평균 3.9명이었다. 1200년대에 자녀수가 적은 것은 무신란 및 몽골과의 전쟁 때문으로 추정된다.[75]

이처럼 고려의 귀족 여성들은 보통 3~4명의 자식을 낳았는데, 만일 자식을 낳지 못했다면, 그녀는 어떤 대우를 받았는가? 자식이 혼인 생활의 필수 불가결한 요소이고, 그녀의 시집에서의 지위는 불안정했는가? 불교에서 탄생은 고통스러운 윤회 세계의 요소이기 때문에 불임 여성은 덜 멸시되었으며, 임신은 성스러운 것으로 간주되지 않았다. 따라서 이 시기 여성들은 아이를 낳으면 물론 좋겠지만, 설사 낳지 못했다 해도 자신의 지위가 흔들린다거나 하는 일은 없었다. 또 아들을 낳지 못해도 문제될 것이 없었다. 고려시대에는 친족 구조가 부계 중심이 아니었기에, 혼인 자체가 여자가 남자 집으로 들어가는 것이 아닌 두 집안의 동등한 결합이었다. 서류부가혼속으로 혼인 뒤에도 여성이 친정에서 부모를 모실 수 있었으며, 종법 의식이 없어 제사는 형제자매가 돌아가면서 지냈다. 또 아들이 없어도 외손으로 대를 이을 수 있었다. 때문에 조선시대처럼 꼭 아들을 얻고자 애쓸 필요는 없었다.

'몸'으로 본 한국여성사

이 시기의 친족 관념을 보여주는 것으로 아래의 사료가 있다.

공의 이름은 문탁이고 자는 인성이며 상당 열성군(현 충남 청양) 사람이다. 아버지 순純은 급제했으나 일찍 작고하여 도염승으로 추증되었고, 조부 주좌와 증조 한좌는 모두 현장縣長 벼슬을 하였다. 어머니 이씨는 열성군부인悅城郡夫人으로 추증되었으나 아버지보다 먼저 사망하였고, 계모 이씨는 원래부터 개경의 관리 자녀였다. 공은 일찍이 �口모가 돌아가셨으나 떠돌이가 되지 않고, 17세에 서울로 들어가 학문을 시작하였다. 계모 이씨의 집에서 자라났는데, 어머니가 다른 �口인 허정선사 담요와 우애가 깊었다.[76]

즉 이문탁李文鐸은 어머니가 일찍 돌아가시고 아버지가 재혼을 했다. 그런데 아버지도 돌아가셨다. 이에 이문탁은 배다른 동생과 함께 계모의 친정에서 자랐다. 이는 부계 중심적인 사고를 하는 오늘날로서는 이해하기 어려운 일이라 하겠다. 뿐만 아니라 앞서 보았듯 친족 딸을 양녀로 삼거나 처가에서 양자를 구하기도 하였다. 이러한 비부계적인 고려의 친족 구조로 인해 여성들의 아들 출산에 대한 부담감은 매우 적었다.

3. 서민 및 노비

피지배층 여성의 출산은 노동력과 세원이었다는 점에서 국가적으로 큰 의미가 있었다. 이에 국가에서는 재생산 관련 규정들을 법제화하였다. 우선 미혼 여성이 승려가 되는 것을 금해 출산 감소를 막고자 했다. 또 쌍둥이를 낳거나 많은 자손이 부역에 종사하면 상을 주었다. 예컨대 예종 때 패강 나루터에 사는 여자가 한 번에 아들 세 명을 낳았다. 해당 관리가 전례에 의해 곡식 40석을 주었다고 보고하자 왕이 50석을 더 주라고 명하였다.[77]

이문탁 묘지명
고려 명종 때의 학자인 이문탁은 어려서
고아가 된 뒤 계모의 집에서 성장하였다.

또한 명종 때는 수주(현 수원) 정곡촌에 있는 어떤 늙은 할머니의 나이가 104세이며 그 자손으로서 장정이 모두 95명인데 그들을 몽땅 국가 부역에 내보냈다는 말을 듣고 왕이 그 할머니에게 곡식 30석을 주었다[78]는 기록도 있다. 이는 구휼의 의미와 함께 다산 장려를 위한 것이었다. 뿐만 아니라 여죄수나 죄인 가족이 해산을 하는 경우에도 보호 규정을 두어 노동력 확보에 힘썼다. 즉 "구금 중에 있는 부녀가 해산달이 가까워졌을 때는 보증을 세우고 나가게 하되 사형죄는 산후 만 20일, 유형죄 이하는 만 30일로 한다."[79]거나 "유형지로 가거나 유형지를 옮기게 되는 자가 도중에서 부인이 해산을 하였을 때는 그의 가족과 함께 20일 간의 말미를 주고 심부름하는 여자가 여종인 경우는 7일 간의 말미를 주었다."[80]는 규정이 그것이다. 여성의 몸은 국가의 역을 담당할 자식을 낳는다는 측면에서 중시되었던 것이다.

또한 천인의 경우 여성 노비가 남성 노비보다 더 가치 있게 여겨졌다. 그 이유는 자식 때문이었다. 고려시대에 노비가 양인과 관계해 아이를 낳으면 그 아이는 천인에 속한다. 만일 같은 노비 신분끼리 관계해 아이를 낳았다면, 아이는 종모법에 따라 어머니 측 주인의 소유가 되었다. 이에 여자 노비, 특히 가임 기간에 있는 여자 노비의 가격이 남자 노비보다 더 비쌌다. 즉 남자 노비의 나이가 15세 이상 60세 이하 일 때는 베 100필, 15세 이하 60세 이상일 때는 50필이었다. 반면 여자 노비의 나이가 15세 이상 50세 이하일 때는 120필, 15세 이하 50세 이상 일 때는 60필이었다.[81] 여자 노비의 출산력은 곧 그녀의 가치였던 것이다. 이처럼 여성의 출산은

'몸'으로 본 한국여성사

계층에 따라 다른 의미를 갖고 있었지만, 이 시기 국가와 가정을 유지, 재생산하는 동력이었고, 여성들의 주요한 성취 수단이었다는 점은 차이가 없을 것이다.

몸을 치장하라

고려시대에 육체적 아름다움이란 어떤 의미였을까? 아름다움은 덕에 종속되는 개념이었을까? 성리학에서 인간은 끊임없는 수양을 통해 성인이 되어야 한다고 생각했고, 몸은 예와 선을 실천하는 도구였다. 때문에 덕은 미를 뛰어넘는 절대적 가치였으며, 육체적 아름다움은 덕에 종속되었다. 중국 고대의 여성 교훈서였던 반소의 『여계』에는 여성의 용모에 대해 "부용婦容이란 얼굴이 아름답고 고운 것을 말하지는 않는다. 세수를 깨끗이 하고, 의복을 정결하게 하며, 정기적으로 목욕을 하여 몸에 때를 없게 하는 것, 이것을 부용이라 한다."고 했다. 반면 불교에서 몸은 공空으로 고정된 실체도 아니며, 생로병사의 고통을 낳는 원천일 뿐이다. 부처가 되는 것이 이상이지만 이는 몸의 수양이 아니라 정신적 깨달음을 통한 것이다. 즉 불교에서 몸과 깨달음은 별 상관이 없으며(탄트라파 제외), 따라서 육체적 아름다움에 덕이란 가치기준이 들어갈 이유가 없다. 아름다움은 그저 아름다움일 뿐이다. 이를 반영하듯 후비를 묘사할 때 '덕 있는 외모'가 아니라 '덕과 용모'를 동시에 언급한다. 예컨대 "나의 백부 김억렴의 딸이 있는데 덕성과 용모가 다 아름답습니다."[82]거나 "(예종의 경화왕후는) 용모와 태도가 현숙하고 아름다워서 왕이 매우 총애"[83]했다는 등이 그것이다.

뿐만 아니라 고려의 여성들은 아름다운 용모를 자랑스럽게 과시했다. 예컨대 철주鐵州의 수령 김정화金鼎和의 처는 처음에 그 지역

으로 들어올 때 자신의 미모를 믿고 몽수를 쓰지 않았다. 때문에 모든 사람이 그녀가 아름답다는 것을 알았다. 서북면에서 원종의 폐위 문제로 반란이 일어났을 때, 반란군은 김정화를 기둥에 묶고 그 앞에서 그녀를 강간했다.[84] 이는 불행한 일이나 어쨌든 그녀가 자신의 얼굴을 자랑스러워했고 드러내 보이고 싶어 했음은 틀림없는 사실이다. 원 간섭기가 되면 아름다움에 대한 찬미가 보다 노골화된다.

아래는 충선왕비인 순비 허씨順妃 許氏(?~1335)의 묘지명 기사이다.

> 비妃는 아리땁고 깨끗하며 아름다운 바탕이 선녀 같아서 달 아래 부는 옥퉁소가 진의 누대에서 우는 봉새를 감동시키고 물결에 일렁이는 비단 버선은 낙포에서 노는 용을 걸어오게 하듯 하였다. … 연꽃도 고운 자태를 양보하고 난초도 그 향기를 부끄러워하였다.[85]

후비의 묘지명이라면 유교적인 관점에서 쓰게 되므로, 그녀의 덕성에 대해 많은 부분이 할애되어야 정상이다. 그러나 이처럼 길게 그녀의 아름다움을 찬미하고 있다. 순비 허씨는 과부로서 충선왕과 재혼한 여성이다. 재혼 당시 이미 3남 4녀의 어머니였다는 점에서 아마도 그녀는 위의 묘사가 과장이 아닐 정도로 절세 미녀였음에 틀림없다. 그런데 그녀에게도 라이벌이 있었으니, 바로 숙창원비淑昌院妃 김씨이다. 그녀는 충선왕이 아비의 후궁 무비無比를 죽이고 부왕을 위로하기 위해 들여 준 미모의 과부로서, 충렬왕 사후 다시 충선왕의 후비[숙비淑妃]가 된 여성이다.[86] 두 왕비는 사이가 좋지 않았고, 의복과 옷차림으로 서로를 뽐냈다. 한 번은 연회 자리에서 두 왕비가 각기 다섯 번씩이나 의복을 갈아입으며 자태를 경쟁했다.[87] 숙비나 순비와 같은 사례가 보이는 것은 원 간섭기에 들어와

원 불교의 영향 등으로 성적으로 문란해지면서, 육체적 아름다움의 추구도 한층 노골화되었기 때문일 듯하다.

그런데 흥미로운 것은 아름다운 여성만큼이나 아름다운 남성도 각광을 받았다는 점이다. 인종 때의 관리였던 문공인은 한미한 집안에서 태어났지만 '단아하고 곱게 생겨' 귀족 가문의 사위가 되었다. 원 간섭기의 학자 김태현은 생김새가 뛰어나고 단정하였으며 눈매가 그린 듯하였다. 선배 집에 있던 과부가 그에게 반해 시를 던지기도 했다.[88] 또한 충선왕이 계국공주薊國公主와 사이가 좋지 않자 반대파들은 서흥후瑞興侯 왕전琠王에게 공주를 개가시키려고 책동하였다. 왕전은 외모가 아름다웠으므로 충렬왕은 그에게 좋은 의복으로 차려 입고 수차례 왕래해 공주의 눈에 띄도록 시켰다.[89]

이처럼 고려시대에 아름다움은 덕의 종속물이 아니라 그 자체로 의미가 있었다. 그렇다면 고려시대에는 구체적으로 어떤 생김새가 미인이었을까? "눈 같은 피부와 꽃 같은 얼굴, 검은 머리와 아름다운 눈썹, 곱고 어여쁜 자태는 하늘이 내려 준 모습이었네"[90]라는 글귀와 아래의 시가 이에 대해 시사점을 준다.

검은 머리, 흰 살결에 화장을 하고, 마음을 건네고 눈으로 맞으면 한 번 웃음에 나라를 기울게 한다 … 눈이 요염한 것은 칼날이라 하고, 눈썹이 굽은 것은 도끼라 하며, 두 볼이 통통한 것은 독약, 살결이 매끄러운 것은 보이지 않는 좀이라 한다.[91]

즉 검은 머리, 눈 같이 희고 매끄러운 살결, 요염한 눈과 반달 같은 눈썹, 통통한 볼, 예쁜 미소, 화사한 얼굴, 고운 자태 등이 미인의 조건이었다. 몸매는 당나라 미인과 달리 날씬한 것을 선호했던 것으로 보인다. 송나라 시대의 미인이 그러했으며, 원의 여성 복식도 전체적으로 길고 날씬한 실루엣을 보인다. 오늘날까지 남아있는

노국 공주나 조반 부인의 영정 모습 역시 그러하다.

고려시대에는 아름다움을 가꾸기 위해 기녀는 물론 사대부가의 여성들도 일상적으로 화장을 했던 것으로 보인다. 다시 이규보의 시를 보자.

나에게 어린 딸 하나 있는데
벌써 아빠 엄마 부를 줄 안다네
내 무릎에서 옷을 끌며 애교부리고
거울을 대하면 엄마 화장을 흉내낸다[92]

즉 어린아이가 엄마의 화장을 흉내 낼 정도로 사대부가 여성들은 늘 화장을 했다. 그러나 계층에 따라 화장법은 달랐던 것으로 보인다. 『고려도경』의 귀부인 항목을 보면 "화장은 향유香油 바르는 것을 좋아하지 않고, 분을 바르되 연지는 칠하지 아니하고, 눈썹을 넓게 그렸다."[93]고 되어 있다. 그러나 이규보李奎報(1168~1241)는 백거이의 시를 인용해 "세속의 화장이 빨갛기만 할 뿐 수줍음이 없다."[94]고 썼다. 즉 기녀들의 화장은 붉은 색을 많이 쓴 한층 적극적이었던 것으로 보인다.

붉은 화장은 중국 당나라 시대에 유행했다. 여성들이 목과 가슴을 드러내는 옷을 입고, 입술에는 연지, 볼에는 연지반점을 눈 아래까지 덧칠했다. 그러나 송대에는 그러한 옷을 입지 않았고, 남송대가 되면 연지를 더 조심스럽게 발랐으며, 뺨은 약간만 붉게 했다. 그리고 당대와 북송대 유행하던 짙게 칠해 윤곽이 선명한 눈 밑의 붉은 점들은 더 이상 보이지 않게 된다. 이는 여성 생활이 보다 부자유스러워졌음과 관련될 것인데, 어쨌든 『고려도경』을 쓴 송나라 사신 서긍이 고려에 왔을 때인 인종 무렵 고려의 지배층 여성들은 송나라 여성들 이상으로 연지를 거의 쓰지 않은 얌전한 화장을 하

고 있었고, 시기가 좀 뒤이긴 하지만 기녀들은 여전히 당대의 적극적인 화장을 하고 있었던 것으로 보인다.

복식은 어떠하였을까? 『고려도경』에 의하면 여성들은 흰모시로 만든 거의 남자와 같은 모양의 두루마기袍를 입었다. 그리고 무늬가 있는 비단으로 넓은 바지를 만들어 입었는데 안을 생명주로 받쳐 옷이 몸에 붙지 않게 했다.[95] 치마는 두르는 형태로 8폭으로 만들어 겨드랑이에 높이 치켜 입는데, 주름이 많은 것을 좋아해 부귀한 자 처첩들의 치마는 7~8필을 잇기도 했다.[96] 허리에는 감람橄欖빛 넓은 허리띠를 띠고, 채색 끈에 금방울을 달았으며, 비단으로 만든 향주머니를 찼는데 많은 것을 귀하게 여겼다.[97]

고려 여성의 복식의 특징은 우선 편안함이다. 넓은 두루마기와 풍성한 치마가 이를 잘 말해준다. 일본의 기모노나 중국의 전족처럼 여성의 신체를 억압하는 게 없다. 그러면서도 한편 주름을 많이 잡은 치마로 하체를 강조하고, 거기에 허리띠를 묶어 날씬해 보이게 했다. 또한 금방울과 향주머니로 움직일 때마다 향내와 방울소리가 나게 하여 한층 아름다움을 강조하였다.[98]

고려 여성 복식의 하나의 특색은 활동성이다. 넓은 바지는 조선시대에도 여성들이 말을 탈 때 입었다는 '말군'같은 것이었을 것이다. 게다가 치마가 두르는 형태였다는 점도 활동성을 부각시킨다. 송나라 사신이었던 서긍이 특히 '두르는' 치마임을 명시한 것은 이것이 중국의 여성 복식과 확실히 달랐기 때문이다. 고려의 기본 복식은 남녀 구분없이 저고리·바지·두루마기였으며, 치마는 그 위에 두르는 것이었다. 이는 삼국시대 이래 계속되었으며, 유목 사회의 영향을 받은 것으로 보인다. 몽고의 여성도 남자처럼 바지와 저고리 위에 델(deel, 포)을 입었으나, 우리와 달리 포가 길고 좁거나 기마에 편리한 허리주름이 있는 것이었다. 요나 금 역시 폭이 좁고 길었다. 이들과 다른 우리 의복의 풍성함은 한편 중국의 영향으로 보인

조반 부인
여말선초 문신인 조반의 부인 초상화.
조선 후기에 이모(移模)한 것이다.

다. 즉 고려의 여성 의복은 한족 및 유목민의 특징을 아우르고 있는 것이다.

또한 "왕비와 부인은 다홍으로 말을 장식 하되 수레는 없었다."[99]는 데서, 고려시대 여성의 기본 교통 수단이 말이었음을 짐작할 수 있다. 여성들은 말을 탈 때 몽수를 써 그 끝이 말 위를 덮었으며, 다시 그 위에 갓을 쓰고, 노복을 거느렸다.

부인의 머리는 귀한 자나 천한 자나 모두 오른쪽으로 드리우고, 그 나머지는 아래로 내려뜨리되 붉은 깁으로 묶고 작은 비녀를 꽂았다.[100] 머리에는 너울[蒙首]을 썼는데, 정수리에서부터 내려뜨려 얼굴과 눈만 내놓고 끝이 땅에 끌리게 했다.[101] 관리의 첩이나 백성의 처 등은 힘든 일을 많이 하기 때문에 너울을 아래로 내려뜨리지 않고, 머리 정수리에 접어 올렸으며,[102] 가난한 집에서는 그 값이 은 1근이나 될 정도로 비싸서 그것을 쓸 수 없었다.[103] 너울은 반투명의 검은색 얇은 비단으로 만든 것으로 얼굴을 가리는 것이었지만 후대의 장옷이나 쓰개치마와는 달랐던 것으로 보인다. 일단 이것을 쓰는 게 의무가 아니었고, 쓰지 않는다고 처벌받는 것도 아니었다. 또 늘어뜨리지 않고 정수리에 접어 올릴 수도 있었다는 점에서 몽수는 패션이나 햇빛 차단 등 다양한 용도가 있었다 하겠다.

또한 고려시대에는 남녀의 복식도 그렇게 큰 차이가 없었던 것으로 보인다. 남자와 다름없는 넓은 두루마기나 "서민庶民들의 딸은 시집가기 전에는 붉은 깁[紅羅]으로 머리를 묶고 그 나머지를 아래로 늘어뜨리고, 남자도 같으나 붉은 깁을 검은 노[黑繩]로 대신할 뿐"[104]이라는 기사, 그리고 부인이나 여승이 다 남자의 절을 했다[105]는 것 등이 이를 말해준다. 이는 혼인 뒤에도 부모를 모실 수 있고, 재산 상속과 제사 등에서 아들과 다름없었던 고려 여성의 존재 형

'몸'으로 본 한국여성사

태를 떠올리게도 한다. 복식의 측면에서 볼 때, 고려시대의 여성은 후대에 비해 보다 활달한 삶의 모습을 보여준다 하겠다.

〈권순형〉

Ⅱ. 유순한 몸, 저항하는 몸

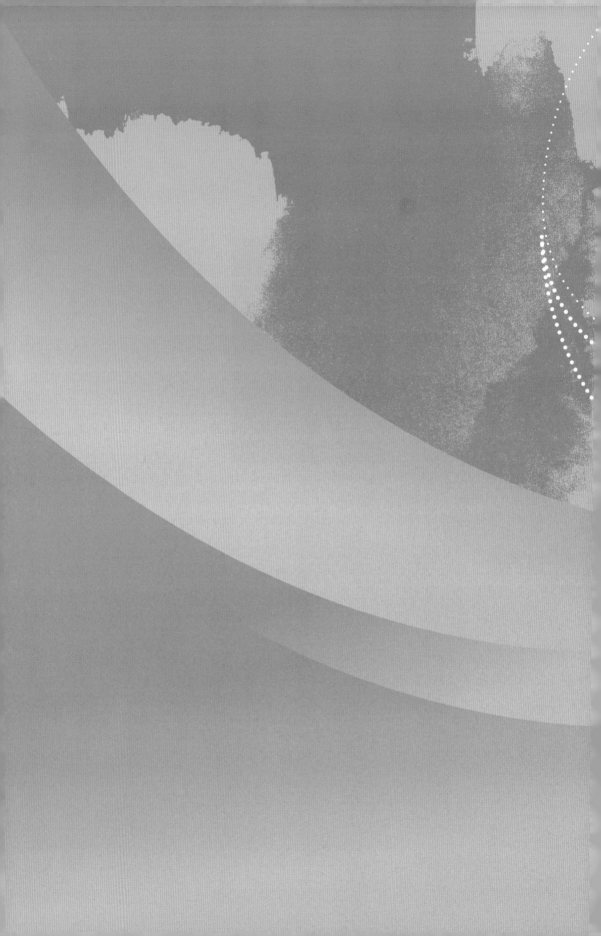

1

예와 수신으로
정의된 몸

01.

예가 지배하는 사회, 조선

남녀칠세부동석과 예비례담론

"남녀칠세부동석男女七世不同席"

일곱 살이 되면 남녀가 함께 앉지 않는다는 이 말을 요즘은 우스개 소리로 하지만, 조선 여성의 몸을 지배하던 대표적인 유교 관념이다. 『예기禮記』 내칙內則편에 실린 이 말은 원래 '일곱 살이 되면 남녀가 자리를 함께 하지 않으며, 함께 먹지 않는다.(七年 男女不同席 不共食)'는 문장에서 유래한 것이다. 이렇게 시작된 남녀의 분리는 그 이후 남녀의 일상을 지배하였다.

조선 여성은 집 안에 머물고 바깥출입을 자제하였으며, 외간 남자와의 직접 접촉을 피하였다. 그리고 몸의 윤곽이 드러나지 않는 옷을 발끝까지 입었으며, 외출 시엔 너울이나 처네 등으로 얼굴과 몸을 가렸다. 집 안으로 활동반경이 제한된 여성의 역할은 자연히 집 안에서 하는 일로 규정되었다. 일곱 살에 시작된 남녀의 분리는 남녀의 직접 접촉 금지, 거주·활동 공간의 분리, 역할분담으로 이어져, 남녀의 삶은 완전히 이질적인 것이 되었다.

'몸'으로 본 한국여성사

그렇다면 신체적 특성에 따른 유교적 관념이 어떻게 조선 여성의 삶을 지배하게 되었을까? 남녀칠세부동석이란 관념은 어떻게 형성되었으며, 조선 여성의 삶에 작동하게 된 원리는 무엇인가? 그리고 실제 조선 여성들의 몸은 어떻게 존재했을까?

처네 쓴 여인(1805), 신윤복(1758~?)
소매가 달리지 않은 간단한 가리개 옷을 처네라고 한다.

여기에 대한 답은 조선이 예禮가 지배하던 사회였다는 사실에서 찾을 수 있다. 예는 조선 사회를 이해하기 위한 핵심 개념으로서, 정치의 원리였고, 일상의 규칙이었으며, 도덕적 수행의 도구였다.[1] 조선 사회가 여성에게 요구한 규범들은 모두 예로 정의되었다. 이러한 예의 실천은 선택의 문제가 아니라 피할 수 없는 의무였다.

예가 사회적으로 강제력을 발휘하는 힘은 바로 예禮와 비례非禮의 이분법에서 나온다. 『예기』에서 인간이 금수禽獸와 구별되는 것은 예를 알기 때문[2]이라고 하였듯이, 유교 사회에서 예는 '인간다

움'의 기본 전제였다. 공자孔子(기원전 551~479)도 "예가 아니면 보지 말고, 듣지 말며, 말하지 말고, 움직이지 말라"[3]며, 예가 모든 행위의 판단 기준임을 분명히 하였다. 예와 비례가 바로 인간이 해야 할 일과 하지 말아야할 일을 구별 짓는 결정 기준이었던 것이다. 예는 인간다움을 실현하는 길이었으며, 반대로 비례는 인간답지 못한 행위로서 비난의 대상이 되었다.[4]

예비례 담론은 조선 여성이 유교적 여성관을 수용하게 되는 결정적인 기제로 작용하였다. 여훈서에서 제시하는 이상적 여성은 부행婦行[5]을 충실히 수행하고, 남편과 시부모에게 순종하며, 절개를 지키고, 가정을 화목하게 이끌며, 부지런하고 검소한 여성이다. 후한後漢의 반소班昭(48~117)는 이러한 덕목의 실천을 '부인의 예[婦禮]'라고 정의하였다. 예로 규정된 유교적 가치에 충실한 여성을 덕녀, 또는 예를 아는 여성, 예교적 여성이라 한다. 반면에 유교적 여성관에 배치되는 여성은 비례적 여성이며, 악녀가 된다.

예교적 여성과 비례적 여성, 덕녀와 악녀의 유형화는 유교적 여성관을 효과적으로 전달하고, 합법화시키는 기능을 하였다. 조선 사회에서 인간다운 삶을 추구하는 한, 예로 규정된 유교적 여성 규범은 피할 수 없는 도덕적 강제력을 발휘하였다. 도덕적 강제력은 타율적 실천뿐만 아니라 자발적 실천을 이끌어내기도 하였다. 그리고 이러한 실천은 수신이라는 내면화 과정을 통해 이루어졌다.

누구나 성인聖人이 될 수 있다!

유교가 추구하는 이상적인 인간상은 성인이며, 이상 사회는 성인의 말씀이 실현되는 사회이다. 그런데 유교는 성인의 말씀을 실천하는데 그치지 않고, '모든 사람은 성인이 될 수 있다'고 주장하였

'몸'으로 본 한국여성사

다. 누구나 성인이 될 수 있다고 함으로써 성인은 실현 가능한 보편성을 띠게 된다. 모두가 성인이 될 수 있다는 만인萬人 성인론은 『맹자孟子』에서 기원한다. 맹자(기원전 372~289)는 모든 사람이 요·순堯舜과 같은 성인이 될 수 있다고 하였으며,[6] 그 근거로 모든 사람이 선한 본성을 타고나기 때문이라고 하였다.[7]

선한 본성이란 인의예지仁義禮智의 단서[四端]인 측은지심惻隱之心, 수오지심羞惡之心, 사양지심辭讓之心, 시비지심是非之心을 말한다. 하지만 인간의 선한 본성을 우산牛山의 나무처럼 잘 기르지 않으면 쉽게 사라지는 것으로 보았다. 마음의 특성상 나가고 들어옴이 일정치 않고 그 방향을 알 수 없어, 잡으면 보존되지만 놓으면 잃어버리기 쉽기 때문이다. 맹자는 선한 본성을 잘 기르기 위해서는 마음을 잘 보존하여 성을 길러야 한다[存心養性]고 하였으며, 존심양성의 방법으로 과욕寡欲을 제시하였다.

마음을 수양함은 욕심을 적게 하는 것[寡欲]보다 더 좋은 것이 없으니, 그 사람됨이 욕심이 적으면 비록 보존되지 못함이 있더라도 '보존되지 못한 것이' 적을 것이요, 사람됨이 욕심이 많으면 비록 보존됨이 있더라도 '보존된 것이' 적을 것이다.[8]

맹자의 성선설은 성인이 될 수 있는 가능성을 지적한 것일 뿐, 선한 본성을 지키기 위한 인위적인 과정이 반드시 수반되어야 완성될 수 있는 것이다. 즉 선한 본성을 지키고 몸에 체화시키는 수신修身이 요구된다. 맹자가 과욕을 존양의 핵심 과제로 내세운 것은 수신의 관건을 욕망의 문제로 보았기 때문이다.

주희朱熹(1130~1200) 역시 존양의 방법으로 '존천리 알인욕存天理遏人欲', 즉 천리를 보존하고 인욕을 극복해야 한다고 주장하였다. 욕망은 인간의 내면에서 싹터 선한 본성을 해치고, 성인이 되는 데

가장 큰 장애요인으로 작용한다. 따라서 천리를 해치는 인욕을 극복하기 위해서는 꾸준한 수신의 과정이 필요하다. 결국 모든 사람이 성인이 될 수 있다는 맹자의 선언은 곧 누구나 수신을 통해 성인이 될 수 있다는 말과 같다.[9]

성인이 되기 위한 수신의 구체적 방법은 무엇인가? 대부분의 교화서와 수신서는 그 해답으로서, 인간이 마땅히 따라야 할 도리와 규범(천리)을 예로 규정하고, 예의 실천을 통해 인욕을 극복하도록 권장하였다. 예는 여러 차원에서 일상과 삶을 규율하였다. 관혼상제와 같이 생애 주기와 관련된 의례, 사회적 관계에 따른 예는 물론, 음식과 의복 등 일상적 행위 전반에 걸쳐 일정한 형식과 절차를 모두 예로 규정하였다. 수신이란 이러한 예를 체화해 인욕을 극복하고 천리를 보존하는 과정이다.[10]

이와 같이 누구나 성인이 될 수 있다는 주장은 유교의 가치와 규범을 자발적으로 수용하게 만드는 동인이 된다. 더욱이 일상적인 예의 실천을 통해 성인이 될 수 있다는 방법론은 성인의 보편성과 함께 대중성을 확산시켜 유교 문화에 대한 자발적 참여를 가능하게 한다. 그런데 이러한 수신론이 여성에게도 그대로 적용될까?

'몸'으로 본 한국여성사

.02

여성 수신을 위한
기본 관점

남녀유별男女有別

유교는 남녀의 결합을 인간 존재의 근원으로 보았다. 남녀의 결
합으로 부부가 탄생하고, 부부의 결합으로 인간의 사회 질서가 형
성된다고 보았기 때문이다.[11] 그리고 모든 예는 남녀를 구별하는 데
서 시작한다고 보았다.

공경하고 삼가며 신중하고 바르게 한 뒤에 친하게 되니, 이것은 예의 대
체요, 남녀의 구별을 이루어 부부의 의가 성립되는 까닭이다. 남녀의 구별
이 있은 뒤에 부부의 의가 있게 되고, 부부의 의가 있은 뒤에 부자의 친함
이 있게 되고, 부자의 친함이 있은 뒤에 군신의 바른 도가 있게 된다. 그러
므로 혼례가 예의 근본이라고 말하는 것이다.[12]

인간을 신체 조건인 성에 따라 남녀로 나누고, 남녀의 구별을 모
든 예의 기본으로 삼은 것은 남녀의 성별 구분을 통해 사회 질서를
형성하고자 했기 때문이다. 유교는 가정을 사회 구성의 기본 구조

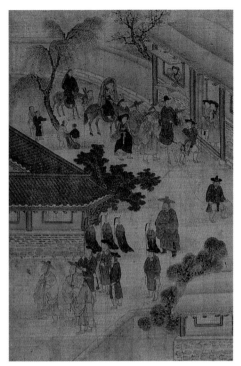

모당慕堂 평생도平生圖 혼인식,
홍이상洪履祥(1549~1615)의 평생을 그
린 평생도 가운데 혼례 관련 장면이다.
신랑이 혼례를 치르기 위해 흰말을 타고
신부 집으로 향하고 있다. 행렬 앞쪽에는
청사초롱 뒤로는 혼례에 사용될 기러기
를 양 손에 들고 가는 사람의 모습이 보
인다.
김홍도 국립중앙박물관.

로 삼았기 때문에, 가정의 구성과 질서가 유교 이념에 따라 편성될 필요가 있었다. 특히 유교가 지향하는 이상적인 사회 질서는 부계친 중심의 종법적宗法的 가부장제이기 때문에 남녀의 엄격한 구별은 필수적이었다.

그렇다면 남녀유별에서 말하는 별別의 의미는 무엇일까? 별은 '구별'과 '다름'을 뜻하며, 별의 내용과 이해방식이 유교가 여성을 이해하는 방식이다. 남녀유별은 관념적으로는 음양론, 그리고 현실 속에서는 내외內外 관념에 기초해 해석되었다. 남녀유별의 원리는 남녀를 구별하는 데 그치지 않고, 여성의 정체성 형성과 일상생활에 까지 영향을 미쳤다.

1. 음양론陰陽論

유교는 "부부간의 위치가 음양의 나누어짐으로 인해 정해지며[13], 부부의 도는 음양의 원리에 부합"[14]하는 것이라고 보았다. 남녀유별을 사상적으로 뒷받침하고 있는 음양론은 『주역』에서 비롯되었으며, 음양은 상반된 두 가지 원리로 해석되었다. 즉 음양이 한편으로는 상호의존적인 공존의 원리로, 또 다른 한편으로는 차별의 원리로 해석되었다.

음양은 본래 구체적인 실제 사물을 지칭하는 개념이라기보다는 우주 변화의 주된 원인이 되는 구성 요소이다. 음양이란 고정된 실체가 아니라 변화하는 운동 논리로서, 우주는 한번 음하고 한번 양[一陰一陽]하는 현상을 통해 끊임없이 생명의 순환 과정을 되풀이하며 생명질서를 관장하고 있는 것으로 본다. 따라서 음과 양은 각각 자신의 존재성을 확보하기 위해 상대를 필수적인 전제로서 요구하

'몸'으로 본 한국여성사

는 관계, 즉 상호 대립적이면서 상호 의존적인 대대관계對待關係를 갖는다.

반면에 음양이 차별의 원리로 읽히는 것은 우주의 모든 현상을 상반된 개념으로 짝지어 설명하는 데서 비롯된다. 『주역』에서 "역易은 천지의 도를 본받는다."[15]고 전제하고, 천지天地의 속성으로 건곤乾坤, 존비尊卑, 귀천貴賤, 동정動靜, 강유剛柔를 연결지었다.[16] 이로 인해 음양은 우주의 생성 및 변화 원리로서보다는 존비, 귀천, 강유 등의 사회적 신분가치를 규정하는 개념으로 인식되었다. 그리고 "건도乾道는 남자가 되고, 곤도坤道는 여자가 된다."[17]고 함으로써, 양과 음이 남녀를 은유하는 것으로 해석되었다.

따라서 남녀는 천지, 건곤, 존비, 귀천, 동정, 강유의 개념 틀 속에서 해석되었으며, 음양에 대한 차별적인 사유방식은 유교가 여성을 이해하는 근간을 이루었다. 반소는 『여계女誡』에서 음양론적 사유방식을 남녀의 본성으로 이해하고, 각자 본성에 충실할 것을 요구하였다. 이러한 과정에서 비卑·천賤·정靜·유柔는 여성성女性性의 주요 코드로 인식되었으며, 여성은 낮고 약한卑弱 존재로 규정되었다.[18]

음양은 본성을 달리하고, 남녀는 행동을 달리한다. 양은 굳셈을 덕으로 삼고, 음은 부드러움을 쓰임으로 삼는다. 남자는 강함을 귀하게 여기고, 여자는 약함을 아름답게 여긴다. 그러므로 속담에 이르기를, '남아를 낳으면 이리와 같아도 오히려 약할까 걱정하고, 여아를 낳으면 쥐와 같아도 오히려 호랑이처럼 사나울까 걱정한다.'고 하였다.[19]

여성의 존재적 특성으로서 비약은 여성이 좇아야 할 가장 중요한 덕목으로 경순敬順을 도출하였다. "(여자의) 수신은 공경하는 것만한 게 없고, 강하게 되지 않으려면 순종하는 것만한 게 없다. 그래서 공

경하고 순종하는 도[敬順之道]를 부인의 중요한 예"[20]라고 하였다.

이러한 비약과 경순의 원리는 '삼종지도三從之道'와 '불경이부不更二夫'의 논리적 근거로 활용되어 여성을 남성에게 예속된 존재로 만들었다. 즉 여성이 전제專制하는 예가 없고, "어릴 때는 부형을 좇고, 시집가면 남편을 좇으며, 남편이 죽으면 아들을 좇는"[21] 것을 예로 여겼다. 또한 "남편은 하늘이므로, 하늘을 어길 수도 떠날 수도 없다."[22]고 하여 남편이 죽은 후에도 개가改嫁하지 않는 것을 예로 규정하였다.

2. '내외內外' 관념

남녀유별은 내외 관념을 통해 간명하게 해석된다. "여자는 안에서 위치를 바르게 하고, 남자는 밖에서 위치를 바르게 하니, 남녀가 바름이 천지天地의 대의大義이다."[23] 남녀를 안과 밖, 즉 내외의 개념으로 파악한 것이다. 내외는 공간의 의미를 담고 있으며, 내외의 명확한 구별을 예로 보았다.

내외관은 『예기』에서 구체화되었다. "예는 부부 사이를 삼가는 데서부터 시작한다. 집을 짓되 안과 밖을 구분하여 남자는 밖에 거처하고, 여자는 안에 거처한다."[24] 남성은 여성의 영역을 침범하지 못하고, 여성 역시 남성의 영역을 넘보지 말아야 하며, 상호 접촉과 교류 및 간섭도 경계하였다.

남자는 안의 일을 말하지 않으며, 여자는 밖의 일을 말하지 않는다. 제례와 상례가 아니면 그릇을 서로 주고 받지 않는다. 서로 주고 받을 때에는 여자가 광주리를 가지고 받는다. 광주리가 없으면 모두 꿇어 앉아서 그릇을 놓고 받는다. 남녀는 우물을 함께 쓰지 않고 욕실을 함께 쓰지 않으며, 침석을 서로 통하지 않고, 빌리는 것을 통하지 않으며, 의상을 통하지 않는다. 안의 말이 밖에 나가지 않게 하며, 밖의 말이 안으로 들어가지 않

'몸'으로 본 한국여성사

게 한다.[25]

 즉 남녀의 세계는 고정 불변하는 관계로서 서로의 영역을 넘나들지 못하도록 강력하게 규제하였다. 이러한 내외 관념은 남녀의 교육과 직분에도 적용되어 남녀의 삶을 확연하게 구분하였다. 여성은 열 살이 되면 밖에 나가지 않고,[26] '안'에 머물며 여성의 일(음식과 의복 만들기)을 하는 반면, 남성은 집의 '바깥' 영역에 머물며 남성의 일(독서와 정치)을 하였다. 내외의 엄격한 구분은 모든 신분에 적용되었으며, 교화의 근본이 되기도 하였다.

 예禮에 의하면 천자天子는 양도陽道를 따라 나라의 바깥을 다스리고, 왕후는 음덕陰德을 따라 나라의 안을 다스린다고 하였다. 남자와 여자의 위치가 바로잡혀야 교화가 이루어지고 풍속이 아름다워질 것이다. 그렇게 되면 질서가 흐트러지지 않으면서 나라의 모든 일이 다스려질 것이다.[27]

 이와 같이 남녀유별은 삶의 공간과 직분 분리, 상호 불접촉 및 불간섭, 그리고 삶의 내용까지 달리하는 것으로 이해되었다. 이러한

경북 안동 하회마을 북촌댁(화경당) 안채
전형적인 사대부 집안의 안채로 주부를
중심으로 내적 가정생활이 이루어지는
폐쇄적인 공간이다.

내외의 엄격한 구분과 상호 불간섭 원리는 집안 내에서 여성의 고
유한 독자 영역을 확보해 준 반면, 여성의 삶을 집 안으로 한정시켰
다. 반면, 남성은 집 밖 세상으로 삶의 영역이 확대되었다.

결국 내외관은 여성의 삶을 집 안에 제한시키고, 바깥 세계에서
는 배제하는 논리로 발전하였으며, 혼인 이후 여성의 삶을 남편과
시집에 국한시켰다. 또한 남녀유별은 수동적인 여성 관념에 기초하
고 있어, 여성을 남성에게 순종하는 존재로 규정하였다. 여성의 수
신은 이러한 여성의 존재론적 특성을 수용하는 데 초점을 두었다.
집안에 머물며 세상과 단절된 여성이 세상과 만나는 방법은 남편을
통해서였다. 앞서지 않으면서 남편에 대한 내조內助를 통해 여성은
세상에 참여하였다.

여화론女禍論

음양론과 내외 관념을 통해 여성과 남성은 질적으로 서로 다른
세계에 속한 존재로 정의되었다. 그러나 "천지가 만나야 만물이 통

하고,[28] "천지가 서로 만나지 못하면 만물은 생기지 못한다."[29]고 본 유교의 세계관은 비록 남녀가 서로 다른 영역에 속해 있지만, 상호 작용하면서 현실 세계를 이끌고 가는 주체로 보았다. 즉 남녀유별은 남녀의 독자적인 영역을 인정하고 상호 소통을 통해 세상을 이끌어가는 원리를 제시한 것이다.

그러나 원론적으로는 상호 협조 속에서 세상을 이끌어가는 주체로 얘기되지만, 실제로 남녀의 관계는 수평적 관계가 아니라 차별적이고 수직적인 관계로 이해되었다. 음양론의 관점에서 남녀유별의 원리는 남녀가 대등한 관계가 아닌 수직적 관계로 이해되었다. 그런데 이러한 불균형을 더욱 강화하고 고착시킨 것이 여화론이다.

여화론은 여성이 화의 근원이고, 사회 혼란은 여성으로부터 비롯된다는 유교의 부정적 여성관이다. 전한前漢의 유향劉向(기원전 77~6)은 악녀의 사례를 모아 『열녀전列女傳』「얼페전孽嬖傳」에 소개함으로써 부정적 여성관을 정립하였는데, 이 때 『시경』과 『서경』에 수록된 부정적 여성담론을 인용해 여화론을 완성하였다. 『열녀전』에서 형성된 여화론은 『안씨가훈顔氏家訓』, 『소학小學』과 여훈서를 통해 유교적 여성관으로 확립되었다.

안지추顔之推(531~602)의 『안씨가훈顔氏家訓』
가장 오래된 가훈서로 알려져 있다. 주희는 『안씨가훈』과 사마광司馬光(1019~1086)의 『가범家範』의 내용을 『소학』에 소개해 유교적 여성상 형성에 영향을 미쳤다.

여화론의 근거로 자주 언급되는 내용은 다음의 두 이야기이다.

① 암탉은 새벽에 울지 않는 것이니, 암탉이 울면 집안이 망한다.[30]

② 지혜로운 지아비는 성城(나라)를 이루고, 지혜로운 부인은 성을 기울 게 한다.

아름답고 지혜로운 부인哲婦이 올빼미가 되며, 솔개가 되도다.

부인이 말을 많이 함이여, 난亂의 계단이로다.

어지러움은 하늘로부터 내려오는 것이 아니라 부인으로부터 생기느 니라.

교훈이 못되며 가르칠 말이 못되는 것은 이 부인과 내시의 말이 니라.[31]

「얼폐전」에 등장하는 악녀들에 대한 평가에 이 내용을 인용함으로써 부정적 여성상과 여화론을 연결지었다. ①은 『서경』 「주서周書」 목서牧誓편에 나오는 이야기로 주周나라 무왕武王이 은殷나라의 폭군 주왕紂王을 정벌하기 전에 군사들을 고무시키기 위해 한 말이다. 무왕은 당시 은나라를 정벌해야 하는 이유로 주왕이 아름다운 왕비 달기妲己에게 빠져 백성들을 도탄에 빠트렸다는 점을 들었다. 여기서 암탉은 달기를 의미한다.

②는 『시경』 「대아」 첨앙편에 실린 시로서, 아름답고 지혜로운 여성[哲婦]은 주나라 마지막 왕인 유왕幽王의 왕후인 포사褒姒를 가리킨다. 이 두 이야기는 은과 주의 멸망이 미모의 달기와 포사로부터 비롯되었다는 관점에 근거하고 있으며, 여화론의 기본 인식을 잘 보여준다.

여성이 화의 근원이 되는 이유는 여성이 남성의 영역인 정치에 간여하기 때문이다. 여성의 정치 참여는 남녀의 역할과 세계를 명확하게 구별하는 유교의 세계관에 정면으로 도전하는 일이며, 사회

'몸'으로 본 한국여성사

질서를 위협하는 것이다. '암탉이 새벽에 울면 집안 망한다.'는 비유는, 새벽에 울어 시각을 알려주는 것은 수탉인데, 암탉이 새벽에 운다는 것은 수탉의 역할을 침해한 것으로서, 수탉 중심의 질서를 깨트리는 불온하고 위험한 행위라는 인식을 깔고 있다. 「얼폐전」에 등장하는 여성들은 가문과 왕위 계승을 위한 권력 다툼에 개입해 집안과 나라를 파멸로 이끌어 불온시 된 것이다.

또한 유향은 여성이 정치와 집안 경영에 간여하게 되는 계기를 지혜와 말, 그리고 아름다움으로 보았다. 「얼폐전」은 여성의 지혜가 사악하고, 여성의 아름다움이 음란하다는 도식을 만들었다. 그런데 이러한 담론은 여성의 정치 참여를 금지하는 데 그치지 않고, 여성의 지혜(지식교육), 아름다움, 성적 매력을 불온시하는 결과를 가져왔다. 여화론은 여성의 성에 대한 부정적인 시각이 내외관과 결합한 것이다.

그러나 유향은 『열녀전』의 다른 부분에서 여성의 정치 참여를 내조 차원에서 긍정하였다. 문왕의 조부祖父인 "태왕은 비록 현명하고 훌륭했으나 늘 태강과 더불어 상의하지 않은 적이 없고"[周室三母], 위衛나라 정강定姜은 남편인 정공定公에게 정치적 조언을 하였으며, 식견이 뛰어나 위나라를 위기에서 구하였다[衛姑定姜].

또한 어머니로서 정치적 조언을 하는 예도 많았는데, 목백穆伯의 아내인 경강敬姜은 재상이 된 아들 문백文伯에게 치국治國의 요체를 베짜는 일에 비유해 설명하였으며, 자신은 베짜는 일을 게을리 하지 않으면서 근면의 중요성을 일깨워주기도 하였다[魯季敬姜]. 즉 유향은 여성의 정치 참여 자체를 부정적으로 본 것이 아니다. 정치 참여 자체가 문제라기보다 참여의 형태가 남성을 돕는 수준인지, 아니면 주도하는지가 관건이었던 것이다.

또한 여성의 지혜와 아름다움을 여성의 사적 욕망을 위해서가 아니라 남성(남편, 자식, 아버지)을 위해 사용하는 것은 덕으로 간주하였

다. 이처럼 여성의 정치 참여와 지혜를 내조에 국한시켜 긍정한 반면, 내조하는 여성의 아름다움과 성적 매력에는 주목하지 않았다. 따라서 여화론은 여성의 재능을 내조에 국한시키고, 여성의 성적 매력을 통제하는 기능을 하였다.

여화론이 여성의 수신과 관련해 시사하는 것은 내외 관념에 따라 남성의 영역(정치와 지식)에 침범하는 것을 금지한 것과 여성을 불온한 욕망의 유발자로 간주한 점이다. 수신이 욕망의 극복을 주요 과제로 삼는다고 할 때, 가정과 국가를 파멸로 이끌 수 있는 여성의 성과 몸은 철저하게 관리되어야 한다는 논리가 성립할 수 있다. 남성은 수신의 주체로서 욕망을 조절하고 성인의 경지로 나갈 것이 기대되었지만, 여성의 몸은 부정적으로 인식되었으며, 남성의 욕망을 자극하지 않도록 사제할 것이 요구되었다. 따라서 여성은 자신의 몸을 적극적인 수신의 주체로 삼기보다 남성의 수신을 방해하지 않도록 남성과의 접촉을 차단하고 집안에 거주하며 수신해야 했다

여성 성인의 특징

맹자의 성인론이 지향하는 보편성은 유교의 여성관에 의해 상당한 제약을 받는다. 남녀유별의 원리는 여성과 남성의 역할 및 세계를 달리하였으며, 여성을 남성에게 속한 존재, 순종하는 존재로 규정하였다. 남성이 욕망을 극복하는 수신의 주체로 설정된 반면, 여화론에 의해 욕망의 유발자로 정의된 여성은 화를 불러일으키지 않기 위해 자신의 몸과 성을 부정하게 된다. 여성의 활동 공간을 집안으로 제한한 것은 내외 관념에 따른 결과이지만, 남성의 욕망을 자극할 가능성이 있는 여성의 몸을 감추고 은폐하기 위한 방법이기도 하다.

그런데 순종하는 삶을 요구받는 여성이 수신의 주체로서 자립할 수 있을까? 또한 화를 불러일으키는 불온한 존재인 여성이 온전한 수신의 주체가 될 수 있을까? 수신의 주체로서 남성과 여성의 몸이 다르게 규정되고, 그 결과 수신의 내용과 방법이 다른데, 여성과 남성이 도달하게 되는 성인의 경지를 동일한 것으로 볼 수 있을까?

유교가 말하는 성인은 어떤 존재일까? 맹자가 언급한 성인은 요·순·우·탕·문·무·주공이다. 이들은 주로 태평성대를 이룩한 왕들로서, 도탄에 빠진 백성을 구해낸 업적으로 성인으로 평가되는 것이다. 유교의 성인 개념은 변화하였는데, 점차 내면의 도덕성을 강조해 존천리 거인욕을 실천한 내면의 도덕적 완성자를 가리키는 개념이 되었다.

반면에 요순과 대비되어 여성 성인으로 거론되는 인물은 태임太任과 태사太姒이다. 태임은 무왕武王의 아내이자, 문왕文王의 어머니로서 태교로 유명하다. 문왕을 임신했을 때 반듯하고 정성스런 몸가짐과 마음가짐으로 태교를 해 문왕이 성인이 되었다는 것이다. 태사는 문왕의 비로서 수많은 후궁이 있음에도 전혀 투기를 하지 않아 문왕이 많은 후손을 얻게 하였으며, 평화롭게 왕실을 이끌어 문왕의 왕업을 돕는 등 내조를 잘해 성인으로 추앙받았다. 이와 같이 태임과 태사는 문왕의 훌륭한 어머니와 아내로서 성인이 된 것이다.

여기서 태임과 태사가 성인으로 평가된 이유에 주목할 필요가 있다. 유교적 여성상을 충실히 구현한 여성이 성인으로 평가되는 것은 당연하지만, 여성이 실천해야 할 여러 부덕 가운데 어머니와 아내로서의 활동이 강조된 것은 남성을 돕는 역할, 즉 내조가 성인 평가의 주된 척도였음을 보여준다. 또한 그들의 아들과 남편의 성공 역시 평가의 주요 기준이 되었다. 아무리 어머니와 아내로서 내조를 잘 했다 하더라도 문왕이 성인이 되지 않았다면, 과연 태임과 태

사가 성인으로 평가되었을까? 이것은 여성 성인의 판단 여부가 전적으로 남성에게 의존하고 있음을 의미한다.

이러한 평가 방식은 여성을 평생 아버지, 남편과 자식을 좇는 존재로 규정한 유교의 여성관에 근거한 것이다. 최고의 경지인 성인조차 남성에게 속한 존재로 규정한 것은, 여성의 불완전성을 재확인시켜주는 것으로서, '누구나 성인이 될 수 있다'는 명제가 여성에게는 남성과 다르게 적용된다는 것을 의미한다.[32]

결국 여성에게 요구되는 성인상은 여성 자신의 완성보다는 가부장제도 유지라는 사회적 필요가 강하게 반영된 것이라고 할 수 있다. 여성 수신에 대한 기본적인 인식은 『소학』에 반영되어 조선 사회에서 유교적 여성관을 형성하는데 결정적 영향을 미쳤다.[33] 『소학』은 조신 여훈서의 핵심 텍스트라고 해도 과언이 아니다.

'몸'으로 본 한국여성사

.03

조선 사회가 여성의 몸을
바라보는 시각

　조선 사회는 여성의 몸을 어떻게 인식하였을까? 『여계』 첫 장에서는 여성이 마땅히 행할 도리로 세 가지를 제시하였다.

　옛날에는 여아가 태어난 지 삼일이 되면 침상 아래 눕히고, 기와와 벽돌을 가지고 놀게 하며, 깨끗이 씻겨서 조상의 사당에 알린다. 여아를 침상 아래 눕히는 까닭은 여자는 낮고 약한 존재로서 다른 사람의 아래에 처해야 함을 밝히려는 것이다. 기와와 벽돌을 가지고 놀게 하는 것은 수고로움을 익혀 부지런히 일하는 것에 힘써야 함을 밝히고자 한 것이다. 아이를 깨끗이 씻겨 조상의 사당에 보고하는 것은 제사를 이어받는 일을 주로 함을 밝히기 위해서이다. 이 세 가지는 여자가 해야 할 마땅한 도리[女人之常道]이며, 예법의 확고한 가르침이다.[34]

　이 글은 유교가 여성의 몸을 어떻게 인식하는지를 집약적으로 잘 보여준다. 즉 여성은 남의 아래 위치한 낮고 약한 존재이며, 밤낮으로 열심히 노동하는 존재, 그리고 술과 음식을 정결하게 마련하여 조상의 제사를 받드는 존재인 것이다. 음양론이 반영된 '낮고 약한

존재[卑弱]'라는 인식이 여성의 몸을 관념적으로 통제하였다면, 노동과 제사는 현실 속에서 여성의 몸에 요청되는 내용이었다. 제사는 가계 계승 차원에서 출산까지 포함하며, 실행 과정에서는 음식을 장만하기 위한 노동을 전제로 한다.

노동과 제사는 유교 가부장제 사회를 현실적으로 유지하기 위한 생산적인 활동으로서, 여성을 노동하는 존재, 제사 받드는 존재로 규정한 것은, 유교 사회가 여성의 생산능력에 얼마나 의존하고 있는 지를 보여준다. 이러한 노동과 제사를 안정적으로 확보하기 위해 '낮고 약한 존재[卑弱]'라는 여성 자신의 존재론적 인식이 필수적이었다. 따라서 대부분의 여훈서들은 비약, 노동, 제사를 여성의 예로 규정하였으며, 여성의 몸에 대한 이러한 인식은 수신의 주요 관점과 내용을 이루었다. 여성의 몸에 대한 유교의 시각은 조선 사회에 그대로 수용되었다.

가계를 계승하는 몸, 아들 낳는 몸

유교는 사회 구성의 중심 원리로 효를 강조하였다. 가정을 사회의 기초로 삼는 유교에서는 자연스런 현상이다. 맹자는 요순의 도는 효제孝悌일 뿐이라고 단언하였으며,[35] 특히 순의 효에 대해 매우 상세히 자주 언급하였다. 효를 강조한 맹자는 가장 큰 불효로 후손이 없는 것을 들었다.[36] 유교 사회에서 대를 잇는 것은 사회를 유지하기 위한 근간으로서 최고의 덕목인 효의 실천으로 간주되었다.

또한 효자가 부모를 섬기는 데는 세 가지 길이 있는데, 살아서는 봉양하고, 죽으면 초상을 치르고, 초상이 끝나면 제사를 지내는 것이다. 이 세 가지 도리를 스스로 다하고 밖에서 도와줄 사람을 구하는 것을 혼례라고 하였다.[37] 혼례를 모든 예의 근원으로 삼는 이유

'몸'으로 본 한국여성사

도 바로 사회 존속의 핵심 장치이기 때문이다. 제사를 강조하는 것
은 가문의 영속성을 확보하기 위해서이다. 계승할 자식이 없는 것
[無後]을 가장 큰 불효로 간주하는 이유는 바로 여기서 비롯된다.
이 때 가문을 계승하는 것은 아들에게만 해당한다.

 따라서 여성이 부모를 봉양하고 제사를 받드는 것도 효의 실천
이지만, 가문의 대를 이을 아들을 낳는 것이 중심적인 역할이 된다.
아들을 낳지 못하는 경우, 칠거지악七去之惡으로 간주되어 내쫓기기
도 하였다. 『소학』을 통해 조선에 소개된 칠거지악은 소혜왕후昭惠
王后(1437~1504)의 『내훈』에도 수용되어, 조선 여성의 삶을 지배하는
담론이 되었다.

 그렇다고 해서 아들을 낳지 못하는 여성의 아내 자리가 반드시
불안했던 것은 아니다. 양자를 들여 후사를 해결할 수도 있었기 때
문이다. 실제로 17세기 이후 조선 사회에서는 입후入後가 활발하게
전개되었다. 그럼에도 불구하고 많은 여성들은 자신이 아들 낳기
를 원하였다. 빙허각 이씨憑虛閣李氏(1759~1824)가 지은 『규합총서閨
閣叢書』에는 태아의 성별을 구별하는 법과 태아를 여자에서 남자로
만드는 법이 여러 가지 실려 있다.

3개월이 채 못 되어 한밤 중 삼경三更에 남이 알지 못하게 자기 남편의 갓을 쓰고 옷을 입고서 홀로 집안 우물가에 가서 왼쪽으로 세 번 돌고 나서 빌기를, "남위양 여위음男爲陽女爲陰"이라 세 번 하고, 우물을 굽어 스스로 자기 그림자를 비치고, 돌아올 적에는 돌아다보지 않으면 필경 아들을 낳는다. 박물지에 보면, 진성이가 연달아 딸을 열명을 낳고 나서 이 방법대로 하게 해서 아들을 낳았다.[38]

빙허각은 글 말미에 이런 방책을 쓴다고 해서 여태가 남태로 바뀔지에 대해 의문을 제기하면서도, 의서醫書에 분명하게 기록되어 있고 또한 시 속에서도 경험한 자가 있기 때문에 기록한다고 쓰고 있다. 한글로 된 『규합총서』는 생활지침서로서 널리 읽혔는데, 아들 낳는 비법을 담고 있다는 사실은 조선 여성들에게 아들을 낳는 일이 얼마나 절실했는지를 잘 보여준다. 실제로 조선 후기로 갈수록 아들을 낳지 못한 여성들은 쉽게 내쫓기기도 하였다. 이러한 상황 때문에 아들 잘 낳는 여성의 몸이 선호되기도 하였다.

여성의 출산 능력은 가계 계승자로서의 자부심을 갖는 원천이 되었지만, 아들을 낳기 위해 전전긍긍해야 하는 처지로 만들기도 하였다. 이러한 현실은 남아선호 풍조를 확산시켰으며, 딸은 불필요한 존재로 인식되기까지 하였다. 결국 여성의 몸은 아들을 낳을 때만 출산 능력이 긍정되었으며, 딸을 낳았을 때는 동일한 대우를 받지 못하였다. 이로 인해 남아선호 사상은 여성을 더욱 열등한 존재로 만들어갔다.

한편, 아들 낳는 것 못지않게 중요한 것이 태교였다. 태교는 인간 교육의 출발점으로 인식되었으며, 여성이 수행해야 할 중요한 수신의 내용이었다. 그 이유는 성인됨의 출발이 어머니의 태교로부터 시작된다고 보았기 때문이다. 이러한 인식은 『열녀전』에 소개된 태임의 태교에 근거하고 있다. 태임은 아들 문왕을 임신했을 때 태교

를 잘하였으며, 그 결과 문왕이 성인이 되었다고 한다. 태임이 성인으로 추앙받는 가장 큰 요인이 바로 아들 문왕을 임신했을 때 태교를 잘 해서 문왕이 성인이 되었다는 점이다. 태임의 태교에 대한 내용은 『소학』 입교편 첫머리에 그대로 수록되었다.

빙허각 이씨의 『규합총서』(1809)
의식주를 중심으로 일상 생활에 필요한
내용을 담은 일종의 생활 백과사전이다.

　『열녀전』에 말하기를 "옛날에는 부인이 아이를 배면 기울게 잠자지 않으며, 가장자리에 앉지 아니하며, 설 때에 외발로 서지 않고, 사특한 맛이 나는 것을 먹지 않았으며, 자른 것이 반듯하지 않으면 먹지 않고, 좌석이 반듯하지 않으면 앉지 않았다. 눈으로는 사특한 빛깔을 보지 않았으며, 귀로는 음란한 소리를 듣지 않았으며, 밤에는 소경으로 하여금 시를 낭송하게 하였으며, 올바른 일을 말하게 하였다. 이와 같이 하여 자식을 낳으면 용모가 단정하고 재주가 남보다 뛰어났다."고 하였다.[39]

　태교는 뱃속의 아이를 위한 교육이지만, 태교의 주체인 산모가 바른 마음과 몸가짐을 가져야 한다는 점에서 수신의 성격을 갖는다. 사주당 이씨師朱堂李氏(1739~1821)는 『태교신기』에서 태교를 수신의 관점에서 구체적으로 서술하였다.[40] 조선 여성들은 평소에도 바른 마음과 몸가짐을 수신의 주요 내용으로 삼았으나, 임신 후에는 태교차원에서 각별히 더욱 신경을 썼다.

노동하는 몸, 지식과 학문으로부터 배제되는 몸

　『예기』는 남녀가 나이에 따라 배워야 할 일을 소개하였는데, 여성은 10살이 되면 집 밖에 나가지 않고 '여자의 일[女事]'을 배운다고 하였다.

여자는 열 살이 되면 규문 밖에 나가지 않는다. 여선생[姆]이 유순한 말씨와 온화한 얼굴 빛[婉娩]과 순종하는 것[聽從]을 가르치며, 삼과 모시로 길쌈을 하고, 누에를 쳐서 실을 뽑으며, 비단을 짜고 실을 만들어서 여자의 일을 배운다. 이리하여 의복을 제공하고, 제사에 참관하여 술, 식초, 제기, 침채浸菜, 젓갈을 올려서 예로 서로 도와 제사를 지낸다.[41]

여성이 집밖으로 나가지 않고 평생에 걸쳐 해야 할 '여자의 일'은 길쌈을 해 가족에게 옷을 제공하고, 음식을 만들어 제사지내는 일이었다. 음식과 의복 만드는 일은 간단히 줄여 '음식의복飲食衣服' 혹은 '의식', '복식服食'이라고 하였으며, 여성이 담당해야 하는 일이란 의미로, '부공婦功'[42] 또는 여공女功, '여공女工'[43]이라고 불렀다. 여공으로서 음식 만드는 일은 제사에 국한되지 않고, 일상의 식사와 손님접대도 포함되었다.

결국 '음식의복'은 살아있는 가족의 의식을 책임지는 일이었으며, 죽은 조상의 제사 음식도 책임짐으로써, 산 자와 죽은 자를 잇는 일, 즉 가문을 살리는 일이었다. 조선 여훈서에서도 여공을 중요하게 다루었는데, 송시열은 "부인이 맡아 할 일은 의복과 음식 만드는 일밖에 없다."[44]고 단언을 하였다.

여공을 여성의 고유한 직분으로 규정한 반면, 독서와 학문을 남성의 본업本業으로 엄격하게 구분하였다. 이덕무는 "부인으로서 바느질하고 길쌈하고 음식 마련할 줄을 모르면, 마치 장부로서 시서詩書와 육예六藝를 알지 못하는 것과 같다."[45]고 하여, 음식과 의복을 시서육예[46]와 같이 평가되었다.

유교의 성별분업에서 주목할 점은 여성의 직분이 몸을 이용하는 노동인 반면, 남성의 직분은 머리를 사용하는 정신 세계에 관한 것이라는 사실이다. 이것은 여성이 몸을 통해 자신의 존재를 드러내는 반면, 남성은 정신세계에 속한 자이며, 남성의 몸은 이러한 정신

세계를 담아내는 그릇으로 해석될 수 있다.

그런데 여공을 강조할 때 눈에 띠는 것은 남녀의 직분 구분을 넘어서 여성이 남성의 영역을 침범하지 못하도록 경계하고 있다는 점이다. 그것은 주로 지식과 정치 참여에 대한 여성의 접근을 차단시키는 것으로 나타난다.

글을 읽고 의리를 강론하는 것은 남자가 할 일이요, 부녀자는 질서에 따라 조석으로 의복·음식을 공양하는 일과 제사와 빈객을 받드는 절차가 있으니, 어느 사이에 서적을 읽을 수 있겠는가? 부녀자로서 고금의 역사를 통달하고 예의를 논설하는 자가 있으나, 반드시 몸소 실천하지 못하고 폐단만 많은 것을 흔히 볼 수 있다.

우리나라 풍속은 중국과 달라서 무릇 문자의 공부란 힘을 쓰지 않으면 되지 않으니, 부녀자는 처음부터 유의할 것이 아니다. 『소학』과 『내훈』의 등속도 모두 남자가 익힐 일이니, 부녀자로서는 묵묵히 연구하여 그 논설만을 알고 일에 따라 훈계할 따름이다. 부녀자가 만약 누에치고 길쌈하는 일을 소홀히 하고 먼저 시서詩書에 힘쓴다면 어찌 옳겠는가?[47]

이익은 여성이 여공에만 힘쓰고 남성 영역인 시서를 넘보지 말아야 하는 이유로 두 가지를 지적하였다. 하나는 현실적인 이유로서 여공에 소요되는 노동 시간의 과다함을 들었다. 즉 계절에 따라 조석으로 음식과 의복을 장만하고 봉제사와 접빈객에 충실하다 보면, 책 읽을 겨를이 없다는 것이다. 또한 책을 읽기 위해 한자를 익히는 데 많은 시간이 소요되기 때문에, 여성의 직분을 다 하고 서적을 읽는다는 것은 현실적으로 불가능한 일이니 포기하라는 것이다. 심지어 『소학』과 『내훈』 조차도 남자가 읽을 책으로 규정하였다. 그만큼 여성의 노동량이 상당했음을 알 수 있다.

한편 여성의 지식 교육을 제한하는 또 다른 이유에는 다분히 정

치적인 판단이 깔려있다. "부녀자로서 고금의 역사를 통달하고 예의를 논설하는 자가 있으나, 반드시 몸소 실천하지 못하고 폐단만 많은 것을 흔히 볼 수 있다."는 언급은, 아래의 글과 연결시켜 읽을 때 그 뜻이 명확해진다.[48]

『안씨가훈』에 말하기를 "부인은 집안에서 음식을 주관하는 지라, 오직 술·밥·의복의 예의를 일삼을 뿐이니, 나라에서는 정치에 간여시키지 말아야 하며, 집안에서는 집일을 주장하게 말아야 한다. 만일 총명하고 재주와 지혜才智가 있으며, 지식이 고금에 통달한 부인이라도 마땅히 남편을 보좌하여 부족한 점을 보충하도록 권유할 뿐이니, 절대로 암탉이 새벽에 울어 (여자가 자기의 직분을 초월하여) 화禍를 초래해서는 안된다."고 하였다.[49]

여기서는 여성의 본업인 '음식 의복'이 남자의 집안 경영, 정치 참여와 동일한 것으로 보고 있다. 그리고 여성이 총명함과 재지를 바탕으로 남편을 보좌하는 데 그치지 않고 집안 경영과 정치 참여 같은 남성의 영역에 도전하는 것은 화를 초래하는 일이라고 경계하고 있다. 이것은 여성의 재지와 지식의 사용을 여화론과 연계시켜 경계한 것으로서, 여성이 자신의 직분을 초월해 남성의 영역을 침범하게 되는 매개로서 '지적 재능'을 염두에 두고 있음을 보여준다.

이러한 인식은 자연히 여성의 지식 교육을 불온시하는 경향으로 이어졌다. 바로 이런 맥락에서 여훈서들이 여공과 시서를 병렬로 대비시켜 '음식 의복'을 강조한 이유가 성별 직분 구별을 강조하기 위한 기법일 뿐만 아니라, 여성의 지식교육을 견제하기 위한 정치적 의도로 풀이될 수 있다.

실제로 유교는 여성에게 일정한 수준의 교육을 강조하였지만, 학문을 남성의 영역으로 제한하고 여성에게 여공을 강조함으로써, 여성의 교육을 부정하는 경향을 초래하였으며, 조선에 여성 교육이

'몸'으로 본 한국여성사

없었다는 주장을 뒷받침하는 논리로 활용
되고 있다.[50]

한편, 음식 의복으로 지칭되는 여공은
가정이 유지되는데 필수적인 생산 노동으
로서, 남성이 독서와 학문에 몰두하는 대
신 가정을 실질적으로 이끌고 간 것은 여
성이었다. 현실적으로 여성의 노동 능력은
가정 운영에서 매우 절대적인 요소였으며,
특히 경제적으로 어려움을 겪는 집의 경우 여성의 노동은 가족의
생존을 좌우하였다. 내외관과 본업 규정에 따라 가정 경제를 짊어
졌던 여성에게 일부의 사대부들은 재산 관리 및 경영[治産] 능력까
지 요구하였다.

권구權榘(1672~1749)는 여성의 치산 능력이 가문을 살리는 일이라
고 강조하였다.

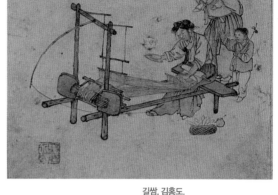

길쌈, 김홍도.
베틀에 걸터앉아 베짜는 모습과 실에 풀
먹이는 모습이다. 길쌈은 실을 뽑아 옷감
을 짜는 모든 과정을 말하며, 신분을 불
문하고 여성이 담당했다.
국립중앙박물관

사람의 집이 일어나고 패하기는 거의 가산家産 성패成敗에 있고, 가산
성패는 거의 부인에게 있으니, 세업世業을 보전치 못하여 기한곤궁飢寒困
窮하여 사망에 이르는 자가 달리 그런 이도 있거니와 대강 부인의 치산 잘
못하기로 이뤄짐이 많고, 적수赤手로 기가起家하여 양반의 몰골을 잃지 아
니하는 자는 달리 그런 이도 있거니와 대강 부인의 치산 잘하기로 이룬 이
가 많으니, 이런 고로 옛사람이 이르되 집이 가난하매 어진 아내를 생각한
다 하니, 어찌 조심치 아니하리오.[51]

가문의 성패와 흥망이 여성에게 달렸다는 발상은 유교의 기본적
인 여성교육관으로서, 이 때 강조된 것은 주로 경순敬順과 같은 유
교 덕목을 얼마나 충실히 구현하였는가 여부이다. 그런데 치산은
꼼꼼한 관리 능력뿐만 아니라 상당한 정도의 재량을 필요로 하는

일로서, 순종 위주의 덕목으로는 감당할 수 없는 역할이다. 실질적인 가정 경영자로서 여성에게 근면함과 책임감은 물론, 지혜와 강인함, 통솔력과 경영 능력도 요구한 것이다.

성별 역할 분담에서 파생된 치산 능력에 대한 요구는 여성의 노동이 조선의 가부장제적 사회를 실질적으로 지탱하는 힘이었음을 의미한다. 조선 여성의 노동은 가족의 생계는 물론, 가문의 번영을 위해 필수적이었던 것이다. 따라서 여공을 수신의 주요한 요소로 꼽은 것은 현실 사회를 안정적으로 유지하기 위한 방안으로 볼 수 있다.

절개를 지키는 몸, 화를 불러일으키는 몸

가계의 계승을 위한 아들의 출산과 가정 경제 유지를 위한 여공의 강조가 여성의 생산능력의 활용과 관련이 있다면, 직접적으로 몸과 연관해서는 성性에 대한 관점을 살펴볼 수 있다. 『예기』는 '음식남녀飮食男女'를 인간의 큰 욕망으로 보았다.[52] 식욕과 성욕[食色]은 끊을 수 없는 강렬한 욕망으로서, 인간의 생존과 존속을 위해 필수적인 본성에 가깝다. 그러나 도를 넘어서면 몸을 해치게 되기 때문에 경계해야 할 대상이다. 특히 절제되지 않은 성욕은 본인은 물론 타인의 파멸을 가져오기도 한다. 따라서 남녀 모두에게 성욕은 수신의 주요 대상이다.

그런데 성욕의 수신에 대해 유교는 남녀에게 이중 잣대를 적용하였다. 남성에게는 계색戒色이란 덕목으로 성적 방종을 경계시켰지만, 배우자에 대한 성적 순결을 강요하지는 않았다. 남성은 색을 경계하는 것이 수신의 주요 내용이었으나, 설사 소홀히 하더라도 크게 비난받지 않았다. 심지어 남성의 성적 욕망을 불가피한 것으로

'몸'으로 본 한국여성사

인정하였으며, 외도의 책임을 여성의 유혹에 돌렸다.

송시열 초상

 여색을 경계하는 일은 가장 말단의 일이나 심히 어려움이 많다. 이는 반드시 내 스스로 찾는 법이 없어도 저절로 와서 나에게 웃음을 주는 것이므로, 그 마음이 철석같다고 하더라도 어찌 어렵지 않으며, 어찌 평생을 잘못되게 하는 것이 아니겠는가?[53]

 송시열宋時烈(1607~1689)은 여성의 유혹을 떨치는 일은 매우 어렵다는 논리로 남성 외도의 책임을 여성의 불온함에서 찾았다. 한편, 여성의 투기를 자신과 가정을 망치는 제1의 악행으로 비난하였으며, 불투기不妬忌를 남편 섬기는 도리로 규정하였다.[54] 투기가 남성의 외도에서 비롯되었음에도 불구하고, 인과관계를 고려하지 않고 여성의 투기를 패가망신시키는 악행으로 문제 삼은 것이다. 남성의 외도와 이로 인한 가정 불화의 원인을 모두 여성에게서 찾은 것은 지극히 남성 중심적인 사고로서, 여성을 불온한 존재로 보는 여화론에 근거하고 있다.

 남성에게 여색의 경계를 요구한 반면, 여성에게는 정절과 일부종사一夫從事를 요구하였다. 일부종사의 관념은 남편 사후에도 적용되어 여성의 재가再嫁를 실절失節과 비례로 규정하였다. 여성의 재혼을 실절로 규정한 것은 "왕촉王蠋이 충신은 두 임금을 섬기지 않고, 열녀는 두 남편을 섬기지 않는다."[55]는 말에 근거한다. 그런데 충신의 경우 생전의 임금을 바꾸지 않는데 국한해 사용된 반면, 일부종사의 개념은 남편 사후까지 적용해 재혼을 비례로 본 것이다. 여성이 재혼하는 것을 실절로 규정한 반면, 남성의 재혼은 실절로 보지 않았다. 다만 혼인 횟수와 관계없이 재가녀와 혼인할 때는 실절로 간주했다.

어떤 사람이 묻기를, "도리상 과부를 취하는 것이 맞지 않는 것 같은데 어떻게 생각합니까?" 하였다. 이천 선생이 말하기를, "그렇다. 무릇 아내를 취하는 것은 자신의 배우자를 삼는 것이니, 만일 절개를 잃는 자를 배우자로 삼으면 자기 자신도 절개를 잃는 것[失節]이 된다."고 하였다. 또 묻기를, 외로운 과부가 빈궁하고 의탁할 곳이 없는 경우 재가해도 좋습니까?라고 하자, 답하길, "단지 후세에 추위와 굶주림으로 죽을까 두려워해서 이런 말이 있는 것이다. 굶어죽는 일은 지극히 작은 일이고, 절개를 잃는 일은 지극히 큰일이다."고 하였다."[56]

이 글은 여성의 재혼[改嫁]을 실절失節로 규정하고, 절개를 지키는 일이 목숨보다 소중한 일임을 강조하기 위해 자주 인용되는 담론의 원천이다. 재가녀와의 혼인을 실절로 규정한 것은 여성의 재혼을 불온시하기 위한 의도가 반영된 것으로 보인다. 정이천에 의해 여성의 정절은 목숨 걸고 지켜야 하는 절대적 가치가 되었으며, 조선 사회는 이 담론을 재생산하였다. 반면, 남성은 정절의 의무가 없으며, 여색을 경계하되 외도하더라도 그 책임은 유혹한 여성에게 있으며, 재가녀와 혼인하지 않으면 실절을 피할 수 있었다.

조선시대의 여성에게 정절은 매우 중요한 수신의 내용이었다. 정절의 강조는 국가가 앞장서 주도하였으며, 제도적으로 여성의 재가를 금지하고 열녀를 장려하였다. 성종 8년(1477)에 재가녀 자손의 관직 진출을 제한하는 재가녀자손금고법再嫁女子孫禁錮法이 만들어져, 여성의 재혼에 현실적인 제재가 가해졌다. 재혼은 여성 자신의 절개를 훼손하는 실절일 뿐만 아니라, 남편을 실절시키고, 자식의 앞길도 막는 화禍이고 비례였다.

그러므로 일부종사의 예에 따라 남편이 죽은 후 수절하는 것은 기본이었고, 재가와 실절의 위험을 피하기 위해 자결을 하기도 하였다. 즉 자결은 비례를 행하지 않고 절개를 지키는 매우 적극적인

수신의 방법이었다. 조선 사회는 이런 여성을 열녀라고 극찬하고, 적극 권장하였다.

유향의 『열녀전』을 수정 보완한 『고금열녀전古今列女傳』이 태종 4년(1404)에 도입된 사실을 볼 때, 지배 집단에서는 유교적 여성상에 대해 어느 정도 인지가 이루어졌을 것으로 보인다. 그로부터 30년 후인 세종 16년(1434)에 충신, 효자, 열녀의 사례를 모은 『삼강행실도三綱行實圖』[57]가 편찬되었다. 『열녀전』에 실린 여러 여성상[列女] 가운데 국가 차원에서 주목한 것은 바로 열녀였다.[58] 『삼강행실도』는 조선 전 시기에 걸쳐 편찬되었으며, 국가 차원에서 열녀를 정표旌表하였다. 또한 사대부들도 열녀전烈女傳을 지어 열녀를 예를 아는 여성으로 칭송하였다.

정절과 열녀의 강조는 여성의 몸에 대한 조선의 사회적 인식을 보여준다. 기본적으로 여성의 몸은 남성을 유혹하고 사회 질서를 교란시킬 수 있는 불온한 것으로 보았다. 따라서 정절의 강조는 여성의 몸이 초래할 위험을 사전에 차단하고자 하는 의도가 담겨있다. 또한 여성의 성을 남편 가문에 귀속된 것으로 본다. 여성의 몸이 남편의 가문에 의해 관리될 때, 여성은 어머니로서, 아내로서, 며느리로서 자신의 가치를 최대한 인정받을 수 있다. 자신의 욕망에 충실해 정절을 지키지 못할 때, 여성은 언제든지 쫓겨날 수 있다. 여성의 음란함은 칠거지악에 속한다.

반면 남성은 아내 외에 첩을 두거나 외도를 해도 문제가 되지 않았다. 정절의 의무는 여성에게만 일방적으로 요구된 것이다. 따라서 여성은 자신의 성적 욕망을 봉인하고 무욕의 상태로 지내는 것이 예이며, 여성의 성적 매력은 철저히 단속되어야 할 대상으로 간주되었다. 이러한 맥

화순옹주홍문(紅門) 정려문旌閭門
영조의 둘째딸인 화순옹주의 열녀 정문이다.
정려문은 충신, 효자, 열녀 등을 표창하기 위하여 붉은 색으로 단장을 하고 마을 입구나 그 집 문 앞에 세우는 문을 말한다.
충남 예산

락에서 남성의 성은 수신의 대상이 된 반면, 여성의 성은 억압과 통제의 대상이 되었다.

이렇게 여성의 정절을 강조한 이유는 여성의 출산 능력과 밀접한 관련이 있으며, 부계 혈통의 순수성을 보장하고 가부장제 질서를 안정적으로 유지하기 위한 의도가 반영된 것이라고 할 수 있다. 그러나 열녀의 강조는 정절의 의미를 자발적 수신이 아닌 타율적 수신으로 바꾸었다.

04

조선의 예교적 여성

유교의 여성 수신의 원리와 조선 사회의 여성 몸에 대한 인식이 조선 여성의 수신에 어떤 영향을 미쳤을까? 앞서 살펴본 바와 같이 조선 사회가 여성에게 요구한 수신은 세 가지 성격을 갖는다.

첫째, 여성은 내조를 통해 남성을 보완하는 존재로 정의되었다. 즉 여성의 수신은 자신의 완성보다는 남편의 완성에 초점을 두었다. 둘째, 여성의 수신은 남편과 가문을 위해 여성이 가진 생산 능력을 관리하는 데 초점을 두었으며, 가부장제 질서를 유지하기 위한 기능들로 구성되었다. 셋째, 여성의 몸은 남편에게 귀속되며, 정절의 강조는 남편 사후 수절守節과 종사從死로 귀결되었다. 정절의 핵심은 바로 종從이다.

이와 같이 조선 여성에게 요구된 수신은 타자(남편, 아들, 가문)를 위한 수신의 성격을 가지며, 여성 자신의 완성보다는 종적인 삶을 요구받았다. 결국 여성의 수신은 가부장제 질서 유지라는 큰 틀 속에서 이해되었으며, 실제로 유교 가부장제 사회를 안정적으로 유지하는 데 기여하였다. 조선 여성의 수신은 어떤 결과를 가져왔을까? 조선 여성이 추구한 예교적 여성상은 무엇일까?

여중군자女中君子

사대부들은 유교의 가치와 규범을 담은 교화서를 통해 유교적 사회 질서를 구축하고자 하였다. 조선의 『동몽서』와 『가훈서』에서는 모든 사람이 요·순과 같은 성인이 될 수 있다는 맹자의 언설이 애용되었으며, 성인은 공부의 목표로 권장되었다. 특히 사대부들은 죽는 순간에도 자손들에게 성인의 도를 실천하도록 당부하곤 하였다. 그런데 여성 교화에서는 다른 양상을 보인다.

누구나 성인이 될 수 있다면, 여성에게도 예외 없이 성인을 권장해야 마땅하지만, 사대부들이 작성한 여훈서에서는 성인이란 단어조차 등장하지 않는다. 여훈서를 작성하고 경계시키는 이유는 시가와 친정 가문의 명예와 관련이 된다. 즉 여성 교육(수신)의 필요성을 가문의 성공에서 찾았다. 그리고 유교 가부장제 사회를 유지하는 데 필요한 덕목을 여성의 예라는 이름으로 요구하였다.

사대부는 여성이 성인이 될 수 있다고 언급하지 않았으며 기대하지도 않았다.[59] 심지어 요·순과 대비되어 여성 성인으로 추앙되던 태임과 태사는 왕비의 덕을 이야기할 때 상투적으로 언급될 뿐이었다.[60] 결국 여성의 수신은 성인이 되기 위한 방법이 아니라, 유교 가부장제 질서에 여성을 적극적으로 참여시키기 위한 방법으로 인식된 것이다.

한편, 조선의 사대부들은 유교적 여성규범을 충실히 실천한 여성을 '여중군자'라고 불렀다. '여자 중의 군자'라는 의미로 주로 사대부 여성의 제문, 행장, 묘지명에서 볼 수 있는데, 부덕의 실천이 뛰어난 여성에게 사용된 개념으로서, 여성에 대한 최대의 찬사이다. 그런데 여기서 흥미로운 것은 여중군자로 불리는 여성 대부분이 지적 활동을 하였다는 사실이다.

'몸'으로 본 한국여성사

남녀의 성별 분업을 엄격히 하던 조선 사회가, 남성 영역에 속하는 지적 활동을 수행한 여성에 대해 여중군자로 칭송한 이유는 무엇일까? 여중군자에 대한 평가에서 공통적으로 사용되는 표현이 있다.

어려서부터 매우 총명해 경서와 사서를 섭렵했지만, 여자의 일이 아니라고 여기고 책을 멀리하였으며, 전혀 아는 체를 하지 않고 여공에 충실했다는 것이다. 또한 간간히 글을 읽거나 쓰기도 하지만 여공을 마치고 남 몰래 밤늦게 하거나, 이미 써 놓은 글을 불살라버린다는 것이다. 그래서 남편조차도 아내가 죽을 때까지 아내의 학식에 대해 전혀 눈치를 채지 못했다고 한다.

이러한 평가에는 남성의 감추어진 의도가 반영되어 있다. 첫째, 여성의 분수分數에 대한 선긋기이다. 비록 여성에게 금지된 지식 세계에 도전하긴 했지만, 여성의 일이 아님을 명확히 인식하였고, 또한 여공을 소홀히 하지 않았음을 들어 안분女分의 원리를 충실히 따랐음을 강조하고자 한 것이다.

독서하는 여인, 윤덕희尹德熙(1685~1776)
18세기 책을 읽고 지적 활동을 하는 여성이 다수 존재했음을 보여주는 그림이다. 서울대 박물관

둘째, 가문 의식의 고양과 관련이 깊다. 여성이 직접 작성한 글이나 여성에 대한 사대부의 글 모두 가문의 남성에 의해 편찬되고 유통되었다. 문文을 숭상하던 조선 사회에서 부덕의 실천은 물론, 여성들의 뛰어난 지적 재능은 가문의 명예를 높이는 자랑거리였던 것이다.

이것은 여공을 소홀히 하지 않고 부덕만 갖춘다면, 조선 사회가 여성의 지적 재능을 수용할 수 있는 분위기였음을 의미한다. 따라서 지적이면서도 여성 규범에 충실한 여성에게 여중군자라는 칭호를 붙인 것이다.[61]

열녀

열녀는 조선초부터 『삼강행실열녀도三綱行實烈女圖』의 보급과 정표정책을 통해 국가적으로 장려되었다. 열녀의 의미가 처음에는 남편이 죽은 후 개가하지 않는 여성을 가리켰으나, 점차 정절을 지키기 위해 신체를 훼손하거나 자결하는 여성을 의미하게 되었다.[62] 조선 후기로 갈수록 죽은 남편을 좇아 자결(從死 또는 下從)하는 여성이 늘어나면서 수절은 열녀에서 제외되었다.

열녀는 ① 남편이 죽은 후 개가改嫁하지 않음 ② 남편이 죽은 후 따라 죽음 ③ 남편을 대신해 죽음 ④ 강간에 저항하다 살해되거나, 위기를 모면하기 위해 또는 수치심으로 자결 ⑤ 남편의 원수를 갚고 자결 ⑥ 개가를 피하거나 정절을 입증하기 위해 자결 ⑦ 남편을 살리기 위해 손가락을 자르거나 허벅지 살을 베어내는 등 신체를 훼손하는 유형으로 나뉜다.

그런데 죽음으로 열녀가 되는 것은 유교가 본래 권장했던 여성상이 아니었다.[63]

옛 경전에 보이는 부인, 예컨대 위衛의 공강共姜, 노魯의 공보문백의 어머니와 같은 경우는 모두 수절을 의로 여겼다. 공자는 부인의 삼종지의三從之義를 논하여, '남편이 죽으면 아들을 좇는다'라 하였고, 또 『역』의 전傳을 지어 '부인은 한 사람을 따르다 죽는다[婦人從一而終]'라고 한 것은 역시 수절을 아름다움으로 여긴 것이고, 일찍이 하종下從의 열녀 됨을 말한 것은 없다. 그런데 점차 근세로 와서 풍절風節이 더욱 빛나고 우리나라의 풍속은 부인의 열행이 더욱 정신貞信하여 하종을 제일로 치니, 대개 옛 정부貞婦에게는 있지 아니하던 바이고, 성인께서도 논하지 않았던 바이다. 절행은 하종에 이르면 더 할 것이 없다. 하종하는 사람들은 대개 의리와

'몸'으로 본 한국여성사

마음에 편안했던 것이니, 어찌 후세의 이름을 바라서이겠는가."[64]

　열녀가 되기 위해 신체를 훼손하고 자결하는 것은 유교의 다른 가치와 충돌한다. 조선에서는 여성이 정절을 지키기 위해 죽음을 선택하거나, 남편을 살리기 위해 손가락을 자르거나[斷指] 허벅지의 살을 베어내는 것[割股]이 여성이 실천해야 할 도덕적 행위, 예를 아는 행위로 권장되었고, 많은 여성들이 실천에 옮겼다. 그러나 자결과 단지 및 할고는 부모가 물려준 신체를 훼손하는 불효이며, 시부모에 대한 봉양을 포기하는 것 역시 불효에 해당한다.

　또한 어머니로서 자식의 양육에 대한 책임을 저버리는 것이다. 간혹 시부모 봉양과 자식 양육을 위해 남편 사후 곧바로 따라 죽지 않는 경우도 있으나, 이러한 책임을 마쳤다고 생각했을 때 자결을 함으로써 종사의 예를 실천하는 사례도 있다. 이와 같이 다른 윤리와 상충하는데도 열녀가 급증한 것은 열烈이 유교의 다른 가치를 압도한 것으로 볼 수 있다.

　또한 임진왜란을 겪은 뒤 편찬된 『동국신속삼강행실도東國新續三綱行實圖』(1617)에는 신라 4명, 고려 23명, 조선 76명의 열녀가 수록되었는데, 거의 대부분이 전시 상황에서 강간을 피하기 위해 절벽 아래로 혹은 강으로 투신하거나, 적에게 항거하다 죽임을 당한 사례이다. 전쟁의 와중에 빈번하게 발생하는 강간의 위협에 대해 여성들은 정절을 지키기 위해 목숨을 포기했던 것이다.

　국가는 이런 여성에게 정문旌門을 내리고, 모범으로 삼았다. 이렇게 열녀를 국가가 표창하고, 출판을 통해 널리 알린 것은 국가 차원에서 정절 이데올로기를 확산시키고 열녀를 조장한 것으로 볼 수 있다. 뿐만 아니라 사대부들도 열녀전烈女傳을 지어 열녀 이데올로기를 재생산하였다.

　그러나 동시에 조선 여성 스스로 열녀를 예로서 내면화하였다.

권씨추암崔氏墜巖, 『동국신속삼강행실도』
권씨는 왜적이 핍박하자 분노하여 꾸짖고 절벽 아래로 떨어졌다.

조선 후기에 이르면, 남편이 죽거나 정절이 위협받는 상황에서 자결은 여성이 취해야 할 도리라는 인식이 일반화되었다. 김기화의 처 풍양 조씨(1772~1815)는 남편이 긴 병을 앓자 살을 베어 피를 먹이고자 하였으며, 남편의 죽음을 앞두고 자결을 고민하기도 하였다. 끝내 수절을 택하였지만, 조씨의 이러한 행동은 열녀의 전형이 내면화되었음을 보여준다. 즉 열녀는 수신의 결과였던 것이다.[65]

열녀의 증가는 조선 여성의 수신이 보편적 윤리의 관점 보다는 남편에 대한 충절이라는 관점에서 이해되었음을 보여준다. 결국 여성의 몸은 성인이 되기 위한 수단이 아니라, 남편에 대한 순종과 충절을 입증하기 위해, 그리고 정절이라는 이념을 실천하기 위한 도구로 인식되었음을 의미한다.

열녀에 내포된 가치는 바로 종從이다. 삼종지도로 집약되는 종은 여성이 따라야 할 절대적 가치로서, 살아서 실천하는 것이었다면, 남편 사후 여성의 선택은 수절과 종사로 귀결되었다. 종은 여성의 삶과 죽음을 완벽하게 통제하는 가치로 작용하였다.

종을 수신의 최고 가치로 삼을 때, 수신의 결과 역시 주체적 인간과는 거리가 먼 종적 인간이 된다. 열녀는 왜곡된 수신관으로서, 조선 여성이 몸의 수신을 통해 구현한 것은 성인과는 거리가 먼 자기 소외였다. 하지만 열녀는 여성이 사회적으로 인정받는 하나의 방법이었기 때문에 조선 여성들은 자발적으로 열녀가 되기도 하였다.

성인 지향

조선 여성들은 대체로 사회가 요구한 유교적 여성상을 수용하였다. 즉 유교적 부덕을 수신의 내용으로 인식한 것이다. 그러나 사대부 남성들이 여성의 성인 가능성을 거의 언급하지 않은 사실과 대조적으로 일부의 여성들은 성인 지향을 직접 드러냈다. 이들은 대부분 지적 활동을 했던 여성들로서 수신의 종착지가 성인이며, 수신의 모델이 성인임을 명확히 인식하고 있었다. 다만 성인의 성격과 수신의 내용 인식에서는 여중군자와 큰 차이를 보이지 않았으나 실제로 이 여성들은 여중군자로 칭송받았다.

조선의 여성중 최초로 여훈서를 지은 소혜왕후(1437~1504)는 『내훈』(1475) 서문에서 "가르침을 마음과 뼈에 새겨 날마다 성인되기를 기약하라."[66]고 촉구하였다. 비록 선언적인 성격을 띠기는 하지만 처음으로 여성 수신의 목표가 성인임을 분명히 한 것이다.

정부인貞夫人 안동장씨安東張氏(1598~1680)는 어려서 지적 재능이 뛰어났으나, 15세가 되자 "'시를 짓고 글자를 쓰는 것은 모두 여자가 해야 할 일이 아니다'라고 여기고 마침내 딱 끊어버리고 하지 않았다."[67] 내외의 역할분담 자체를 성인의 질서로 수용하였으나, "성인의 행동도 또한 모두가 인륜의 날마다 늘 하는 일이라면, 사람들이 성인을 배우지 않는 것을 근심할 뿐이지, 진실로 성인을 배우게 된다면 또한 무엇이 어려운 일이겠는가"[68]고 하였다.

한편, 김호연재金浩然齋(1681~1722)는 여성에게 성인 지향이 제한되고, 수신의 내용이 남성과 차별적임을 인식하였으나, 그 제한을 넘어서지는 못하였다. "음양은 성질이 다르고 남녀는 행실이 다른 것이니, 여자는 감히 망령되이 성현의 유풍을 좇을 수 없는 것이다. 그러나 아름다운 말과 착한 행실과 교화의 밝음에 있어서 어찌 남

윤지당 유고
윤지당 임씨의 문집

녀가 다르고 마땅함을 혐의하여 사모하고 본받지 않을 수 있겠는 가?"[69]라고 하여 성인의 보편성을 강조하였다.

임윤지당任允摯堂(1721~1793)은 한 걸음 더 나아가 여성도 남성과 같이 성인이 될 수 있음을 주장하였다. 남녀 간의 분수는 다르지만 타고난 본성은 동일하므로, 성인이 될 수 있다고 보았다. "아아! 내가 비록 부녀자이긴 하지만, 천부적으로 부여받은 성품은 애당초 남녀 간에 다름이 없다. 비록 안연이 배운 것을 능히 따라갈 수는 없다고 하더라도, 내가 성인을 사모하는 뜻은 매우 간절하다."[70]고 하였다.

나아가 "부인으로 태어나 태임 태사와 같은 성인이 되기를 스스로 기약하지 않는 사람들은 모두 자포자기한 사람들"[71]이라며 성인에 대한 강한 지향을 드러냈다. 윤지당의 사상은 강정일당姜靜一堂(1772~1832)에게 이어졌다. 성일당은 남편과 더불어 학문 탐구를 충실히 하였으며, 윤지당의 글을 인용하면서 부인도 성인이 될 수 있다는 자신의 생각에 대해 남편의 의견을 묻는 쪽지를 보내기도 하였다.[72]

비록 일부이긴 하지만 조선 여성들은 성인을 직접 언급하였으며, 반드시 추구해야 할 삶의 목표로 인식하였다. 남성 성인과 구별되는 여중군자에 머물지 않고 보편적인 성인을 지향한 것이다.

그렇다면 왜 조선 여성들은 성인을 지향했을까? 그 이유는 너무나 간단하다. 유교의 이상적 인간상이 성인이었기 때문이다. 더욱이 예비례의 폐쇄적 담론이 지배하던 사회에서 유교를 넘어서 다른 세계를 꿈꾼다는 것은 현실적으로 불가능에 가까웠다. 따라서 조선 여성들이 가장 인간다운 삶을 추구하는 한 성인 지향은 당연한 귀결이었다. 이들에게 성인은 수신의 동기와 목표가 되었으며, 스스로 욕망을 극복하는 주체로 인식하였다.

사대부들은 여성의 성인 가능성을 기대하지 않았지만, 조선 여성

'몸'으로 본 한국여성사

들은 맹자의 논리를 그대로 수용하였다. 즉 성인론의 보편성에 주목한 것이다. 안동 장씨는 유교적 여성 성인상에 대해 의문을 제기하지 않고 적극 수용하였지만, 소혜왕후, 호연재, 윤지당과 정일당은 성인론이 갖는 차별성보다는 보편적 의미를 살리고자 노력하였다.

특히, 윤지당은 여성 규범의 실천에 만족하지 않고, 남성의 전유물인 학문 활동을 통해 성인을 추구하였으며, 여성도 성인이 될 수 있음을 유교의 인식 틀 내에서 논리적으로 입증하고자 하였다. 윤지당은 여성에게 차별적으로 적용되던 수신론의 불완전성을 논리적으로 극복하고, 스스로 유교 최고의 경지인 성인에 도달하기 위해 노력한 것이다.

윤지당의 이러한 자세는 역으로 조선 사회에서 여성의 몸이 얼마나 관념적으로 통제되었는지를 보여준다. 동시에 여성의 몸에 대한 유교의 불완전하고 부정적인 시각은 주체적 자각에 의해 극복될 가능성이 있음을 보여준다.

〈김언순〉

2

출산하는 몸

01.

어머니의 조건

혈통 또는 신분의 중요성

조선시대 여성의 몸은 무엇보다 출산하는 주체로서 의미가 컸다. 남자는 사회적인 활동을 하고 여자는 출산과 육아를 책임지는 것이 일반적인 구도였기 때문이다. 그렇다면 조선에서 출산의 주체인 어머니는 어떤 사람이고 또 어떤 사람이어야 했을까?

어머니와 관련하여 가장 먼저 주목해야 하는 문제는 어머니의 혈통이다. 조선에서 신분을 결정짓는 데 어머니 혈통의 영향력이 컸다. 이른바 '종모법從母法'이라고 하는 것이 있을 정도로 어머니가 누구인가는 중요했다. 따라서 조선에서는 아버지가 양반이라고 해서 그 자식이 모두 양반이 되는 것이 아니었다. 이는 중국에서 아버지 신분이 자식들에게 대체로 그대로 이어지는 것과는 대조적이다. 조선에서는 아버지가 비록 양반이더라도 어머니가 적처嫡妻이며 또 양반이어야지만 자식이 온전한 양반이 될 수 있었다. 어머니가 적처가 아니거나 또 양반이 아니라면 자식은 양반이 된다 하더라도 제약이 많은 양반이 될 수밖에 없다. 그런데 조선의 현실에서는 양

반 남자가 '양반이 아닌 여자'를 적처로 들이는 경우는 거의 없었고 어머니가 적처가 아닌 경우는 많았다. 그럴 때 그 자식은 서얼이 된다.

홍길동이 '아버지를 아버지라 부르지 못한' 것은 홍길동의 어머니가 노비였고 홍길동이 종모법을 적용받아 얼자孽子였기 때문이다. 물론 홍길동은 어떤 경로를 통해서든 속량이 됐을 것이고 그래서 노비로 살지는 않았다. 그러나 어머니 때문에 결국 제약이 많은 서얼 신분으로 살 수밖에 없었다.

조선에서 이들 서얼에게 가장 치명적인 것은 과거에서 문과를 볼 수 없다는 점이다. "서얼 자손은 문과, 생원·진사시에 응시하지 못한다."는 『경국대전』 예전 제과諸科 조항은 서얼들에게 악법임에 틀림없었다. 모든 길이 과거로 통하는 조선에서 그 꽃이라고 할 수 있는 문과를 볼 수 없다는 것은 사실상 그 사회의 주류가 될 수 없다는 것을 뜻한다. 현실적으로 조선 사회에서 문과를 볼 수 없는 양반이란 더 이상 양반이 아니다.

이런 상황이라면 양반 남성으로서는 당연히 양반 여성으로서 적처를 삼고 거기에서 자식을 얻고자 했을 것이다. 양반으로서 제대로 역할을 할 수 없는 서얼로 집안을 잇게 할 수는 없기 때문이다.

1719년 10월 26일 권상일(1679~1759)은 자신의 일기에 다음과 같이 쓰고 있다. "풍산의 이씨 장인 댁에 가서 소실小室을 취하였다."[1] 첩을 들인 이야기를 하고 있는 것인데, 단지 한 줄에 불과하다. 별로 길게 얘기하고 싶지 않다는 뜻으로 읽힌다. 권상일은 이 당시 41세로서 과거에 급제한 지 10년 가까이 됐으며 관직이 예조낭관에 이르기 직전이었다. 한마디로 혁혁한 양반의 모습이라고 할 수 있다.

그런데 이 혁혁한 양반은 불행히도 부인을 3번이나 잃고 어린 두 아들만 두고 있는 상황이었다. 아이들을 위해서는 부인의 손길이

절실한데, 그러나 또 정식으로 혼인해서 4번째 부인을 맞아들인다는 것은 아무래도 부담스러운 일이 아닐 수 없다. 할 수 없이 소실을 들인 것으로 보인다. 그런데 적처가 있으면서 소실을 두는 것은 남자들에게 꽤 큰 즐거움으로 보이지만, 적처없이 소실만 있게 되는 것은 왠지 썰렁한 느낌이다. 권상일은 소실 들이는 일이 그다지 탐탁하지 않은 듯 결국 그 일을 적되 한 줄로 요약해 버리고 있는 것이다.

권상일의 소실에 태도를 통해 양반 남성들의 의식 세계를 엿볼 수 있다. 양반 남성들에게 첩은 적처가 엄연히 존재할 때 의미가 있는 것이지 적처가 없는 상황에서는 오히려 초라한 느낌마저 주는 것 같다. 말하자면 첩이란 여유로 두고 싶을 때 두어야 의미가 있는 것으로 보인다.

이런 상황을 요약해 본다면 양반 남성들에게는 반듯한 양반 여성을 적처로 삼고 거기에서 자식을 얻는 것이 일단 가장 중요했을 것이다. 권상일의 경우, 적처 소생은 끊임없이 과거 공부를 한다. 좋은 결과를 얻었다는 기록은 보이지 않는데, 그렇더라도 과거 공부는 계속된다. 양반집 남성이라면 결과가 없더라도 평생하지 않을 수 없는 것이 과거이기 때문이다. 이 분위기는 권상일의 적손자에게도 그대로 이어지고 있다.

반면 소실에게서 난 아들은 늘 서아庶兒라고 불리며 온갖 집안일을 한다. "서아가 나무 베는 일로 노비 셋을 데리고 천주, 대승 등처에 갔다." "서아로 제사를 대신 지내게 했다."와 같은 일들이 그것이다. 서자들은 비록 실생활에서 아주 중요한 역할을 하더라도 끝내 그 집안의 대표성을 가질 수는 없는 것이 분명하다. 거듭 말하지만, 이런 상황이라면 양반 남성들은 서자가 아닌 적자를 낳아줄 수 있는 정식 부인을 존중하지 않을 수 없다. 조선이 요구하는 이상적인 가족 구성을 위해서는 신분이 훌륭한 적처의 존재가 절대적으

'몸'으로 본 한국여성사

로 필요했다고 할 수 있다.

그렇다면 조선은 왜 서얼을 구분짓는 가족 구조를 갖게 된 것일까? 왜 적처가 아닌 사람의 아들들을 서얼로 차별화 할 수밖에 없었을까? 아마도 여기에 가장 강력한 영향을 미친 사람은 적처와 그 집안 사람들이 아니었을까 한다. 적처의 입장에서는 내가 낳지 않은 자식이 내 자식과 동등한 권리를 누리는 것을 원치 않았을 것이다. 조선이 유교적 제도의 도입으로 적처의 위치를 보장하자 여성들은 누구나 적처가 되고 싶어 했으며 적처가 된 후에는 그 지위를 배타적으로 누리고자 했다.

전통적으로 우리나라는 혼인에서 남성 집안과 여성 집안이 대사회적인 공조를 함께 하면서 비교적 대등한 관계를 유지해 왔다.[2] 따라서 여성 집안은 자신의 집안의 권리를 다른 여성 집안과 공유하고 싶어 하지 않으며 당당하게 배타적 권리를 요구했을 것이다. 여성 집안과의 사회적인 공조를 의식해야 하는 남자 집안으로서는 이러한 요구를 무시할 수는 없었을 것이다. 여기에서 적처와 그 자식들의 권리는 커지고 적처의 자식이 아닌 서얼들의 권리는 훨씬 더 제한될 수밖에 없었을 것으로 보인다. 적자들은 가계 계승이나 재산 상속에서 절대 우위를 점할 뿐만 아니라 양반에게 가장 중요한 과거에서도 서얼들은 배제시켜 나갔다.

조선에서 서얼에게 문과 응시 자격 제한이 있는 한, 적처들의 지위는 점점 더 공고해질 수밖에 없었고 어머니의 신분이나 혈통의 중요성도 지속됐다. 조선에서는 양반 어머니로서의 가장 중요한 조건은 양반 신분이어야 한다는 점과 또 적처라는 위치라고 할 수 있다.

신체적 조건

조선에서는 어떤 신체 조건을 가진 여성이 건강한 출산을 할 수 있다고 생각됐을까? 흔히 다산형이라고 하는 여자는 어떤 여자를 말하는 것일까? 가족을 사회의 근간으로 하는 조선에서는 이 문제에 관심이 많았다.

음기陰氣가 완전히 성숙되지 못한 미성년 여자로서 성 생활에 대한 생각이 지나치면 딸을 많이 낳는다. 그리고 성질과 품행이 좋은 여자는 월경이 고르고 임신도 잘한다. 성질과 품행이 나쁜 여자는 월경이 고르지 못하다. 또한 얼굴이 험상궂게 생긴 여자는 좋지 못한 일이 많고 얼굴이 곱게 생긴 여자는 복이 적다. 또한 지나치게 몸이 나면 자궁에 지방이 많아지고 너무 여위면 혈血이 적어진다. 이런 여자들은 다 임신할 수 없다는 것을 알아야 한다.[3]

『동의보감』 잡병편 부인조에 나와 있는 '여자를 보는 법'이다. 일차적으로 미성년자로서 성 생활에 적극적인 여자는 부정적으로 평가됐다. 성숙한 여자는 임신을 위해 어느 정도 성욕이 있어야 한다고 보는 것 같고, 미성년은 그렇지 않아서 이 경우 딸을 많이 낳는다고 단정한다. 조선은 아들을 바라는 사회였던 만큼 자연히 미성년이고 성욕이 강한 여성은 금기 대상이 됐을 것으로 생각된다.

두 번째는 흥미롭게도 신체 조건을 얘기하면서 성질과 품행을 언급하고 있는 점이다. 성질과 품행이 좋지 못하다는 것은 그 판단 기준이 명확하지 않으나 대

『동의보감』
허준이 임금의 명령으로 중국과 우리나라의 의학서적을 하나로 모은 책이다. 광해군 때 완성된 25권 25책.

'몸'으로 본 한국여성사

략 유교적 덕목을 갖추었느냐 하는 문제로 귀결되는 듯하다. '성질과 품행이 나쁜 여자는 월경이 고르지 않다는 것'은 품행이 나쁘다고 규정된 여성들은 뭔가 사회로부터 스트레스를 많이 받고 따라서 그것이 신체에 좋지 않은 영향을 미친다는 뜻으로 해석될 수 있다. 성질과 품행이 나쁘다는 것은 그 사회의 통념에 부합하지 못한다는 것이고 그것은 그 사회와 갈등 요소가 많다는 뜻이며 곧 스트레스 자체일 수 있다.

그리고 얼굴이 험상궂게 생기거나 또는 너무 곱게 생긴 것도 모두 건강한 출산을 위해서는 결격 사유가 되는 것으로 설명하고 있다. 험상 궂으면 사회 활동에 제약이 많을 것이고 그것이 좋지 않은 결과를 가져올 수 있다. 또 너무 곱다는 것도 많은 남자들의 관심의 대상이 되고 또 복잡한 관계가 맺어질 수 있는 것이기 때문에 좋지 않게 평가될 수 있다. 이는 실질적으로 들어가 보면 유교적인 덕목을 갖추었느냐 못 갖추었느냐의 문제로 보인다. 이렇게 본다면, 건강한 출산을 위해서는 신체적인 조건보다는 오히려 정신적인 조건 즉 성질과 품행이 좋아야 하는 것이 우선이라고까지 할 수 있다.

위의 『동의보감』에서 보면 정말 신체적인 조건은 '지나치게 몸이 나거나 여윈 것'뿐이라고 할 수 있다. 비만이면 자궁에 지방이 많아져서 좋지 않고, 여위면 혈이 적어져서 결국 임신에 좋지 않다는 것이다. 당시의 경험과 임상에 의한 것이라고 할 수 있다.

『임원경제지』에 소개돼 있는 『증보산림경제』에서는 좋은 부인상에 대해서 다음과 같이 말하고 있다.

부인의 좋은 상은 얼굴에 화색이 돌고 머릿결이 검고 가늘며 매끄럽고, 눈은 길고 흑백이 분명하며 정신 상태가 나쁘지 않고 인중이 바르며 균형이 잡혀 있고 입술이 붉고 치아가 희며 광대뼈가 품위있고 뺨이 통통한 사람이다. 또 몸이 유연하고 뼈가 부드럽고 크지 않으며 피부가 희고 매끄러

우며 말하는 목소리가 조화롭고 성품과 행동이 유순하면 남자에게 이익이
된다.[4]

『동의보감』에 비하면 임신을 전제로 한 신체 조건이라기보다는
일반적으로 이미지가 좋은 부인상이라고 할 수 있을 것이다. 그러
나 이것도 출산 즉 자식에게 미치는 영향을 중심으로 분석해 볼만
하다. 왜냐하면 좋은 부인이 '남자에게 이익이 된다'고 했는데, 남
자에게 이익이 되는 것 중에 부인이 자식 잘 낳아서 길러주는 것
만한 것이 없기 때문이다.

얼굴에 균형이 잡혀있고 머리가 검고 가늘며 피부가 매끄럽고 눈
이 길고 흑백이 분명하다면, 이는 흔히 조선시대가 말하는 미인상
이라고 할 수 있다. 입술이 붉고 치아가 희다는 것도 마찬가지이다.
『동의보감』에서 곱게 생긴 것을 결격으로 보고 있는데 반해 여기에
서는 우수한 자질로 보고 있다. 사실 오랜 세월 남자들은 미인을 원
했다. 곱게 생긴 것이 복이 적다는 것도 원하는 남자가 많아서 문제
가 생길 소지가 많다는 뜻일 수 있다.

남자들이 미인을 원하는 것은 미인이 우수한 자식을 낳을 수 있
다는 것과 관련이 있을 것이다. 우생학적인 이유가 아니라면, 그렇
게 오랫동안 남자들이 미인에 집착하기는 어렵다. 물론 미인이 다
산형이기도 했는지는 알 수 없다. 그러나 역시 얼마나 더 우수한 자
질을 가진 아이를 출산할 수 있느냐하는 문제와 관련이 있어 보인
다. 조선에서 기본적으로 다산을 중시했지만, 다산 못지않게 훌륭
한 아이를 낳는 것도 중요한 문제였다.

좋은 부인의 조건에는 목소리가 조화롭고 성품이 유순하다는 것
도 포함이 되는데, 이는 훌륭한 아이의 조건과 관련이 있어 보인다.
목소리가 조화로운 것은 아이에게 좋은 영향을 줄 수 있는 조건이
다. 그리고 성품이 유순하다는 것은 여성으로서 좋은 자질을 가졌

다는 것을 뜻한다. 남자 아이를 낳든 여자 아이를 낳든 유순한 성격을 소유한 어머니가 이상적인 어머니로 간주된 듯하다.

유순한 성품이 아이를 잘 키우는데 좋은 조건이 되는 이유를 구체적으로 살펴보자. 성리학에서는 훌륭한 인간의 전형을 '성인聖人'이라고 했는데, 그 조건에는 자연의 원리에 따르는 모습이 포함되어 있다. 우주 자연에는 변하지 않는 원리가 있고 그것이 인간에게도 동시에 존재하는데, 인간이 그것을 잘 보존하고 실천하면 곧 도덕적인 인간이 될 수 있다고 한다. 여기에서 유순한 성품이란 도덕성을 잘 실천할 수 있는 바탕이 되는 자질이기도 한 것이다. 어머니의 유순함은 자식의 유순함으로 이어질 가능성이 많다고 보고 있다.

『동의보감』에서 규정한 좋은 여자란 결국 성질과 품행이 좋은 여자였다. 신체 조건으로 몇 가지를 언급하고 있지만, 비만 정도에 관한 것만 제외한다면 결과적으로는 성질과 품행을 보는 것이었다. 『증보산림경제』도 마찬가지다. 좋은 부인상으로 얼굴 모습 등 신체 조건을 얘기하고 있지만, 실질적으로는 여자의 좋은 성품에 무게를 두고 있다. 따라서 조선에서 어머니로서 갖추어야 할 신체 조건은 일반적인 건강함을 제외한다면 특별한 것이 없고 실제로는 당시 사회가 요구하는 좋은 성품을 갖추는 것이 오히려 더 중요했음을 알수 있다.

02.

임신과 태교

임신

조선에서 임신의 요체는 '임신하고자 하는 것'에 있다고 할 수 있다. 임신은 그야말로 '무'에서 '유'를 창조하는 것이기 때문에 일 차적으로 가장 바라는 일이었다. 조선에서 임신과 관련한 기록들은 대부분 임신하고자 하는 노력이었다고 해도 과언이 아니다. 어머 니가 될 조건을 갖추고 나면 즉 혼인을 하면 누구나 임신을 바라게 된다. 그 바람은 여러 형태로 확인될 수 있다.

정조가 할아버지 영조의 상제를 마치고 다시 왕비와 합방할 수 있게 됐을 때 신하들은 기대감이 컸다. 곧 왕자를 얻을 수 있으리라 는 생각했기 때문이다. 그러나 곧 왕비의 몸이 좋지 않아서 임신이 쉽지 않다는 말을 듣게 됐고 신하들은 몹시 실망했다.

우리 전하께서 상제喪制가 끝나시고 예법에 의당 복침復寢하시게 되었 기에, 8도 신민들이 목을 길게 내밀고 기대하는 정성이 바로 우리 곤전께 서 독생篤生하시는 경사를 맞이하는 데 있었는데, 갑자기 옥도玉度가 편치

못하시다는 분부를 받들게 되어 갖가지 일을 기필할 수 없게 되었으니, 신민들의 놀래어 근심하며 실망함이 마땅히 어떻겠습니까?[5]

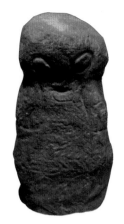

기자석
국립민속박물관

왕실의 예이긴 한데, 상례 기간 동안 합방할 수 없었다는 것, 그 이후에는 왕비의 몸이 좋지 않아 임신할 수 없게 됐다는 상황 등이 잘 나타나 있다. 이 효의 왕후는 끝내 자식이 없었다. 옥도가 편치 못하다는 것이 불임의 징조였는지 모른다.

대부분의 여성들은 혼인하고 얼마 있지 않아 임신을 했을 것이다. 그러나 모든 여성들이 반드시 그럴 수 있었던 것은 아니다. 조선시대의 여성들이 민간 신앙을 통해 염원했던 대표적인 것은 기자祈子였다. 즉 아들을 낳고자 하는 것이다. 그런데 기자에는 아들을 낳는 것만이 아니라 자식 자체가 없어서 자식을 갖게 해달라는 것도 포함된다. 조선에서 여성들이 기자석祈子石이나 삼신할머니에게 자식을 기원한 사례는 어렵지 않게 볼 수 있다. 어느 시대에나 불임이 있고 또 어떤 이유에서든 임신이 늦어지는 경우가 있었기 때문이다. 조선에서 임신은 일반적으로 바라는 일이었지만, 그렇게 늘 당연하게 이루어지는 것은 아니었다.

양반가에서도 상례 기간 동안 합방을 할 수 없는 것은 마찬가지이다. 이 기간에 임신할 수 없는 것은 물론이고 만약 임신이 되면 당사자들로서는 대단히 난망한 일이 된다. 상제기간 동안의 슬픔을 다하지 못한 증표가 되기 때문이다. 이는 조선에서 임신을 지연시키는 중요한 요인 중에 하나였다.

그러나 임신과 관련하여 더 중요한 것은 역시 건강상의 문제라고 할 수 있다. 특히 월경이 고르지 않은 것이 문제였다. 『동의보감』은 "임신할 수 있게 하려면 무엇보다 먼저 월경을 고르게 해야 한다. 임신하지 못하는 부인들을 보면 반드시 월경 날짜가 앞당겨지거나 늦어지며 혹은 그 양이 많거나 적다. 이렇게 월경이 고르지 못하면

기혈氣血이 조화되지 못하여 임신할 수 없게 된다.”고 강조하고 있다. 『동의보감』에서 아이를 낳지 못하는 부인에 대한 처방은 대부분 월경이 고르게 하는 약을 복용하는 것으로 돼 있다.

그런데 『동의보감』은 임신이 잘 안될 때 여자들에 대해서만 얘기하지는 않는다. 『동의보감』 잡병 부인조임에도 불구하고 “남자의 정액이 멀거면 비록 성생활을 해도 정액이 힘없이 사정되어 자궁으로 곧바로 들어가지 못하므로 흔히 임신이 되지 않는다.”“남자의 양기가 몹시 약해져서 음경에 힘이 없고 정액이 차면서 멀거면 고본건양단, 속사단, 온신환, 오자연종환 등을 쓰는 것이 좋다.”[6]라고 하여 남자의 문제점과 그 처방에 대해 서로 언급하고 있다. 임신이 여자들만의 문제가 아님을 잘 인식하고 있는 것이다.

그러나 어떤 경우든 즉 여자의 문제든 남자의 문제든 임신과 관련해서는 어떻게 하면 임신을 잘 할 수 있는가에 모두 관심이 집중돼 있다고 할 수 있다. 일단 임신이 되고 나야 그 다음에 태교, 출산 등이 순차적으로 의미가 있기 때문이다. 조선에서 임신은 역시 출산이라고 하는 전 과정에서 가장 기본이 되며 중요한 것이었다고 할 수 있다.

태교는 왜 하는가?

사람의 기품은 천만 가지로 같지 않은 것인데 아름답기도 하고 악하기도 하게 된 까닭도 그 연유해 온 바가 또한 여러 가지입니다. 부조父祖의 기를 받고 태어난 사람도 있고 생모生母의 기를 받고 태어난 사람도 있는데 그 기품의 청탁이 다릅니다. 산수와 풍토의 기를 받고 태어난 사람도 있는데 높고 낮으며 강하고 약한 바가 모두 다릅니다. 이 세 가지는 매우 긴요한 관계가 있는 것입니다.[7]

1574년(선조 7) 10월 25일 유희춘이 경연에서 사람의 기품에 대해 한 말이다. 사람의 기품은 부모나 산수의 영향을 받는다는 것이다. 유희춘은 이어 또 다음과 같이 말한다.

부모가 아무리 선善하여도 혹 기쁨과 슬픔, 걱정 때문에 심기가 바르지 못할 때가 있을 수 있고 부모가 아무리 불선不善하여도 혹 선의 발단이 싹 틀 때가 있을 수 있는 것인데, 대개는 수태한 첫머리에 근본이 생기는 것이고, 임신한 지 3개월이 될 무렵에 변화가 생기는 것입니다. 임부할 경우 감촉하는 것과 먹고 마시는 것이 모두 변화를 일으킬 수 있는 것들인데, 이런 것의 소종래所從來가 이미 하나만이 아니고 선과 악도 또한 따라서 천만 가지로 같지 않은 것입니다. 이래서 옛사람들이 사는 곳을 가리고 적선積善을 하고 태교를 하여 현명한 자손을 낳게 된 것입니다.

이 말을 듣고 선조는 빙그레 웃으며 "내가 그전부터 이런 말을 알고 싶어 여러 차례 신하들에게 물어 보아도 자세한 말을 들을 수 없었는데, 이번에 경이 나를 위해 자상하게 말해 주니 참으로 기쁘고 기쁘다."라고 말했다.

우선 여기에서 알 수 있는 것은 유희춘이나 선조나 모두 사람의 기품에 지대한 관심이 있다는 사실이다. 왕까지도 관심을 갖고 있다는 점이 흥미롭다. 결과적으로 좋은 성품을 가진 사람을 얻기 위해 조선이 부단히 노력하고 있다는 뜻이다. 도덕적 인간을 이상으로 하는 조선 사회에서 사람의 성품에 관심이 많은 것은 어쩌면 당연한 일인지 모른다.

유희춘의 생각에 의하면 사람의 기품은 아버지 쪽, 어머니 쪽 그리고 산수와 자연에 영향을 받는다는 것이다. 그리고 부모의 영향에 대해 좀 더 구체적으로 언급한다면 그것이 이른바 태교라고 하고 있다. 부모의 선과 불선이 그대로 자식에게 전달되기보다는 선

한 부모라도 선하지 않은 때에 자식이 생겼을 경우가 있고, 또 불선한 부모도 선해지는 순간에 자식을 가질 수도 있어서 자식의 성품이 이루어지는 데는 여러 가지 변수가 있다고 했다. 그러나 어떤 경우라도 임신 초기에 성품이 형성된다고 보는 것에는 변함이 없다.

그리고 임부의 역할이 중요하다는 것을 강조하고 있다. 임부가 감촉하고 먹고 마시는 것이 모두 변화를 일으킨다고 말하고 있다. 그 연장선상에서 좋은 거처와 적선이 강조되고 있다. 그리고 궁극적으로는 현명한 자손을 얻는데 목적이 있다.

유희춘의 태교론은 조선 중기의 것인데, 그렇다면 초기에는 어떤 이론이 있었을까?

부인이 아기를 잉태하면 모로 눕지도 모서리나 자리 끝에 앉지도 않았으며 외다리로 서지 않았고, 거친 음식도 먹지 않았다. 자른 것이 바르지 않으면 먹지 않았으며 자리가 바르지 않으면 앉지 않았다. 현란한 것을 보지 않았고, 음란한 음악은 듣지 않았다. 밤에는 눈먼 악관에게 시를 읊게 하였고 올바른 이야기만 하게 하였다. 이와 같이 하여 자식을 낳으면 반듯하고 재덕이 남보다 뛰어나는 법이다. 그러므로 아이를 가졌을 때 반드시 감정을 신중히 해야 한다. 선하게 느끼면 아이도 선하게 되고 나쁘게 느끼면 아이도 악하게 된다. 사람이 태어나 부모를 닮는 것은 모두 그 어머니가 밖에서 느끼는 것이 태아에게 전해진 까닭이다. 그러므로 아이의 모습과 마음이 부모를 닮게 되는 것이다. 문왕의 어머니는 자식이 부모를 닮게 되는 이치를 알았다고 할 수 있다.

『열녀전』 또는 『소학』에 나오는 이 구절은 이른바 태교의 원형이라고 할 수 있을 것이다. 인수대비의 『내훈』, 율곡의 『성학집요』, 허준의 『동의보감』에도 또 각종 여자 교훈서 그리고 『태교신기』나 『규합총서』에도 빠지지 않고 등장하는 구절이다. 계속 습관적으로

'몸'으로 본 한국여성사

인용되고 있다는 느낌이 없지 않지만, 그래도 지속적으로 반복되는 데에는 뭔가 이유가 있을 것이다. 이 구절의 요체를 본다면 그것은 건강과 안전, 그리고 반듯함과 선함으로 요약될 수 있다.

'모로 눕지 않고, 자리 끝에 앉지 않으며 외다리로 서지 않는 것' 등이 건강과 안전을 유지하라는 권유이며, 바르지 않으면 먹지 말고 선하게 느낄 것을 권하는 것은 반듯함과 선함을 강조한 것이다. 즉 조선에서 태교의 기본은 안전과 좋은 성품 만들기에 집중돼 있다고 볼 수 있다.

『태교신기』
사주당 이씨가 아이를 가진 여자들을 위해 한문으로 글을 짓고, 그의 아들 유희가 언해를 붙인 태교지침서.

이러한 태교의 원형 외에 조선 후기에 이르면 실질적인 태교를 가르쳐주는 연구서가 나오게 된다. 사주당 이씨(1739~1821)의 『태교신기』가 그것이다. 이 책은 무엇보다도 여성 자신이 임신과 출산을 경험하고 쓴 책이라는 데에 의의가 있다.

사주당은 "여러 책을 상고해 보아도 그 법이 상세하지 않아서" 또 "내가 임신한 중에 시험해 본 것"이 있어서 책을 엮었다고 했다. 4명의 자녀를 키워낸 실질적인 경험이 바탕이 된 것이다. 즉 자료조사를 충분히 하고 부족한 점을 자신의 경험과 지식으로 보완하여 『태교신기』라는 책을 쓰게 됐다고 한다.

물론 『태교신기』의 목표는 앞에서 언급한 태교의 목적과 다르지 않다. 훌륭한 인간을 낳는 것이다. 다만 이전의 태교서에 비해 드러나는 특징은 성리학적 분위기가 강하다는 점이다. "인간의 본성은 하늘에 근본하고 기질은 부모에게서 받으니 기질이 치우치면 본성을 덮어버리게 된다."는 말에서 성리학적 이기론이 읽힌다.[8] 성리학이 무르익은 조선 후기의 분위기가 반영된 것이라고 볼 수 있다.

그러나 이러한 이론적인 배경보다는 『태교신기』의 보다 큰 장점은 역시 실질적 도움이 되는 정보를 담고 있다는 점이다. 『태교신

기』의 주의 사항들은 다른 태교서와 별반 다르지 않다. 나쁜 것을 보지 말고 또 안전에 유의하라는 것 등이다. 그러나 『태교신기』는 해산 방법 등에서 매우 구체성을 띠고 있다. 아이를 낳을 때 "아파도 몸을 비틀지 말고 엎드려 누우면[假臥] 해산하기 쉽다."고 했다. '언와'의 해석에 대해서는 아직 논란이 있지만, 중요한 것은 사주당이 해산을 잘할 수 있는 방법을 상세히 제시하고 있다는 점이다. 출산의 경험이 풍부한 사주당이었기 때문에 가능한 일이었다.

그리고 태교를 가족의 일로 본 점도 특이한 점이다. 태교는 임산부 혼자서 할 것이 아니라 온 집안 사람들이 함께 해야 한다고 했다. 임신과 출산에는 가족적인 협조가 필수적이라고 본 것이다. 가족의 주의를 환기시켜 두면 임산부에게 발생할 수 있는 위험 요소에 신속히 대처할 수 있기 때문이다. 임산부에게 적절하게 도움이 되는 일이다. 『태교신기』는 조선후기의 사회 분위기를 반영하면서 임산부들에게 실질적인 도움을 주고 있다.

일반적으로 태교를 하는 이유는 일차적으로 건강한 아이를 낳기 위한 것이었고, 그 다음은 당시 사회가 요구하는 바람직한 인간상을 배출해 내기 위해서였다. 선한 인간 또는 성리학적인 인간을 이상으로 했던 조선에서는 늘 도덕성을 갖춘 아이의 출생을 기대했고 그것을 위해 임산부도 그와 같은 행동을 할 것이 요구됐다. 물론 아이가 바라는대로 태어나느냐는 보장할 수 없는 일이었다. 그러나 조선은 그 자체에 매우 신중한 노력을 기울였다. 아마도 그것은 조선이 사회의 건전한 유지를 위해 필요한 일이라고 판단했기 때문일 것이다. 조선의 태교에는 태아의 안전을 기본으로 중시하지만, 그 위에 도덕성을 강하게 요구하는 조선 사회의 성격이 고스란히 잘 드러나 있다.

'몸'으로 본 한국여성사

.03

출산과 산후병

위험한 일, 출산

댓돌 위에 신발을 벗어놓고 방으로 들어가면서 '내가 저 신을 다시 신을 수 있을까?'라는 생각을 했다는 우리 할머니 세대들의 출산 이야기가 결코 빈말이 아니다. 전근대 시기 가임기 여성 사망률 1위는 아마도 출산 또는 산후병이 아니었을까 한다. 그런 만큼 조선에서 출산은 위험스럽고 그래서 신중해야 할 일이었다.

① 같은 집에서 같은 달에 두 사람이 해산하면 불길하다.
② 산월에는 집수리를 하지 않는다. 수리하면 언청이나 벙어리를 낳는다.
③ 산월에 문구멍을 바르면 난산한다.
④ 산월에 절을 하면 부정을 탄다.
⑤ 화재를 보지 않는다. 보면 흉사가 생긴다.
⑥ 남에게 욕을 하면 욕한 대로 아이를 낳는다.
⑦ 미물이라도 살생하면 부정을 입는다.

⑧ 산월에는 온 집안 식구가 상가에 가지 않는다.

⑨ 시체를 보면 악령이 붙는다.

얼마 전까지도 출산과 관련하여 민간 신앙에서 강조되던 금기 사항들이다.[9] 의학의 발달로 이제는 비과학적인 것으로 돼 버린 것이 많지만, 그러나 이렇게 출산과 관련된 금지 사항이 많았다는 사실 자체는 주목할 필요가 있다. '불길하다', '난산한다', '부정탄다' 등은 모두 출산으로 산모 또는 아이가 문제가 생길 수 있는 것을 가리키는 말이다. 워낙 출산으로 여러 가지 안 좋은 일이 생기다 보니까 이렇게 금기사항을 두어 가능한 위험 요소를 줄여 보고자 하는 것이리라.

조선 왕실에서 약방 제조들이 돌아가면서 숙직을 해야 하는 경우는 왕이 아플 때와 산실청이 설치돼 있을 때뿐이다. 국가의 지존인 왕이 아플 때야 약방 제조들이 긴장하는 것은 당연한 일이지만, 산실청이 설치돼 있을 때도 약방 제조들이 숙직을 한다는 것은 좀 의외이다. 왕실에서는 대략 출산 전 3개월이 되면 산실청을 설치할 수 있고 이어서 약방 제조들이 돌아가면서 숙직을 했다. 왕비라고는 해도 여자의 일인데, 이렇게까지 신중하다는 사실이 주목된다. 거기에는 물론 다음 왕이 태어날지도 모른다는 사실이 크게 작용한다. 그러나 더 기본적으로는 출산이 매우 어렵고 힘든 일이라는 사실을 알기 때문에 이렇게 하는 것이다. 민간에서는 왕실에서처럼 집중력을 발휘하지는 못하지만, 위에서와 같은 금기사항들을 만들어 가능한 한 임산부를 보호하려고 했던 것으로 보인다.

그렇다면 실제 출산이 임박하면 어떤 준비를 하게 됐을까?

출산하려고 하실 때 산실 방 안이나 방 밖에서 시끄럽게 떠들거나 급하게 걷는 것을 못하게 하시고 마땅히 문을 굳게 닫으시고 고요히 때를 기

다리시며 산실 방 안에 병풍과 장을 두르되 다만 바람과 추위를 피할 뿐, 가히 중첩하지 않도록 하시고, 답답하고 더운 기운이 심하게 하지 마시며 의복의 온량을 반드시 알맞게 하여 너무 따뜻하거나 너무 서늘하게 마시며…[10]

『임산예지법臨産豫知法』이라는 왕실의 출산 지침서에 나와 있는 준비 과정이다. 왕실의 출산 준비라 일반민의 그것과는 차이가 많을 것이다. 그러나 출산이라는 위험한 일을 수행해야 하는 데 있어서 주의해야 할 점 자체는 크게 다르지 않다고 본다. 산실은 조용해야 하며 바람과 추위는 피하되, 너무 덥지 않아야 하는 것이 요체이다. 장소 외에 문제들도 재질의 좋고 나쁨을 있을지 모르지만, 대개 이런 형식으로 준비했을 것으로 보인다.

출산하려고 하실 때 나이가 많고 유식하고 순근한 부녀 서너 명을 가려 좌우에 붙들어 모시게 하고, 나이가 어리고 성정이 가볍고 조급한 사람과 그리고 행동거지를 가볍게 하는 사람은 일절 출입을 말게 하시며…

계속되는 『임산예지법』의 내용이다. 여기에서는 출산을 돕는 사람에 대한 얘기를 하고 있는데, 예상대로 경험 있고 침착한 사람이 돕는 것을 우선으로 하고 있다. 반면 어리고 조급한 사람은 피해야 할 사람으로 간주된다. 이것이야 말로 왕실이나 민간이나 마찬가지로 중요하게 생각했을 부분이다.

장소와 사람 외에 본인 스스로는 어떤 자세를 취해야 했을까? 본인에게 중요하게 요구되는 것은 신중함과 집중력이었다. "복통이 비록 심하더라도 가벼이 행동치 마시며 힘줌을 일찍 하지 마시어 기다리시고, 자연스레 힘주시게 되거든 의도적으로 힘을 주시며…"라는 구절에서 볼 수 있듯이 가볍게 행동하지 말고 때맞추어 힘을

줄 것을 권하고 있다.

그리고 아이를 낳기 직전까지는 걸으라고 한다. '복통이 심하더라도 사람을 붙들고 천천히 행보'하라는 것이다. 또한 틈틈이 흰밥과 미역국을 먹어 힘을 보충할 것도 권한다. 누구나 흰밥을 먹을 수는 없었겠지만, 속을 비우지 않는 것은 누구에게나 중요했던 것으로 보인다. 이처럼 출산은 대단히 신중을 기하는 일이었다. 왕실의 여성이나 일반 여성들이나 위험한 과정이기는 마찬가지였고 이러한 주의 사항은 금과옥조처럼 중시되었을 것이다.

순산을 했다고 하더라도 주의 사항은 계속된다. 해산 후에는 일단 안정을 취하라고 했다. 그리고는 몸을 밟아 주라고 하며 너무 덥지 않게 하되, 차고 단단한 음식을 금했다. 출산으로 몸이 이완돼 있는 상태를 고려한 것으로 보인다. 그리고 젖 문제도 신경 써야 할 일이었다. 처음 유즙이 모였을 때 아프더라도 주물러서 흘러내리게 해야 한다는 것인데, 이것은 아이에게 젖을 먹여야 하는 중요한 역할 때문이기도 하지만 관리를 잘 못하면 젖몸살로 크게 고생을 하게 되기 때문이다.

그러나 이렇게 신중을 기해도 출산은 어려운 일이었으며 순산이 보장되지는 않았다. 난산으로 목숨을 잃는 사람도 많았고 또 순산한 후에도 여러 증상들로 고생을 하는 경우가 적지 않았다.

각종 산전 산후병

1774년 7월 28일 노상추(1746~1829)는 한양에서 편지를 받고 경악한다.[11] 며칠 전 부인이 산후증으로 아이 낳은 지 7일 만에 죽었다는 소식을 들었기 때문이다. 노상추는 "30도 안 돼서 부인을 두 번이나 잃다니"라며 자신의 운명을 한탄한다.

그러니까 노상추는 이전에도 부인을 잃은 적이 있다는 얘기다. 10년 전인 1764년 10월 9일 첫 번째 부인 손씨는 아들을 낳았다. 그러나 아들을 낳았다고 좋아할 일만은 아니었다. 3~4일 후부터 부인에게 발열 증상이 나타나기 시작한 것이다. 열이 올랐다 내렸다 했다. 이후 증세는 점점 심해져 심신 불안증을 보이고 황당한 말을 하는가 하면 때때로 큰 소리로 울었다고 한다. 병세가 아주 극심해지자 부인은 거의 거동을 못하고 또 먹지도 못했다. 결국 부인은 장인이 보낸 가마를 타고 친정으로 갔다. 그러나 친정으로 간지 며칠 되지 않아 부인은 죽었다. 출산한 지 49일 만이었다. 남편이 보고 쓴 부인의 병세라서 구체적으로 어디가 어떻게 아팠는지를 정확히 알 수 없다. 그러나 적어도 발열 증상이 있다는 것으로 보아 출산으로 인한 염증이 있었다는 사실을 알 수 있다. 또 거동을 못했다는 것은 하혈 등의 증상도 동반된 것이 아닌가 짐작된다. 전형적인 산후증에 의한 사망으로 보인다.

『노상추 일기』
조선후기 경북 선산 지역에 살았던 노상추(1746~1829)의 관직일기

이렇게 첫 번째 부인을 잃은 경험이 있는 노상추로서는 또 부인이 죽었다는 소식에 경악하지 않을 수 없었을 것이다. 10년 만에 부인을 두 번 잃는다는 것은 참담한 일이었다.

노상추가 두 부인을 모두 산후 조리 중에 잃었다는 사실은 시사하는 바가 크다. 전근대 시기 젊은 여성들의 사망률과 출산과의 관련성을 생각하게 하기 때문이다. 결국 노상추는 세 번 째 혼인까지 하게 된다. 이를 통해 본다면 조선에서는 양반 남자가 세 번 혼인한 경우에는 대개 부인들이 산전 산후증으로 사망했을 가능성이 높지 않은가 생각된다. 앞에서 말한 권상일도 세 번 혼인했는데, 그 부인들의 사망도 출산과 깊은 관련이 있는 것으로 보이기 때문이다. 권상일의 첫 번째 부인의 사망 원인은 구토와 발열 증세였다.

"지난 달 초 아내가 병을 얻었는데, 토하고 춥고 더운 증세가 반복되며 조금 덜했다가 또 더했다가 하니 민망하여 말을 할 수가 없

다. 이 증상은 바로 임신 증후인데, 어찌된 것인가?" 권상일과 부인은 이 병을 임신이라고 생각하고 있었다. 결국 병을 얻은 지 두 어달 만에 부인은 죽고 만다. 이 병이 임신에 의한 것이었는지 단언할 수는 없으나 권상일 자신이 임신 증세로 보고 있는 것으로 보아 연관이 있어 보인다.

두 번째 부인은 출산 후 2년 후에 사망하기는 했지만, 역시 부인병 증세였던 것으로 짐작된다. 기간이 좀 되긴 했지만 출산 후유증이 아니었을까 한다. 권상일의 표현에 의하면 배가 차갑고[冷腹之痛] 또 뱃속에 뭔가 덩어리가 만져졌다고 한다. 이 덩어리는 이른바 혈괴라고 하는 것이 배출되지 못하고 남아 있었던 것은 아니었을까? 『동의보감』이나 여타의 기록들에서는 출산 후 여자들의 혈괴가 자주 문제가 된다.

약방이 아뢰기를 "의녀의 말에 의하면 세자빈께 갱탕을 계속 올렸고 기후가 처음처럼 평안하시나 다만 뱃속에 편치 않은 기운이 있다고 합니다. 의관 등은 모두 산후에 으레 있는 증상으로 남은 피가 모두 흩어지지 못해서 생긴 현상으로 봅니다. 복숭아씨 가루와 홍화씨 술을 조금 넣어서 궁귀탕을 만들어 계속 드시면 뱃속이 평상과 같아질 것이라고 합니다. 계속 지어 올릴 것을 감히 아룁니다."고 하였다.

봉림대군의 부인이 세자빈이 되고나서 출산할 때의 일이다. 의관들이 세자빈의 뱃속이 편치 않은 것을 염려하여 궁귀탕을 올리고 있다. 그런데 이로부터 이틀 후 어의들은 또 다른 논의를 하게 됐다. 의녀들의 말에 의하면 세자빈이 출산 전에 뱃속에 작은 덩어리가 있었고 이번 출산으로 그것이 매우 커졌다는 것이다. 어의들은 이 덩어리가 이전 출산 때 피가 흩어지지 못하고 남아 혈괴를 형성한 것이라고 말한다. 그리고 혈괴를 파괴할 약재에 대해 논의했다.

결국 궁귀탕에 삼릉三稜 등을 더해서 치료하기로 했고, 이후 세자빈의 증세는 호전된 것으로 보인다.

그런데 만일 이 세자빈의 경우와 달리 혈괴를 끝내 제거하지 못했다면 어떻게 될까? 후에라도 혈괴가 자연 소멸되면 다행이겠지만, 그렇지 않았다면 어떻게 될까? 권상일 부인의 경우 출산 당시의 혈괴가 소멸되지 않고 하나의 덩어리로 남았던 것은 아닌가 생각된다. 단정할 수는 없지만, 부인으로서 뱃속이 차고 덩어리가 있었다고 하면 부인병일 확률이 높다. 오늘날의 '자궁 근종'이 바로 그렇기 때문이다. 또 부인은 최초 발병 후 7개월이 지나서 사망했는데, 병의 진전 속도도 부인과적 질병 확률을 높인다고 할 수 있다.

『동의보감』에 나와 있는 각종 산후 대처 약초들은 대개 출산 시 문제가 되는 혈血을 다스리는 것이 많다.

"해산 후 궂은 피[敗血]가 심心에 들어가 헛것이 보인다고 날치는 것을 치료한다." "해산 후 혈가血瘕로 배가 아픈 것을 치료한다." "태루胎漏로 하혈이 멎지 않아 태아가 마르면 곧 생지황즙 1되와 술 5홉을 섞어서 세 번 또는 다섯 번 끓어오르게 달여 두세 번에 나누어 먹는다." "해산 후 피를 너무 많이 흘려서 갈증이 나는 것을 치료한다." "또는 혈허血虛로 배가 아픈 것을 치료한다." "해산 후 혈훈으로 이를 악물고 까무러쳤을 때에는 홍화 40g을 술 두 잔에 넣고 달여 한 잔이 되었을 때 두 번에 나누어 먹이면 곧 효과가 난다."[12]

혈을 다스리는 것에 주의하는 이유는 일차적으로 하혈 등과 같이 피를 많이 흘려 큰 문제가 생길 수 있기 때문이다. 또 이미 필요 없게 된 피 즉 '궂은 피'가 배출되지 못하고 남아서 문제를 일으키는 것에 대비하기 위한 것이기도 했다. 몸에서 피가 차지하는 중요성은 어떤 것에도 우선한다. 따라서 혈을 다스리는 것은 중요했고 조

선의 의관들이 혈괴에 신경을 쓴 것은 당연한 일이었다.

유종乳腫도 혈 문제만큼 심각하지는 않지만, 역시 주의해야 할 중요한 산전산후병의 하나였다. 노상추는 첩 석벽의 유종 때문에 매우 고생을 했다. 노상추가 삼수갑산에 파견 나가 있을 때, 당시 수청기였던 석벽이 노상추의 아이를 낳으면서 겪은 일이다.

"석벽의 유종 증세가 점점 더 심해지고 있다. 음식을 전혀 먹지 않고 해산도 못하고 있으니 생사가 염려된다." 1789년 5월 21일의 『노상추일기』의 내용이다. 유종 때문에 생사가 걱정될 정도라는 것이다.

20여 일이 지나 윤5월 11일 드디어 석벽의 유종이 곪아 터졌다. 그러나 이때에도 산달이 많이 지났음에도 불구하고 해산은 하지 못했다. 노상추는 몹시 걱정했다. 유종이 터진 후 7일이 지나서야 비로소 석벽은 해산을 했다. 해산 자체는 비교적 순조로웠으나 그래도 노상추의 노심초사는 끝나지 않았다. 특히 아이에게 젖을 물릴 수 없는 것이 문제였다. 보다 못한 노상추는 석벽을 장모에게 두고 아이만 자신의 거처로 데려와 이웃집 부인에게 맡겼다. 모든 노력을 다해 석벽을 돌봤던 것이다.

"중궁전의 유즙이 꽉 막혀 통하지 않으니 유방이 팽창해서 불안한 상태에 있습니다. 지금 치료하지 않으면 변증이 생길까 우려됩니다. 침수도 편치 않다고 하십니다." 숙종 16년 장희빈이 유종으로 고생할 때 얘기이다. 의관들은 유종이 번열 증세를 동반하는 것을 우려했다. 즉 곪는 것을 경계한 것이다. 곪으면 열이 나고 열은 어떤 경우든 심하면 신체에 치명적일 수 있기 때문이다. 모든 유종이 석벽의 경우처럼 심해지는 것은 아니지만, 발열 증세를 보이면 유종도 만만치 않은 산후증이 되는 것이다.

그 외에도 일반적인 산후증으로는 변비, 부종 등이 있는데, 이 경우는 생사와 직접 관련되지는 않지만, 산모 자신에게는 적지 않은

'몸'으로 본 한국여성사

고통이었다. 특히 변비의 경우는 두통까지 동반하는 경우가 종종 있었다.

　이렇게 출산이 힘든 일이었지만, 여성들은 임신과 출산을 바랐다. 근대 이전의 여성에게 있어서 임신과 출산은 다른 어떤 능력보다도 중요하게 생각되었다. 여성들에게 고유한 능력으로 보였기 때문이다. 물론 남성의 생식 능력없이 여성의 임신과 출산이 이루어질 수 있는 것은 아니지만, 남성의 그것에 비해 여성의 출산은 기간이 오래고 또 가시적이기 때문에 더 주목받을 수밖에 없었다. 따라서 이 시기 여성들은 출산을 하는 어머니라는 위치로 인해 그 중요성을 인정받았다. 가족을 중시하는 사회에서 후손을 계속 생산해내기 위해서는 출산이 절대적으로 필요했고 남자들은 이를 인정했던 것이다. 여성들은 이러한 상황을 잘 인식했고 따라서 임신과 출산을 자신들의 역할에서 가장 중요한 것으로 받아들였다. 결과적으로 여러 가지 위험성에도 불구하고 여성들은 임신과 출산에 매우 적극적이었으며 그 역할을 하는 것에 대해 만족했다.

04.

출산의 대체, 양자들이기

여성들이 임신과 출산에 대해 적극적인 자세를 가졌지만, 모든 여성들이 임신과 출산을 잘할 수 있는 것은 아니었다. 임신 자체를 못하거나 또는 출산을 했으나 모두 일찍 죽었을 경우, 아니면 딸만 낳았을 때 여자들은 대안을 마련해야 했다. 조선에서 가계 계승은 반드시 수행해야 할 과제였고 일차적인 책임은 여자들에게 있었다. 흔히 '칠거지악七去之惡'에 '무자無子'가 포함돼 있는 이유가 여기에 있다.

그렇다면 조선에서 여자들이 자식을 낳지 못할 때 특히 아들을 낳지 못했을 때 모두 칠거지악으로 쫓겨났을까? 여자를 내보내는 것은 남자 쪽 집안에 어떤 영향을 미쳤을까?

부인을 쫓아내면 일단 집안에 적처가 없게 되는 것이다. 집안에 적처가 없다는 것은 심각한 불균형을 의미한다. 핵심 가정 관리자가 없는 것이며, 나아가서 가문 유지의 동반자가 없게 되는 것이다. 이런 상황을 남자 집안은 어떻게 받아들일까? 물론 새로운 부인을 얻을 수 있다. 그러나 여기에는 많은 시간과 에너지가 소요된다. 남자 쪽에서는 어떻게 하는 것이 더 이익인가를 따져보지 않을 수 없

'몸'으로 본 한국여성사

을 것이다.

부인을 내보낸다는 것은 곧 적처의 집안과의 관계도 해소되는 것을 뜻한다. 여기에는 또 무슨 문제가 없을까? 조선시대 혼인에서 적처의 집안 즉 여자 집안의 영향력은 컸다. 앞에서 어머니 혈통의 중요성을 언급하면서 누누이 얘기한 바 있다. 조선은 중국과 달리 혼인에서의 양가 결합이 부계 주도적이지 않았다. 특히, 조선 초기에는 남자가 장가를 드는 혼인 형태였기 때문에 남자 집안과 여자 집안은 비교적 대등하게 만나 서로 협력하는 동반자의 관계였다. 후기로 가면서 혼인이 시집살이로 바뀌고 남자 쪽이 주도권을 갖게 되기는 했지만, 여전히 여자 집안의 영향력은 무시할 수 없었다. 자식의 신분에 영향을 미칠뿐만 아니라 경제적 또는 정치적으로 후원이 적지 않았기 때문이다.

따라서 여자 집안과의 공조를 해소한다는 것은 쉽게 결정할 수 있는 일이 아니었다. 물론 새로운 집안을 선택할 수도 있겠지만, 이미 형성한 네트워크를 능가할 정도의 이익을 과연 가져다 줄 수 있을까? 어차피 여자 집안과의 공조 관계가 불가피한 사회라면, 남자 집안은 가능하면 처음 맺은 관계를 우호적으로 유지하면서 사회적으로 공동 이익을 함께 얻는데 노력을 집중하는 것이 더 현실적일지 모른다. 그렇다면 남자 집안들은 아이를 낳지 못하는 여자를 내쫓기보다는 다른 해결책을 찾는 것이 나을 것이다. 즉 부인을 그대로 둔 상태에서 다른 방법을 찾는 것 말이다. 그것에 적합한 것이 바로 입후立後 즉 양자들이기라고 할 수 있다.

양자들이기는 국가의 정책하고도 맞아떨어진다고 할 수 있다. 조선은 기본적으로 양반들의 이혼을 원치 않았다. 사회 통합에 가족의 안정이 절대적으로 필요하다고 생각했기 때문이다. 가족이 안정되기 위해서는 부부관계가 원만해야 한다. 조선 후기에 국가는 현실적으로 이혼을 거의 허락하지 않았다. 이런 상황이라면 남자 집

안들은 아들이 없을 때 부부관계는 유지하면서 입후라는 대체 방법을 쓰는 것이 여러 면에서 더 이익이 된다는 생각을 하게 되었을 것이다.

조선에서는 아들을 못낳아서 칠거지악으로 쫓겨난 여자는 거의 찾아볼 수 없고 대신 양자를 들인 집안은 아주 흔하게 볼 수 있다. 후기가 되면 양자들이기는 양반가에서는 안 하는 집이 없을 정도였다.

예조에서 계하기를 "장성에 사는 유학 김명길의 소지所志에 동성 사촌 윤길이 적첩구무자嫡妾具無子하여 동성 6촌 동생 중옥의 둘째 아들 하현으로 계후를 삼고자 하여 양쪽 집안이 모두 동의했습니다. 그런데 중옥 부처가 모두 죽고 없어 상규에 구애됨이 있어 예조의 허락을 받을 수 없으니 이 일을 아뢰는 바입니다. 무릇 입후는 근거가 명확하나 아뢰기 어려울 때 해당 기관으로 하여금 논리를 기록하게 하는 것이 정식이 돼 있습니다. 가문의 어른인 명길의 호소가 이와 같으니 정식에 의거해 김중옥의 둘째 아들 하현을 윤길의 후사로 삼게 하는 것이 어떻겠습니까?" 왕이 허락했다.[13]

순조 14년(1814) 예조에서 올린 입후 관련 글이다. 『승정원일기』에서는 이와 같은 입후 관련 기록을 흔히 볼 수 있다. 일반민에 대한 기록으로는 아마도 가장 많이 나타나는 것이 아닌가 한다. 조선 후기 입후가 얼마나 보편화되어 있었는 지를 잘 알게 해준다.

조선에서 여자들의 역할 중에 임신과 출산이 차지하는 비중은 절대적으로 컸다. 그러나 여자들은 자식을 못 낳는다고 해서 현실에서 그렇게까지 불이익을 받지는 않았다. 양자들이기라는 유용한 출산 대체법이 있었기 때문이다.

물론 이런 대체법이 있다고 해서 여자들이 출산 자체에 소극적이었던 것은 아니다. 가능하면 여자들은 자신이 낳은 아들이 집안을

'몸'으로 본 한국여성사

이어가기를 원했고 그것을 위해 노력했다. 실자實子에 의해 가계가 계승될 때 자신의 위치가 가장 확고하게 보장받을 수 있기 때문이다. 그러나 실자가 없을 경우에도 조선의 여자들은 '양자들이기'라는 방법을 통해 실자 부재의 출산 문제를 적극적으로 해결해나갔다.

〈이순구〉

3

타자화된
하층 여성의 몸

01

성姓 없이 이름만 가진 사람들

조선시대는 계층의 구분이 엄격했던 사회로 최하층에 노비가 위치한다. 조선시대 노비는 소속 기관에 따라 공노비와 사노비로 구분된다. 공노비란 국가 기관에 귀속된 노비로 사원노비[寺奴婢] · 역노비 · 관노비이고, 사노비란 개인이 소유하던 노비이다.

조선시대에 사노비는 주인의 재산이었다. 『경국대전』에 15~50세의 노비의 가격을 저화 4천 장으로 정하고 있는데, 이는 쌀 20석 또는 면포 40필에 해당한다. 당시 말 한 마리의 가격이 면포 30~40필 정도였으니, 노비는 말보다 조금 비쌌던 셈이다. 노비는 이처럼 주인의 재산으로서 독립적인 인격의 주체가 되지 못하였다.[1] 고려시대 10% 정도에 불과하던 노비는 15~17세기에는 급격히 늘어나 전체 인구의 30~40할 정도를 차지하게 되었다.[2] 그 중의 절반이 여비였다면 그 수효도 결코 적지 않은 것이다. 그러면 이제 여비가 하던 일과 이들의 혼인, 그리고 그 안에 내포된 사랑과 인간적인 고뇌가 어떠하였는지 살펴보기로 한다.

TV 사극 〈짝패〉를 보면 여비로 '큰년이' '작은년이' '막순이' '덴년이' '삼월이' 등이 등장한다. 아마 큰년은 커서, 작은년은 작아

서, 막순이는 아들을 기원하는 의미로, 뎬년이는 데인 곳이 있어서, 삼월이는 3월에 태어나 붙여진 이름일 것이다.[3] 어쨌든 조선시대 노비의 이름은 성+이름의 형태를 띠지 않고, 이름만 있다는 것이 특징이다. 이들 노비의 이름은 노비의 주인이나 부모가 지었을 것이다. 일반적으로 한글 이름으로 쉽게 부르다가 분재기·매매문기·호적자료 등에 등재되면서 한자를 차용하여 사용하게 된다.

조선시대 양반 여성들도 출생하여 혼인 이전까지 이름이 있겠지만, 대부분 혼인 이후는 본관+성씨의 형태를 취하고 있어 양반 여성의 이름은 그리 많이 알려져 있지 않다. 그러나 비의 경우 재산으로서, 부세 부담자로서 관련 문서에 등재되어 여비의 이름은 쉽게 파악할 수 있다. 노비 이름은 한자어를 그대로 사용하기보다는 한글 이름에 한자의 뜻과 음을 차용하여 불렀으므로 역사학보다는 국어학이나 음운학 분야의 연구가 현실을 보다 정확하게 읽어낼 수 있다.

경상도 대구부 호적의 분석 결과에 의하여 노비명 작성의 경향과 빈도를 파악할 수 있다.[4] 대구부 동상면의 노비 이름으로 남노男奴 이름 23,041, 여비女婢 이름 37,944를 합하여 총 60,985의 노

비명이 추출되었다. 37,944의 여비 이름 중 30회 이상 등장하는 수
효는 5,018로 전체의 13%에 이르는데, 이를 보면 조시助是(조이)
가 2,633으로 가장 많으며, 다음 소사召史(조이)가 437, 막랑(莫郎)
이 230, 조시早是(조이)가 215, 막녀莫女가 130, 자은연(自은連은:준
년)이 123, 건리덕件里德(ᄇ리덕)이 93, 막례莫禮가 97, 막심莫心이
85, 막내莫乃가 69, 강아지江牙之가 63, 잉녀仍女(늣녀)가 55, 막절莫
切이 53, 아지牙只(아기)가 53, 개덕(介德)이 45, 건리개件里介(ᄇ리개)
가 44, 개이介伊(개이)가 43, 잉절仍切(늣절)이 43, 막조시莫助是(막조
이) 41, 잉단仍丹(늣단)이 39, 막금莫今이 37, 막진莫進이 37, 말질례
末叱禮(굿례)가 36, 개진介進이 35, 잉질분仍叱分(늣분)이 34, 감덕甘
德이 33, 막춘莫春이 33, 자금自今(쟈금)이 33, 자음덕者音德(즘덕)이
33, 잉질덕仍叱德(늣덕)이 32, 잠심岑心이 31, 개분介分이 30이다. 이
들 비명은 다음과 같은 의미를 담고 있었다.

① 아무개를 지칭하는 것 : 악지岳只(아기), 조시助是(조이),

② 단산기원 : 막금莫金(막금/막쇠), 말질춘末叱春(굿춘)

③ 잠과 관련된 것 : 자음아者音牙(즘아), 자음옥者音玉(즘옥), 자음진者
音進(즘진),

④ 동물을 비유한 것 : 개덕介德, 소아지小阿只(송아지), 벌어지伐於之(버

'몸'으로 본 한국여성사

러지)

⑤ 외모와 관련된 것 : 고읍단古邑丹(곱단), 여희덕汝邑德(녑적), 소ㄱ덕小
ㄱ德(쟉덕)

⑥ 암석과 관련된 것 : 돌진乭進, 암외岩外(바위),

⑦ 소유와 관련된 것 : 언진례彦叱禮(엇례), 어질금於叱今(엇금),

⑧ 도구와 관련된 것 : 광자리光自里(빗자루), 소고리小古里(소코리), 화리
덕禾里德(화덕)

⑨ 더부살이와 관련된 것 : 더부덕加夫德, 담사리淡沙里

⑩ 장소를 나타내는 것 : 구지九之(구디=구덩이), 노은덕(老斤德·논덕), 부
억夫億(부엌), 평을분坪乙分(들분)

대체적으로 이들 노비명은 인성人性 보다는 물성物性이 강조되
었다. 노비명은 남녀 모두에게 단산기원(딸은 그만 낳자)·더부살이·도
구·동물·소유·암석·아무개·외모의 의미가 공통적으로 드러난다.
남노명은 여비명에 비하여 금기·쇠가, 여비명은 잠·장소가 많이
나타난다. 남노의 경우 똥이나 성기와 관련된 고유어가 직접적으로
드러나는데 비하여, 여비명에서는 일정하게 금기시되었다.

02.

주인의 손발로 살아가다

집안에서 하는 일

조선시대 여비는 양반의 수족으로 집안의 대소사뿐만 아니라 농사·직조·상행위 등의 생산 활동에도 동원되었다. 남녀가 모두 노동에 동원되었으나 노비가 담당한 일은 일정하게 분업화되었다. 남노가 시중, 농사짓기, 땔감 조달, 편지·선물의 전달, 묘지기, 상행위, 집안 대소사 총괄 등 노동 강도가 크고 중요한 일을 담당한 반면, 여비는 몸종과 유모, 밥 짓기와 방아찧기, 양잠과 길쌈, 상행위 등 노동의 강도는 약하지만 보다 세밀함이 요구되는 일에 동원되었다.

1. 몸종과 유모

'시중'이란 주인의 곁에 항상 대령하면서 갖가지 부림에 응하는 것을, '수행'은 주인의 원근의 출타에 배행하는 것을 말한다.[5] 시중은 집안에서 수행은 집밖에서 이루어진다는 점에서 구분된다. 하지만 주인과 가까운 거리에 있으면서 진정한 의미의 수족으로 역할을 다한다는 점에서 본질적 내용은 동일하다. 또한 수행도 가내의 시

'몸'으로 본 한국여성사

중이 가외까지 연장된 것으로 보아도 무방하다. 조선시대에는 남녀를 불문하고 노비의 존재가 필수였으며, 양반은 이들이 없으면 생활에 커다란 불편을 겪었다. 시중을 드는 노비는 주인의 수족으로 바로 눈 앞에서 부린다 하여 안전사환노비眼前使喚奴婢라 하였다. 안전사환노비는 노비 수요 규모가 허락하는 한 주인의 개별적 구성원들에게 배정되었던 것으로 보인다. 누가 누구의 안전사환이라는 사실은 모든 사람이 알고 있는 바로서 이를 통해 안전사환이 그때그때 임의로 부과되는 것이 아니라 대개 고정된 노비를 두고 그에게 부과된 것임을 알 수 있다.

가내사환을 배정함에 있어 주인 남자에게는 남노와 여비가 모두 가능하였지만, 주인 여자에게는 가능한 한 동성인 여비로 제한하였다. 이는 "사족 부인으로 조금 가법家法이 있는 자는 평생 동안 남노男奴가 그 목소리와 얼굴을 듣고 봄을 허락하지 않는다."[6]는 송인宋寅의 말을 통해 짐작할 수 있다. 그러므로 현대 사회에서 흔히 풍자되는 마님과 돌쇠는 존재하기 어려웠다.

주인보다 먼저 일어나 방과 뜰을 청소하고 주인의 세수 준비를 하며, 주인이 일어나면 곁에 대령하여 부림에 응할 태세를 갖춤으로서 주인의 일과가 순조롭게 시작되도록 하는 것이 가내사환의 임무였다. 즉, 이불 깔기와 개기, 요강 부시기, 방청소, 세수 시중 등 온갖 잡다한 일뿐만 아니라 밖에 나갈 때 동행을 하는 등 모든 일을 주인과 함께 하였다. 또한 이들 몸종은 여자 주인이 혼인할 때 신비新婢로 배정될 가능성이 높았다. 주인의 입장에서 보면, 어린 신부는 자신이 부리던 몸종과 동행함으로서 마음의 안정을 찾을 수 있었다.

신노비新奴婢는 혼인할 때 지급되던 별급 노비로 신랑에게는 남노가 신부에게는 여비가 지급되었다. 유희춘柳希春(1513~1577)의 손자 광선光先이 혼인할 때 유희춘은 광선에게 대소 2쌍의 노(대자:雙

是, 丙辰 소자:石伊, 末石)를 지급하였다.[7] 이 중 소자는 광선의 시중을 들고 대자는 마부 역할을 담당되었다. 이로 보아 광선의 처도 같은 규모의 비를 지급 받아 몸종과 유모로 사용하였을 것이다.

이들 안전사환노비의 사환 시기는 비교적 빠른 편이었다. 이들은 대개 '어린 것' '어렸을 때' '동노童奴' 등으로 불리고 있어, 성년이 되기 이전부터 사환되었음을 알 수 있다. 사노비의 사환에 별다른 규제가 없어 사환 시기는 주인의 의사에 따라 결정되었다. 실록에 는 11세부터 주인으로부터 사환되던 노비가 확인되고, 이천년李千 年을 시봉하던 소노의 나이는 13~14세 가량이었다. 오희문吳希文 (1539~1613) 가의 노 막정莫丁도 14세부터 붙잡혀 와서 사환되었다.[8] 즉, 이들은 공노비의 사환이 시작되는 16세 이전부터 사환되는데, 시중이 많은 노동력을 필요로 하는 것은 아니었기에 가능하였다.

오희문의 『쇄미록瑣尾錄』에는 어머니의 안전사환비 서대西代가 등장한다. 다음 자료를 통하여 시중의 역할과 주인과의 관계 등을 파악할 수 있다.

서비는 10살이 되기 전에 어머님이 데리고 왔다. 안전사환이라하여 잠시라도 곁을 떠나지 않았다. 가사家事를 처리함에 부지런하였고 유무有無를 교역交易함에 자못 능란하여 의지함이 실로 많았다. 지금 난리를 만나 온갖 어려움을 다 겪어도 또한 잠시도 떠나지 않고, 남쪽 바닷가에 내려와 머물 때에도 따라와 함께 살다가 뜻하지 않게 구원이 미치지 못하는 병에 걸려 죽으니, 매우 상서롭지 못하다. 이 때문에, 어머님이 상심하고 애통해 하며 울음을 그치지 않으시고 음식 드시는 것도 갑자기 줄어, 기색이 평안치 않으시다 하니 염려됨을 이기지 못하겠다.[9]

1593년(선조 21) 11월 4일 오희문은 서대가 죽었다는 소식을 접하게 된다. 서대는 오희문의 어머니가 혼인 시에 지급받은 신비로

'몸'으로 본 한국여성사

모친의 곁을 잠시도 떠나지 않으며 평생 시중을 들었다. 서대가 병사하였다고 하자 어머니가 진실로 애석해 했는데, 이는 단순한 노비의 상실에 따른 애석함과는 차원이 다른 것이다.

오희문의 누이 심매沈妹(심씨에게 출가한 여동생)에게는 만화萬花라는 안전사환비가 있었다. 오희문은 1595년(선조 23) 2월 피란지 임천에서 우연히 만화의 방문을 받고 다음과 같이 회상하고 있다.

심설가沈說家의 비 만화가 길 가다가 우리 가족이 여기 우거寓居하고 있다는 소식을 듣고 들어왔다. 뜻 밖에 만나게 되니 매우 기쁘다. 이 비는 어릴 때의 안전사환이며, 우리 집에서 자랐다. 누이는 자기 소생 같이 사랑하였다. 누이가 세상을 떠난 뒤부터 심沈이 작첩하여 거느렸고 아이를 둘 낳았다. 심沈이 또한 죽은 뒤에는 낙안樂安으로 내려가 다른 부夫에게 시집가서 살았다.[10]

만화가 오희문 집안에 여비로 들어오게 된 경위는 파악할 수 없지만 아주 어릴 때부터 오씨 가에 들어와 성장한 것으로 보인다. 만화는 심매의 안전사환으로 배정되어 같이 자랐으며, 신매가 혼인할 때 신노비로 지급되었다. 이러한 인연으로 심매가 만화를 자기가 낳은 자식처럼 사랑하였다. 그러나 심매가 죽은 뒤 만화는 매제 심설沈說이 첩으로 삼아 두 명의 아이를 낳았으며, 심설이 죽은 뒤에는 낙안으로 내려가 다시 시집갔다. 어쨌든 만화는 피란길에 옛 주인집의 소식에 접하자 굳이 찾아와 인사를 드리고 그를 만난 오희문은 매우 기뻐하고 있다.

조선시대 양반 여성은 출산 이후 아이를 직접 기르지 않았으며, 이러한 일은 유모가 담당하였다. 유모는 법전에서 규제하던 사치 노비로 일반 사대부가에서 혼인 시에 지급하였다. 유모는 아이의 성격 형성과 유아 교육까지 감안하여 신중하게 선정되었다. 수유

기간이 지난 뒤에도 양육과 관련된 역할을 계속하였기 때문이다. 유모가 되면 가내 사환에서 제외될 뿐만 아니라 주인집과 직접적으로 연관되어 많은 혜택을 볼 수 있었다. 유모는 주인의 자녀를 양육함에 은공恩功이 인정되어 주인으로부터 특별히 기억되고 각별한 대우를 받았다. 유희춘도 자신을 키워 준 유모 강아지强阿只가 71세로 죽자 어렸을 때 안아주고 업어주던 정을 기억하였다.[11]

이미 자신의 아이가 있는 상황에서 주인집 아이를 키운다는 것은 상당히 고된 일이었고, 경우에 따라서는 자신의 아이에게 화가 미칠 수도 있다. 이는 이문건李文楗(1494~1567)의 『묵재일기黙齋日記』를 통해 확인할 수 있다.[12] 이문건은 손자 숙길淑吉이 출생하자 유모를 선정한다. 이는 마을의 점장이 김자수金自粹가 친어머니가 양육하는 것보다는 유모가 기르는 것이 좋다고 하였기 때문이다. 이문건이 유모를 선정하는 중요한 조건은 출산하여 젖이 나와야 한다는 것이었다. 당시 유모 대상자는 눌질개訥叱介와 춘비春非였다. 눌질개의 혼인여부는 알 수 없지만, 춘비는 남편 방실方失과 검동撿同이라는 아들이 있었다. 이문건은 이 중에 눌질개를 유모 삼았다. 그녀가 젖의 양이 많다는 이유에서였다. 그러나 눌질개는 유모직을 맡은 지 닷새 만에 젖이 나오지 않는다는 핑계로 제외시켜 달라고 했다. 이에 이문건은 눌질개가 자신의 아이에게 젖을 마음껏 먹일 수 없자 핑계를 댄다고 생각하지만, 할 수 없이 교체하였다. 이에 춘비가 그 역할을 대신하였다. 물론 이전에도 춘비를 고려하였지만 젖의 양이 적을 뿐만 아니라 성격이 사나워 제외하였다.

그런데 의외로 춘비는 그 역할을 훌륭히 수행하였다. 춘비가 숙길을 부지런히 돌보아 울리지 않자 이문건은 매우 고맙게 여겼다. 그러나 얼마 지나지 않아 춘비는 병을 얻는다. 일기에는 7월 10일 춘비가 왼쪽 겨드랑이에 종기가 나서 2달 가까이 고생하는 것으로 되어 있다. 춘비가 앓는 동안 이문건은 온갖 방법을 동원하여 그녀

'몸'으로 본 한국여성사

를 살려보려고 하였다. 그러나 춘비는 9월 8일 마침내 숨을 거둔다. 더욱 불행한 것은 춘비가 죽기 한 달 전에 아들 검동이가 먼저 죽는다는 사실이다. 이에 대해 이문건은 그 어미의 젓이 상해서 죽었다고 하였다.[13] 아마 춘비가 병을 앓는 상황에서 검동이에게 계속 젓을 먹였고, 이것이 문제가 되었을 것이다. 검동이가 죽은 다음날 아비 방실은 빈 상자 하나를 마련하여 죽은 아들을 묻어 주었다.[14]

그러면 이제 숙길은 어찌 되었을까? 이문건은 잠시 돌금乭金으로 하여금 젓을 먹이게 하였으나[15] 이문건 가에서는 또 다른 비가 출산을 기다리고 있었다. 즉, 비 주지注之가 9월 15일 산고 끝에 아들을 낳았다.[16] 이에 이문건은 주지로 하여금 숙길에게 젓을 먹이게 하였다.[17] 주지의 아들이 태어난 지 보름도 안 되어 죽자[18] 주지는 이제 숙길 만을 돌보게 되었다.

2. 취사와 방아 찧기

밥 짓고 상 차리는 부엌일은 여자의 역할이므로 노비가 없을 경우에는 사족 부녀가 하기도 하지만, 여비가 맡아서 하는 것이 일반적 이었다. 따라서 부엌일이나 밥짓기 담당 여비를 주비廚婢·취비炊婢라 불렀다.

노비를 보유한 정상적인 상황에서 사족 부녀들이 몸소 부엌일을 하는 경우는 많지 않다.[19] 김성일金誠一(1538~1593)이 밥짓기 담당할 사람이 없는 가난한 누이에게 여비를 주었다는 것이 아름다운 일화로 전해온다.[20] 이는 사족 부녀도 여비가 전혀 없다면 몸소 부엌일을 할 수도 있다는 것을 의미한다. 유희춘도 밥짓고 물 긷는 여비가 없는 첩의 처지를 매우 가련하게 생각하여 여비 한 명을 붙여준 바 있다.[21]

오희문 가에는 밥 짓기를 담당하던 강춘江春이라는 여비가 있었다. 강춘은 피란 중에도 오희문을 따라 와 부엌 일을 담당하였다.

학봉 김성일(1538~1593) 묘방석
조선중기 학자·정치가이다. 이황의 제
자로 통신사 부사로 일본에 다녀와 민
심을 고려, 일본이 침입하지 않을 것이
라는 일화로 유명하다.
경북 안동

한번은 강춘이 병이 나서 밥을 지을 수 없게 되었다. 한 쪽 발에 종
기가 나서 운신을 못하였다. 밥 지을 사람이 없자 이 일을 어둔於屯
이라는 여비가 대신하였다. 그런데 어둔은 음식을 훔쳐 먹고 정갈
하지 못하여 오희문의 심기가 불편하였다.[22] 강춘은 다시 허리 아래
의 상처가 심하여 운신을 못할 지경에 이르렀다. 이 때는 다른 여비
들도 병 중에 있어 하는 수 없이 다른 집의 여비를 빌려 와 밥을 짓
게 하였다.[23] 이듬 해인 1599년(선조 32) 8월에 오희문은 서울에 체
류 중이던 강춘의 병세가 위중하여 살아날 가망이 없다는 소식을
듣는다. 이에 대해 그는 강춘이 어릴 때부터 가내에서 자라서 오로
지 아침저녁 밥 짓는 일을 맡아왔던 것을 기억하며, 타향에서 죽게
되어 가련하다는 동정심을 표하였다.[24]

오희문의 비 강춘의 사례에서 보듯이 밥짓기를 전담하는 여비가
있었으며, 이 취비의 상실은 주인에게 상당한 불편을 가져다 주었
다. 여비가 없으면 다른 집의 여비를 빌려다 사용할 정도로 사족 부
인은 부엌일에서 자유로운 존재였다.

절구 또는 방아를 이용해서 곡식을 찧는 것도 여비가 해야 하는
일 중의 하나였다. 음식을 만들기 위해서는 방아를 찧어 쌀·보리의

'몸'으로 본 한국여성사

껍질을 벗겨내야 했다. 기대승奇大升(1527~1572)은 조선의 사정을 묻는 중국 사신의 질문에 "천자賤者 또한 농사짓는 일과 물 긷고 절구질하는 일[井臼]에 종사하는 자가 있다."고 대답한 바 있다.[25] 절구질은 가사 노동을 상징적으로 표현한 정도로 노비의 전형적인 역할 가운데 하나였다.

디딜방아

방아 찧기는 여비들이 담당한 가장 기본적인 노역이었다. 평소 집안에서 필요로 하는 것은 물론이고, 세금을 내기 위해서 10~20명에게 곡식을 찧어 바치게 하는 경우도 있었다.[26] 서거정徐居正(1420~1488)의 시 가운데 조밭秫田에 봄이 오면 노가 먼저 씨 뿌리고, 좁쌀[粟米]은 아침 되면 비가 절로 찧는다."[27] 시에서 곡식을 찧어 아침 식사를 준비하는 여비의 모습이 나타나고, 이호민李好閔(1553~1634)의 시에 "어린 비가 보리를 가지고 이웃집에 절구를 빌려 찧으러 갔다. 그 집 사람이 그것을 보고 '말을 먹이려느냐. 보리를 찧어 무엇 하리' 하면서 크게 웃었다. 비가 부끄러워하며 돌아왔다."[28]고 한 것은 자신의 가난한 살림을 형상화한 것이지만 방아 찧기가 결국 여비의 일이었음을 드러내고 있다.

김정국金正國(1485~1541)은 시에서 찧은 쌀을 말리고 닭이 쪼아 먹는 것을 몽둥이로 쫓아 보내는 사람은 모두 여비였으며,[29] 서거정의 시에서 밤에 빗소리를 듣고 졸다가 깨어나 뜰 가운데 햇볕에 말린 보리가 떠내려간 것을 보고 미친 듯이 황급히 달려 나가는 것도 여비였다.[30]

생산 노동 종사

1. 양잠과 길쌈

'남자는 밭 갈고 여자는 길쌈한다' 라는 말과 같이 길쌈은 여비의 중요한 생산 활동 중의 하나였다. 여비가 생산한 비단·면포·마포 등은 의복의 재료로서 활용되는가 하면 세금을 내는 재원이기도 하였다. 더구나 양잠은 국가적으로 적극 권장하는 사업으로 왕후가 내·외명부를 인솔하여 직접 친잠례親蠶禮를 거행하기도 하였다.[31]

성주에 유배 중인 이문건 가에서도 부인의 주도 하에 양잠이 진행되었다.[32] 양잠은 누에를 키워 고치를 생산하는 일련의 과정을 말한다. 누에는 알 → 애벌레 → 번데기 → 나방의 단계를 모두 거쳐 완전 탈바꿈하는 곤충으로 알의 상태로 겨울을 난다. 그리고 봄에 뽕잎이 피는 시기가 되면 누에알에서 애벌레가 부화 해 뽕잎을 먹이로 하여 성장해 고치를 짓게 되는 것이다.

이문건 가에서는 1547년(명종 2)부터 양잠을 시작하여 1564년(명종 19)까지 안정적으로 양잠을 진행하였다. 처음에는 잠종을 멀리 평안도 성천·개천에서 구해 왔으나 다음 해부터는 잠종을 채취하여 겨울을 나는 기술을 보유하였다. 이문건 가에 독립된 잠실이 없으므로 양잠은 가족들이 거주하던 하가下家에서 이루어졌다.[33] 그러므로 누에가 알에서 깨어나 자라기 시작하여 섶에 오르면 가족들이 생활공간이 부족하여 이문건이 거주하는 곳으로 올라왔다. 뽕잎을 먹이는 철이 되면 노비의 일은 자연스럽게 나뉘어 뽕잎 채취에는 남노가 동원되었고, 뽕잎을 주고 고치를 따고 길쌈하는 일은 여비가 담당하였다. 남노는 집 근처의 뽕나무에서 뽕잎을 채

길쌈
베틀에서 무명을 짜고 있다.
김준근 조선풍속도(스왈른본)

취해 오지만 여의치 않을 때에는 산에서 채취 하였다.

고치는 수확한 다음 바로 길쌈을 하는 것이 원칙이었다. 그렇지 않으면 나방이 생겨 상품가치가 떨어지기 때문이다. 이문건 가에서는 고치 수확 후 다음 해 사용할 종자를 선별하여 누에씨를 받고 나머지는 모두 명주실과 솜으로 가공하였다. 고치를 수확한 후 고치를 풀어 견사를 뽑는데 이러한 방적 과정은 부인의 주도 하에 며느리·여비 등 집안의 모든 여성이 동원되었다. 이 때에 집안은 방적 과정에서 나오는 연기로 꽉 차 눈을 뜰 수 없을 지경이었다.

누에먹이기

이문건 가에서는 좋은 명주를 생산하기 위하여 많은 노력을 기울였다. 마을에 수주사水紬絲를 뽑는 사람이 있다는 소문을 듣고, 그를 불러 방법을 전수받기도 하였다. 수주사는 수화주水禾紬라고도 하는데 이는 최상급의 비단으로 보통의 명주[常紬]보다 몇 배의 가치를 갖는다.

이문건 가에서 생산한 명주는 먼저 의복의 재료로 사용되었다. 명주로 중치막이나 저고리·바지·외출복 등을 만들거나 솜을 만들어 이불을 만들거나 솜옷을 만들어 입었다. 또 명주실로 거문고줄을 매는가 하면 질이 떨어질 경우 그물을 엮기도 하였다. 또한 명주는 성주 지역의 공물貢物 중 하나로 세금으로 납부되었다. 공물은 지역의 물산을 현물로 납부하는 방식으로, 성주에서는 명주가 공물의 하나로 지정되었다. 각 호의 민인들은 명주를 직접 생산하여 공물로 바치든가, 여의치 않으면 쌀로 명주 값을 대신 납부하기도 했다.[34]

하층 여성의 하루는 고단한 일상의 연속이었다. 곡식 찧고, 밥 하

고, 물긷고, 바느질하고, 빨래하고, 아이에게 젖 주는 일까지 하는 일이 실로 다양하고 복잡하다. 그러므로 공력이 드는 길쌈은 통상 저녁 시간에 하기 마련이었다.[35]

가난한 집의 나라 세금은 심장을 도려낼 듯
시골 계집 옷 짜는 북은 이르는 곳마다 바빠
반 필 밖에 못 짠 면포를 잘라내어
밝기도 전에 모두 논산 장으로 달려간다.[36]

이는 과중한 세금의 폐단을 지적한 시이지만 이로서 길쌈으로 고단한 하층 여성의 모습을 확인할 수 있다. 반 필도 못 짠 면포를 잘라서 날이 밝기도 전에 장으로 달려간다는 것은 그들의 경제 사정이 결코 녹녹치 않았음을 의미한다. 이는 오희문은 길쌈에 열중하는 여비의 모습을 가리켜 "우리 집 비자들이 호랑이도 두려워하지 않고 매일 밤 문밖에 횃불을 걸고 돌아 앉아 방적을 한다"고[37] 하였다. 이로서 횃불 주위에 삥 둘러 앉아 밤 새워 길쌈하는 여비들의 모습을 연상할 수 있다.

2. 상행위商行爲

조선시대 상행위는 말단의 이윤을 취한다는 측면에서 부정적으로 인식되었다. 그러므로 개인의 업적을 드러내는 문집과 같은 자료에는 선대의 인물이 근검과 청빈을 표방하고 이재利財를 천시한 것으로 기록하였다. 이는 후손들이 문집을 편찬하는 과정에서 자신의 조상이 학문이 높고 청빈한 학자로 기억되길 원하기 때문이다. 그러나 이는 실제의 모습과 많은 차이를 보인다. 양반은 다른 계층에 비하여 부를 형성할 조건을 갖추었으며, 스스로 재산을 형성, 증식하기 위하여 많은 노력을 기울였다. 그들이 내세웠던 명분과 이

'몸'으로 본 한국여성사

상은 실제의 모습과 많은 차이가 있다. 특히 오희문의 『쇄미록』과 이담명李聃命(1646~1701)의 『일록日錄』에는 상행위에 집중하는 양반의 모습이 그려져 있다.

남노는 물론 자신의 여비까지 상행위에 가담시킨 인물이 오희문이다.[38] 그는 자신이 직접 상행위를 하지는 않았지만 노비를 통하여 적극적으로 가담하였다. 현대적으로 보면 사업가적 마인드가 뛰어난 인물이다. 경제 사정을 훤히 꿰뚫고 있을 뿐만 아니라 상황 판단도 정확하였다. 전쟁이라는 악조건 속에서도 말과 노비를 동원하여 근거리 무역과 원격지 교역을 행하였다. 여기에 동원된 노비는 대부분 남노이지만 일부 근거리 교역에는 여비도 참여하였다. 구체적인 상행위 담당자는 막정莫丁·덕노德奴·춘기春己·개질지介叱知·수이守伊·향춘香春 등으로 나타난다.

그러나 오희문의 상행위는 어려운 피란살이를 견뎌내기 위한 방편으로 보인다. 그의 피란생활은 끼니를 잇기 어려울 정도로 곤궁하였으며, 특히 충청도 임천에서는 그 정도가 심하였다. 오희문은 술과 떡, 그리고 행전行纏 등을 만들어 여비로 하여금 내다 팔게 하였다. 당시는 양반의 체모를 따질 수 있는 상황이 아니어서 술장사·떡장사로 나선 것이다.

먼저 술장사를 하는 모습부터 살피기로 한다. 술장사를 하기 위해서는 우선 술을 빚어야 했다. 그러나 오희문에게는 그럴만한 여유가 없었다. 그는 임천 현감을 찾아가 구한 누룩과 쌀로 술을 빚어 여비 향춘香春으로 하여금 시장에 내다 팔았다. 술을 팔아 곡식으로 바꾸면 양식에 보탬이 된다는 생각에서였다. 이 때에 오희문은 좋아하는 술을 놓고도 한 잔도 마실 수 없는 자신의 처지를 한탄하였다.[39] 술장사는 오희문의 생계를 위한 것이다. 그러나 여비 향춘은 주인의 뜻을 잘 따라 주지 않았다. 즉 술항아리를 이고 가다 넘어져 술을 쏟은 것은 물론이고 항아리까지 물어주게 하였다. 또한 사실

부상 부부
김준근 조선풍속도[스왈른본]

여부는 확인되지 않지만, 술을 팔아 얻은 쌀을 잊어버렸다고 고하였다.[40]

또한 오희문의 부인은 떡을 만들어 비로 하여금 시장에 내다 팔게 하였다.[41] 이러한 것들이 생활에 일부 보탬이 된 것도 사실이다. 그러나 떡을 만들어 놓았다가 비가 오는 바람에 장사를 못나가 낭패를 보았다. 또한 오희문은 집안의 여아와 여비로 하여금 행전을 만들게 하여 이웃에 팔았다.[42] 작은 옷가지라도 만들어 양식에 보탤 요량이었다. 이러한 상행위로 양반은 이윤을 얻었고, 노비는 상행위 테크닉을 익혔다.

'몸'으로 본 한국여성사

.03

불완전한 혼인

강요된 혼인 : 양천교혼良賤交婚

노비는 고려시대까지 그리 많지 않았으나 15~17세기에는 전성기를 이루어 전 인구 가운데 30~40%를 차지하게 되었다. 노비 인구가 증가하게 되는 한 가지 현상으로 양천교혼良賤交婚을 들 수 있다. 이는 양인과 천인이 혼인을 하는 것으로, '일천즉천一賤則賤'의 원리에 의하여 부모 중 천인이 있으면 그 자식들은 모두 천인이 되었다. 즉, 어머니든 아버지든 어느 한 쪽이 노비이면 그 자식들이 모두 노비 신세를 면할 수 없었다. 더구나 종모법從母法의 원리에 따르면 부모가 모두 노비일 경우 그 소생은 모의 주인이 차지하게 되었다. 그러므로 노비주는 노는 양녀와, 비는 양인이나 다른 집 노와 혼인하도록 강제하였다. 그래야만 자신의 노비를 확대할 수 있기 때문이다.

양천교혼이 어느 정도로 흔하였는 지는 경상도 울산의 호적을 통해 확인할 수 있다. 가령 1609년(광해 1) 경상도 울산의 사노비는私奴婢 60%가 공노비公奴婢는 27%가 양인과 교혼하였으며, 사노비

중에서는 솔거노비率去奴婢의 교혼율이 외거노비外居奴婢의 교혼율보다 높았고, 특히 솔거노비는 74%가 양녀와 혼인한 것으로 확인된다.[43] 즉, 공노비와 사노비의 교혼율이 현격하게 차이가 나고, 외거보다는 솔거의 교혼율이 높다는 것은 자연스러운 현상이라고 하기 어렵다. 즉, 이들 노비의 혼인에 노비주의 이해관계가 반영되었던 것이다. 노비주는 재산 관리 차원에서 노비의 혼인에 일정한 영향력을 행사하였다.

주인의 입장에서는 집안의 노비가 서로 혼인하는 것도 바람직한 현상이 아니었다. 주인의 허락이 없는 노비의 성관계는 금물이었다. 1546년(명종 1) 7월 이문건은 자신의 집 노 수손守孫이 비 교란攬亂을 간奸하였다는 이유로 볼기를 쳤다.[44] 1557년(명종 12) 2월에는 비 윤개尹介가 노 억근億斤과 간통했다는 이유로 태 80을 맞았다.[45] 노비의 성관계를 규제하는 데에 있어서 남녀의 구분이 있는 것은 아니었다.

노 필이必伊가 비 옥춘玉春과 성 관계를 맺은 지는 상당히 오래되었다.[46] 이들은 혼인하지 않은 상태에서 1년 이상 관계를 지속한 것으로 보인다. 저녁 무렵 측간에서 나오는 필이를 만난 이문건은 옥춘을 간통한 적이 있냐고 물었다. 그러자 필이는 하늘에 맹세코 그런 일이 없다고 잡아뗐었다. 이에 크게 야단을 맞은 필이는 간통은 단 한 차례뿐이었으니 용서해 달라고 애걸하였다.[47] 이처럼 한 집안의 노비가 1년 이상 성관계를 맺어 왔어도 이것이 혼인으로 이어지지는 않았다. 그저 노비들의 성관계는 규제의 대상일 뿐, 혼인과는 별개의 문제였기 때문이다.

반면 눌질개와 방실의 혼인은 권장되었다. 숙길이 태어날 당시 이문건 가에는 비눌질개와 춘비가 아이를 낳아 기르고 있었다. 눌질개는 수명守命이라는 아이를 두었지만 그녀가 혼인을 하였는지는 알 수 없다. 그러나 춘비는 정상적인 혼인관계하에서 아들을 낳

았다. 춘비는 남편 방실과 혼인하였고, 그 사이에 검동이를 두었다. 이문건은 숙길의 유모를 눌질개에서 춘비로 바꾸었다. 그러나 불행하게도 춘비가 병을 얻어 온갖 고생을 하고, 이 와중에 아들이 죽고, 이어 부인도 죽자[48] 방실의 슬픔은 적지 않았을 것이다. 그는 아들의 시신을 수습하고, 죽은 처를 위해 굿을 하였다.[49] 그러나 춘비가 죽은 지 한 달 반쯤 지나 갑자기 눌질개가 방실에게 시집을 가고 있다.[50] 방실과 눌질개가 사랑하는 사이였는 지는 확인되지 않는다. 다만 눌질개의 입장에서 자식과 처를 한꺼번에 잃은 방실의 신세가 안타까웠을 수 있다. 그러면 어떠한 이유에서 이 혼인이 성립되었을까. 여기에는 노비주 이문건의 이해 관계가 반영되었다고 보인다. 이문건은 방실이 재혼하는 것이 슬픔에서 벗어나는 빠른 길이라고 생각하였고, 내심으로는 홀아비 방실과 과부 눌질개 사이의 또 다른 생산을 기대했을 수도 있다.

주인의 입장에서 가장 고약한 혼인은 노가 다른 집의 비와 혼인하는 것이다.[51] 이 경우 그 자식들이 모두 그 집의 노비로 귀속되어 재산상의 손실이 발생하기 때문이다. 1637년(인조 15) 전라도 해남의 노 계룡은 그의 주인 윤씨 가에 논 14두락, 밭 9.6두락, 솥 3좌, 암소 한 마리라는 상당한 재산을 헌납하는 문서를 작성하였다. 그 이유를 보면 다른 집의 비와 혼인하여 자녀를 많이 낳았으니 그 죄가 만 번 죽어도 마땅하다는 것이다. 곧 여러 자녀가 모두 다른 양반가의 소유가 되어 윤씨 가에 재산상의 손실을 끼친 것이다.

비슷한 예는 경상도에서도 발견된다. 1540년(중종 35) 안동의 노 복만에게는 두 딸이 있었다. 그런데 복만이 다른 집의 비와 혼인한 연고로 두 딸은 모두 그 쪽에 속할 수밖에 없었다. 이에 복만은 자기 주인인 이씨 가에게 자식 한 명조로 논 16부[卜], 밭 3부, 화로 1기, 구리 그릇 1기, 큰 소 두 마리라는 상당한 재산을 헌납할 수밖에 없었다. 계룡이나 복만이 주인에게 자신의 재산을 바치는 것은

주인의 뜻에 어긋난 혼인을 함으로 주인에게 끼친 재산상의 손실을 조금이라도 갚고 그 죄를 용서받고자 하는 뜻에서였을 것이다.

자유로운 재혼

우리는 조선시대는 재혼은 엄두도 낼 수 없는 엄격한 사회였다고 생각한다. 사실 조선의 지식인들은 양반 여성의 재혼을 억제하기 위해 그 자식에 대한 관직 진출을 제한하기도 하였다. 그러나 이는 어디까지나 안정된 사회 구조 속에 살아가는 상층 양반에 한정된 이야기이다. 당시 사회는 혼자된 가난한 하층 여성의 삶을 보장해 주지는 못하였다. 이러한 상황에서 남편이 사망하면, 재혼은 오히려 당연한 것이었다. 남편의 사망으로 끼니가 간 데 여성에게 어린 자식들을 데리고 수 십 년을 고통 속에 살아가라는 것은 너무 가혹하지 않은가? 이들에게는 유교적인 이념보다는 생활 그 자체가 훨씬 중요하였다. 사망률이 놓고 사회 보장 제도가 열악한 전통 사회에서 재혼율이 높은 것은 당연한 결과이다. 그러므로 하층민의 재혼은 일상적이었으며, 경우에 따라서는 아비를 알 수 없는[父不知] 혼외자를 낳을 수도 있었다. 지금 우리의 입장에서 가난한 하층 여성에게 수절하며 혼자 살아가기를 강요하는 것도 유교적인 시각인 것이다.

단성현 호적 대장을 분석한 결과에 따르면 홀아비의 재혼율은 평균 50%가 넘는다. 이는 계층별로 큰 차이를 보이고 있어 상층 30.8%, 중층 57.6%, 하층 69.5%로 나타났다. 특히 하층 남성의 재혼 상대는 30세 이상이 압도적으로 많은데, 이들의 상당수는 혼인 경험이 있는 과부였음이 분명하다.[52] 결국 이를 뒤집어 보면 하층 여성은 남편이 죽으면 곧바로 재혼한다는 것을 의미한다.

'몸'으로 본 한국여성사

조선 후기의 호적은 공적인 문서임에도 불구하고 여성의 개가 사실을 드러내고 있다. 자료의 성격상 호적상에 드러난 재혼의 흔적은 실제보다 훨씬 축소된 형태일 수밖에 없다.[53] 여성의 재혼 사실은 호적상에 '데리고 들어간 자식'의 존재 여부로[義子女로 등재] 판단할 수 있다. 과부가 자신의 자식들을 새로운 남편의 호에 등재시키면 이들의 혼인은 재혼인 것이다. 의자녀 이외에도 '이부녀異父女'라는 표현도 보이는데 이것도 같은 의미로 사용된 것이다. 또한 호적에는 후부가 개가한 여성의 호로 들어가는 경우도 있다. 이 때에 여성의 아들은 아버지를 '계부繼父'라 한다. 의자·의부·계부라는 표기는 1678년 호적 대장에 7건, 1717년에 16건, 1783년에 6건이 있으며, 19세기 초에도 2-3건이 발견된다.

의자녀의 모습은 이문건의 『묵재일기』에서도 확인된다. 이는 주로 하층민에서 나타난다. 1545년(인종 1) 3월 이문건의 노 귀인손貴仁孫의 의자 구인具仁이 다녀갔다. 어떠한 이유에서 인지 알 수 없으나 그는 이문건으로부터 관찰사에게 보내는 편지를 받아갔다.[54] 1544년(중종 39) 경상도 화원에서는 큰 살인 사건이 벌어졌는데, 이는 수군 이영손李永孫의 동생과 이모제異母弟, 의모義母 등이 함께 공모하여 벌인 것이었다.[55] 1556년(명종 11) 11월 성주 지역의 무당 추월秋月은 이문건에게서 종이와 생포生布 등을 얻어 갔는데 이는 의자의 상을 치르기 위한 것이었다.[56] 이상에서와 같이 하층민간에는 생각보다 재혼이 빈번하였으며, 이들의 가족 관계는 의자를 사용하여 친자녀와 구별하였다.

하층민들에게는 한번 혼인하면 평생 해로해야 한다는 생각은 없었던 것으로 보인다. 사실 평생 해로하기도 어려운 상황이다. 이들은 혼인할 때 양반과 같이 엄격한 의례를 갖추지도 못하였다.[57] 그래서인지 이들의 결합에는 혼인의 강제성과 사회적 공인도가 그리 높지 않았다. 물론 양반의 삶의 모습을 쫓아 안정적인 부부관계

를 유지하는 경우가 상당수였을 것이다. 그러나 그렇지 못한 부류가 대부분이었다. 혼인이 갖는 사회적 구속력도 그리 강하지 못하여 그저 함께 살면 혼인이고 떠나가면 이혼이었다.

이는 양인 박의훤朴義萱의 혼인 사례를 통해 짐작해 볼 수 있다.[58] 박의훤 분재기는 일반 양인이 남긴 분재기라는 점에서 주목된다. 작성 시기는 1602년(선조 35)으로 박의훤의 땅 일부가 해남 윤씨에게 팔려가면서 윤씨 집안에서 400년 가까이 보존해 온 것이다. 본 분재기는 박의훤과 그의 처의 만남과 헤어짐의 과정이 잘 드러나 있다. 박의훤은 모두 다섯 명의 처를 얻었는데, 당시 다섯 번째 처인 여배女陪와 혼인 관계를 유지하고 있었다. 그러면 이제 박의훤과 그의 처와의 관계에 대하여 좀 더 깊이 있게 들어가 보자.

박의훤의 본처 이름은 은화銀花인데 박의훤의 곁을 떠나 다른 남자와 살다가 죽었다. 기록상에는 "본처는 다른 여자의 남편인 박언건이라는 자와 잠간潛奸하여 남편으로 삼고 살다가 그냥 죽었다"라고 되어 있다. 즉 박의훤의 본처 은화는 본처임에도 처가 있는 남자와 눈이 맞아 몰래 간통하여 살다가 죽은 것이다.

두 번째 처의 이름은 진대進代이다. 박의훤의 젊은 시절 그녀가 박의훤을 따라와 함께 살게 되면서 그녀와의 혼인 생활은 자연스럽게 시작되었다. 그러니까 특별한 혼인 절차 없이 진대가 일방적으로 박의훤을 따라와 살게 되면서 부부 관계가 시작된 것이다. 그러나 진대가 박의훤의 소유였던 노와 통간通奸하여 실행한 사실이 마을에 파다하게 퍼지자 그녀는 마을을 떠날 수밖에 없었다. 마을을 떠난 진대는 도망 길에 다시 다른 남자를 만나 그와 상간相奸하여 함께 살다가 죽었다고 한다. 아무튼 박의훤은 이들 두 처와의 사이에 딸 둘을 두었다.

박의훤의 세 번째 처는 몽지夢之였다. 박의훤과 몽지 사이에는 세 아들이 있었으나 어떤 이유에서인지 이들은 모두 죽고 말았다. 그

'몸'으로 본 한국여성사

후 그녀 역시 홍천귀라는 양인 남자를 만나 그와 잠간하여 박의훤 곁을 떠났다. 몽지는 홍천귀와 금실이 좋아 그와의 사이에 많은 자식을 낳고 살다가 죽었다고 한다.

박의훤의 네 번째 부인은 가질금加叱今이었다. 그는 가질금과는 좀 다른 혼인 관계를 유지하였다. 박의훤이 가질금을 만난 것은 그가 한창 나이로 관문에 출입하던 시절이었다. 그는 가질금과 화간和奸하여 그녀를 처로 삼았다. 그러나 그는 처음부터 그녀와 한 집에 동거하지 않았고 그녀를 멀리 읍내에 살게 하였다. 어떠한 이유에서 인지 박의훤과 가질금은 사이가 좋지 않았다. 박의훤에 주장에 의하면 가질금은 자신의 딸을 낳자마자 바로 상대를 교체해 가며 대여섯 명의 남자와 잠간하였다고 한다. 그는 그녀가 본시 난잡한 여인이었다고 원망하였다. 반면에 가질금은 "다른 사람과 간통한 그런 죄를 지은 적이 없다"며 박의훤이 자신 주변에 접근도 못하게 하며 대치하였다. 누구의 주장이 옳은지 모르겠으나 두 사람은 그런 이유 때문에 별거 상태에 있었다.

이와 같이 박의훤은 4명의 처와 혼인했다가 이혼했으나 그 기간은 그리 길지 않았다. 다만 다섯째 부인 여배 만이 40년 째 그와 동거하고 있다. 가질금과 헤어진 뒤 여배를 만나 그녀와의 사이에 박원붕·대붕 두 아들을 낳으면서 계속 혼인 관계를 유지해 왔다. 박의훤은 여배와 오랜 세월 함께 살면서 자식도 낳았고 재산도 불리는 등 정상적인 혼인 관계를 유지하였으므로 그녀와 그 자식들에게 재산을 상속하고자 이런 분재기를 작성한 것이다.

이러한 현상은 멀리 제주도에서도 일어났다.[59] 제주도 대정현에는 읍치 지역인 「동성리호적중초東城里戶籍中草」와[60] 『대정현아중일기大旌縣衙中日記(1817~1818)』가[61] 함께 남아 있다. 일기는 1817년(순조 22) 대정 현감으로 부임한 김인택金仁澤의 것으로 현재는 1년분만 남아 있다. 그러면 여기서는 일기와 호적 중초에 근거하여 김몽

<고자庫子 김몽동金夢得의 가계>

무용(관비)

남편 1, 진재(양인)----------① 아들 김몽득(관노)

남편 2, 양인룡(전좌수)------② 딸 도강월(관비)

　　　　　　　　　　　　--딸 양섬

　→ ① 아들 김몽득(관노, 집사, 업무)

전처 금덕(내자시비)--------아들 탐봉

후처 임소사(통정 중주), 임소사도 재혼, 의녀 임예

첩 김예, 첩도 재혼, 의녀 김예

　→ ② 딸 도강월(관비)

남편 1, □□□ -----------딸, 영산월(관비, 대정현감 김인택의 방직기)

남편 2, 체임마색 강봉상 -----딸, 강상의

득의 가계를 들여다 보도록 하자. 하층민의 경우 부부가 재혼인 경우가 많으며, 첩과 혼외자도 있어 가계를 파악하기가 쉽지 않다. 이해를 돕기 위하여 도표를 그려보았다.

그러면 먼저 김인택으로부터 이야기를 풀어나가기로 한다. 김인택은 대정현에 부임하여 기녀 영산월瀛山月과 동정월洞庭月을 방직기房直妓로 삼는다. 이 중 영산월은 김인택의 방기로 배정되었다가 3개월 만에 쫓겨난 여성이다. 당시 그녀는 대정현 소속의 관기였음이 분명하다. 그녀의 어미는 도강월渡江月이며 외삼촌은 김몽득이다. 그러나 김몽득과 도강월은 가정 내에서의 위치가 서로 달랐다. 김몽득은 본처의 자식이고 도강월은 혼외의 자식이다. 어쨌든 이들은 어미는 같지만 아비가 다른 의붓 남매지간이다.

김몽득의 모인 무용(관비)은 남편이 둘 있었다. 첫째 김몽득의 아

'몸'으로 본 한국여성사

비는 양인 진재이다. 이는 정상적인 혼인 관계로 보인다. 김몽득의 조祖가 서원, 외조外祖가 한량인 것으로 보아 이들 가계는 말단 향리라고 하겠다. 김몽득은 어미의 신분을 쫓아 대정현 관아에서 관노의 신분으로 창고지기를 담당하고 있었다. 무용은 또 좌수를 역임한 양인용과의 사이에서 도강월과 양섬을 낳았다. 이는 정상적인 혼인 관계라고 하기 어렵다. 즉, 좌수 양인용이 관비 무용을 취하여 도강월과 양섬을 낳은 것이다.

다음 영산월의 외삼촌 김몽득의 가계를 살펴보자. 그는 대정현 소속의 고자庫子로 2명의 처와 1명의 첩을 두었다. 전처 금덕은 내자시비로 김몽득보다 12세 연하였다. 아들 탐봉은 김몽득과 금덕 사이에서 출생한 것으로 보인다. 김몽득은 자신보다 11세 연상인 임소사와 재혼한다. 임소사는 통정 중주의 딸이다. 그러나 임소사도 초혼은 아니었다. 그녀는 과년한 딸을(26세) 데리고 왔으며, 그녀는 호적에 김몽득의 의녀義女로 등재되었다. 임소사가 더 이상 호적에 등재되지 않자 첩 김예가 등재되고 있다. 김예를 언제 취첩하였는 지는 알 수 없다. 그러나 김예도 초혼은 아니었으며, 그녀가 데리고 온 딸(10세)도 마찬가지로 김몽득의 호에 의녀로 등재되었다.

영산월이 도강월의 딸임은 분명하나, 그녀가 호적에 등재되지 않아 그 아비를 알 수 없다. 그러나 아비가 누구든 간에 도강월이 관비이므로 그 딸인 영산월도 관비일 수밖에 없다. 이후 도강월은 체임마색 강봉상姜鳳祥의 첩이 되어 딸 강상의를 낳는다. 도강월이 강봉상의 첩으로 등재되지는 않았지만, 도강월과 강봉상의 첩이 심하게 싸웠다는 일기의 내용을 통해 이러한 추측이 가능하다.

도강월은 강봉상의 첩이었다. 그러므로 영산월이 강봉상의 호에 들어가면 의녀로 등재되었을 것이다. 강봉상의 가계도 복잡하기는 마찬가지이다. 1807년 호적에 강봉상의 호에 처 김예金乂(명월 방군 업용의 딸)와 첩 김예, 그리고 전처의 딸 2명이 등재되었다. 전처

의 딸이 등재된 것으로 보아 김예도 본처가 아니라 후처였다. 호적에는 등재되어 있지 않지만 최덕崔德이라는 첩도 존재하였다. 여기에 도강월까지 합하면 기록으로 드러난 것 만도 처가 2명, 첩이 3이 되는 것이다.

강봉상은 대단한 호색한으로 이로 인해 상당한 고초를 겪는다. 1817년 6월 도강월과 강봉상의 첩이 심하게 싸워 도강월이 다치는 사건이 발생한다. 도강월의 얼굴에서 피가 줄줄 흐르자 오빠 김몽득은 이를 관아에 고발하였고, 결국 강봉상은 이 일로 인하여 곤장 7대를 맞고 감옥에 갇혔다.

강봉상의 처와 첩의 갈등도 심각하였다. 1817년 9월 첩 최덕이 본처를 때리는 사건이 발생하자 대정 현감은 강봉상에게 곤장 8대를 쳤으며, 처가 강봉상이 유부녀를 작첩하였다는 이유로 동거를 거절하였다. 이러한 이유로 강봉상은 체임마색에서 사령으로 강등되는 수모를 겪는다. 대정 현감은 처에게도 일정한 제제를 가하였다. 대정 현감이 부인에게 남편과의 동거를 강권하였으나 듣지 않자 결국 부인에게 회초리 50대를 치도록 한다.

하층민의 정절 관념과 관련하여 제주도 대정현에 흥미로운 사례가 보고되었다. 1817년 9월 안광신安光臣은 처와 간통한 혐의로 강선경姜善慶과 강대손姜大孫을 고발하였다. 이 사건은 안광신의 처가 시어머니와 싸움을 한 데서 발단이 되었다. 싸움을 해도 분이 풀리지 않은 그녀는 큰 아들은 강선경에게, 작은 아들은 강대손에게 데려다 주면서 "이 아이는 네 아들이다"라고 하고 돌아왔다. 지금은 이웃 마을로 옮겨갔지만, 이들은 이전에 안광신의 이웃에 살고 있었다. 결국 이 사실을 알게 된 안광신은 10년 이상 남의 자식을 자신의 아들로 알고 살아온 사실이 억울하여 자신의 처와 두 남자를 관아에 고발하였다. 이에 대정 현감은 강선경과 강대손을 목자牧子로 강등시켰다.

양반의 첩살이

1. 주인의 성적 침탈

성욕은 식욕과 마찬가지로 인간이 지닌 본성 중의 하나여서 이에 대한 정서는 조선시대나 지금이나 별반 차이가 없는 것이다. 특히 조선시대에 양반 남성들은 보다 쉽게 성을 접할 수 있었는데 그 대상은 여비와 기녀였다.

여비는 자색은 기녀만 못할 지라도 쉽게 취할 수 있다는 장점이 있었다. 따라서 양반 주인의 입장에서 비의 성을 꺼릴 것 없이 농락할 수 있다는 의미에서 '갓김치종'이라 부르기도 하고, "종년 간통은 누운 소타기보다 쉽다"는 속담이 생겨나기도 하였다.[62] 그러나 여비도 일시적으로 성적인 대상이 되기도 하고, 장기적으로는 첩이되어 자식을 낳고 살아가는 경우도 있었다.

일시적으로 농락을 당하는 경우는 이문건 가의 비 향복香福(香卜)를 통해 확인할 수 있다.[63] 이문건의 유배 생활은 그리 외롭지 않았다. 부인과 아들·며느리가 내려와 함께 생활하였으며, 을사사화에 화를 입어 경흥에 유배된 조카 염爛의 아들 천택天澤도 함께 내려와 수학하고 있었다. 이 때 향복은 나이 어린 여종으로 상당上堂에서 이문건의 시중을 들고 있었다. 그러던 어느 날 이문건은 향복이 강간을 당했다는 소식을 접하게 된다.

이에 이문건은 향복의 어미인 삼월三月을 불러 그 상대가 누구였는지 밝히고자 하였다. 그러나 향복은 자신을 범한 자가 누구인지를 발설하지 않았다. 이에 화가 난 이문건은 향복이 강간을 당하였다는 이유를 들어 하가로 쫓아 버렸다. 강간을 당하면서 소리쳐 거절하지도 않고 누가 그러하였는 지를 밝히지 않아 동정의 여지도

없다는 생각에서였다. 또한 내심으로는 강간을 당한 여종이 자신의 시중을 드는 것이 내키지 않았을 수도 있다.

그러나 20여 일 후 향복을 범한 상대가 도령이었으며, 도령이 세 차례에 걸쳐 범했다는 사실이 밝혀진다. 처음에는 아들 온熅에게 혐의를 두었으나 온은 몸이 아파 누워있는 상태였으므로 결국 염의 아들 천택으로 범위가 좁혀졌다. 그러나 이문건은 천택이 향복을 강간한 사실을 알고도 크게 나무라지 않는다. 다만 며칠 후에 공부를 끝내고 나서 색을 경계하라는 뜻을 전할 뿐이었다. 이후에도 향복은 차비 온석隱石과 통간하게 된다. 주목되는 사실은 통간한 인물보다 강간을 당한 여종에 대한 처벌이 더 가혹하다는 사실이다. 향복이 천택에게 강간을 당할 때 소리쳐 저항하지 않았다는 이유로 하가로 내려가도록 하는가 하면, 온석과 통간하였을 때는 오히려 강간을 당한 향복을 구타하는 지경에 이르렀다.

이후에 향복은 딸을 출산하는데 그 아비가 누구인지는 알 수 없다. 이문건도 이에 대해 전혀 언급하지 않고 있다. 향복의 딸을 자신의 아이라고 인지認知하는 사람이 아무도 없었던 것이다. 따라서 어린 딸도 향복의 신분을 따라 이문건 가의 비로 사환될 수밖에 없었다. 이제 어미 삼월三月—향복香福—딸 3대가 이문건 가의 비로서 살아가게 되었다.

2. 첩이 되는 여비들

조선시대의 혼인 제도는 기본적으로 일부일처제이나 이는 축첩을 용인하는 제도였다. 양반 사족은 본처가 살아있는 동안에도 양인 이하의 여성을 맞이하는 사례가 많았다. 이들은 흔히 첩·소실·측실·부실·후실 등으로 불린다. 양반 사족은 여성을 사회적 여건에 따라 존비와 귀천을 기준으로 서열화하였다. 상층 여성의 성은 적극적으로 보호하고 존중해 주어야 할 대상인 반면, 하층 여성의

'몸'으로 본 한국여성사

성은 하찮은 것이라 여겼다. 따라서 양반 사족과 하층 여성의 결합은 그리 어려운 것이 아니었다. 또한 하층 여성들 중에는 양반 사족의 첩이 되어 유족한 생활을 기대하기도 하였다.

양반 사족은 기녀 이외에 여비를 첩으로 들이고 있었다. 여비는 기녀에 비해 그리 매력적인 상대는 아니었지만 쉽게 취할 수 있는 장점이 있었다. 여비가 결혼하였을 경우 주인은 여비의 성을 향유하기 위해 남편과의 잠자리를 강제로 분리시킬 수도 있었다. 주인과 여비의 결합은 흔한 일이었지만, 이들이 첩이 될 수 있는 조건은 자식의 잉태 여부였다. 유희춘의 아들 경렴이 자신의 여비인 복수를 취첩한 것도 그녀가 자식을 잉태하였기 때문이었다.

양반가의 얼자녀를 첩으로 취할 수도 있었다. 이들은 혼인에 임박하여 양인화[贖良]하여도 양반가의 본처로 출가하는 것은 불가능하였다. 즉, 이들은 신분 내혼 규정에 따라 같은 처지에 있는 사람과 혼인하든지 아니면 양반의 첩으로 출가할 수밖에 없었다. 유희춘은 종성에서 취첩한 무자戊子와의 사이에 4명의 얼녀를 두었다. 이들은 혼인하기 전에 속량의 절차를 마쳤지만 양반의 본처로 출가하지 못하고 무반의 첩으로 출가하고 있다. 법적으로는 양인화되었지만 관념적으로는 여전히 얼산孼産이라는 사회적 인식을 벗어날 수 없었기 때문이다.[64]

처를 사별한 양반이 다시 정혼하지 않고 첩을 두는 사례도 적지 않았다. 양반 남성은 재혼할 때 혼인한 경력이 있는 과부를 상대로 취할 수는 없었다. 그러나 실녀室女(결혼하지 않은 여자)로서 전처와 엇비슷한 가격家格을 소유한 혼처를 구하기란 쉽지 않았다. 과부를 재혼 상대로 정하거나 상대의 반격班格을 낮출 경우 향촌에서 차지하는 사회적 지위가 하락할 가능성이 높았기 때문이다. 이는 황윤석黃允錫(1729~1791)의 사례를 통해 확인할 수 있다. 황윤석은 부인이 사망하자 정혼 상대를 구하지 않고 첩을 들이고 있다. 이곳저곳 수

소문한 결과 송순宋純(1493~1582)의 얼산을 첩으로 들였다. 나이 50
이 다된 시골 양반이 새로운 혼처를 구하기가 쉽지 않자 첩을 취하
여 그녀와 노년을 함께 하였다.

첩을 들이는 것은 상당히 부담스러운 일이었다. 첩은 출계가 미
약할 뿐만 아니라 경제적인 능력도 갖추지 못한 상대였다. 따라서
첩을 들이는 데에는 많은 비용이 들었다.

상대가 타인의 비일 경우 그 과정이 쉽지 않았다. 여기에는 속신
贖身과[65] 속량贖良[66] 절차가 모두 필요하였다. 비의 주인은 잉태한
비를 팔려 하지 않았을 뿐만 아니라 팔더라도 많은 비용을 요구하
였다. 유희춘의 조카 오언상吳彦祥은 다른 사람의 비인 말대末臺를
겁간하여 작첩하고자 하였다. 그러나 주인이 말대의 몸값으로 비 4
구를 요구하는 바람에 되물릴 수밖에 없었다.

강진에 살던 마응허馬應虛는 나사순羅士淳(유희춘의 이종사촌)의 비
온화溫花를 몰래 작첩한 후에 몇 년 동안 나타나지 않았다. 나중에
사실이 알려지자 마응허는 나사순에게 비 윤개尹介와 그 소생[平
之·海伊]으로 온화의 몸값을 지불하겠다고 약속하였다. 그러나 이
러한 기미를 알아 챈 윤개가 자식을 데리고 도망치는 바람에 일이
이루어지지 못하였다.

오희문의 『쇄미록』에도 이와 관련된 이야기가 등장한다. 오희문
의 아들 오윤겸吳允謙(1559~1636)은 본처가 아들을 낳지 못하고, 낳
은 자식도 얼마 되지 않아 죽었다. 그래서인지 오윤겸은 첩을 얻고
버리는 과정을 반복하였다. 한번은 타인의 비인 진옥眞玉과 관계하
여 만삭이 되자 첩으로 들이려 하였다. 그러나 진옥의 주인이 팔지
를 않아 결국 첩을 버릴 수밖에 없었다. 떠나가는 진옥을 보며 오희
문은 '잉태한 자식이 만약에 죽지 않으면 어찌한단 말인가' 라고 걱
정하고 있다. 태어나 근심거리가 되느니 차라리 죽는 것이 낫다는
생각이었다. 몇 년이 지난 뒤 오희문은 진옥에 대한 소식을 듣고 갑

'몸'으로 본 한국여성사

자기 어린 손녀가 보고 싶어 졌다. 그러자 진옥은 어린 딸과 함께 술을 들고 오희문을 찾아왔다. 진옥은 딸아이의 이름과 출생일을 오희문에게 알려주며 하염없이 운다. 아이가 걷고 말을 하는 것이 사랑스러웠지만 안타까운 마음을 금할 수 없었다. 오희문은 진옥이 개가했는지가 궁금하였으나 이는 차마 묻지 못하고, 간단한 예물을 주어 말을 태워 보냈다.

상대가 자기 비인 경우 취첩 과정은 훨씬 수월하였다. 그러나 이 과정에도 소생의 신분 귀속 문제는 여전히 남는다. 즉, 자기 비첩이 낳은 자식을 속량시키지 않을 경우 혈육 간에 주종 관계가 형성될 수도 있었다. 이들 얼자녀는 자식이라는 측면과 재산이라는 측면을 동시에 지니고 있어 가능하면 속량시키지 않는 것이 당시 양반들의 일반적인 정서였다. 다만 골육상잔骨肉相殘의 폐해를 막기 위해 1~2대 방역放役한 후 환천하여 사환시켰으며, 형편이 어의치 않을 경우 친인척끼리 바꿔 사환시켰다.

유희춘의 아들 유경렴은 자기의 비 복수福壽를 첩으로 삼아 아들 연문衍文을 낳았다. 그러나 모자는 유경렴이 살아있는 동안 속량이 되지 못하고 장자인 광선光先에게 상속되었다. 유경렴은 분재기에 첩과 얼자의 문제에 대하여 '비 복수는 수신守身하거든 방역하여 추심하지 않으나 명신名信이 서로 다르거든 일찍이 문기대로 할 일'이라는 단서를 달았다. 유경렴은 젊은 첩(27세)이 재혼할 가능성이 높다고 여겨 재혼하면 즉시 천인으로 돌리라고 자식들에게 전하였다.[67]

친인척끼리 바꾼 사연은 김연金綠 집안의 별급 문서를 통해 확인된다. 김채金綵의 부 김효원金孝源은 자기 비첩을 취하여 얼자 북간北間을 두었다. 그 후 북간과 양처 사이에 태어난 자식들이 김효원의 아들인 김채에게 상속되었다. 김채는 자신의 얼제와 얼조카를 부로부터 상속받은 것이다. 김채는 골육지친骨肉之親을 사환하는 것

이 불편하여 사촌형인 김연에게 북간과 자식 및 손자 7명을 지급하였다.[68]

첩으로 들인 이후에도 상당한 비용이 들었다.[69] 첩을 들인 후 시간이 지나면 첩은 이제 성적 대상이 아니라 보살펴야 할 식솔이된다. 유희춘은 첩가의 생계 대책을 위해 상당한 노력을 기울인다. 필요한 물품을 보내주는가 하면 노비를 지급하기도 하고 자신이 배정받은 반인伴人을 첩가에서 사역하도록 하였다. 첩 무자도 남편의 영향력을 동원하여 상당한 부를 집적하였으며, 지방관의 도움을 얻어 20여 칸이 넘는 집을 짓기도 하였다. 『어우야담』에서 강구수란 자는 "나는 밥을 먹이지 않아도 되고 옷을 해주지 않아도 되는 아름다운 첩을 얻는 것이 소원이다."라는 것은 첩을 얻는 것이 양반 사족에게 커다란 부담이었다는 것을 단적으로 말해준다.

〈이성임〉

'몸'으로 본 한국여성사

4

여성의
외모와 치장

01.

'미인박명'에 담긴 이데올로기

'**가인박명**佳人薄命', 동양에서 '미인'하면 가장 먼저 떠오르는 이 말은 북송北宋의 문장가 소식蘇軾(1036~1101)이 지은 〈박명가인시薄命佳人詩〉의 한 구절에서 유래한다.

그 한 구절이란 "예로부터 아름다운 여인 기구한 운명 많으니(自古佳人多薄命)"라는 짧은 소절이다. 아름다운 여인일수록 운명이 순탄치 않다는 이 구절은 아름다움이 여성에게 재앙이 될 수 있을 뿐만 아니라 남성에게도 아름다운 여인이 위험할 수 있다는 경고도 함께 담고 있어 미인에 대한 사회 전반의 우려어린 시선을 대변하고 있다.

동서양을 막론하고 미인이 사회적으로 위험시되고 부정적인 존재로 자리 잡은 것은 아름다운 여성이란 남성을 유혹으로 이끌 수 있다는 우려 때문이었다. 예컨대, "요사하고 음란한 미인이 정치하는 데 유해한 점은 역대로 지나간 일을 고증해 보면 그 때문에 나라를 망하게 하고 가산을 탕진한 자가 많습니다."[1]라는 발언처럼 미인이란 나라와 가정을 흔드는 위험한 존재라는 인식이 강한 편이었다.

그래서 동양에서는 '부용婦容'이라 하여 여성의 용모에 대한 기준을 마련하였다. 후한 때 반소班昭는 『여계女誡』에서 여성의 실천 사항으로서 부덕婦德·부언婦言·부용婦容·부공婦功 네 가지를 주창했는데, 부용이란 "세수를 깨끗이 하고 의복을 정결하게 하며 정기적으로 목욕을 하여 몸에 때를 없게 하는 것"이었다.[2]

당나라의 여성 학자 송약소宋若昭도 『여논어女論語』에서 "여자가 되려면 먼저 자신을 바로 세우는 것을 배워야 한다. 자신을 바로 세우는 방법은 오직 깨끗하고 올곧게 처신하는 것이다. 깨끗하다는 것은 몸을 청결하게 하는 일이요, 올곧다는 것은 몸을 영예롭게 하는 일이다."[3]고 하였다. 곧 여성에게 청결을 강조하면서 올곧은 수신修身의 길로 나아가도록 권장했던 것이다.

여성에게 청결을 강조한 이 조항은 이후 여성의 용모를 이야기할 때 어김없이 등장하는 내용으로 각종 여훈서나 경전에서 계속 강조되었고 조선도 예외가 아니었다. 소혜왕후 한씨韓氏(1437~1504)는 "여성의 용모란 반드시 얼굴이 아름답고 고운 것만을 말하는 것이 아니며…먼지와 때를 씻고 의복이나 치장을 청결히 하며 수시로 목욕하여 몸을 더럽게 하지 않는 것"[4]이라고 보았다. 곧 여성의 용모란 외모가 아닌 청결에서 나온다는 의미였다.

조선후기의 학자 이덕무도 "부인이 단정하고 정결함을 귀하게 여긴다는 것은 얼굴을 화장하여 남편을 기쁘게 함을 말하는 것이 아니다."면서 화장하고 예쁘게 옷 입는 여성을 부덕을 갖추지 못한 여성으로 평가하였다.[5]

근대 초기 서양의 신체관은 상이한 두 가지 태도가 공존했다. 하나는 약점과 욕망의 근원으로서의 인간 육체에 대한 불신이며, 또 하나는 인간의 나체가 재발견되고 육체의 아름다움을 중시하는 태도였다.

그런 반면에 유학에서 몸이란 내면의 발현체로서 예와 선善을 실

미인도
해남 녹우당

천하는 주체이자 수신修身의 대상으로서 중시되었다. 여성의 몸이 마음의 투영체로서 중시되다보니 청결과 예의바른 몸가짐이 강조되었고, 여성의 몸짓, 자세, 동작 등을 통해 조신있는 동작을 훈련하도록 권장하였다. 그 결과 "여자는 외모를 자랑하지 말고 덕에 기준하여 행동해야 한다. 무염無鹽은 외모는 비록 초라했지만 그 말이 제나라에 수용되어 나라를 안정시키는 데 공헌하였다."[6]는 말처럼 용모가 아닌 행동거지를 여성을 평가하는 중요한 잣대로 활용하였다.

여성의 용모에 대한 담론은 여성을 대상으로 한 규범서를 통해 교육되고 전달되었다. 조선후기 한글로 쓰인 어느 규범서를 보면, "여성의 용모란 부인의 거동이니 타고난[天生] 추악한 얼굴을 변하여 곱거나 아름답게[艶美] 하지는 못하나 마땅히 얼굴 가지기를 조용히 하고 의복을 정제히 입고 말씀을 드물게 하고 앉으면 서기를 공순하게 하고 걸음을 찬찬히 걸으며 자리가 바르지 아니하면 앉지 아니하고 벤 것이 바르지 아니하거든 먹지 아니하며 의복을 차리지 말고 추위에 얼지 아니할 만큼 입고 음식을 너무 사치하기 말라"[7]고 되어 있다. 곧 여성의 용모란 겉모습이 아니라 정갈한 옷차림과 예의바른 태도에 달려있다고 강조하고 있다.

요컨대, "미인 소박은 있어도 박색 소박은 없더라, 천하에 어떤 경국지색도 덕성기품을 당하지는 못해." 최명희씨의 소설 『혼불』(1990)에 나오는 이 한 토막의 대화처럼 조선의 여성은 덕성 있는 행실을 갖추었을 때에 비로소 아름다운 여성으로 추앙받았다. 여기에는 여성의 덕행이 안정망으로 작용해 미모로 남성을 파멸로 빠뜨리는 우를 범하지 않을 것이라는 안도감과 믿음이 깔려 있었다.

'몸'으로 본 한국여성사

'아름다운' 얼굴과 몸의 조건

미인의 조건

"빼어난 여색은 반찬이 된다는 말은 천년을 두고 내려오는 아름다운 말이다." 이 말은 청淸을 왕래하던 역관 이상적李尙迪(1804~1885)이 『건곤일회첩乾坤一會帖』이라는 춘화첩春畵帖에 붙인 발문이다. 예의바름을 강조하면서 여색을 불온시하고 금기시한 조선 사회는 그 내부를 조금만 들여다보면 아름다운 여성이나 여색에 대한 욕망이 활발하던 사회임을 알 수 있다.

조선중기의 학자이자 정치가 허균許筠(1569~1618)은 "윤리는 성인이 만든 것이고 정욕은 하늘이 내린 것이니 비록 성인을 어길지라도 하늘을 어길 수 없다."[8]는 발언으로 유명한 사람답게 일찍이 여색에 대한 본인의 욕망을 숨기지 않았다. 재미있는 사례로 허균은 화원 이징李澄(1581~?)에게 여러 가지 모양을 그려서 엮은 소첩小帖 하나를 부탁하면서 마지막 부분은 아이를 씻기는 두 여인의 그림으로 장식해 달라고 요구하였다.

소첩을 받아든 허균은 두 여인의 그림에 대해 남성으로서 솔직한

김홍도의 사녀도

마음을 드러내었다. "그 솜씨가 이정李楨의 수준에는 미치지 못하나 자세히 보면 풍성한 살결이며 아양 부리는 웃음이 요염함을 한껏 발산하여 아리따운 자태가 실물처럼 보이니 역시 신묘한 작품이다. 이것을 오래도록 펴놓고 싶지 않으니 오래 펴놓으면 밤잠을 설칠까 두려워서다."[9] 아리따운 자태를 한 여인의 그림 때문에 밤잠을 설칠까 두렵다고 한 허균의 이 말은 아름다운 여성에 대한 욕망을 은유나 도덕으로 숨기지 않은 채 그대로 표출하고 있어 주목된다.

여성의 미모를 시각적으로 형성화한 미인화는 당唐 시절인 8세기 중후반 무렵부터 독립된 장르로 성립되었다고 한다. 조선도 건국 초부터 왕실이나 사대부들 사이에서 여성의 용모를 그린 그림이 감상용으로 유통되었다. 사녀도仕女圖라고도 불린 이 그림은 전기에는 주로 교훈을 전달하는 감계의 목적으로 유통되었다. 미인이란 망국과 환난의 단서가 되므로 여색을 조심하라는 경고를 담았고 그림 속 여성도 중국의 어진 왕비나 현명한 아내, 아름다운 여인들이었다. 그러다가 16세기 중후반 이후로 조선에서도 미인도가 감계의 목적을 넘어서 감상만을 위한 목적으로 제작되기 시작하였다.[10]

허균의 요청에 따라 이징이 그린 그림이 여기에 해당할 듯하다. 그리고 아름다운 여인을 감상용으로 그린 대표적인 작품은 신윤복(1758~?)이 그린 〈미인도〉를 꼽을 수 있다. 소매통이 좁고 짧은 삼회장 연미색 저고리에 풍성하게 부푼 옥색 치마, 까맣고 커다란 트레머리를 한 채 살포시 아래쪽을 주시하고 있는 이 여성은 제목 그대로 빼어난 미모를 자랑하고 있다. "그린 사람의 가슴에 춘정春情이 서려 있어 붓으로 실물에 의해 참모습을 나타냈다."는 화제畵題

처럼 감상하는 사람의 춘정을 일으키는 이 그림은 조선시대에 미인의 모습이 어떠했는지 한 눈에 알 수 있게 한다.[11]

그렇다면 실제적으로 조선시대 미인의 기준은 무엇이었을까? 이 문제에 대해서 당대에 드러내놓고 논의한 글이 없기 때문에 사실 조선시대 미인의 기준이 무엇이었는지 알기가 쉽지 않다. 다만 일반 자료에서는 잘 드러나지 않으나 조선시대 소설류나 여성 인물화 등을 통해서 조선시대 사람이 생각한 미인의 기준을 일부나마 찾아낼 수 있다.

먼저 조선시대 소설에는 여성의 외모에 대한 묘사가 나온다. 구체적인 묘사라기보다는 인상이나 감성 등을 자연에 비유해 간접적으로 묘사했다. 대표적으로 아름다운 여성에 대한 비유는 '선녀' 같다는 것이었다. 천하의 명기로 알려진 황진이의 외모도 여러 자료에 '선녀'같다고 표현되었다.

『곽씨전』에 나오는 여성의 대한 묘사를 보면 조선인들이 생각한 미인이 어떤 모습인지 엿볼 수 있다. "이 때 선풍에 사는 곽참판 댁에는 딸이 하나 있었는데 나이가 16세가 되었더라. 인물은 태이에게 비교할 만하고 얼굴은 아침 해당화가 이슬을 머금은 듯하더라. 아리따운 얼굴과 고운 태도는 구시월 보름달이 구름 속에서 반쯤 나오는 듯하니 보는 사람마다 칭찬하지 않는 사람이 없더라."[12] 이 글처럼 아름다운 여성에 대한 이미지는 앳된 소녀가 발산하는 풋풋하면서도 청초한 모습이었다.

기존의 연구 성과에 따르면, 조선시대에 진미인眞美人 또는 진국색眞國色이라 하여 미인으로 꼽는 나이는 16세에서 18세 사이의 소녀였다. 얼굴은 보름달이나 꽃 또는 하얀 옥 같아야 했다. 얼굴에서 눈썹이 중시되어 초생달이나 버들잎처럼 검고 가는 눈썹이 둥글게 다듬어진 상태를 아름답다고 여겼다. 눈 역시 가늘고 긴 모양이 선호되었고 피부는 얼굴과 마찬가지로 흰 눈이나 옥같은 상태여야 했

고, 목은 길고 수려해야 했다. 머리숱은 풍부하고 곱게 다듬어져야
한다. 허리는 유연하고 잘록한 모양, 손은 가늘고 흰 상태를 최상으
로 보았고 키 역시 작고 아담해야 했다.[13] 가슴에 대한 표현은 거의
나오지 않으나 연적처럼 작고 아담한 모양을 선호했던 것으로 보
인다.[14]

이와 반대로 우리에게 잘 알려진 『박씨전』에서는 박씨의 못생긴
외모에 대해 우스꽝스럽게 표현하였다. "그제서야 신부의 용모를
본즉 얼굴에 더러운 때가 줄줄이 맺혀 얼근 구멍에 가득하며, 눈은
다리 구멍 같고, 코는 심산궁곡에 험한 바위 같고, 이마는 너무 버
스러져 태상노군太上老君 이마 같고, 키는 팔척장신이요, 팔은 늘어
지고, 다리 하나는 절고 있는 모양 같고 그 용모를 차마 바로 보지
못할지라."[15] 이런 박씨가 흉한 허물을 벗자 선녀로 비유하여 "월궁
항아月宮姮娥 아니면 무산선녀巫山仙女라도 믿지 못할지라."라고 표
현하였다.

조선에서 여성의 아름다운 미모는 여성 스스로에게도 큰 힘을 발
휘했다. 조선시대처럼 여성들이 법률·문화·경제·정치 등 다른 형
태의 수단을 사용하는 일이 사실상 가능하지 않던 시기에 아름다운
외모는 여성에게 결코 나쁘지 않은 조건이었다.

연산군의 총애를 한 몸에 받던 장녹수가 궁에 들어간 시점은 30
세를 전후한 나이였다. 『조선왕조실록』에는 장녹수가 천첩소생으로
서 집이 가난해 몸을 팔아서 생활했고 혼인도 여러 번 했다고 한다.
궁에 들어갈 시점에 이미 남편과 아이까지 딸린 상태였던 장녹수는
우리의 예상과 달리 미모가 뛰어난 편이 아니었다. 그 대신에 30대
초반에도 16세 소녀처럼 보일 만큼 동안童顔이었다고 한다.[16] 아마
도 장녹수가 늦은 나이에 궁에 들어갈 수 있던 것도 어린얼굴 덕택
이 아니었을까 싶다.

그러나 또 다른 사례는 가난한 여성이 미인이면 사회적으로 취약

미인도
동아대 박물관

'몸'으로 본 한국여성사

한 위치로 내몰릴 가능성이 높음을 보여
준다. 사악한 유혹자로부터 자신의 몸을
지킬 수 없던 가난한 미인은 주변의 유혹
과 압력에서 자유로울 수 없었다. 대표적
인 인물이 세종 대 어리라는 여성이다.

양녕대군은 일반 양인의 딸 어리가 미
모가 뛰어나다는 소문을 듣고 그 집을 방
문하였다. 어리에 대한 첫 인상은 "머리에
녹두분이 묻고 세수도 하지 아니했으나
한 눈에 미인임을 알 수 있었다."고 한다.

연산군 묘
성종의 맏아들로 조선 10대 왕이었으나,
중종 반정으로 쫓겨났다.
서울 도봉

어리는 부모의 만류에도 불구하고 이튿날 단장을 하고 양녕대군을
따라 궁으로 들어갔다. 양녕대군은 어리에 대해 "어렴풋이 비치는
불빛 아래 그 얼굴을 바라보니 잊으려도 해도 잊을 수 없이 아름다
웠다."고 회상하였다.[17] 궁에 들어간 어리가 어떤 운명을 맞이했는
지 알려져 있지 않지만 이후 기록에서 사라진 것으로 보아 대단한
출세를 했다고는 판단되지 않는다.

아들 낳는 몸이 아름답다

조선시대 여성의 몸은 본인의 몸이 아니라 가족의 몸이었다. 조
선후기 문신이자 학자로 활동한 이재李縡(1680~1746)는 어머니 여흥
민씨의 묘지墓誌에 다음과 같이 쓰고 있다.

1680년 불초가 태어나고 1684년에 아버님이 세상을 떠나시자 집안 사
람들이 어머니의 굳센 결심으로 혹시라도 더 큰 근심을 일으킬까 여겼다.
그러나 문정공(민씨의 친정아버지)께서 "우리 아이는 결코 그렇게 하지 않

을 것이다.”라고 하셨고, 이미 어머님께서도 스스로 슬픔을 푸시고는 “나에게는 어린 고아 하나가 있으니 양육해서 성취시켜 선대의 제사를 모시게 하는 일이 바로 나의 책임인데 어떻게 지나친 슬픔으로 몸을 상하고 죽을 작정을 세울 수 있겠는가?”라고 하셨다. … 내외 종족들이 모두 크게 기뻐하였다.[18]

곧 집안 사람들이 여흥 민씨가 남편을 따라 순절할까봐 걱정했다가 민씨가 살아남기로 결정하자 안도하는 모습이다. 이 사례처럼 여성의 몸은 아이를 양육하고 선대의 제사를 모셔야 하는 가족의 것이었다. 주로 가정 안에서 아이를 양육하고 가족을 돌보는 역할이 주어졌고 이런 측면에서 사회나 가족의 요구에 순응하는 ‘유순한’ 몸이었다.

조선시대에 사회나 가족 안에서 여성의 몸은 아들을 낳을 때에 최고의 가치를 구현했고 가장 아름다운 몸으로 간주되었다. “여자의 직분은 출가하면 생남生男하는 것이 첫 일”[19]이라는 말처럼 조선시대 여성의 몸은 아들 낳는 몸으로 구현되었다. 그래서 혼인하기 전에 ‘상녀법相女法’이라 하여 며느리가 아이를 잘 낳을 수 있는지, 특히 아들을 잘 낳을 수 있는 몸을 갖고 있는지가 초미의 관심사였다.

조선후기 실학서의 하나로 꼽히는 『증보산림경제』(유중림, 1766년 이후 추정)에는 아들을 잘 낳을 수 있는 여인을 아는 법이나 아들을 낳을 수 있는 약방문, 잉태 시기, 아들을 낳을 수 있는 체위법 등이 소개되어 있는데 이 역시 여성 몸에 대한 사회적 바람과 결부되어 있다.[20]

『증보산림경제』에 따르면 여자에게 네 가지 덕이 있으면 반드시 귀한 아들을 낳는다고 한다. 첫째 평소 남과 싸우거나 겨루지 않는 것, 둘째, 어려움 속에서도 원망하는 말을 하지 않는 것, 셋째, 음식

을 절제할 것, 넷째, 어떤 일을 들어도 놀라거나 기뻐하지 않을 것이라고 하였다. 이렇듯 아들을 낳기 위해서는 먼저 마음가짐이 첫째라는 뜻이었다.

『산림경제』
홍만선(1643~1715)이 농업과 일상 생활에 관한 사항을 기술한 책.

또 이 책에는 아들을 낳지 못하는 얼굴도 제시하고 있다. 노랑 머리나 붉은 머리의 여성, 눈의 흰 창이 붉거나 누른 기가 있는 여성, 눈이 깊숙이 들어갔거나 눈썹이 성근 여성, 납작코를 가진 여성, 이마가 높고 얼굴이 꺼진 여성, 이마에 주름살이 많은 여성, 미간에 마디가 있는 여성, 얼굴이 길고 입이 큰 여성, 콧구멍에 콧수염이 많은 여성, 어깨가 축 처진 여성, 허리가 너무 가는 여성, 엉덩이가 허약한 여성, 입술에 검은 빛이 도는 여성 등이다.

현실적으로도 조선시대에 임신한 여성의 관심은 뱃속에 든 아이의 성별이었다. 임산부 본인은 물론 주변 사람들까지도 출산 때까지 태아가 아들일까 딸일까 하는 호기심과 걱정을 버리지 못했다. 그 이유는 남아 선호 때문이었다. 남아 선호는 가부장제에 영향을 받은 측면도 있으나, 조선시대에 가문에 대한 밝은 전망은 남아의 출생으로서만 실현될 수 있었으므로 남아 선호는 가속화될 수밖에 없었다.

빙허각 이씨가 『규합총서』(1809년)에서 '임신 중 여자 아이를 남자 아이로 바꾸는 법'을 소개하면서 태아를 위태롭게 하는 행위라고 우려했으나, 빙허각 역시 '너 덧 달 지난 뒤 사내애인지 계집애인지 알아내는 법'을 기록할 만큼 태아의 성별에서 자유로울 수 없었다.[21] 사주당이 『태교신기』를 세상에 내놓으면서 "여자 고르는 방법과 아이가 태어난 이후의 교육에 대해서는 옛 책에 이미 자세히 나와 있어서 덧붙일 말이 없다."[22]고 했듯이 민간에서 아들 낳는 법은 초미의 관심사였고, 태아를 남아로 바꾸는 법이 공공연하게 소개되고 시도되었다.

실제로 1433년(세종 15)에 여말선초의 향약鄕藥 및 오랜 경험에서

축적된 처방을 집대성하여 편찬한 의서인 『향약집성방』에는 남아를 낳는 법이 소개되어 있다.[23] 이후 태아의 성별과 관련된 구체적인 내용은 『동의보감』(1610년)에 더 자세하게 정리되었다. 이 책에는 임산부의 배 모양이나 행동을 통해 딸인지 아들인지를 알아내는 법[辨男女法], 임신 4개월에 맥을 짚어 남녀 성별을 구별하는 법[脈法], 쌍둥이가 태어나는 원인을 설명하면서 남자 또는 여자 쌍둥이가 형성되는 경우를 소개한 내용[雙胎品胎], 여아를 남아로 바꾸는 법[轉女爲男法] 등이 소상하게 소개되어 있다.[24]

이와 같이 조선시대에 의학서나 여러 서적에 태아 성별과 관련한 내용이 꾸준히 수록된 점은 태아의 성별에 대한 관심이 그만큼 높았음을 입증하고 있다. 하나의 실례로서 16세기 양반 관료로서 경상도 성주에서 귀양살이를 하던 이문건(1494~1567)을 꼽을 수 있다. 이문건은 며느리가 첫 번째에 이어 두 번째도 손녀를 낳자 "계속 여아를 낳아 (손녀에게) 애정이 가지 않는다."[25]는 감회를 나타냈다. 그런데 1551년에 며느리가 세 번째 아이로 아들을 낳자 이문건은 기쁜 마음에 "귀양살이 쓸쓸하던 차에 마음 흐뭇한 일이 생겨/ 내 스스로 술 따라 마시며 자축하네."라는 시를 지었으며, 주변 사람들도 축시를 보내주었다.[26]

이문건은 매일같이 손자를 찾아가 건강 상태가 어떠한지 젖은 잘 먹는지를 손수 살피는 등 손자에 대한 정성과 기쁨을 숨기지 않았고, 손자의 성장과정을 기록한 『양아록養兒錄』까지 남겨 손자를 애지중지하던 할아버지의 마음을 전하였다. 1554년에 이문건은 며느리에게 다시 태기가 있자 아는 사람에게 점을 쳐 남아를 낳을 것이라는 답을 얻고서 기뻐했다가 손녀를 얻자 크게 실망하였다.[27]

17세기 초 경상도 달성군 현풍에 살던 곽주郭澍(1569~1617)는 부인 하씨河氏가 아이를 낳기 위해 친정인 경상도 창녕군 오야마을로 가자 초초한 마음에 편지를 보냈다. 이미 다섯 딸을 둔 곽주는 그

편지에서 "비록 딸을 또 낳아도 절대로 마음에 서운히 여기지 마소. 자네 몸이 편할지언정 아들을 관계치 아니하여 하네."라고 쓰고 있다.[28] 산모만 건강하면 아들이나 딸이나 상관없다는 이 편지에서 아들을 간절히 바라던 남편이나 산모의 마음을 간접적으로 읽을 수 있다.

이상에서 살펴보았듯이 조선시대에는 아들 낳는 몸이 여성이 추구해야하는 가장 이상적인 몸이었고 아들 낳는 몸이 되었을 때야 최고로 선망받는 몸이 되었다. 그리고 "우리 며느리의 어짊으로 다행히 사내아이만 두게 된다면 어찌 우리 가문의 복이 아니겠느냐?"[29]는 바람처럼 어질고 덕 있는 여성을 평가하는 잣대도 아들 낳는 몸이었다.

03.

치장하고 외출하는 몸

치장하는 여성에 대한 시선

조선시대에 일반적으로 여성으로서 누릴 수 있는 최고의 지위는 "양갓집에서 자라서 고관대작의 집에 시집가서 화려한 옷에 맛난 음식을 먹고, 하고 싶은 대로 하며 편히 잘 지내고, 부리는 사람이 충분해 손가락 하나 움직이지 않고도 안락하고 부귀하며, 살아서는 봉작호가 내리고 죽어서는 시호가 내리는 것, 이것이야 말로 부인네로서 지극히 귀하게 되는 것"으로 표현되었다.[30] 곧 화려한 옷과 좋은 음식에 부귀하고 명예로운 삶이 누구나 선망하는 여성의 모습이었다. 그러나 사회적으로 요구하는 여성의 삶은 이와 다소 달랐던 듯하다.

전통시대의 여성은 남편과 자녀의 욕구를 우선적으로 충족하기 위해 자신의 몸의 욕구들, 예컨대 휴식, 레크리에이션, 음식에 대한 필요를 희생하는 경향이 뚜렷하였다. 이 점은 여성들이 가족에 대한 책임 완수나 가계 지원의 측면에서만 자신의 건강에 가치를 부여한다는 점에서 잘 드러난다. 그리고 이러한 틀에서 볼 때 여성의

'몸'으로 본 한국여성사

사치를 통제하는 행위는 여성에 관한 일반적 규범을 구체적인 형태로 표현했다고 말할 수 있다.

조선에서 오랜 기간 성별性別 분업의 이데올로기에 따라 여성에게 강조된 사항은 가정 중심적인 여성상이었다. 여성에게는 주로 가정 안에서 가족을 돌보는 역할이 주어진 것이다. 이러한 여성의 규범에 따라 여성은 자신이 돌보야 할 식구보다 더 먹고 꾸미는 일이 탐욕이며 지나친 욕망이라고 배우게 되었다. 그리고 "노래, 음악이나 화려하고 시끄러운 것에 대해서 즐거워하지 않았다."[31]는 평가가 부덕에 대한 찬사였다.

더구나 부용婦容과 덕행이 강조되던 조선 사회에서 여성의 꾸미기는 사회적으로 수용될 수 없는 범주를 넘어서지 말아야 했다. 늘 여성의 치장은 '사치'라는 이름으로 비난의 대상이 되곤 했다. 여성들은 "의복을 단정하게 입고… 의복을 차리지 말고 추위에 얼지 아니할 만큼 입으면서"[32] 여성으로서 본분에 충실하도록 권장되었다.

이만부李萬敷(1664~1732)의 아내 유씨柳氏가 "전부터 여자가 예쁘게 보이려 꾸미고 투기하는 것을 부끄러운 행동"[33]으로 여기거나, 강정일당姜靜一堂(1772~1832)이 봉숭아 물들이는 것을 좋아하지 않는다고 말했듯이 꾸미기란 사회적 금기이자 부덕을 해치는 요소로 받아들여졌다.

그래서 여성을 추모하는 글에는 검소한 모습을 추앙하는 기록이 곧잘 등장하였다.

부녀자들이 남편의 집안사람에게 귀여움을 받으려고 애교를 부리는 까닭으로 경쟁적으로 음식, 의복, 용모, 말씨 등을 치장하는데, 너의 어머니는 시집오는 날에 떨어진 농 두 짝이었으나 사람들은 가난하여 예의를 갖추지 못한 것으로 여기지 않았다. … 형제들과 섞여 지내는 곳에서도 얼굴에 화장기 없이 담박하였다. …[34]

17세기 윤선도尹善道(1587~1671)의 글도 주목된다. 〈충헌공가훈忠憲公家訓〉으로 알려진 이 글은 윤선도가 큰아들 윤인미를 비롯한 자손에게 준 가훈이다. 이 글에서 윤선도는 아들에게 사치하지 말도록 경계하면서, "여성 의복은 나이가 많으면 명주를 사용하고 나이가 젊을 때에는 명주와 무명을 섞어 사용하되 무늬가 있는 비단을 사용하지 않는 것이 좋겠다."고 하여 여성의 옷차림이 화려하지 않도록 당부하였다.

당부에서 한 걸음 나아가 이덕무의 경우는 여성의 멋내기에 대한 우려를 금치 못하고 있다. 이덕무는 18세기 여성들 사이에서 몸에 꽉 끼는 치마저고리가 유행하자, "지금 세상 부녀자들의 옷을 보면 저고리는 너무 짧고 좁으며 치마는 너무 길고 넓으니 의복이 요사스럽다.… 대저 복장에서 유행이라고 부르는 것은 모두 창기들이 아양 떠는 자태에서 생긴 것인데 세속 남자들은 그 자태에 매혹되어 그 요사스러움을 깨닫지 못하고 자기의 부인이나 첩에게 권하여 그것을 본받게 한다. 아, 예속이 닦이지 않아 규중 부인이 기생의 복장을 하도다! 모든 부인들은 그것을 빨리 고쳐야 한다."[35]고 지적했다.

민간에서도 여성의 옷이 멋내기로 흘러가자 우려를 나타내기는 마찬가지였다. 경북 안동의 선비 김종수金宗壽(1761~1813)는 딸에게 지어준 『여자초학女子初學』에서 여성 복식과 관련하여 재미있는 당부를 하고 있다. "의복 제도 근세에 너무 적어 창녀의 의복과 같으니 그도 행실에 옳지 못한 일이라, 부디 맞게 하여 입어라."[36]라면서 행여 딸이 기녀처럼 몸에 꽉 끼는 옷을 입지 않을까 노심초사하고 있다.

요컨대, 조선시대 여성의 치장은 부용이라는 명분으로 억제되면서 청결과 정숙이 최고 가치가 자리잡았다. 여성의 미모를 불온시하고 여성의 근검과 절약을 이끌어내기 위해 꾸밈이나 치장을 사치

기생 복장(일제강점기)

'몸'으로 본 한국여성사

라는 이름으로 경계하면서 여성의 다양한 욕구를 제한하였다. 여성을 대상으로 한 교육서에 사치가 여성의 '덕'을 측정하는 가치 기준으로 들어선 이유도 여성의 치장을 금기시하고 억제하고자 했던 조선의 위정자들의 의도가 담겨있다고 할 수 있다

머리치장의 열풍

조선시대의 여성은 치장에 대한 곱지 않은 시선에도 불구하고 남보다 외모를 돋보이게 하기 위해 치장을 서슴지 않았다. 사회적으로 수용될 수 없는 경계선마저 넘나들면서 다양한 치장을 시도했다. 특히 18세기 후반 여성의 머리치장은 국가의 강력한 규제에도 불구하고 오랫동안 지속되었다는 측면에서 눈여겨볼 만한 현상이었다.

조선후기의 여성들이 선호한 머리 형태는 머리숱이 풍성해 보이는 모양새였다. 여성은 머리숱이 많아 보이기 하기 위해 본인의 머리카락을 덧 땋거나 남의 머리카락을 덧 넣어서 머리 위에 얹었는데 결과적으로 높은 머리 모양새가 되었다. 이를 흔히 '높은 머리[高髻 또는 髶髻]'라고 했는데, 본인 머리카락을 이용해서 높인 머리를 '밋머리', 남의 머리카락인 다리[月子] 또는 가체加髢를 이용해 높인 머리 모양을 '딴머리'라 하였다.

머리를 높게 하여 숱이 많아 보이게 하는 모양새는 중국 대륙의 영향으로 송·원을 거쳐 명에 전해져 조선의 여성들 사이에 유행하였다. 전통적으로 여성들이 높은 머리를 선호한 이유는 자세하지 않다. 다만 『시경』에 실린 〈용풍군자해로鄘風君子偕老〉라는 시에는 위나라 의공宜公의 부인 의강宜姜의 아름다운 용모를 묘사한 부분이 있다. 거기에는 "구름처럼 숱이 많은 머리/어찌 다리를 쓰랴"(鬒

髮如雲不屑鬓也)라는 구절이 나온다. 이 시에서 뭉게구름이 피어오르는 듯한 숱이 많은 검은 머리는 우아하고 부드러운 여성적인 면을 부각시키면서 미인의 요건으로 자리 잡았음을 볼 수 있다.[37]

이와 비슷한 견해로 이익의 발언이 있다. 이익은 "부副·편編·차次란 다른 사람의 머리카락으로 만든 다리를 본머리에 입히는 것으로 머리를 이렇게 차례대로 엮자면 첩지[副笄]가 아니고는 꾸밀 수 없다. 평상시 꾸밈과 다르니 높은 머리 꾸밈[髻粧]이란 부인의 훌륭한 장식품이다."[38]고 언급하였다. 이익의 눈에 머리를 높게 꾸미는 치장이 특별한 날을 위한 꾸밈으로서 보기에도 좋았던 듯하다.

또 1757년(영조 33) 영조가 여성들에게 가체대신 족두리를 사용하게 한 후 여론을 조사한 결과도 주목된다. 체격이 작은 여성은 족두리를 쓴 모양새가 이상하지 않지만, 키가 크고 체격이 좋은 여성이나 머리카락이 빠진 노인여성의 경우 보기 좋지 않다는 평이 있어[39] 다리의 사용이 외양상 보기 좋았다고 여겨진다.

조선후기에 사회적으로 문제시된 높은 머리의 시작은 왕실이었다. 인조대 이전에는 큰머리 대신에 주로 적관翟冠을 사용하였다. 그런데 적관은 만들기 어렵고 비용도 많이 들어 1623년 이후로 적

족두리 착용모습「회혼례도」족두리(좌)
안동 권씨묘 출토 족도리(우)
경기도 박물관

관 대신에 다리로 머리 수식을 만들어 예식을 행했다는 기록이 있
다.[40] 이로 보아 궁중에서 다리를 쓰기 시작한 때는 17세기 중반 이
후로 보인다.[41] 현존하는 가례도감의 의궤들을 살펴보면 왕이나 왕
세자, 왕세손, 공주의 혼례식에는 어김없이 큰머리로 꾸몄다.[42]

　궁중에서 사용하는 머리 모양새가 민간에 유행하기 시작한 시기
는 정확하지 않다. 이규경李圭景(1788~?)은 큰머리의 유행에 대해
"조선 중기에서 1791년 이전까지 시속에서 가체라 부르는 큰 다리
가 있었다."[43]고 보았다. '중엽 이후'가 어느 시기인지 불분명하지만
여러 사료를 토대로 정황을 살펴보건대 17세기 중후반 이후라고
여겨진다.

　민간에서 여성들이 궁중의 높은 머리 모양을 모방하기 시작하면
서 머리 모양은 점점 풍성하고 높아졌다. 머리치장은 양반 여성에
게 국한되지 않고 다양한 계층의 여성들에게 '시대의 풍습'이라는
이름으로 번져나갔다. 여성들은 타인의 머리카락으로 만든 다리가
불결하다는 비난도 개의치 않았다.[44]

　다리는 사람의 머리카락으로 만들었으므로 공급이 충분하지 않
았다. 이러한 상황에서 수요가 늘어나자 머리카락 가격은 천정부지
로 치솟았다. 이 때문에 "부자는 가산을 탕진하고 가난한 자는 인
륜을 저버리기에 이르렀다."는[45] 지적까지 나오게 되었다. 게다가

경제적으로 다리를 살 수 없는 처지의 여성들이 가체를 훔치는 일도 생겨났다. 그래서 한성부에서는 얼굴을 내놓고 다니는 하층 여성들이 시전에서 다리를 훔쳐갈 경우 시전상인들이 붙잡아 한성부나 관련 관아에 고발하도록 하였다.[46]

다리를 이용한 머리치장 열풍은 한양에서 끝나지 않았다. '한양은 사방의 본보기가 된다.'[47]는 지적처럼 한양에서 일어나는 각종 문화 현상은 유행이 되어 전국으로 퍼져나갔고 다리도 마찬가지였다. 1779년(정조 3) 경상도 선산에 거주하는 양반 노상추가 남동생의 혼수를 준비하는 과정에서 비단 장수에게 신부에게 보낼 비단 옷감과 다리를 구매하였다. 노상추는 비단 치마저고리 값으로 21냥을 주고, 머리에 얹는 다리 3속束의 값으로 14냥을 지불했다.[48]

그러나 머리치장이 열풍이 너무 거세지자 정조대에 강력한 철퇴를 맞게 되었다. 결국 여성들은 18세기 후반 국왕 정조의 강력한 제재조치에 따라 머리치장을 중지할 수밖에 없었다. 그 결과 다리는 점차 사라졌고 19세기에 오면 대부분 여성들은 쪽진 머리로 변모하였다. 이규경은 조선후기 여성의 머리 형태에 대해 "순조 중엽 이후로 전국 부녀자가 다리로 머리 얹는 법을 없애고 자기 머리카락만으로 머리 뒤에 쪽을 지은 후 작은 비녀를 꽂았는데 이것이 그대로 풍속이 되었다."[49]고 고증하였다.

그러나 정부의 강력한 규제에도 불구하고 근본적으로 여성들이 새로운 유행과 치장을 창조해 내는 행위를 완전히 차단할 수 없었다. 여성들은 정부의 엄격한 금령을 받아들이는 한편 그 틈새를 비집고 금령을 어기지 않는 범위 내에서 새로운 머리 형태에 대한 욕망을 멈추지 않았다.

1797년(정조 21) 정조는 대신들과 만나는 자리에서 "새로운 금령을 창출할 필요는 없으나 구법舊法은 지키지 않을 수 없다."면서 근래 가체 금령이 해이해지는 우려가 없냐고 묻자 우의정 이병모가

'몸'으로 본 한국여성사

"큰 다리머리는 이제 금령을 범할 우려가 없습니다."고 확신하였다.[50] 그럼에도 이병모가 "사대부가에서 하는 작은 다리나 여항에서 혼인할 때 하는 머리 장식은 다 제거하기 어렵습니다."라고 부언한 설명이 인상 깊다.

외출하는 몸

(여성은) 바깥을 훔쳐보거나 바깥 뜨락을 나다니지 말아야 한다. 나갈 때는 반드시 얼굴을 가리고, 만일 무엇을 살펴봐야 할 경우에는 반드시 모습을 감추어야 한다. 여성은 마땅히 집 안에 있어야 하고 되도록 도로를 나다니는 횟수를 줄여야 한다. 얼굴을 가리지 않은 채 나갔다가 사람을 만나면 고개를 숙이고 얼굴을 옆으로 비스듬히 돌려야지 정면으로 누구를 봐서는 안된다.

위의 글은 『여논어』에 나오는 글로 조선시대 여성 교육서에도 빈번하게 등장하는 문구다.[51] 예의바른 가정 교육의 원칙은 여성이 바깥세상으로 몸을 드러내지 않도록 강조하며 신선한 공기, 햇빛 등을 박탈한 채 어두침침한 방안에 있기를 요구하였다. 남녀의 공간을 구분짓고 여성의 몸을 감추도록 한 지침은 결과적으로 여성과 남성의 몸을 구분하고 격리하는 장치 곧 '담'이 되었다.

1894년과 1897년 영국 지리학자로서 조선을 방문했던 이사벨라 비숍은 『KOREA and Her Neighbours』(1898년)라는 책에서 서울 여성에 대해 하층 여성을 제외한 대부분 여성은 집의 안뜰에 격리된 채 한 낮의 서울 거리를 구경하기가 쉽지 않았다고 적고 있다. 그래서 자정이 넘어서만 외출이 허용되었고 낮에 외출할 때에는 뚜껑이 덮인 가마를 이용한다는 인상기를 남겼다.

그러나 우리의 예상과 달리 조선시대 여성 '몸'은 사회적으로 그 어놓은 경계 '담'을 넘어 밖으로 나가 활보하였다. 구경거리가 흔하지 않던 조선시대에 국왕이나 중국 사신의 행차는 대단한 볼거리였다. 양반이나 하인 할 것 없이 길거리로 나와 행렬을 구경하였다. 국왕이나 사신 행차는 한 번에 수 십 명에서 수 백 명씩 동원되면서 화려한 의복과 의장을 갖추었으므로 이만한 구경거리도 없었다.

구경꾼 안에는 여성들도 있었다. 양반 여성들은 거리에 모여 장막을 설치하거나, 누각의 난간에 기대어 구경을 하곤 했다. 여성들이 머무는 장막 앞에는 화려한 채색 휘장이 둘러졌고 여성들은 그 안에서 음식을 먹거나 담소하면서 행렬을 기다렸다.

양반 여성들은 미리 구경하기 좋은 자리를 잡기 위해 길가의 작은 집을 빌려 하루 밤을 지새기도 했다. 조정에서도 왕의 행차가 있을 때에는 길갓집을 임시거처로 삼아도 좋다는 허가증을 발행했는데 권세 있는 남성들은 집안 여성들을 위해 이 허가증을 얻기 위해 동분서주했다. 일종의 입장권이었던 셈이다.[52]

1537년(중종 32) 3월 9일, 서울 관료 이문건의 집. 이 날은 명나라

사신이 한양으로 들어오므로 임금과 명 사신의 행차가 예정된 날
이었다. 부인과 딸은 새벽부터 이 행차를 보기 위해 부산을 떨었다.
부인과 딸은 새벽에 일찍 일어나 친정집 식구들과 어울려 아는 사
람 집으로 달려갔다. 그곳이 행차가 잘 보이는 위치에 있기 때문이
었다.

그러나 이 날 비가 오는 바람에 명 사신은 한양으로 들어오지 못
했고 이튿날 들어온다는 기별이 있었다. 이문건은 부인과 딸을 데
리고 집에 오고 싶었지만 구경을 하겠다는 그들을 말릴 수가 없어
혼자 집으로 돌아왔다. 다음날 비가 어느 정도 개자 정오에 명 사
신이 한양으로 들어왔다. 이문건 역시 "행차를 구경하니 꿈만 같았
다"고 술회했고, 부인과 딸도 이 광경을 구경하다가 저물녘이 돼서
야 집으로 돌아왔다. 구경을 위해 하룻밤을 지새우고 돌아온 부인
과 딸은 행차를 본 경험을 서로 앞 다투어 자랑하였다.

이상은 조선전기 관료인 이문건(1494~1567)의 개인 일기인 『묵재
일기默齋日記』에 나오는 내용이다. 이 일기에는 부인이 다시 구경하
는 일로 친정집에서 자고 오자 이문건이 속상해하는 내용도 더 나
온다.

위의 사례처럼 양반 여성들이 구경을 위해 밤을 지새거나 사람들 틈에 끼여 있다 보니 우려의 목소리도 적지 않았다. 관료들은 "남녀가 한데 섞여 있다 보면 실행失行이 있을까 우려된다."면서 구경을 금지하자고 주장했으나 여성의 외출을 말릴 수 없었다. 1670년(현종 11) 청 사신이 서울에 들어올 때 가마를 타고 구경하는 부녀자가 거리에 북적거렸다거나, 1727년(영조 3) 청 칙사勅使를 구경하기 위해 길가에 수많은 양반가 여성이 있었다는 실록 기사로 보아 여성들은 여전히 몸을 드러내고 있었다고 생각한다.[53]

서울 인왕산 아래에 인경궁仁慶宮이 있었다. 이 궁은 1623년(광해군 15)에 거의 완성되다가 인조반정으로 중단되었다. 그 후 여러 이유로 훼손되거나 철거되었다가 1648년(인조 26) 무렵에는 전각이 대부분 없어지고 일부만 남아있는 상태였다. 이 인경궁 근방에 초정椒井이라는 온천이 있었는데 인목대비가 자주 행차해 온천을 즐겼다.

1630년(인조 8) 3월, 한양에는 인목대비가 도성 밖으로 나와 구경을 했다는 소문이 파다했다. 조정의 관료들도 "옛날에 없던 일이다."면서 우려를 금치 못했다. 그러자 인조가 직접 나서서 인목대비가 "성에 나아가 구경했다는 말은 실로 거리의 허무맹랑한 소문"이라고 해명하였다.

이 소문의 전말은 이러하였다. 인목대비가 지난 가을 초정에서 목욕을 하기 위해 인경궁으로 행차하다가 모화관에서 실시하는 군사 훈련에 참여하는 국왕 일행과 우연히 마주쳤다. 그런데 인경궁 담장이 성과 가까웠고 성 밖을 내려다 볼 수 있었다. 인목대비는 이 구경거리를 놓치지 않고 비·빈妃嬪들과 함께 성 위에 나와 구경했는데 이것이 외간에 전파되었던 것이다. 이후에도 인목대비는 초정으로 가는 행차를 멈추지 않았고 인조는 초정 근처에 맹수가 나타나지 않도록 훈련도감 군사를 시켜 주변을 수색하도록 조치했다.

'몸'으로 본 한국여성사

왕실 여성이 온천을 다녔다면 민간에서는 어떠했을까? 1470년 (성종 1) 성종은 충청도 온양 온천을 민간에게 개방하였다. 남쪽에 있는 온천탕은 재상 및 양반가 여성도 와서 목욕하도록 허락한 것이었다. 이러한 조치로 볼 때 양반가 여성의 온천행은 공공연한 일이었다고 여겨진다.

1563년(명종 18) 광주廣州의 어떤 논에서 냉천冷泉이 솟아났는데 온천물이라는 소문이 나면서 사람들이 몰려들었다. 그런데 어느 날 가마 30여 채가 몰려들었고 여성들이 들에서 노숙하면서 온천물의 효험을 보겠다고 야단법석을 일으켰다. 심지어 나루터를 건너기 위해 서로 먼저 건너겠다고 다투다가 죽은 여성까지 발생하였다.[54]

이 한 바탕 소동으로 결국 그 냉천은 메워지게 되었다. 이후 일반 여성과 온천에 관한 기록을 『조선왕조실록』에서 찾아볼 수 없지만 한 번에 30여 채의 가마가 행차하던 정황으로 미루어볼 때 여성이 외부에서 몸을 닦기 위한 온천행은 여전하지 않았을까 판단된다.

〈정해은〉

Ⅲ. 몸, 정신에서 해방되다

1

몸의 가치와
모성의 저항

01. 근대적 여성미와 여성의 몸

여성의 몸과 미에 대한 담론

이른바 근대 사회는 정신과 육체를 분리한 채, 육체의 가치나 중요성에 대해 새롭게 인식하게 되었다. 근대의 몸이란 외모와 내면이 분열되는 몸으로 인식되고 있어 전근대의 하나의 통일체 몸과 차별화된다. 전근대 사회의 몸을 표현한 대표적인 어귀, '신체발부 수지부모'의 신체는 정신과 분리될 수 있는 물질만을 가리키는 것이 아니다. 그러나 근대에 들어와 정신과 육체는 마치 분리되는 것처럼 이해됨으로써 내면과 외부의 단절, 격리가 오히려 문제시된다. 이처럼 육체와 몸을 정신이나 영혼 등과 구분한 근대적 몸은 전근대적 공동체의 가치와 의식을 담고 정신을 반영하는 몸, 주체와 타자가 분열되지 않은 통합된 전근대적 몸과는 아주 다른 실체로 비교되기도 한다.[1]

그러나 아무리 근대적 몸이 정신과 분리된 것처럼, 아니 그 이상으로 중시되는 것 같이 보인다고 해도 정신과 몸이 무관한 듯 따로 존재할 수는 없다. 때문에 동시에 근대적 미도 내면의 세계, 즉 정

1918년 『조선미인보감』이란 책에 소개된 기생들.
당시 조선의 기생들은 우편엽서에도 박혀 일본인의 관광객 유치에 앞장서게 하였다. 이른바 기생관광이라 하겠다.[상]

또한 가야금을 앞에 놓고 비스듬히 누운 기생의 모습이 사진엽서로 등장한다.[하]

신이나 마음을 배제한 별도의 육체미만으로 성립되기는 어렵다. 근대적 몸이나 미가 근대 과학에 맞게 계량화하면서도 윤리 도덕을 전제할 수밖에 없는 것도 그런 까닭이다.

점진적 사회화, 합리화, 그리고 개별화라고 하는 근대 문명화된 몸의 세가지 주요 특징은 근대 사회의 몸에 대한 규칙적인 통제와 함께 자아 정체성의 유지와 타인의 평가도에 필수적인 요소였다.[2] 또한 근대적 정신 세계에서 자유 연애 등 남녀 간의 자유와 평등을 구가하고자 하는 여성의 주체성에 비례하여 여성의 몸도 중시되기는 하였지만 여성의 자아 정체성과 몸을 하나로 인식하기는 그리 쉽지 않다. 오히려 근대 여성의 몸은 섹슈얼리티에 따른 대상화

나 소비 문화에 의한 상품화 등으로 객체화되기 십상이었다.

근대 일본의 1920~30년대 미술 작품의 이른바 '모가(모던 걸의 일본식 표현)'는 종래의 규범이나 관습을 타파하는 '전위'에 걸맞은 이미지, 특히 금기를 범하는 여성의 성적인 신체를 노골적으로 드러낸 것이었다. 노골적으로 드러난 여성의 신체를 보는 것은 사회 변혁이나 근대화가 부여한 '남성다움'의 행위였으며, 반복적으로 여성의 신체를 보거나 소유하는 행위는 근대적 남성성의 구축에 기여했다는 것이다.[3] 한국에서도 근대 초기 이른바 개화기 신소설의 삽화에서부터 몸의 미와 관음증 등이 등장하면서, 여성 몸에 대한 '시각화=상품화' 또는 몸의 대상화는 긴밀히 연결되었다. 이 같은 삽화가 본격화하는 것은 1930년대라고 한다.[4]

한편 아직 젠더(성별) 의식에까지 미치지는 못했지만, 여성해방론과 함께 여성의 몸에 대한 근대적 인식도 싹트고 있다. 이전 유교적 전통 가부장제에서 여성이 남성과 같이 존중받지 못하던 것을 비교해 보면 분명히 큰 차이가 있는 것이다. 동시에 1930년대 후반으로 갈수록 육체미에 대한 관심은 더 커져갔다. 온 몸 가운데서도 각각의 부분이 적당한 비례로 발육이 잘 되어야 한다는 육체미는 몸 자체가 아름다울 수 있다는 논의로 이미 일정한 근대적 시각을 반영한 것이었다. 오늘날과 마찬가지로 건전한 여성의 육체미란 곧 근대적 여성의 아름다움을 말하는 것이다.

또한 근대 국민국가와 제국주의 전쟁 등에서 여성의 몸에 대한 활용도와 가치가 높아지면서, 여성의 몸은 집중적인 국가 관리와 통제의 대상이 되는가 하면 여성들 스스로는 이를 계기로 자아 실현, 또는 지위 상승 등 자신들의 욕구를 실현하고자 하였으며, 때로는 결실을 거두기도 하였다. 근대적 여성의 몸은 '권력에 의한 통제' 못지않게 스스로의 '자율적 관리'라는 동전의 양면과도 같은 특성을 갖게 된다. 이미 언급한 바와 같이 근대적 몸·미의 준거가 변

'몸'으로 본 한국여성사

화하고, 여성이 그에 대응하면서 여성 스스로도 살아갈 길, 즉 자기 정체성 확보를 위해 가능한 노력을 다하였기 때문이다. 즉 근대적 여성미에 대한 사회적 관심 또는 유혹 등이 커짐에 따라 여성들도 이에 편승, 추종하기도 하고, 때로는 적극적으로 능동적으로 근대적 여성미를 자신의 몸에 체현하고자 하였던 것이다.

한국 여성 사회의 근대는 일반적으로 한말개화기 혹은 대한제국 시기 여성의 신식교육에서부터 그 기점을 찾을 수 있다. 이후 일제 식민지 사회에서도 근대화=서구화에 대한 인식의 변화 속에 서구화를 수용하면서도 전통적 한국적 여성미를 나름대로 살리는데 고심하는 근대적 여성의 몸·미에 대한 담론들이 등장한다. 본고에서는 주로 당시의 신문, 잡지 자료 등을 활용하여 이를 재구성, 조명해본다.

1920~30년대에 남녀 양성에 관한 자료 등이 번역, 소개되면서, 〈미인 제조 비법〉, 〈과학적 견지로 보는 세계 공통 미인 표준〉, 〈인체미의 근본이 되는 전형〉 등의 글 속에 "사람의 머리, 얼굴에서 다리까지 각 부분이 균형이 잘 잡혀야 한다"는 근대적 미적 기준이 등장하고 있다. 남성미와 여성미의 다른 점은 남자의 키는 머리의 8배, 여자는 7배 반이라는 구체적인 설명이 있는가 하면, 미를 위한 신체, 모발 등의 손질로 화장 또는 장식에도 각종 근대적 위생과 과학적인 처방이 거론되었던 것이 이목을 끈다.

교양미의 강조

같은 맥락에서 여성의 정신미는 실용적으로 예의미, 동작미, 언어미, 품성미, 심정미, 자상미, 기술미 등으로 세분되지만[5] '지혜로운 여성이 아름답다'는 논리는 교육을 통한 여성의 교양미를 의미

하였고 우선시되었다. 흔히 교양미란 정신적 아름다움을 의미하고 건강미라면 대체로 육체미를 뜻하는 것이었다. 그러나 한 사회주의 자는 '젊은 여성의 육체미·실질미'를 생활 개선의 한 방안으로 제시하며, "오늘날 조선 여자들은 너무나 일시의 미, 장식의 미, 미봉 彌縫의 미를 얻기에만 힘을 쓴다.… 그보다 더욱 영구한 미, 실질의 미, 근본의 미를 얻기에 힘쓰라!"[6]고 주장하기도 하였다. 이는 정신미와 육체미를 구분하기에 앞서 통합적인 실질미를 찾고자 하였음을 보여준다. 다시 말하면 이데올로기에 따라 약간의 차이는 있었지만, 근대적 몸·미에 대한 언설이 난무하는 가운데 남성미와 여성미를 하나의 인간미로 표현하는데 나름대로 주력하였다. 다만 젠더적 인식의 수준에 따라 강조의 차이가 있겠지만 여성의 몸·미가 일반적으로 중시된 것에는 별 차이기 없었다.

이같은 사회 지식층의 여성 몸에 대한 인식은 대부분 당시 여성의 인식에 당연히 영향을 미쳤다. 그에 대한 여성의 적극적인 반론이 없는 한 여성들도 그같은 인식을 내면화하기 때문이다. 여성의 몸에 요구되는 미와 그를 위한 몸의 단련 등은 여성 자신에게 뿐만 아니라 근대 사회의 전제 조건으로 필수불가결한 요소가 되어 갔던 것이다. 따라서 여성의 근대적 몸과 미의 담론에서 외모 내지는 육체미가 거론되지 않을 수 없다.

일제강점기 후기이긴 하지만 당시의 여성미에 대한 한 견해는 "과학적 기초 위에 자연을 무시하지 않는 인격이 고상한 화장(미)의 기본"이라고 정의한 후, 여성의 바람직한 화장은 곧 근대적 객관성을 가지는 동시에 전통적 개념을 내포한 것이어야 한다고 강조되었다. 그러나 그 이면에는 여전히 당시의 여성이 자칫 사치와 허영에 빠질 수 있다는 일종의 사회적 경고를 담아 여성의 비사회성이라는 일방적인 여성 비하 의식을 내비치기도 하였다. 식민지 근대 자본주의 사회에서 여성의 미가 단순히 도덕적인 잣대로 규정되기는

'몸'으로 본 한국여성사

어렵겠지만, 최소한의 도덕성은 개입되어야 한다는 논리가 작동하였던 것이다. 이때 도덕성이란 바로 식민지 가부장제 남성 중심의 사회적 인식에 기반한 것이라 하겠다.

얼굴형에 따라 연지를 매력있게 바르는 법이 그림으로 자세히 설명되어 있다.
최혜원, 보매 고상한 현대식 화장법, 『여성』 3권 2호(1938. 2), 92-93쪽.

예컨대 여성 사무원의 자격의 하나로 몸에 대하여 "모양 덜 내는 것, 용모는 치장을 많이 하지 않는 것에 오히려 비중을 두고 의복은 분수에 맞는 정도" 등이 외국 잡지의 채용 표준을 인용, 소개되고 있다. 직장 여성의 '용모 단정' 조건은 최근까지도 한국 사회에서 여성에게 요구, 기대되는 것이다. 또한 '직업 부인들이 주의할 여러 가지 조건'에서도 여성에게 검소, 질박함 등 사회적 가치 기준에 따르기를 요구하였다. 그러나 여성의 몸을 사회적 도덕성이란 기준에만 짜 맞추기란 쉬운 일이 아니었다. 이미 사회적 도덕성 기준 자체가 이전과 크게 달라진 것이다. 여성의 화장, 장식 등의 화려함을 일반 사회가 주의하고 경계할 만큼 여성 자신이 미에 대한 욕구가 커가고 인식도 이미 달라져 갔기 때문이다.

이처럼 근대적 여성의 몸·미에 대한 담론 속에 1920~30년대에 패션, 미용, 화장(법) 등이 활발하게 소개되고 있다. 예컨대 여성의 미적 초점은 척선脊線미로 이동하고 있다 하고, 단발미 등 육적 의미의 여성미를 일층 고도화하려는 경향 속에 의상미도 역설되었다. 특히 미용이 상업화되어 감에 따라 여성의 머리, 피부 관리, 화장법 등이 일상적으로 보급되고, 여성들 스스로 몸 가꾸기, 또는 꾸미기 등 사회의 일정한 근대적 요구에 부응하면서 불합리한 전통성에 저항하곤 하였다.

당시에는 '에로'라는 말이 유행하였다. 에로티시즘의 준말인 에

로는 에로틱한 감각이나 모습이라는 뜻에서부터 매춘 행위에 이르기까지 그 의미가 폭넓게 쓰인 근대적 용어이다. 에로는 다시 "성적 애愛, 육체의 곡선미, 도발적인 추파를 연상, 키스의 위생, 화장 위생 등"의 측면에서 상술되었다.[7] 1920년 포르노그래피, 여성의 나체 등 에로 사진 등이 신문 잡지에 등장하기 시작하여, 30년대에 본격화한 것은 일종의 세계적 추세였으며, 상업적 광고나 성(학)의 발전에 편승한 에로의 범람 현상이었다. 당시 유행한 에로 사진은 위생과 함께 일제 식민지 지배를 위한 효과적인 통제술의 하나로도 활용됨으로써,[8] 여성 몸의 상업화와 관리 통제는 맞물려 강화되고 있었던 것이다.

또한 '에로 위생학'이란 한마디로 여성의 건강한 몸과 미를 가꾸는 방법을 의미하기도 하며, 여성의 몸을 진제한 용어로 활용되었다. 남성 중심의 여성 대상화라는 인식을 여성도 순응 또는 거부하며 자신의 몸을 역시 활용해 나갔던 것이다. 심지어 성형 수술[9]에서 손톱 화장에 이르기까지 여성 자신을 몸으로 구현해 보이기 위한 여러 가지 구체적 방안 등이 상업화의 물결을 타고 나오고 있었던 것이다.

이상과 같이 근대적 여성미·몸의 담론에는 에로 위생학과 의상미, 단발미(머리 스타일), 화장법 등이 포괄적으로 구성되어 있다. 일본을 거쳐 들어온 서구 스타일이 결코 배제할 수 없는 근대적 잣대이자, 담론의 실마리가 된 것이다. 동시에 신여성은 여성의 몸이 곧 자아와 연결되어 있음을 자각하고, 주체적으로 자신의 개성미를 추구하고자 하는 노력은 가히 선구적이라 할 수 있다. 흔히 대표적인 신여성이라 하는 나혜석과 김일엽뿐만 아니라 근대적 생활개선에 힘쓴 다순의 신여성들은 자신의 몸·미에 대한 근대적 자각과 의식을 지니고 있었다. 그들은 단순히 여성에게 요구되는 몸에 대한 질박, 검소함만이 미덕이 아니라 나름대로 근대적 개성미를 추구하는

데 힘썼다. 식민지 사회에서도 이제 여성들은 자신의 몸을 보다 편안하고 아름답게 하려고 전신으로 부딪쳐 나갔던 것이다.

02.

멋내는 여성, 활동하는 여성

복식의 변화와 활동미

여성의 몸에 대한 근대적 변화는 우선 의생활의 변화, 즉 의복 개량에서 쉽게 찾아진다. 구한말 개화운동 이후 지속적으로 '생존'이 아닌 '생활'을 위한 의식주 개선 문제는 사회적 일대 과제였다. 흔히 민중과 여성의 전통적 습속은 개선되어야 할 대상으로 인식되었으며, 그 중에서도 특히 색의色衣 권장과 부녀 의복 개량 등이 중시되었다.[10]

식민지 조선에서 복식의 변화는 양장의 착용과 한복의 개량이라는 두 가지 방향에서 전개되었다. 어느 경우든 조선의 근대화 과정의 일환으로 서구적 외모를 상당히 수용, 추종한 데서 비롯되었다고 할 수 있다. 일제 식민지 사회에서 '여성 생활과 문화'는 1920년대 생활개선운동, 1930년대 '합리화 담론' 등으로, 1920년대 신여성의 출현이나 여성해방론의 대두 등과 맞물려 여성의 몸, 또는 자아정체성 등에 주목하게 된다. 말하자면 이 시기 여성의 몸에 대한 사회적 관심이나 여성 자신들의 의식도 크게 바뀌는 전환점에

'몸'으로 본 한국여성사

놓인 것이다. 여성의 신교육 이데올로기인 일본식 현모양처주의에서도 여성의 몸의 발달이나 건강은 일층 강조되었다. 이는 대한제국 이래 여성 교육 전반에 걸친 사회적 요청이었고, 식민지 근대 사회로의 진입에 여성의 역할이 그만큼 중시되면서 여성의 건강한 몸이 여성 교육의 우선 과제로 대두되었던 것이다.

특히 여성의 몸을 전제하지 않고는 일제 시기 근대적 생활 개선 담론이 거론되기 어렵다. 당시의 의식주 개량이야말로 바로 여성의 몸과 직결되는 것이며, 여성의 올곧은 생활 의식이나 태도 없이는 이뤄질 수 없는 것이기 때문이었다. 예컨대 부엌 개량만 해도[11] 가족의 위생, 보건과 깊은 관련이 있었을 뿐 아니라, 종래의 가부장제 가족의 식생활도 여성의 입장에서, 여성의 몸을 의식, 반영하지 않을 수 없었다. 생활 개선의 주체는 바로 여성의 몸을 전제하였던 것이다.

그 중에서도 여성의 몸·미, 다른 말로 외모에 직결되는 한복의 개량은 1900년대 말부터 논의되어 왔고, 그 중심에는 서양 선교사들이 있었다. 당시 여성들은 물동이를 이거나 일을 하다가 저고리 밑으로 가슴이 나오는 것을 부끄러워하지 않았으며, 아이에게 젖을 먹일 때 가슴이 드러나는 것을 그다지 민망하게 여기지 않았다. 그러나 이제 양장의 간편함을 본 따 겨드랑이에 닿아 있던 저고리를 길게 하여 젖이 보이지 않도록 가슴을 가리는 방법을 고안하는데 선교사의 부인들이 앞장섰다. 또한 가슴을 꽁꽁 동여매어 입는 치마에 어깨허리를 다는 것에는 일반인들도 동의함으로써 비교적 쉽게 개량이 이루어질 수 있었다. 짧은 통치마는 한성고등여학교에서 1910년 흰 저고리에 검정 통치마로 교복을 정하는 데서 시도되었다. 당시까지만 해도 여자 치마가 발목 위로 올라가는 것은 아직은 수용하기 어려운 상황이었다. 그러나 사회에 나가 배우고 활동해야 할 여성들은 간편함을 택하여 자연히 짧은 치마가 점차 확산되었

다.[12] 이때 간편함이란 바로 근대적 실용성, 합리성이며 여성의 몸의 요구와 사회적 요구가 맞닿은 지점에서 여성미가 만들어져 갔던 것이다.

1925년 『신여성』에 실린 풍자 만화에는 단발머리에 긴 저고리, 짧은 치마를 입고, 양산을 들고 하이힐을 신은 여학생 옷차림이 나오고, 1930년대의 여성이 개량 한복을 입고 구두에 짧은 양말을 신은 모습 등이 바로 그와 같은 예이다. 때로는 전근대와 근대가 공존하는 우스꽝스러운 모습으로 풍자되기도 하였다.[13]

의복은 여성의 몸에 있어 '멋과 보호'라는 양면성을 무시할 수 없다. 신여성을 위한 의복 개량론은 여성에게는 자신의 몸의 아름다움의 표출 방법에 못지않게 자신의 일과 노동에 직결되는 것으로 활발하게 논의되었다. 옷은 신분을 말해 주는 것이기도 하여 가족의 의생활을 책임져야 하는 여성은 그 자체가 엄청난 고역이었던 것이다. 때문에 신여성들은 우선 자신의 활동에 불편한 의복 개량에 눈을 돌리고, 이어서 가족의 의생활에 빼앗기는 여성의 시간과 노동에도 주의를 하게 된 것이다.

당시 신여성들의 복식 개혁의 목적은 바로 근대적 실용성과 여성미 그리고 건강에 대한 고려 등이었다. 김원주가 의복의 3대 조건을 위생, 예의, 자태라고 한 것도 같은 맥락이다. 서구 부인들이 "가슴을 동여매지 않고 젖퉁이와 허리를 벌겋게 드러내고 다니기 때문에 건강하다."고 한 김원주는 자신이 직접 고안한 개량복 만드는 법을 상세히 설명하고 몸소 이를 착용하였다. 또한 나혜석은 한복의 선을 살리면서 전통적 색감을 개량할 필요를 강조하였다. 즉 나혜석은 활동하기 편하고 바느질하기 편하면서도 한복 고유의 미감을 잃지 않도록 함으로써 여성 몸의 특성과 여성미를 살려 보자는 것이었다. 그래서 그는 흰색, 검은 색을 배척하고 다양한 색채를 권장하여 일제의 균일한 교복 제도를 비판하기도 하였다.

이같은 여성 의복 개량에는 남성의 일정한 동의와 지지가 있었다. "우리네의 의복은 신체 발육과 자유 동작에 장애가 없지 않다.… 그뿐 아니라 풀을 먹여서 죽어라 하고 다디미질을 하여 풀칠한 백지장 같은 옷을 걸치는 것이 공기 유통에는 이해관계가 미친다 할지라도 제일 몸을 동작하는 데에 거북살스럽고 쉽게 상하는 폐가 있다."[14]고 개량을 권장하였다. 그밖에도 치마 저고리의 길이뿐 아니라 옷 무게가 너무 무거워 비활동적이라는 지적도 나오고, 버선 대신 양말, 신발 개량 등도 거론하였다. 흰색의 동정도, 두루마기 고름도 없애야 한다는 세심한 주의도 기울였다.

단발머리에 구두를 신고 개량한복을 입은 신여성이 책을 들고 있는 그림
『신여성』 2권 8호, 1924년 10월호 표지

남성이 생각하는 여성 의복의 미는 첫째, 개인의 용모, 체격, 연령, 신분에 따른 색채, 무늬, 혹은 체재體裁 등, 둘째, 같은 재료로도 솜씨에 따라 달라지는 미, 셋째, 의복에 부속되는 모든 복식의 조화 등이 제시되었다. 여기에는 도덕성의 문제보다는 신분에 맞는 조화미, 또는 개인의 개성미, 객관적인 미가 강조된 셈이다. 결국 여성의 몸을 근대적 객관성, 즉 서구적 편의성과 합리성을 기준으로 바라보는 남성의 시각도 크게 다르지 않았던 것이다.

다시 말하면 의복 개량의 첫번째 목적은 어떤 의미에서든 여성의 몸을 의복에서 해방하기 위한 것이었다. 여성을 건강하고 아름답게, 보다 활동적이게, 더나가서는 여성의 노동을 조금이라도 덜게 하는데 있었다. 몸을 아름답고 생활에 편리하게 하지 않는다면 개량론에 동의하지 않았을 것이다. 이같은 신여성의 의복 개량 논의는 구두와 머리에도 적용되어 파마와 단발, 양산, 모자, 장갑, 혁대 등의 액세서리에서도 서구화를 선망하고 있었음을 알 수 있다.

그밖에도 팬티 같은 속옷, 목도리, 양말뿐만 아니라 수영복, 정구복, 야구복, 기계체조복 등 여성운동복 등도 출현하기 시작하였다.

이같은 흐름에서 1930~36년의 의복 문화는 파마, 화장과 함께 양장으로 많이 바뀐다. 1934년 조선직업부인회가 개최한 여의감 상회, 오늘의 패션쇼에서는 가정복, 작업복, 나들이옷, 연회복, 문상 때 옷, 수영복, 운동복, 개량한복[15] 등 양장 유행이 활기를 띤다. 당연히 여성들은 복식미의 창출에 보다 적극적으로 나서게 되었다. 모자, 장갑, 숄, 파라솔, 구두 등에서 색의 조화를 추구하기도 하고, 양장에 하의가 짧아져 각선미에도 신경을 쓰기 시작하였다.

그러나 일제말기 전시체제로 들어가면서 '동원되는 여성'의 몸을 대표적으로 상징하는 것은 이른바 '몸뻬'이다.[16] 중국 팔로군의 여성복인 일본의 몸뻬는 여성 몸에 대한 국가 통제가 의생활에 직접 반영된 것이다. 일종의 바지, 몸뻬는 활동적이고 보온성이 높아 눈이 많은 지방에서는 남녀 모두가 입었다. 몸뻬가 검소하고 활동이 편리하다는 이유에서 조선 여성들도 입기를 강요당하여 여학생을 비롯, 일반 여성 모두의 의복이 되어갔다. 1938년 경부터는 도시에서도 작업복, 또는 방공 연습 때 착용하였으며, 1942년에는 '부인 표준복'내지는 '활동복'으로 지정되었다. 1943년에는 '결전복'으로 착용하지 않으면 안되는 것으로 철저하게 보급되었다. 결혼식에서

까지 부인회가 제정한 부인 표준복으로 지정해 입을 정도였다고 하니, 이제 의복을 통한 서구적, 근대적 여성미란 퇴색하거나 왜곡 일로에 놓여 있었다.

단발과 구두 : 머리부터 발끝까지 근대적 스타일

여성의 몸에 대한 근대적 관심 또는 스타일은 단발로 머리에서 더욱 가시화되어 갔다. 단발은 갑오개혁 시기 국가적 정책으로 시행된 것이었지만, 여성의 단발에 대한 인식은 1920년대까지도 그리 긍정적인 호응을 얻지 못했다. 단발한 개인이 언론 지상에 오를 만큼 사회적 관심은 컸지만 대체로 부정적인 인식을 드러냈다.

단발은 '스타일로서의 근대-몸의 정치학'[17]으로 설명 가능하게 되었으며, 모던 걸을 '모단毛斷'으로 표현할 정도의 근대적 상징 그 자체였다. 그러나 단발이 기생과 신여성 사이에 동시에 이뤄짐으로써 일반 사회는 단발한 신여성을 흔히 탕녀로 매도하기도 하였다. 그래도 새로운 스타일에 대한 여성 사회의 열망은 꺾이지 않았다. 다만 의복 개량에 비해 남성들의 반대가 컸다는 것은 뒤집어 보면 여성의 몸에 대한 사회적 간섭 또는 억압을 단발에서 더욱 노골적으로 드러냈음을 의미하는 것이다. 반면 당시 기생 또는 근대적 서비스직 여성과 신여성 사이에 있을 법한 근대적 스타일에서 큰 차이는 있을 게 없었다. 이미 3·1운동에도 이들이 여성이란 하나의 사회적 집단으로 함께 참여하였듯이 식민지 가부장제 사회에 대한 저항 또는 반발에 비슷한 정서가 흐르고 있었을 것으로 볼 수 있다.

예컨대 "단발랑娘"의 효시는 기생 출신으로 나중에는 사회주의 운동가로 변신한 강향란이다. 그녀는 실연의 아픔을 단발로 씻어

지우 듯 1922년에 남장하고 남학생과 같이 수학하겠다고 선언하였다. 또다른 한 카페 여성은 직업 전선에서 남자같이 씩씩하게 보이고자 단발했다고 한다. 이처럼 단발이 여성의 생활 방식과 가치관의 변화를 추구하는 한 표지이자 이미지로 기능한 것이라 할 수 있다.

그러나 이에 대해 염상섭 등 남성 지식인들은 거친 비난을 거듭하였으며,[18] 특히, 사생활로 비난 받는 여성들이 주로 단발 여성이라는 비판 속에 단발에 대한 일반 사회의 반응은 더욱 부정적이었다. 단발에 대한 사회적 반대는 "아직까지도 단발은 진한 루즈, 에로, 곁눈질 등과 함께 카페의 웨이트리스나 서푼짜리 가극의 댄스걸들의 세계에 속한 수많은 천한 풍속들 중의 하나"로 생각하였기 때문이다.[19] 이와 같이 사회 일가에서는 여성의 단발을 감정에 이끌려 한 경솔한 행동으로 비하하거나 아니면 여성답지 않은 모습이라며, 이를 막기 위해 적극적으로 노력하였고, 다른 한편에서는 구미의 잘못된 유행을 받아들이는 행동이란 우려를 표명하기도 하였다. 즉 여성의 단발은 용인될 수 없는 사회적 도전으로 받아들였던 것이다.

그럼에도 불구하고 여자 배우 이월화, 김명순 등 신여성(운동가)들은 단발에도 앞장섰다. 주세죽, 허정숙 등 사회주의 지식인 여성은 물론 김활란, 차미리사, 신알베드 등 기독교 자유주의계 여성도 적극적으로 지지하였다. 김활란은 오랜 고심 끝에 뒤늦게 단발하였고, 나혜석은 결혼 후 파리여행을 갈 때에야 단발하였다. 그리고 귀국하면서 다시 단발을 버렸다고 한다. 여성계에서는 이미 단발이 미관, 경제, 위생면에서 다 좋다는 데 대체로 동의하였다. 일반 사회에서도 시대의 추이를 허용할 수밖에 없다는 것과 개인의 의사에 맡긴다는 것이 주류였다.

1920년대 미용에는 단발 등 계몽의식이 작용하다가, 1930대 이

'몸'으로 본 한국여성사

후 미용 문화의 확산으로 근대적 의식과 외양의 변화
는 일반 사회에 더욱 스며들어 갔다. 단발에 이어 머
리 염색, 파마 등 헤어스타일에 대한 여성의 관심은
계속 이어지고, 1920년 미용실이 등장하면서 유행
하게 된 서양식 파마는 오히려 단발만큼 시빗거리가
된 것 같지는 않다. 화장에 관한 글과 각종 광고는 일
상생활에 구체적으로 제시되거나 나름대로 창의성을
보이고 있 었다.

표지에 단발여성이 그려져 있는 이 책은
여성의 단발을 특집처럼 다루고 있다. 학
교측, 사회측 남녀 의견들을 다양하게 소
개한 것이다.
『신여성』 3권 8호, 1925년 8월호

한편 생활 개선을 주도한 여성들은 단발 실천에 적
극적이어서 '남자의 상투 끊는 데'도 위력을 발휘하
였다. 1927년 2월 전남 순천군 쌍암면 부녀진흥회는
농사 개량과 지방 경제 진흥 사업을 실시하면서, 마을에서 상투한
남자가 한 명도 없게 하였다. 이렇게 당시 여성이 생활 개선의 주
체로 앞장섰다는 것은 그들에게 그만큼 그 문제가 절실했다는 것과
가정에서 차지하는 여성의 비중이 가볍지만은 않았음을 잘 반증하
는 것이기도 하다.

그밖에도 신여성의 몸을 위한 근대적 외양은 이미 언급한 바와
같이 서양식 스타일로 모자, 양산, 양말, 장갑, 안경 등의 착용을 꼽
을 수 있다. 이를 테면 신여성의 지적 용모를 상징한다는 금테 안
경은 당시 신흥 고급 '매춘부'의 복장에서도 이용되었다. 기생, 카
페 걸 등 근대적 서비스직 여성 사이에 여성 미와 몸을 위한 이른
바 패션에서 신여성과 별 차이가 있을 수 없었던 것이다. 신여성에
대한 사회적 비판이 그 때문에 더욱 강화된 점도 물론 간과할 수는
없다. 그런 가운데서도 여성의 몸에서 빼놓을 수 없는 것이 여성의
발과 직결되는 구두이다.

오이씨 같은 발을 사나이들이 좋아했습니다. …

서른 짜리 고모신이 웬일입니까. …

여름에도 솜버선을 신든 그 발을 활신 벗고 마루에서 성성거려도 부끄럽지 않은 때가 왔습니다.

양말을 치켜 신고 가벼웁고 튼튼한 맵시 있는 구두를 신고 뚜벅뚜벅 아스팔트 위를 걸어다니고 급한 일에는 길로 다름박질을 해도 누구하나 손구락질 하는 이 없습니다.

당신들은 활발하고 튼튼해졌습니다. 그것은 당신들의 발에 자유가 온 까닭입니다.

완전히 사나이들의 노리개 감은 아닙니다.

구두를 신고 길을 다나오십시오. …

<div align="right">(정순애 '구두', 『여성』, 제2권 제2호, 1937. 2)</div>

근대적 여성의 자긍심은 발의 해방을 위한 편한 구두의 착용에 비례한다 해도 과언이 아니다. 천대받던 여성의 지위는 여성의 억압을 상징하던 고무신과 버선에서 양말과 구두로, 활동적인 패션으로 변화함으로써 달라져 갔다.[20] 서양식 복장은 신여성들의 몸에 대해 실용성의 측면에서도 유리한 점이 있었지만, 또한 신분과시적 성격도 내포하는 것이기도 하였다.

또한 구두는 근대 여성의 새로운 성적 매력을 상징하는 것으로

굽이 높은 구두를 신은 여성의 모습은 당시 남성의 대단한 눈요깃거리이기도 하였다.

서, 사회적 외적 요인에 의해 왜곡되기도 하였다. 남성들은 단지 드러난 종아리, 맵시 있는 구두의 (높은) 굽에 시선을 보냄으로써, 남성의 욕망을 불러일으키는 자극제로 변질되기도 하고, 일상의 유행 속에 여성을 지치게 하였기 때문이다. 서구식 문화 주택, 문화 생활을 동경하는 여성 생활의 변화 속에 여성의 몸은 외양에서부터 먼저 달라져갔고, 근대적 의식의 성장과 함께 여성의 정신과 몸은 외양에서부터 혼란과 괴리를 경험해 가기도 하였다.

스포츠와 여성의 건강미

건강한 인간다운 몸을 위해 근대적 운동과 체육이 필요하다는 것은 이미 미국 유학을 하고 돌아온 개화파 인사인 유길준이 역설한 바 있다. 근대적 여성미는 체조 등 스포츠를 통해 일상화 구체화된다. 지금도 흔히 유산소 운동이라고 각광을 받고 있는 '걷기'가 이 때 이미 강조된 것이다. 근대 여성은 체질, 체위, 체력 등 몸을 잘 가꾸어야 일도 잘할 수 있음을 여성 스스로도 인식하게 되었다.

체위 향상에 있어 여러 가지 좋은 운동이 있으나 그 중에도 제일 좋은 운동은 걷는 운동입니다. 걸음은 걸을수록 더 잘 걸을 수 있고 겸하여 동작이 민첩하여 집니다.[21]

오늘 현대 여성의 미의 표준은 부분 부분을 종합한 즉 윤곽의 아름다움 건전한 체질과 발육된 근육 이것이 잘 조화되고 여성 특유의 곡선미를 표현하는 데 있다고 할 것이다. (중략) 운동으로 만든 몸이라야 어떤 일터에 서든지 무슨 일감이든지 내손으로 만들기에 주저하지 않을 것입니다. 그러므로 우리 체질부터 완전히 만들고 그리고 시대가 요구하는 여성이 스

스로 되기에 힘쓰는 것입니다.[22]

곧 여성의 몸이 근대적 스타일로 변화해야 한다는 주장이다.

운동이 여성의 몸이나 미에 필수 요건이란 인식이 부각되면서 여성 단체들은 여성 건강을 위한 원족遠足(오늘의 소풍과 같음) 행사 프로그램 등을 선호하여 유행시켰고, 여성 스스로 원족회도 만들어 자신들의 몸 만들기 또는 몸 가꾸기를 위한 적극적이고도 주체적인 활동을 전개해 나갔다. 그것은 여성의 흥미도 촉발시켜 회합에 대한 관심과 동기 유발에도 유용하였지만, 그보다 기본적으로 여성들에게 즐거운 외출과 유희, 그리고 여성의 건강미를 향상시키고자 하는 바람이 있었기 때문에 가능했다. 이제 여성은 건강하고 아름다운 몸, 자신의 스타일을 위해 운동과 체력 단련을 하도록 권장되었다.

신여성, 여학생들은 때로 스케이팅을 하러 한강변으로 나가기도 하고, 미국 감리교 여선교사가 세운 충남 공주 영명학교에서도 동아일보 주최 여자정구 시합에 나가기 위해 열심히 준비하는 선수들이 나왔다. 1920년대 이미 '여자의 체질에 적합한 운동 경기'로 수영, 원족, 등산, 체조, 체육 댄스, 테니스, 발리볼, 바스켓볼, 육상 경기 등이 여성 스포츠로 다양하게 소개되곤 하였다. 당시 여론을 선도하는 잡지 등 언론이 여성의 몸과 건강미에 주의를 기울이고 있었고, 이는 바로 당시 사회의 요구에 부응하는 것이었다.

동아일보사가 발행한 여성지 『신가정』이 주최한 '여자체육문제 좌담회'(『신가정』 1933. 9.)에서는 "체육 문제가 민족, 사회 문제에 영향을 미친다"면서 여자 체육의 필요와 효과는 바로 민족의 모성과 맞물려 부각되었다. "옛날에는 여성의 일이 운동에 버금갔지만, 이젠 의식적으로 운동을 할 필요가 있다"는데 대부분 동의하면서 학교 운동을 통한 체력 향상을 강조하였다. 즉 근대적 여성운동이 시

작된 10, 20년 전에는 나막신 신고 바스켓 볼을 하고 짚새기 신고 베이스볼도 하였다며 운동의 중요성을 역설하고 있었다.

반면 여자 체육의 폐해가 거론되기도 하였다. 이를 테면 경기와 체육을 구분하여, 선수권만 보고 무리하게 경기에 임하는 것은 해로우며, 체질에 맞춰 지나치지 않게 운동할 것이 강조되었다. 더욱이 체육으로 말괄량이가 된다는 우려는 잘못이라는 지적과 함께 신체 구조가 발달하는 게 확실하다는 등 당시 여성 스포츠에 대한 논의는 다양하고도 흥미롭게 전개되었다. 수영의 풍기 문란 문제도 단체로 하는 건 괜찮은데, 개인 운동에는 약간의 문제가 있을 수 있다며, 선수 스스로 조심하고 주의하는 것이 필요하다는 등 진지한 충고도 때때로 제시되었다.

뿐만 아니라 '여자들의 운동과 경기'(『동아일보』, 1926. 1. 9)에서는 운동하는 여자는 다리가 굵어지고 피부가 거칠어지며, 성미가 남성적으로 된다는 등 부당한 오해도 있었다. 그러나 이같은 사회의 일정한 반대 속에서도 기본적으로 운동은 여자의 미를 돕는 것이며, 골격이 골고루 발육된 육체야말로 진정 아름다운 것이라고 운동의 필요성은 여전히 강조되고 있었다.

가정 부녀들도 체육-운동에 관심을 갖고 클럽 등을 이용하였는데, 장소와 시설이 문제였다. 몸·건강미의 필요성에 동감하고, 특히 공장 여성들에게 더욱 필요한 것이 운동이라고 하지만, 그들이 따로 운동하기란 분명 어려웠을 것이다. 그래도 학교에서 테니스, 베이스볼, 바스켓볼, 핑퐁, 러닝 등을 할 수 있었는데, 과격하지 않은 편인 발리볼이 적당하다고 권장되기도 하였다. 동시에 공부도 병행하여 몸만을 가꿀 문제가 아니라는 당시의 인식을 잘 보여준다. 몸과 정신이 함께 건강해야 하는데, 그 방법으로 미국 여자체육연맹의 선언서 12개 항목이 소개되기도 하였다. 그 내용을 이른바 스포츠맨 정신이 몸의 건강과 스포츠 인식에 직결됨을 계몽, 보급

한 것이었다.

여성 스포츠 중에는 당시 동아일보사가 주최한 여학교 정구대회가 1920년대 사회적 센세이션을 불러일으키기에 충분했다. 일제의 1911년 '여학교 규정' 속에 이미 여학교의 체조, 무용 등 운동 시간이 구체화되었으며, 그것이 바로 경기를 가능케 한 사회적 토대가 되었다. 이같은 여자정구대회는 근대적 여성의 몸에 대한 사회적 관심을 증폭시키기에 충분한 효과가 있었다.

'여자정구 결승전은 금일'(『시대일보』, 1924. 6. 23)이란 기사에는 "제2회 전선全鮮여자정구대회에서… 나비 같이 나는 듯 춤추는 듯 경쟁에 백열된 각 여학교 선수의 모양은 아름다운 중에도 장쾌하였는데…" 처음에는 남학생 출입이 금지된 운동장에서의 경기가 남학생들의 호기심을 더욱 자극하였고, 구경하러 몰려온 인파는 경기 못지않은 장관을 이뤘다. 또한 1932년 경성부(서울)에 나타난 자동차 인력거, 전화 교환수, 제사 여공 등 서울을 묘사한 기사 중 '여학생 체조'란에는 체조에서 보이는 여성의 몸을 신기한 듯, 그러나 긍정적으로 묘사하고 있다.

1932년 7월 제1회 전국여자정구대회(상)
전국여자정구대회 참가선수(하)

… 호리호리한 다리를 갑븐갑븐하게 처들며 파란 리본으로 이마를 꼭 매고 햇빛에 방실방실 웃으며 뛰노는 여학생떼-누구라 긴치마에 장옷 입든 시절을 상상이나 할 것이냐! 하아 점푸 한번에 산이라도 넘을 듯! 공을 던지는 힘센 팔로는 돌이라도 부술 듯! 생글생글 웃는 미소! 쾌활한 웃음은 봄의 생기를 대지에 흩어주고 있다.[23]

이보다 앞서 경성의 '자전차 탄 여자'는 "구리개(황금정) 네거리,

'몸'으로 본 한국여성사

종로편에서 자전거 한 대가… 그 위에는 양장 미인이 실렸다. 참으로 미인이다… 안장 위에 펑퍼짐하게 놓인 위대한 꽁무니는 자꾸(호박 같은) 다리를 기적적으로 움직여 바퀴를 돌린다…" 여성의 몸과 행위에 대한 이같은 묘사는 당시 자전거를 타는 여성이 그만큼 희귀하여 주목받은 존재였으며, 그에 대한 호기심과 관심의 당연한 표출이었다 하겠다. 또한 거의 10년 후에는 자전거 사고가 남자보다 많은 이유를 "부인의 성능이 남자보다 떨어지는 것이 아니라 단순히 경험이 적기 때문이라는 것"이라고 설명하여, 그만큼 근대적 여성관이 진전하고 있었음을 보여주기도 한다. 당시 남녀에 대한 젠더 인식은 때로는 동등한 인격체로 상호 존중하는 듯도 하였지만, 그보다는 여전히 성별 역할 분담을 강조하는 입장에서 엇갈리고 있었던 것이 보다 보편적이었다.

어쨌든 일제의 전시 체제에서는 체육 강화를 통한 여성 교육 아래 여성의 몸은 말 그대로 '굳센 여성, 억센 어머니'를 뜻하는 것이었다. 검도, 유도, 궁도, 스키, 스켓, 치도 등 무술까지 여성들에게 강유剛柔 양방으로 신체를 단련시켰으며, 1942년부터 만 18세와 19세 남녀에게 체력 검사가 실시되었다. 이는 건강한 모체를 기

1940년 전북 고녀생득이 체육대회 때 대창놀이 체조를 선보이고 있다.

르는다는 목표 아래 수영, 행군 등 지구력 강화를 위한 여자의 심신 단련이 남자보다 더욱 필요함을 강조한 탓이다. 즉 여성의 몸을 관리 통제한 총독부는 관제 여성 단체를 활용하여, 신체 단련에 적극적으로 동원하고, 이같은 체조를 '사회 교화 사업'의 하나로, '황국 신민'으로서의 전 민중에게 보급시키려고 하였던 것이다.[24]

근대 여성의 몸은 여성 자신의 것으로 조금씩 인식되기도 하였지만, 대한제국기부터

일제 식민지시기에 이르기까지 시대의 요구에 부응하는 몸으로 한층 강조되었다. 그 안에서 여성 스스로 자신의 몸을 가꾸고자 하는 노력도 조금씩이나마 계속되어 갔다. 결국 근대적 여성 스타일을 향한 과학화, 합리화의 길은 힘겨웠지만 여성의 몸·미의 근대로의 변화는 점차 진전돼 가고 있었음을 알 수 있다. 그러나 여성 스스로 자신의 몸에 대한 아름다움을 실현하기에는 전시 체제 등 현실의 벽은 너무나 두터웠다.

'몸'으로 본 한국여성사

.03

여성의 건강과 민족의 모성

여성의 체질, 질병, 위생

여성의 근대적 역할을 수행하기 위한 몸은 여전히 그 자신에게보다 가족이나 사회에 유익할 때 의미가 더해지는 것이었다. 다시 말하면 자신의 몸이 그 자신에게 속해 있다고 하기보다는 오히려 한 가정의 가족을 위한 몸, 나아가서 사회에 기여할 수 있는 몸의 기능이 보다 큰 의미를 갖고 그 가치를 인정받는 것이었다. 이는 일제 식민지 사회가 근대화와 맞물려 더욱 가속화하는데 기인하기도 한다. 즉 근대화 또는 서구화의 물결과 충돌하는 식민지 가부장제 사회의 벽이 여성들에게는 자신을 스스로 향유할 수 없게 만드는 기제로 작용하였으며, 일제 식민지 사회의 특수성과 복합적 중층성은 여성들이 거부할 수 없는 사회적 제약, 또는 억압 요인이 될 수밖에 없었다. 그런 가운데 여성의 몸에 대한 사회적 관심도는 점차 커져 갔고, 위생 보건 문제와 질병에 관한 상식적인 교육이 있어야 한다는 인식은 비교적 보편적 사회 현상으로 퍼져 나갔다.

개화기 이래 여성의 사회적 역할이 강조되면서, 우선 여성의 생

애를 통해 일어나는 체질적 변화, 그리고 부인 건강을 위한 체육, 부인병과 성병 등 질병에 대한 기초적 이해 등이 의학 상식으로 보급되고, 여성 스스로도 자신의 몸에 대한 이해와 주의를 일정하게 기울일 수 있게 된 것이다. 여기에는 물론 신문, 잡지 등 언론의 역할이 컸다.

당시 언론은 '젊은 여자의 체질을 보고 장래의 운명을 안다'고 여성의 체질에 주목하였다. 여성적 기질은 대체로 다혈질이라는 등 여성의 체질에 대한 성교육은 가정과 학교뿐 아니라 신문, 잡지 등 언론이 나름대로 감당해 나갔다. 1920년대 초반부터 제시된 성교육은 생식 세포의 분열과 인간의 색맹 유전 등에 관해 설명하였다. 제2차 성징에 대해서도 생리학적 고찰을 통해 근대적 몸과 건강 관리를 위한 일종의 (성)교육을 하고 있었다.

이같은 의학 상식의 필요성은 일찍이 하와이 이민 과정에서도 구체적으로 드러난다. 하와이, 멕시코 이민의 검역이 근대적 위생 체계 등 의학 상식 보급에 기여하였던 것이다. 예컨대 안질, 콜레라, 페스트, 천연두 등 각종 질병에 대한 검사 앞에 점차 자신의 몸은 자신의 소유물이라는 의식에 눈뜨기 시작하고, 몸은 이제 정신과는 별개로 자신이 활동하기에 편하기 위한 도구로 인식되게 되었다는 것이다.[25] 이에 따라 사회적으로 새로운 라이프 스타일도 체득돼 갔다.[26] 새로운 것에 대한 의심스러운 반감과 호기심과 같이 근대화의 매력 등을 수용하고자 한 것은 특히 여성의 입장에서 더 강했을 수 있다.

몸에 대한 이같은 근대적 인식은 근대 의학과 성교육을 당연히 수반한다. 가정에서부터 성교육이 시작되어야 했고, 학교에서도 생리학, 위생학과 함께 성윤리, 운동 등이 강조되었다. 성교육은 여성의 몸을 보호, 간수하는데 필수 요건인 동시에 성의 해방, 여성 지위 향상 등에 최소한의 필수 조건이 된다는 주장에 힘이 실렸다. 이

제 여성은 몸으로 세파에 맞서 부대낄 수밖에 없었다. 집안에서 몸을 싸매고 감추고 하는 것 등이 능사가 아니었다. 걸음걸이에서부터 월경, 성병에 이르기까지 일상생활 속에 세심한 교육, 홍보 등이 등장하는 시기는 여성의 노동력이 그만큼 중시되는 근대라는 시기와 맞물려 있었던 것이다.

때문에 근대적 직업 여성은 외모나 의복 등에 있어 보다 더 건강에 신경을 써야 했다. 아니, 오히려 얼굴이 못 생긴 여자일수록 사무 능력이 뛰어나고 부지런히 일한다고까지 생각하여, 미모(몸)와 일의 성취는 일치하지 않는다는 주장이 나오기도 하였다. 그만큼 여성에게 거는 사회적 기대는 외모 못지않게 노동력, 여성의 실제적 역할(몸의 쓰임새)이 중시됐음을 알 수 있다. 근대 여성도 당연히 노동력, 출산 능력으로 몸을 평가 받는 존재였고 식민지 사회에서 개인적 몸은 어떤 곤란도 감수해야 하는 것이었다.

이 시기 건강한 여성의 몸 관리를 위해 의학상 무엇보다 중시한 것은 월경이었다. 여의사 길정희는 월경섭생법으로 ① 청결, ② 안정, ③ 유쾌한 정신, ④ 담백한 식물, ⑤ 감기 주의 등을 제시하였다. 또한 직장 여성이 월경시에 일의 능률이 평상시의 3분의 1로 크게 떨어진다든지, 바람직한 남녀 관계에도 올바른 성교육이 기본적으로 필요하다는 것 등이 강조되었다. 여자의 생활력의 원천은 난소의 기능이라며, 이에 따라 생식기, 호르몬, 월경 등에 유의하라는 것이었다. 뿐만 아니라 여자 구실과 생활에 밀접한 관련이 있는 생리학, 유전학적 연구가 근대 과학이란 이름 아래 적극적으로 소개되기도 하였다.

동시에 조선 여학생의 체질이 열악한 원인을 유교 문화와 생활로 규방에 갇힌 몸, 남존여비로 인한 일상적인 음식의 열악함 등으로 이해하였다. 무엇보다 유전학상

삼성조혈정
냉병 있으면 아기를 못납니다. 부인병 퇴치약 광고,
『여성』 5권 12호, 1940. 12. 69쪽

남성보다 강한 생명력과 성장력을 가지고 있다는 여성의 몸에 대한 사회적 이해와 근대 과학적 인식의 진전이 계속되었다. 1930년대 후기로 갈수록 전시체제라는 조악한 생활 조건 속에 여성의 체질 개선을 위한 영양 섭생 등은 다양하게 제시되었다. 예를 들면 매운 음식, 고추 등은 자궁의 발육 부진의 요인이 될 수 있다며, 일상적인 여성의 몸 관리에 주목하기도 하였다. 조혈제로 효과가 있는 음식으로 구리, 철분, 망간 등이 거론되는가 하면, 우리 몸에 필요한 영양 4가지 영양소, 산모의 영양 문제, 나아가 자녀 양육에 필요한 생활 과학 상식 등이 성 교육으로 흔히 다뤄졌다. 비록 식민지 여성의 실생활과는 상당 부분 유리된 것이라 하더라도 근대 의학, 유전학, 생리학 등 과학의 발전이 몸에 대한 관심을 일정하게 유지시키며, 보다 적극적인 입장에서 여성의 건강한 몸을 위한 질병과 위생, 건강 관리 등을 가능하게 하였다. 동시에 여의사에 의한 의료 행위의 증가는 계속해서 모성과 양육 등에 보다 광범위한 영역으로 확대, 보급되도록 일정한 영향을 미쳤다.

또한 여성 잡지 등 언론에서도 환절기 위생이나 질병에 주의를 기울여 여론을 환기시켰다. 폐결핵, 위장병, 히스테리 등 여성이 걸리기 쉬운 병, 매독 등 화류병에 대한 지속적인 관심과 주의는 물론 손과 얼굴이 터지는 것도 부인병 때문이라 하고, 하복부, 자궁병 등 자신의 건강뿐 아니라 수태에까지 영향을 주므로 각별히 위생에 주의하도록 보도하였다. 냉증 등 여성의 몸에 직결된 부인병, 더 나아가 임질, 방광염과 요도염, 신우염 등이 생명을 위태롭게 한다든지 불임의 원인이 된다고 몸을 차게 하지 않도록 항상 조심하라는 것이었다.

즉 여자는 신체적으로 저항력이 약하고, 부인병은 처녀기에서 갱년기 사이에 제일 많이 발병하며, 여자는 남자보다 신체구조상 병에 걸리기 쉬우므로 더욱 위생에 주의할 것을 역설하고 있다. 여자

'몸'으로 본 한국여성사

가 남자보다 열등한 만큼 보호와 주의의 대상으로 인식되면서 여전히 모성 보호에 역점을 두라는 주장이기도 하다. 또한 단순히 건강만의 문제만이 아니라 여성의 미와도 연관됨을 강조한 것도 주목할 만하다.

다시 말하면 근대적 위생은 질병 예방 차원에서 강조되었고, 섭생과 영양, 보건 등의 근대적 개념이 등장하여 여성 몸에 대한 인식이 강화되고 있었던 것이다. 기후 문제, 가족과 가정 구조, 직장 생활 등도 건강한 여성 몸의 요소들로 간주되고, 근대적 위생 개념이 다방면으로 강화되어 갔던 것이다. 당시 지식인들은 종래의 전통적 미신적 위생 관념을 타파하고 합리적, 과학적, 이른바 근대적 위생관을 전파, 보급하려는 데 노력하였다. 위생은 발달한 문명과 동일시되고, 위생을 등한시함은 일종의 문명인의 수치로 여겨졌다. 심지어 위생을 무시하면 인격적 결함으로까지 취급될 정도였다.

당시 언론에서 위생을 지속적으로 언급한 것은 그만큼 절실하고 다급한 생활 문제로 의식하고 계몽적 차원에서 접근한 것이며, 그 내용은 위에서 언급한 바와 같이 여성과 소아 위생이 주류였다. 이를 테면 영국에서 몸매를 위하여 덜 먹는, 이른바 다이어트가 거론되기도 하였으나, 이는 여성 건강을 해친다는 것에 더 강조점이 주어지고 있다. 이처럼 생활과 인식의 일정한 변화 속에 여성의 건강한 몸을 위하여 질병, 섭생, 위생 등에 크게 유의하게 되었다.

그러나 식민지 여성의 실생활에서 섭생, 위생 보건은 극히 열악하여 질병에 대한 상식은 별다른 의미가 없을 정도이었다. 전시 체제의 여성 동원 상황은 여성의 몸에 대한 수요를 갈수록 증대시킨 데 반해 그 처우는 오히려 더욱 악화되었다. 그럼에도 불구하고[27] 문약상무, 부국강병이란 사회적 명분 아래 건강하게 잘 살기 위한 의식이나 실천 운동은 근대의 필수 조건이자 생활 태도라는 사회적 합의를 끌어내고 실제 생활에서도 조금씩 진전되어 갔다. 그것

은 단지 전장에 나가 잘 싸우기 위한 몸만이 아니라 인간이 육체적인 동물이란 점이 부정할 수 없는 사실이었기 때문이라고도 할 수 있다. 당시로는 분명 근대화를 지향하는 일종의 혁신적인 사고 방식이었다는 것에 일반적으로 동의하며, 또한 가정, 가족의 위생은 여성의 몫으로 스스로 감당해야 하는 생활 개선의 일대 과제이기도 하였던 것이다.

임신과 산아제한

1. 임신과 출산을 위한 모성

근대에 와서도 전통 사회 못지않게 여성의 몸은 임산부로서 중시되었다. 결혼관이 자유 연애 등으로 크게 달라진 양상을 보인다 해도, 모성으로서 여성의 몸에 대한 인식은 별 차이가 없었다. 특히 부국강병을 통한 근대화를 위해 강조된 모성은 일제시기 내내, 그리고 후기로 갈수록 오히려 객관적 사회적 조건에 부합할 따름이었다.

여성은 근대 국가 건설에 이바지할 국가의 동량이자 자산이 되는 자녀를 잘 낳아 잘 키우는 어머니, 남편을 적극적으로 내조해야 할 아내로 여전히 안사람으로 기대되었다. 국가와 사회, 민족의 모성으로 그 본분을 다해야 한다는 것은 일제에 의해서도 현모양처, 여성의 몸으로 더욱 강화될 뿐이었다.

이는 1920년대는 신여성의 자각이란 측면에서는 상충하는 점도 없지 않았지만, 30년대 후반으로 갈수록 여성의 몸은 전시 체제의 엄격한 관리와 통제 대상으로 국가와 사회의 조명을 크게 받는 것이었다. 즉 전시 하의 인력 충원 등 인구 정책에 따라 여성 정책내지 모성 정책은 여성을 지속적으로 대상화하였다. 부녀자의 알아둘

'몸'으로 본 한국여성사

일이란 고작 산전조리법이나 '약한 부인과 임신' 등에 관한 것이었으며, 순산을 돕거나 난산을 구하는 중요한 사명을 맡은 산파 등이 1920년대 초부터 언론의 주요 관심거리였다.

심지어 여자가 고등교육을 받으면 생리적으로 쇠퇴한다는 잘못된 관념까지 나와 여성을 교육시키지 않으려는 사회 풍조가 생겨날 지경이었다. 전문직 지식인들조차도 여자의 고등 교육이 결혼과 생식력에 해가 된다는 곡해를 주창할 만큼 모성을 위한 여성 대상화의 폐해는 심각하였다. 이는 어쩌면 조선총독부가 고등교육을 받은 여성과 출산 통계 등을 제시, 설명하며 모성 동원에 혈안이 된 사회상을 알게 모르게 반영한 동시에 오히려 그에 반발한 것으로 볼 수도 있겠다.

어쨌든 모성으로서의 여성을 위해 1920년대 '성교육의 주창'에서는 왜곡된 성의식이나 성욕의 금기화가 가져오는 부작용 중에서도 특히 화류병의 만연, 사생아의 증가, 낙태, 영아 살해와 유기, 그리고 온갖 비행(동성 음행 등) 등에 특별한 주의를 기울였다. 또한 산부인과 여의사, 산파, 간호부 등 전문직 여성의 등장은 여성의 임신 출산 등에서 사생아를 줄이고, 임산부의 건강을 증진시키는 데 당연히 기여하였다. 여성의 몸에 대한 생각은 여성해방론의 영향으로 피임과 산아제한론도 등장하여 논란거리가 되었다. 직업 여성의 노동 조건 등에서도 모성으로서의 여성 몸은 거론될 수밖에 없었다. 이미 언급한 바와 같이 여성의 몸은 여전히 자신만의 몸이 아닌 사회적 일개 존재로 출산과 노동을 위한 여성의 몸에 의심의 여지가 없었다.

결국 결혼과 임신, 출산 등은 곧 일제시기 가족과 사회의 일로 관리 통제 대상이었던 것이다. 때문에 건강진단이나 화류병과 생식기 기형을 언급하며, 특히 여성의 경우 폐결핵, 심장병이나 신장병 환자는 결혼불가로 금기시되었고, 배우자의 유전과 연령에도 주의를

기울이도록 하였다.

또한 초야에 대한 예비 지식 등 성문제와 관련해 적극적인 설명도 나오고 있었으나, 정작 여성의 몸 자체는 점차 부차적인 것으로 뒷전에 밀려났다. 1930년대에도 결혼과 유전 등에 관한 의학 상식적 글들은 국민내지는 여성 계몽에 계속 초점이 맞춰진 것이었다. 조선총독부는 1929년 출산 상황부터 매년 매월 출산 통계를 발표하며 출생수, 출생율의 도별 통계, 출생아의 체성體性, 출생의 계절, 사산死産의 수, 누년 비교, 각 도의 사산율, 사산아의 체성, 사산의 계절 등을 분석 관리하며, 이에 따른 임산부 여성의 몸에 대한 관리, 통제를 늦추지 않았다.

이는 이미 1900년 전후시기 문명개화와 부국강병을 위한 여성의 몸이 이제 전혀 다른 차원, 즉 전쟁 수행을 위한 식민지의 도구화가 되어갔음을 의미한다. 즉 1930년대 후반 전시체제로 갈수록 국가 통제의 대상으로 '민족 융성의 열쇠는 여성이 쥐고 있다'는 대전제 아래 여성의 몸이 약한 원인을 진단하고 그 처방을 위한 사회적 담론이 활발하게 조성되어 갔다. 때로는 "여성이 남성보다 생물학적으로 더 우수함에도 불구하고 약한 존재로 인정되어 온 것은 남성과는 달리 여성의 심신 발달이 다방면으로 분할되기 때문이다. … 뇌세포 자체가 열등하기 때문은 아니며, 오히려 그 하나하나의 것은 남자보다 뛰어나다"는 언론의 나름대로 객관적인 진단이 등장하는가 하면, '모성 자체야말로 민족의 어머니이다'라는 미명 아래 여성에 앞서 모성의 위치가 확고하게 자리 잡고, 마치 '모성 불가침', 또는 신성시되는 모성 담론이 기승을 부리곤 하였다. 이로써 여성의 몸은 자신의 정체성과 무관하게 사회적 모성이란 도구로 어렵잖게 전락하고 있었다.

자녀의 지능에 직접적인 영향을 주는 것은 어머니이다. 현재 세계를 주

'몸'으로 본 한국여성사

도하고 있는 '남자'는 바로 어머니로부터 유전을 받고 있다는 근본적인 문제를 잊어서는 안 될 것이다. 그러나 출산과 육아를 무기로 하여 무조건 여성을 집안에 얽매이게 하는 것보다는 민족의 육성을 도모한다는 의미에서 여성을 아끼고 중하게 여기는 것이 더 바람직하다는 데 초점이 놓인다. 또 여성 자신도 민족의 흥망을 좌우하는 열쇠를 스스로가 가지고 있다는 자부심으로 좀더 각성해야 할 것이었다.[28]

이같은 사회적 요구에 여성은 내몰리고 스스로 이를 내면화하기에 이르렀다. 결국 국가와 사회, 또는 전쟁이 요구하는 남아를 잘 낳아 잘 키우는 게 여성의 몸에 할당된 몫이었다. 그러면서도 가족의 생계를 담당해야 하는 여성의 몸은 이중, 삼중의 고통을 감내해야 했고, 자신의 몸을 돌아볼 여유란 있을래야 있을 수 없었다. 이것이야말로 여성이 '최후의 식민지'화되어 가는 과정이었던 것이다.

또한 여성의 모성과 노동의 상충 문제는 '노동부인 보호'라는 표어 아래 산전 4주일, 산후 6주일을 쉴 수 있게 한 일본의 '부인 노동 보호 개정법'으로 그 실마리를 푸는 듯했다. 그러나 식민지 조선에서는 이같은 법은 여전히 꿈같은 이야기에 불과하였다. 공장법조차 없어진 상황에서 직업 여성의 불임 경향은 오히려 증가할 뿐, 이들을 구제할 길은 막막하기만 하였다. 총독부의 여성 정책은 바로 노동 정책에 배치되는 것으로 그 모순을 뚜렷이 드러낼 뿐이었다. '낳아라, 불려라' 하는 정책의 사회적 조건은 열악하기만 하였으나 식민지 여성 스스로 그에 저항하기는 여전히 역부족이었다.

한편 이미 구한말에서부터 잉태한 부인의 조섭하는 법이 나온 후 1930년대 후반에도 임부의 섭생법에서는 수태, 입덧, 영양물, 임신 중 동거 문제, 농촌 부인의 임신과 영양, 영양 강좌 등이 소개되었을 뿐 아니라 태아 사망, 유산, 조산 등에 주의할 것이 지적되었다. 여자가 담배 피우는 것도 의학상 경고 조항에 해당하였다.

그밖에도 분만 예정일과 남녀 감식법, 산후 조리와 산전 산후 섭생 등이 언론에 계속해서 거론되곤 하였다. 초임부의 주의 사항으로 음식물, 대소변, 신체의 청결, 의복과 운동, 정신 수양(태교 포함), 난산과 상상 임신, 해산 후 자궁이 아래로 빠져 나오는 일(자궁 탈출) 등이 자주 지적되었다. 민간 요법 등 임산부의 건강한 몸을 유지하기 위한 여러 가지 방법이 소개되곤 하였다. 예컨대 산후 6주간 정도는 반드시 조리가 필요하다면서, 몸의 원상 복귀를 위한 효과적 운동도 제시되었다. 이같은 일련의 사회적 교육은 그만큼 여성의 몸과 미에 대한 관심이 높아진 것을 드러낸 동시에 여성의 주목을 끌어내 다산 정책의 효과를 올리겠다는 정치 사회적 의도가 다분히 내포된 것으로도 이해된다.

2. 산아 제한, 피임과 낙태

근대 모성의 범주 안에 1920년대 피임, 산아제한 등도 우생학적 고려와 함께 등장한다. 여성 해방 입장에서 피임, 산아 제한론은 당시 세계적인 추세이기도 하였지만, 그에 대한 사회 인식은 아직 미흡하였고, 오히려 우량아를 위한 모성 관리 통제는 전보다 더 강화되어 갔다.

매스컴을 통한 산아 제한 찬반 양론이 격렬한 가운데 산아 제한은 주부의 보건, 건강 유지와 화목한 가정 생활을 이끌어내기 위해서 필연적인 것으로 제대로 이용해야 한다는 주장도 나왔다. 동시에 여성의 몸과 관련하여 정조, 결혼, 이혼, 낙태 및 간통, 여자와 독립 정신 등 5개항의 법규 안에서 사회적 이슈가 설명되었다. 그리고 무산 계급의 피임의 필요성을 인정하고 그 방법을 소개하는 등 당시의 성교육과 피임법은 시대적 요구라고 역설되기도 하였다.

때문에 산아 조절내지는 산아 제한의 실행을 위한 효과적인 방법으로 영구적 방법과 일시적 방법 등이 소개되는가 하면 렌트겐 거

'몸'으로 본 한국여성사

세법, 수술적 피임법, 배란일 산정에 의한 피임법 등 구체적이며 자세한 내용이 언론에 연재되곤 하였다. 당시 콘돔은 일본에서 군대 성병 예방을 위한 '유해 피임 기구 취체법'이 공포된 이후에도 다른 피임 기구와 달리 허용되고, 조선에서도 전시기 내내 콘돔의 판매 광고는 『매일신보』에 빈번히 게재되었다. 다만 비싼 탓에 일반인은 쉽게 살 수 없었으며, 유산 약도 나오긴 하였지만 지극히 일부 사람들이 향유할 수 있었을 뿐이다.

어쨌든 낙태와 피임을 금지하고 건강한 모성을 유지하는 것은 일제 시기 여성 정책의 핵심적 과제이었다. 때문에 여성 질병에서도 월경, 냉, 대하 등 여성병과 임질 등 성병에 특히 관심이 기울어졌다. 이는 우생학적 입장에서 모성과 양육 등에 대한 국가적, 사회적 관심에 비례하여 중시되는 것이었다. 이와 함께 여성들 스스로 산아 제한 등에 기대와 호의를 가지고 있었다.

한편 근대적 직업 여성의 증가에 따라 직업병에도 주의를 기울이지 않을 수 없었다. 예컨대 연초 공장 여공의 흡독 고역, 고무 공장 여공의 협통 요통, 제사 공장의 기진 역진氣盡力盡 등 여성의 직업병에 대한 관심은 과도한 노동 문제와 열악한 노동 조건 등에 눈을 돌리면서 적극적으로 거론되었다.(『동아일보』, 1925. 1. 1) 이는 여성의 몸이 모성과 양육만을 위한 것이 아님을 자각하는 단초를 제공하는데도 기여하였다. 이처럼 여성의 건강미는 곧 여성의 질병 퇴치와 예방에 직결된 것으로 여성의 의식화와도 맞물려 여성의 몸에 대한 인식 변화에 일정한 영향을 미치고 있었던 것이다.

이미 언급한 바와 같이 일본에서는 1930년에 '유해 피임 기구 취체 규칙' 발표 이후 산아 제한론을 탄압하는 가운데 피임 기구와 약품 사용이 금지되었다. 1940년 '국민우생법'이 공포되면서 장애자 출산을 방지하였고, 산아 제한과 인공 임신 중절을 적극적으로 금지하는 방향으로 나아갔다. 낙태에 관여한 여성과 의사는 당연히

처벌되었으며, 산아 제한 운동을 벌이는 여성은 사상이 불온하다고 체포되기도 하였다. 임산부는 모성으로 국가를 위해 봉공하는 것으로 칭송되었고, 출산 중 산부가 사망해도 국가를 위한 희생이라고 억지로 찬양되고 강변되었다. 이처럼 여성에 대한 출산 정책이 법제화하여 여성의 몸을 통제하고 있었던 것이다.

조선에서도 독일의 우생학적 산아 제한론이 소개되는가 하면 우생학과 유전학 등이 전시 체제로 나아 갈수록 일반적 담론이 되어 갔다. 그러나 이미 낙태 후 안뜰에 암장暗葬하는 경우[29]가 나오는가 하면 오히려 낙태죄의 완화는 세계적 추세에 역행한다는 비판도 나왔다. 동시에 산모의 건강상의 이유로 인공 임신 중절 시술의 경우에도 산부인과 의사가 단독으로 결정하는 것은 안되었고. 내과 등 다른 과 의사 2명 이상의 허가를 받아야 했다. 모체의 건강보다 인적 자원으로서의 가치가 평가되는 태아의 생명을 우선시하는 정책 아래 임신 중절은 국법으로 금지되었으며, 일반 여성에게 낙태란 거의 있을 수 없는 일이었다.

그같은 사회적 인식과 객관적 조건 가운데서 '애기 낫키 실은 어머니에게, 애기 낫코 싶은 숙녀에게'란 글은 불임의 원인과 치료법을 소개하였다. 인공 피임법으로는 삿쿠(고무로 만든 일제 콘돔) 사용이 권장되고, 피임약의 부작용이나 유산의 법적 문제 등 피임에 따른 부정적 측면이 주로 강조되었다. 그나마 무산자를 위한 산아 제한법이나, 인공 수태 문제에 관한 일본 사례도 드물지만 언급되고는 있었다.

그러나 전반적으로 1920~30년대 현모양처 이데올로기는 산아 제한과 낙태를 구분하지 않은 채 동일시함으로써 일반 사회에 강한 거부감을 갖게 하였다. 여학교의 교육자들조차도 피임법을 향락주의 및 개인주의의 망국사상으로 박멸하지 않으면 안 된다고 강조하였다. 특히 일제의 다산 정책에 따른 사회적 인식은 여성의 출산과

몸에 대한 왜곡된 인식을 심화시켰을 뿐, 당시 여성의 정체성과는 거의 무관하게 진전돼 갔던 것이라 할 수 있다.

신여성·농촌 여성의 몸과 모성

3. 신여성의 어머니 되기 : 나혜석을 중심으로

여성의 몸이 모성을 위한 것이 되기 전에, 그리고 남자들이 여성에게 모성적 사랑을 추구한다 해도 남녀간의 몸의 만남은 쾌락과 행복임을 신여성은 노래한 바 있다. 그러나 남녀의 근대적 만남이 큰 괴리와 모순, 불합리성을 갖는다는 것을 감지한 신여성 정월 나혜석과 일엽 김원주 등은 몸부림치 듯이 온 몸으로 대응하였다. 그들의 벅찬 현실과 꿈을, 여기서는 어머니 되는 개인 여성의 입장에서 알아보고자 한다.[30]

나혜석

> … 너와 나와는 두 몸이되 한 몸이로다
>
> 너희 두 몸의 장래는 무엇이 있기에
>
> 이다지도 다정한고
>
> 허허, 무엇이 그리 기쁜고?
>
> 여자야! … (「4년 전의 일기 중에서」)[31]

나혜석은 이렇게 사랑을 몸으로 노래했다. 김일엽이 영육일치의 '사랑'을 구가한 것과 비슷하게 나혜석도 "영과 육이 부딪칠 때, 존경, 이해, 동정이 얽힐 때, 피는 지글지글 끓고, 살은 자릿자릿하고 맥은 펄펄 뛰며, 꼬집어 뜯고도 싶고, 투덕투덕 두드리고도 싶어 부지불각 중에 손이 가고 입이 가고 생리적 변동이 생기나니 거기에는 아무 이유 없고 아무 타산이 없이 영육이 일치되는 것이요, 가면

에 영육을 따로 생각하리까?"[32]라고 하였다. 여성이 자기 목소리로 남녀간의 사랑을 이렇게 몸으로 적나라하게 그린 예는 드문 편이다. 남녀간의 낭만적인 연애 감정을 몸으로 표현하고 몸을 중시한 것임을 알 수 있다. 개체인 둘의 몸이 하나로, 이른바 '일심동체'라는 당시의 근대적 일부일처관을 표방한 것으로 보인다.

그러나 어미가 되면서 나혜석의 몸은 또 달라진다. 낭만성보다는 몸의 실제적 고통에 몸서리친다. 아니, 한 몸 안에 여성성과 모성이 갈등하고 있음을 볼 수 있다. 나혜석의 끊임없는 자아 추구 안에서 몸에 대한 새로운 자각이 나오고, 자기 정체성은 몸과 불가분의 관계임을 인식하게 되었던 것이다. 나혜석은 이미 소설『경희』에서 여자의 팔, 다리가 남자와 특별히 다르지 않은 사람의 것으로, 사람답게 살아가기 위한 것임을 주장한 바 있다.

그러나 식민지형 어머니 만들기의 일환으로 자녀 양육 방식에까지 개입한 일제의 모성 정책에 내몰린 나혜석은 화가로서의 자신의 일과 가정을 병행하고자 안간힘을 썼다. 직장의 고단함으로 여성의 몸이 이중삼중으로 견디어내기 어려움을 일찍이 간파한 그녀는 모성은 본능이 아니라고 역설하기도 하였다.

그녀는 처음 어머니되기의 두려움과 고통으로 인해 자신의 임신을 당혹스럽게 여기고, 어머니 되기에 상당한 거부 반응을 보인다. 입덧, 젖먹이기, 수면 부족 등으로 임신과 출산 후 양육 과정에서 여성의 몸은 견디기 힘든 고통을 치른다는 것이다. 25세의 기혼녀 정월은 입덧이 시작되자 임신 사실을 부정하고 싶었으며, 달게 감수하기보다는 강한 거부감을 느껴 '억울함'으로, 그 충격과 당혹감이 엄청났다고 고백한다. 자신의 임신에 대해, "모든 사람의 말은 나를 저주하는 것 같고 바람에 날려 들리는 웃음소리는 나를 비웃는 것 같았다.… 하염없이 눈물이 흘렀다.… 너무나 억울하였다.… 이렇게 억울하고 원통한 일이 또 있겠느냐!"('모된 감상기')는 심한 넋

두리까지 하였다. 임신한 자신이 사랑스런 아이를 갖고 있다는 모성적 감정에 앞서 자신의 육체의 힘듦을 호소한 것이었으며, 자기를 계발하고 발휘하는 절정의 시기에 자신을 가로막는 장애물로 여기는 임신이 자신에게는 바로 충격이었던 것이다. 이는 나혜석만이 아닌 대부분의 여성들이 겪는 문제였을 것이고, 그만큼 여성에게 임신, 출산이란 적응하기 어려운 것이었음을 뜻한다. 그나마 나혜석은 만삭의 몸으로 유화개인전 등을 개최하여 자신의 몸에 대한 자신감을 가지고 정면 돌파함으로써, 여성의 몸을 꽃피웠다는 평가를 받을 수도 있었다.

그러나 그녀는 또한 어머니의 자격을 논하며, 아이를 넷이나 낳고 키움으로 어머니로서도 철저하였다. 이혼 후 그 여성으로서 그의 몸은 오히려 모성과 거의 일치하는 것이 되었다. "내가 사람의 어머니가 될 자격이 있을까? 생리상 구조의 자격 외에는 겸사가 아니라 정신상으로는 아무 자격이 없다고 하는 수밖에 없었다"고 하였지만. 그러나 잠시 태어날 새 생명에 대한 기대로 환희를 맛보기도 하고, 생명에 대한 경외 같은 것도 느낀 것 역시 당연한 모성으로서의 삶의 일부임을 그녀는 알고 있었다. 몸과 정신이 이원화되어 이해되고 있지만, 결국 그녀의 모성은 복잡하고도 미묘한 심리 변화를 겪으며 출산과 양육을 감당하게 된다. 동시에 출산과 육아의 고통을 시로 또는 글로 써서 여성의 몸의 실체를 알리는 작업을 통해 그녀는 여성의 몸은 바로 소중한 자신이고 그로 인한 고통은 감수해야 하는 것으로 승화하였던 것이리라. 여성의 몸은 가까이는 후세를 잇고, 넓게는 인류 사회를 위해 헌신한다는 숭고한 정신도 그 안에 내포돼 있다고 주장하기에 이른 것이다.

그래도 그녀에게 자녀 양육의 어려움은 출산의 고통 못지 않았다. 그 중에서도 잠을 못자는 것이 가장 큰 고통으로, "(모성의) '솟는 정'이라는 것은 순결성, 즉 자연성이 아니요. 가연성이라 할 수

있다. 이는 종종 유모에게 맡겨 포육케 한 자식에게는 별로 어머니의 사랑이 그다지 솟지 않는 것을 보면 알 수 있다. 다시 말하자면 천성으로 구비한 사랑이 아니라 포육할 시간 중에서 발하는 가연성이 아닐까 싶다."고 말할 정도였다.[33]

젖 먹일 때나 잠을 자지 못할 때, 노동과 모성에 얽매인 여성들의 일상생활의 피폐함은 특히 수유에 관한 민요가 많이 나와 있는 것에서도 알 수 있다. 수면 부족에 따른 여성 몸의 고통을 절감한 그는 처음 아기에게 젖을 먹이라는 산파의 말에 놀라 당황하였다. "나는 어쩐지 선뜻했다. 냉수를 등에다 쭉 끼치는 듯하였다.… 이게 웬일인가? 살은 분명히 내 몸에 붙은 살인데 절대의 소유자는 저 쪼그만 핏덩이로구나!" 나혜석은 자신의 몸에 대해 그의 딸에게서조차 침해 받고 싶지 않은 자신을 보고, 자신이 아닌 외부의 명령이나 지배에 대해 심한 저항감을 느꼈다. 흔히 일반적으로 강조되는 모성과 개인 여성간의 싸움에 자신도 그것이 서로 모순됨을 시인할 수밖에 없었던 것이다.

분명 잠을 요구하는 몸은 자식이 원수 같이 여겨졌다. "나는 '자식이란 모체의 살점을 떼어가는 악마'라고, 그러나 재삼 숙고하여 볼 때마다 이런 걸작이 없을 듯이 생각했다." 마침내 자식에 대해 여성의 몸은 두 손을 들어 항복함으로써 모성이 승리했다고 해야할지. 악마 같이 여겨지는 자식을 이기지 못하는 여성, 그게 바로 모성으로 인간의 종족 번식과 생존 번영의 순리라 할 것인지. 개인과 가족, 그리고 사회라는 그 지극한 유기적 관계는 벗어날 수 없는 것이었고, 도저히 거스를 수도 없었던 것으로 짐작해본다.

"잠 오는 때 잠자지 못하는 자처럼 불행 고통은 없을 터이다.… 모든 모가 불쌍한 줄을 알았다"고 한 그는 몸의 한계를 절실히 드러내고 정신력의 고양, 또는 일상적인 사회 관례에 따른 여성의 몸에 대한 억압내지는 강요를 절감한 듯하다. 어쩌면 여성의 몸과 섹

슈얼리티, 그리고 모성이란 면에서 중층적이고도 복합적인 관리 통제로 인한 여성 억압이었을지도 모른다. 그러나 나혜석도 끝내 모성에 대한 부정은커녕 다수의 자녀를 위해 이혼을 거부하려고 했다. 다만 몸의 고통을 결코 부정하지 않고 고백함으로써 그리고 다른 여성의 고통까지 생각함으로써 자신의 선진적 역할을 다한 것이라 하겠다.

그의 몸은 자식에 대한 사랑과 인정으로, 다시 말하면 몸에 대한 자기애 못지 않게 자식도 그에게 의미 있는 사랑스런 존재였음을 고백한다. 양자 간의 괴리에 대한 괴로움은 단순히 시대를 앞서 가는 혁명적인 것이라기보다 그걸 뛰어넘는 인간적인 것으로 보인다. 모된 경험을 이야기하면서 자기를 분명히 인식하고, 다시 그것을 초극하여 해방감을 얻으려 한 것이나, 자녀에 대한 사랑을 감정뿐 아니라 오감, 그리고 몸 전체로 느끼고 수용한 것이었다. 때문에 그녀에게서 당당한 여성 의식과 몸을 통한 모성은 통합 가능한 것이었다. 여성도 사람으로서 자기 긍정성을 가져야 한다는 것과 동시에 모성을 굳이 여성의 특권이나 의무로 특화할 것이 아니라 부모로서의 인간적 도리이자, 사랑으로 이해한 것이다.

그녀의 신식육아법은 시간 맞춰 우유를 먹이는 것에서부터 처음부터 제대로 된 말 가르치기, 냉수를 먹이고 얇게 입힌다든지 등으로 자녀의 건강한 몸에 책임을 다하는 세심한 것이었다. 그녀의 이러한 모성애는 친구 일엽이 불가피하게 외면한 아들 김태신에게까지 적절히 발휘되었다. 또한 당시 직업 여성의 경우, 사회적 배려가 있을 때 모성도 따라서 우월해지므로 가정에 갇혀 있는 것에 비해 오히려 사회 속에서 모성이 진보할 수 있다고도 보았다. 그러므로 노동 조건을 개선하여 직업 부인의 건강을 보장해야 한다는 그녀의 주장은 당연하고도 자연스러운 것이었다.[34] 그러한 그녀도 역시 자녀의 출산 터울 조절, 즉 산아 제한에는 그리 성공하지 못한

것 같다.

임신 출산을 위한 여성의 몸은 식민지 인구 정책 아래 관리, 통제되는 몸으로 재현되는 본질적 제한성을 갖는다. 또한 현모양처 이데올로기 교육에 의해 여성의 몸은 그 내면과 외면의 균열이 차츰 줄어들도록 여성 안에 내면화되어 갔다. 여성을 끊임없이 대상화한 식민지 사회에서 나혜석의 몸·모성론은 나름대로 젠더 인식을 반영한, 시대를 앞서 간 것이었음에 틀림없다.

2. 농촌 여성의 몸과 모성

모성에 대한 여성들의 대응 태도도 삶의 조건이나 생활 환경에 따라 크게 달랐다. 도회지 여성들은 젖이 부족한데 비해, 농촌 부인들은 젖은 많으나 아기가 오히려 약한 이유는 과로와 영양 부족의 직간접적 영향이 컸던 것이다. 농촌 부인네들은 농번기에 농사바라지를 헌신적으로 하다 보니 아이에게 젖을 충분히 먹이지 못하였고, 겨울에도 갑자기 바쁠 때는 엄마가 밥을 제대로 먹지 못하여, 모체의 영양 부족으로 아기의 발육이 당연히 부진하였다.

흔히 새벽에 별을 보며 가장 먼저 일어나고, 밤에 별을 보며 가장 늦게 자리에 든다는 이른바 후방의 농촌 여성, 가장 못 먹고도 소처럼 일하지 않으면 안 되는 것이 당시 농촌 여성의 몸이 만나는 현실이자, 현장이었다. 피임, 산아제한은 법으로 금지되어 있었을 뿐 아니라 실제로는 잘 알지도 못하였고, 오로지 다산과 우량아 양육이라는 사회정책적 요구에 순응하여 잘하면 표창 받고, 미담의 주인공이 될 것을 종용 받았던 것이다.

또한 1920년대 농촌 여성들은 주경야독으로 야학이나 강습소에서 한글 공부도 하였다. 아이를 등에 업고 젊은 아낙은 공부하는 몸으로 변신하는데 이 또한 자녀 양육에 필수 조건이 되는 것이었다. 동시에 1930년대 농촌진흥운동에 따라 여성의 노동은 가중되어,

'몸'으로 본 한국여성사

김매기, 밭 갈기, 벼 베기에 품앗이로 참여하는 등 농촌 여성의 노동력 동원은 강화되어 갔다. 옥외 노동과 양잠, 새끼 꼬기 등의 부업, 그밖의 각종 마을 일들이 공동 작업으로 조직적으로 강행됨으로써 여성의 몸은 혹사될 수밖에 없었다.[35]

농사일에 덧붙여, 가족을 위한 식사 준비, 베 짜기와 바느질, 빨래 다림질, 육아와 어른 시중까지 말 그대로 허리가 끊어지도록 쉴 새없이 손발을 놀려야 하는 농촌 여성에게 실제 자녀 출산은 의무였지만 양육은 뒷전이었다. 가족 안에서 시부모를 위한 며느리 역할이 오히려 모성에 앞섰다. 그리고 가족 생계를 위해 출산 후 바로, 또는 길어야 3일만에 부엌으로, 들판으로 내몰리는 것이 일반적이었다.

농촌 여성은 고작해야 "이고 지고 들고, 농촌 여자는 소보다도 쓸모 있고 소보다도 힘세고 소보다도 끈기 있다."는 노동력으로 평가되곤 하였다. 이런 상황은 남성 가장의 부재 중 여성이 가장 노릇을 하면서 가족의 생계를 책임지는 상황에서 더욱 흔히 일어났다. 가내 수공업에서 양잠을 보면, 1930년 잠업 인구가 전 농업 인구의 3%이며, 그 중 여성이 95.6%를 차지하는 것이 좋은 예이다. 뽕나무 묘목 재배에서부터 양잠, 그리고 실잣기까지 전 과정을 여성이 담당하는 것은 물론 면화 재배에서 직포까지 모두 다 여성의 몫이었다. 여성 가장은 전시 체제 아래에서는 초근목피, 쑥, 감자, 나뭇잎 채취와 콩깻묵 등으로 연명하는 데도 몸을 써야 했다. 생계를 위한 여성의 노동력이 최우선으로 모성에 앞선 상황에서 농촌 여성의 모성과 육아 문제는 심각할 수밖에 없었다.

동시에 일제의 각종 농업 정책에 여성은 동원되기 일쑤였다. 마을의 공동 증산을 위한 각종 부인 강습회뿐만 아니라 일어강습회, 그리고 방공 훈련 등 시국 인식의 철저한 심화를 도모하는데 동원된 농촌 여성의 몸은 일상적으로 그 무게를 감당하기 어려운 정도

였다. 더욱이 전쟁이 확대됨에 따라 국가의 모성 역할에 대한 기대와 요구도 더욱 커져, 교과서에서 모성이 자주 언급되고, 강조되었다. 고등여학교의 국민과의 교수 방침에는 "교육칙어의 취지를 받들고 다음 세대 국민의 어머니로서의 덕조와 신념을 함양할 것"이라며 아동 보육 실습이 중시되었다. 즉 강건한 모체를 위한 훈련을 어머니들에게 요구하였으며, 전시 동원을 위한 '낳아라, 불려라' 정책은 여성의 몸을 혹사하였다. 이야말로 여성성에서도 최상의 가치라 하는 모성을 표방한 여성 희생에 다름 아니었다.

당시 일본은 높은 유아 사망률, 결핵, 성병 등의 만연으로 국민의 열악한 건강 상태에 큰 관심을 갖고 1937년 보건소법을 제정하고 중·일전쟁 개시 이후 후생성을 설립, 전시 전투력과 노동력 공급에 주력하였다. 즉 여성의 출산력과 국민 체력 향상을 위한 모성이 전쟁의 관건이었던 것이다.[36] 결국 후방 농촌 여성의 몸이야말로 그만큼 노동력과 모성의 모순 현상을 배제할 수 없었으며, 몸에 각인할 수밖에 없었다.

전시 농촌 여성들은 가족의 생계 부담이 더욱 증가함에 따라 열악한 생존 조건에서 자신의 몸을 가누기도 어려웠지만, 그에 앞서 다산, 양육의 책임을 고스란히 떠안고, 자신의 몸을 희생하지 않을 수 없었다. 옥외 노동을 권장하기 위한 탁아소가 명분상 있었고, 이를 통한 노동 착취는 가능하다 하더라도 아이들은 방치, 유기되기 쉬웠다. 여성의 몸은 이 모든 것을 감내하지 않으면 안 되었다. 그런 가운데서도 자녀를 양육해야 하는 어머니, 모성의 희생이란 허명 아래 이와 같은 일제의 정책적 강요는 전쟁 동원기에 더 심화되고 있었던 것이다. 때문에 '모성적 희생은 아름답기만 하다'는 말도 일제시기에 길들여진 폐습 또는 그 잔재의 흔적이 아닌지 의심이 들 정도이다.

어쨌거나 1941년 총독부는 '농촌 노동력 조정' 방침을 결정하고,

각 시도에 시달하였다. 부인작업반이 편성되어 농업 공동작업반 중 1944년에는 여성이 34%나 차지하였다. 여성의 몸을 최대한 활용하고자 공동 탁아[37]와 공동 취사도 장려되었으며, 부인 지도원 훈련은 더욱 가속화된다. 전시 체제 여성은 전쟁에 아들을 내보내는 국가의 몸으로 계속 변신할 것을 요청받았고, 그런 와중에 위문단 노릇까지 할 수밖에 없었던 것이 후방 농촌 여성의 삶과 몸이었다.

04.

전쟁에 동원된 몸

여자 군속

군속이란 군대 구성원을 말하며, 육해군에 복무하는 군인 이외의 사람들을 총칭하는 용어이다. 군속은 준군인으로서 군사 법제 하에서 군무에 복무하는 점에서는 군인과 다름없다. 군속은 전쟁을 수행하기 위해 없어서는 안 될 존재로 군인 못지 않게 중요하다.[38]

일제의 군대 문관 안에 보통 교관, 기술관, 법관, 감옥관, 통역관, 간호부, 사정관, 경부 등이 군속으로 구분된다. 또한 속屬, 촉탁원, 고원雇員 및 용인(수위, 간호부, 소사, 급사, 마부, 소방부 등)도 군속에 포함되어, 이들은 육해군의 요구에 따라 작전지에서 복무하므로 따라서 선원이나, 비행장 설영 대원(토목 작업원), 여성 타이피스트, 조리사, 이발사, 야전 우편국 직원 등도 포함된다. 종군 간호부는 물론 군병원에서 일하는 기록계 여성 등도 당연히 군속이다. 준군속, 군(노)무원 등도 군속과 경계가 뚜렷하지 않은 채 같은 뜻으로 쓰인다.

군속의 동원 방법은 일반적으로 1939년 9월~1942년 1월의 모집, 1942년 2월~1944년 8월 관 알선, 1944년 9월~1945년 8월

징용 등 시기별로 나뉜다. 장기전에 따른 생산 체제와 병력 체제의 병행은 필연적이었으며, 군속 동원은 더욱 커질 수밖에 없었다. 결국 전쟁 말기 인력 동원은 12~60세의 남녀 모두가 대상이었으며, 생계에 위협을 받는 사람들은 누구든 군에 동원되어 갈 수밖에 없었다.

여성 동원은 일본의 생산 연령 인구의 71%가 전시 노동력으로 동원된 상황에서 당시의 강력한 국가주의와 함께 '남성은 전선, 여성은 총후(후방)'라는 경계선을 절대시한 파시즘의 결과이기도 하다. 즉 1차 대전 때부터, 군사를 후원하는 여성은 '출정에 용기를 주는 여성', 조국애의 상징으로 미화되거나 '국가와 민족의 어머니'로 칭양되었다. 약한 여성을 국가와 함께 보호하는 것은 남성이고, 이에 '싸우는 남성의 치어 리더는 여성'이란 성별 역할 분담이 여성 몸에 각인되어 갔다. 그 결과 야스쿠니 신사에 5,7000여 명의 여성이 합사되었고, 그 대부분은 전장으로 동원돼 나간 종군 간호부, 군속, 학도 등 전쟁의 희생 제물인 여성 몸이었던 것이다. 그 중에는 '군위안부'도 포함되어 있다.

해군 군속에도 여성들이 포함되었는데, 신체 건강하고, 특수 기능을 가진 자는 소속 장관의 인허를 받아 사용 가능토록 하였다. 2008년 7월 현재 강제동원피해진상규명위원회에 신고, 확정된 피해자를 중심으로 살펴보면, 조선인 여자 군속에도 간호부가 가장 많았고, 그밖에 사무원, 교환수 등이 있었다. 이들은 최전방에서 부상 군인 치료뿐 아니라 교환수, 이사생理事生(해난 사고 심판 등에 관계하는 사무직) 등 기능직과 식사, 빨래, 하역 등 잡역직에 종사하던 여성들로 그 몸을 무참히 혹사당하였다.

조선인 여자 군속들

피해자	동원 시기	동원 장소	신분	비고
박A씨	1943	진해 해군병참부	이사생	여성청년단
박B씨	1943 겨울	요코스카 해군포술학교	전화교환원	치바현
정씨	1944	인천 조병창	공원(工員)	소학교 5년

위의 표에서 여자 군속들은 1943년 여성청년단으로 강제 징용되어, 경남 진해 해군병참부 시설부에서 조선인 노동자에게 피복을 지급하는 일을 했다는 군속 박A씨, 또 다른 박B씨도 일본 치바현에서 바느질 학교를 졸업한 후 정신대에 끌려 나가지 않기 위하여, 1943년 겨울 일본 요코스카橫須賀 타테야마館山 해군포술학교의 군속 시험에 합격한 후 전화 교환원으로 근무하였다.

이렇게 전시 총동원 체제에서 조선 여성도 전쟁을 피해갈 수 없었다. 그들도 식민지 '이등 국민'으로 국가와 군에 종속 또는 예속돼 있었던 것이다. 다만 일본 여성의 경우 군속 등으로 전쟁에 참여하면서 스스로 사회적 기여도를 높이거나 자기를 개발함으로써 사회적으로 인정받고 여성의 몸으로 그 가치를 높일 수도 있었다. 달리 표현하자면, 전쟁에 동원된 여성의 몸은 국가 사회적으로 그만큼 가치를 평가받을 수 있게 되었다.

그러나 전시 체제에서 조선 여성의 몸은 민족 문제, 젠더 문제는 물론 여성 계층 간의 문제로까지 중첩되는 차별과 억압의 고통 속에 놓일 수밖에 없었다. 예컨대 종군 간호부에도 적십자사의 간호부로 정식 군속에 편입된 구호 간호부와 모집에 응한 육군 간호부의 차이뿐만 아니라 용인이나 간호학교생 등으로 임시 또는 속성 간호부에 동원된 피해자 내부 간의 신분 차이도 있었다. 이런 점에서 군위안부와 간호부의 몸은 어쩌면 하늘과 땅같은 차이가 있을 수도 있었지만, 다른 한편 남성 군인들 눈에는 여전히 하나의 여성, 즉 성적 희롱(폭력)의 대상, 몸 덩어리일 뿐이었다. 이것이 바로

'몸'으로 본 한국여성사

일본의 이른바 황군 체제 속의 군인과 군속, 그리고 '위안부'를 포함한 여자 군속으로서 여성 몸이란 관계를 규정하는 젠더적 특성이다. 그들은 전쟁 시기에 국가를 위해 당연히 희생을 감수해야 할 여성의 몸인 것이었다. 여성의 몸이 누릴 인격 또는 인권 문제 등은 전혀 고려의 여지가 있을 수 없었다.

종군 간호부

종군 간호부는 일종의 전문직에 해당하는 군속이다. 그들은 일본 군의부 소속 육군 병원과 그 산하 야전 병원, 위생 병원, 위생대 등에 파견되어 군의 환자를 돌보았다. 후방의 육군 병원에는 병참 병원, 야전 예비 병원(간호부), 야전 병원(위생병) 등이 포진하고 있다. 그밖에도 전장에는 환자 요양소나 수용소 등이 수시로 세워졌다. 그 사이를 병원선이 오가며 환자, 의약품, 간호부 등을 수송하였다. 종군 간호부들은 이렇게 전선을 오가며 말 그대로 몸이 부서지도록 부상병을 치료, 간호하여야 하였다.

종군 간호부는 이미 언급한 바와 같이 일본 적십자사의 구호 간호부와 육해군이 직접 모집한 간호부로 크게 둘로 나뉜다. 이들은 흔히 일본 적십자사 구호 간호부(일적)와, 일반 육군 간호부(육간)로, 그 안에 다시 특지 간호부, 속성 간호부, 임시 간호부, 징용 간호부, 보조 간호부, 간호부 조수 등 다양한 형태의 이름으로 존재하였다.

전쟁 말기에는 일반 여자 군속이나 '위안부' 여성도 간혹 간호부로 차용되어 간호뿐 아니라 빨래, 환자와 물자 운반 등 군대 내 각종 잡업에 가차없이 시달렸다. 전쟁이란 특수 상황과 일본 천황제 가부장제 사회의 여성관 등으로 젠더 인식이나 여성 몸의 내적 차이에 대한 생각 등은 거의 존재하지 않았다. 단지 국가와 사회에 봉

사하는 '군국의 어머니'의 몸으로 미화, 총체적으로 이용당하였으며, 그에 따른 열악한 노동 조건으로 간호부는 항상 부족하기만 하였다. 정식으로 교육을 받은 구호 간호부, 이를 테면 정규직 간호부들조차 자신의 긍지에 버금가는 몸의 대우를 받지 못하였을 뿐 아니라 때로는 군 장교 등에 의한 성폭력 등 불법 행위에 노출되기도 하였다. 또한 어떤 간호부들은 늙은 장군에게 수혈까지 해주면서, 자신의 소중한 몸의 일부를 내주어야 하였다.

식민지 조선에서 동원된 간호부도 적십자사를 통해 간 경우와 육해군의 모집에 의해 동원된 간호부들이 있다. 식민지 여성으로 동원돼 간 과정은 다양할 수 있으나, 대체로 빈곤층 여성으로 성적 대상이지만 '백의의 천사'로 호명되어 동원, 희생되어 간 것이다. 1938년 시작된 조선인 종군 간호부는 전시 간호학교의 확충을 기하고 1940년부터는 간호학교를 지정하여, 무시험으로 면허를 취득케 하면서 늘어갔다. 평양 해군공제조합병원 부속 간호부 산파양성소를 비롯하여, 1944년 인천 육군 조병창 육군병원 간호부양성소 등에 이르기까지 여러 곳이 새로 지정을 받아 종군 간호부 양성에 힘썼다. 1944년 7월에는 '자급자전 태세 확립'의 물적 인적 전력 증강에 혈안이 되어 교육 전반에 학도 전시 동원 체제로 돌입하고, 일반 여학생에게도 간호 교육을 실시하였다. 간호부 면허 발급 연령도 16세까지 낮추어 전쟁 동원에 급급하였다.

종군 간호부들은 일정한 교육을 받은 자로 현지 채용되었거나, 입대 후 간호 교육을 수 개월 이상 받은 경우도 있다. 황씨는 동원령에 의해 당시 학생들이 군복 만드는 공장이나 비행장 등에 동원되는 가운데 간호 교육에 응한 후 속성 간호부가 되었다. 소씨는 당시 주소지인 중국 상해에서 중학교 졸업 후 44년 4월 간호부로 입대하고, 병원 근무 중 병사하였다. 1945년 5월 급성 신장염으로 병사한 그녀는 견습 간호부로 야스쿠니 신사에 합사되었다. 현지 채

종군 간호부

	기간	장소	자료상 신분	교육	비고(자료)
반씨	42. 1~45. 12	대만 육군병원, 필리핀 병참병원	적십자 구호반	경북여고, 서울적십자병원	부로명표
황씨	43. 10~45. 9	만주국 봉천육군병원	간호부 생도 (속성간호부)	대련고등중학교, 흥성간호부양성소	루스명부
전씨	43.12 ~45. 5	동만총성 훈춘[琿春]현립병원	육군간호부 (임시)	편입 1년 후 월급 발령.	루스명부
소씨	44. 4.~ 45. 5	상해 남시육군병원, 중지(상해) 제173병참병원	견습간호부 용인(군속)	상해에서 중학교 졸업	피징용사망 자연명부

* 출처 : 위원회 자료와 황 모 씨 면담(2009. 8. 13 자택),
　　　　전 모 씨 면담(2009. 10. 12 자택) 자료.
* 반씨는 2010년 봄에 별세

용 후 견습 간호부 수업 중 전신 권태, 설사 등으로, 또한 심신의 과로와 영양 부족 등 저항력 약화가 죽음으로까지 몰고 간 것이라 한다. 조선 간호부는 일본 간호부의 조수로 더 열악한 상황에 내몰려 차별과 억압을 받아야 했다.

1941년 이후 급증한 '육간' 안에는 명목상 용인(임시공) 등도 포함되었지만, 그들은 부대 안에서 군인, 남성 군속들과의 차별은 물론 전후에도 끝내 은급(원호) 대상에서도 배제되어 그들의 몸값은 제대로 평가받지 못하였다. 특히 전장에서는 질병조차 전쟁 부상, 전염병 등과 성병을 구분하였는데, 간호부의 질병은 공적 상해와 사적 부주의 사이에서 애매하게 취급되곤 하였다. 병균이 과연 남녀의 몸에 다르게 침투하는가 하는 웃지 못할 질문을 던져 보게 한다. 결국 여성은 간호부이든 '위안부'이든 국가로부터 정당한 대우를 받지 못하고 언제나 전시 체제의 남성 군인에 예속되었으며, 식민지 조선 여성의 민족적, 성적 차별은 가중되었던 것을 알 수 있다.

요약하자면 종군 간호부의 몸이란 첫째, 군인과 간호부 사이의 간호와 위안의 성적 대상이었으며, 둘째, 구호반 간호부들은 애국

을 위한 희생 정신의 담지자로, 직접 전쟁에 참가한 유일한 여성 부대의 원천이었다. 당시 '일본 여성의 진수'란 미명은 포대 재료의 재생 공작, 세탁, 소독, 재활용 등 물자 절약과 검약 실천하는 여성들의 희생 정신의 허명(또는 호명)에 다름 아니었다. 끝으로 이들 대부분은 미혼의 딸로서, 단지 여성의 몸은 효녀 또는 가족애의 표상이었으며, 가부장적 황군 체제의 최우선으로 희생된 제물 그 자체이었던 것이다.

어떤 식으로 미화한다 해도 전쟁에 동원된 여성은 그 정신 세계, 또는 인격과는 전혀 무관한 여성의 몸에 불과하였으며, 여성에 대한 당시 사회적 인식이 그러했기에 가능했던 것이다. 그러나 야만적인 과중한 노동에 혹사당하면서도, 그들은 자신의 신분 상승을 위해, 또는 자신의 몸을 구제하고 자신을 성취하려는 욕구와 의식을 가지고 그 방법을 모색, 실현하고지 히였다.

여자정신대

여성의 몸에 가해진 노동력 수탈은 일제의 만주 점령 이후 1937년 중·일전쟁, 1941년의 태평양전쟁이라는 전시 체제에서 한층 강화되어 갔다. 예컨대 근로보국대, 여자추진대 등 다양한 이름으로 여성을 광범위하게 동원한 것은 1938년 5월 국가총동원법이 공포된 이후이며, 1940년대에 들어 여자근로정신대가 본격적으로 등장한다.[39]

국가총동원법에 근거하여 국민직업능력신고령(1939), 직업소개소령(1940) 등의 법령이 공포되고, 국민 16세 이상 50세 미만 남성의 등록 규정이 1944년에는 12세 이상 60세 미만으로 확장되었다. 1938년부터 시작된 근로보국대의 편성에 애국반이 중요한 조직으

로, 근로보국대에 여성도 포함되었다. 즉 1938년 6월 '학도 근로보
국대 실시 요강'에 남학생은 토목 공사에, 여학생은 신사 청소와 군
용품 봉제 작업에 동원되도록 명기되었다.

이에 따라 1938년 경기도에서만 32개교의 약 6천명 학생이 하
루 6시간씩 10일 간 작업하고, 1940년 7월 경기도의 여학교 19개
교, 4천명이 근로보국대로 조직되었다. 25세 미만 미혼 여성을 근
로보국대에 참여케 하는 '근로보국령'은 1944년에만 192만 5천명
이상을 동원하였는데, 거기에는 학생 이외 많은 여성이 포함되어
있었다.

학생들은 학교 자체 내의 공장화와 외부 공장 근무 등으로 동원
되었는데, 여학생은 그밖에도 위문문 쓰기, 위문대 만들기, 군복 빨
기 등을 강요당하였고, 여자추진대는 관官 알선 형식으로 장려되었
다. 지방 연맹에서는 20, 30대 초등학교 졸업 이상의 여성을 선발
하여 읍, 면 단위로 여자추진대가 편성되었다. 1944년 4월에는 전
조선 여성을 대상으로 여자특별연성소가 설립되기 시작하여 경기
도에만 250여 개소나 설립되었다.

'정신대'란 일제가 제국주의 전쟁에 필요한 인력 동원 정책에서
나온 것으로, 당시 일본인은 누구나 일본 국가에 말 그대로 '몸을
바친다'는 뜻의 제도상의 용어이다. 특히 식민지 조선 여성에게는
1944년 8월 '여자근로정신령'을 제정함으로써 이전부터 자행된 당
시 여성들의 강제 동원을 합법화시켰다. 어쨌든 여자근로정신대는
여학교나 마을 등을 중심으로 일단 지원자를 차출, 일본 등지로 끌
려간 여성들을 일컫는다. 지금까지 한국 사회에서 그리 낯설지 않은
'처녀 공출'이란 말도 정신대가 일반적으로 이뤄졌음을 반증한다.

1944년 8월 여자근로정신령이 일본에서 공포되고, 조선에서도
실시될 것이라는 발표에 앞서 이미 1943년 11월 잡지 『조광』에
"여자근로정신대는 학교의 신규 졸업자, 동창 회원 등이 자주적으

로 결성하고, 학교장과 학교 선배가 지도한다. 이 정신대는 학교 졸업 후 시집가기까지의 동안을 국가를 위해 바치겠다는 것…"이라는 설명이 있다. 이를 통해 볼 때 1943년 9월 이전부터 여자 정신대로 조선의 여성들이 동원되고 있었음을 유추해 볼 수 있다.

이처럼 초등학교나 여학교 출신 여성들이 여자근로정신대로 나간 것은 기본적으로 황민화 교육에서 국가에 대한 충성과 헌신이라 하여 좋은 일로 선전하였지만, 실제로는 강제 동원이었다. 나이 어린 여학생에게 더 공부할 기회를 갖고, 돈도 벌 수 있다는 유인책은 자신 뿐 아니라 가족을 위해서도 효를 행할 수 있는 최고의 기회로 생각하도록 거짓 포장된 것이었다. 가족의 반대를 무릅쓰고라도 그들은 교사나 주위의 강권에 따랐다고 할 수 있다. 그러나 실제 일본 등 군수 공장에서의 생활은 그들의 바람이나 희망과는 너무나 거리가 멀었다.

기본적으로 동원 대상은 첫째, 농촌 여성과 공장 노동자 및 현재 노동을 하고 있는 여성을 제외한, 대개 도시의 여성이었다. 둘째, 나이 어린 미혼 여성인데, 대개 13세에서 22세 정도로 나이 폭이 커졌고 나이에 무관할 경우도 있었다. 셋째, 초등학교 고학년 이상의 학력 소유자를 선호하였으며, 일본어 해독 능력이 있는 여성들이었다. 넷째, 중류 계급 이상을 동원하려고 했으나 실제로는 초등학교 재학생, 또는 졸업생 중 가난하거나 독립 운동 등의 약점이 있는 가정의 여성들이 포함되었다.

이들은 공장, 조선 내지, 일본 및 만주 지역으로 동원되었다. 가장 많이 밝혀진 곳이 일본의 군수 공장으로 도야마[富山]현 후지코시 공장에 1945년 5월 말 현재 1,089명의 대원이 있었으며, 미쓰비시 나고야 항공기 제작소에는 종전 무렵 272명의 대원이 있었다고 한다. 또 국내에서는 평양, 광주 등 공장에 있었다고 하나 전반적인 상황은 잘 알 수 없다.

피해 생존자들의 증언에 따르면 집단 노동으로 기숙사 생활과 강
도 높은 고된 노동에 부상, 사망자도 적지 않았다. 그런가 하면 공
장 노동 이외에 무용이나 노래도 했다는 증언이 있고, 밤에 성노예
같은 일을 당했다고도 한다. 식민지 미혼 여성의 몸이 일제의 전시
이른바 황군체제 하에서 어떻게 유린되었는가는 군 '위안부'만의
문제가 아닌 것이다.[40]

결국 그들이 받은 피해는 동원 당시에 그치지 않고 전후 귀국, 귀
가하여서도 '정신대'라는 이름으로 거의 '위안부' 여성과 다름없는
처지에 놓인 것이다. 해방 후 한국 사회는 이들 여성 피해에 대한
인식이 전무했다 해도 과언이 아니다. 여성 스스로는 자신의 몸이
더럽혀진 듯이 수치감으로, 또는 친일 행위로 오인 받을까 하는 두
려움에서도 입을 봉하였고, 남성들은 자신들의 소유물에 해당하는
여성의 몸을 '왜구', 일제에 내돌렸다는 데서 오는 자책감, 수치감
등으로 사실을 은폐하기에 급급하였던 것이다. 결국 이들은 '위안
부'와 근로 정신대를 포괄하는 의미의 '정신대' 여성으로 오인되고,
가부장제의 굴레에서 젠더적 차별이라는 이중 피해를 겪을 수밖에
없었다.

한국 사회는 이들과 '위안부' 여성을 구분하지 않았다. 실제로 그들 중에 낮에는 일하고, 밤에는 성노예에 놓인 경우도 있었다. 결국 여성이 밖으로 내돌려졌다는 점에서 여성의 몸은 별 차이 없이 더럽혀졌다는 사회적 몰지각이나 저급한 사회 인식은 지금까지도 계속되고 있다. 여성은 나이, 계층, 학력, 직업, 혼인 여부와 전혀 무관하게 그저 단지 여성의 몸으로 비치는 것일까. 정신과 영혼이 함께 하는 인격체로서 여성의 몸이 제대로 인식되지 않는다는 것이 여전히 심각한 것이다.

일본군 '위안부'

일본군 '위안부'란 일제 식민지 전시기에 일본군 '위안소'로 강제로 연행되어 일제에 의해 조직적이고도 반복적으로 성폭행을 당한 여성들을 일컫는다. 한국에서는 '정신대', 일본군은 이 여성들을 그밖에도 유곽의 '작부酌婦,' '창기,' '추업부' 등으로 불렀다. 최근 국제 활동을 통해 붙여진 '일본군에 의한 성노예(sexual slavery)'라는 용어가 그 본질을 가장 잘 드러내는 용어이다.[41]

만주침략과 중·일전쟁 등을 비롯한 침략 전쟁이 확대되고 장기전으로 들어가자, 일제는 통제되지 않는 군인의 강간에 의한 성병 확산을 막고 군의 감독과 통제 하에 군인과 '군위안부'를 함께 둠으로써 군의 사기 진작 등 효과적인 군사 활동을 꾀하려는데 중요한 목적을 두고 군 '위안부'제도를 만들었다.

민간 주도의 군 위안소는 이미 청·일전쟁부터 있었다고 하지만 일본군이 주도하여 처음 군 위안소를 만든 시기는 1932년으로 추정된다. 일본 해군이 1931년 말 상하이에 있던 대좌부貸座敷(유곽의 일종)를 기초로 1932년경 해군위안소를 만든 후 이를 본받아 오카

'몸'으로 본 한국여성사

무라岡村寧次가 육군 파견군에도 위안소를 창설하였다.

그러나 일본 육군성이 본격적으로 군 위안소를 설치한 것은 1937년 말부터이다. 중지나 방면군, 육군성 병무국, 의무국 등에서는 위안소를 설치하는 목적이나 군 위안소의 경영 감독과 군위안부 동원 및 모집 인원에 대한 원칙을 가지고 있었다. 그리고 점령지뿐 아니라 격전지마다 군 위안소를 설치하려는 계획도 미리부터 세우고 있었다. 한마디로 군 위안소는 '위안부'로 끌려간 여성들이 기거하며 인권을 유린당한 공간이다.

위안소는 일본군 문서상 '군 위안소', '군인 클럽', '군인 오락소', 혹은 '위생적인 공중 변소' 등으로 군부대가 주둔지에 신축하기도 하고, 원주민 가옥을 고쳐 이용하기도 했다. 부대가 이동하거나 전쟁 중일 때는 군인 막사나 초소, 참호, 군용 트럭 등을 사용하기도 했다.

일본군 '위안부'와 관리자가 있는 위안소 방 문 밖에는 방 번호나 '위안부'의 일본식 이름이 쓰여 있기도 했다. 방안에는 '위안부'의 일상용품 외 삿쿠(콘돔)가 있었다. 위안소 안에는 군인의 군표나 돈을 받는 접수처가 있었으며, 이곳에서 삿쿠와 막 휴지가 돈과 교환되기도 하였다. 또 질 세척용 소독약(붉은 색)과 대야 등이 있었다. 그러나 군대의 막사, 참호 등에는 오직 '위안부'와 군인만이 존재하

기도 했다.

일제는 군 '위안부' 여성들을 우리나라에서 광범위하게 동원하였다. 그것은 식민지 여성에 대한 차별의식과 함께 국제법을 피해갈 수 있다는 것을 염두에 두었기 때문이다. 일제는 당시 '부인 및 아동의 매매를 금지하는 국제 조약'에 가입하면서 식민지에서는 적용하지 않는다는 유보 조항을 두었던 것이다. 또한 일제의 수탈 정책으로 조선에서는 빈곤층이 늘어났고, 특히 농촌에서는 일자리를 얻으려는 딸들이 많았기 때문에 이들을 동원하는 것은 쉬운 일이었다. 일제는 일본에서 뿐 아니라 전쟁으로 점령한 중국, 필리핀, 인도네시아, 라바울 등의 현지 여성들까지도 군 '위안부'로 동원하였다.

군 '위안부'로 끌려갈 당시 여성의 연령은 10대 초의 미성년에서부터 20대, 30대의 기혼 여성도 있었다. 이들 여성은 공장에 취직시켜 주겠다거나 돈을 많이 벌게 해주겠다는 등의 취업 사기를 당해서 위안소로 간 경우가 많았다. 또는 위안소 업자나 모집인들에 의해 유괴당하거나 인신 매매되기도 하였으며 관리, 경찰, 군에 의해 강제 납치당하기도 했다. 민간 업자가 여성들을 모집한 경우에도 이들 민간 업자들은 관동군, 조선군 사령부 등의 관리, 감독 통제 아래 있었다.

군 '위안부' 여성들의 생활을 규제하는 위안소 이용 규칙에는 군의 이용 시간, 요금, 성병 검사, 휴일 등에 관한 세부 사항이 규정되어 있었다. 그러나 이 규칙은 군인을 위해 제정된 것이지, 여성의 몸을 보호하기 위한 것은 아니었다. 군 '위안부'들은 대개 아침부터 초저녁까지는 병사를, 초저녁부터 밤 7~8시까지는 하사관, 그리고 늦은 시간에는 장교를 상대하였다. 장교는 숙박할 수 있었다. 여러 부대가 같이 주둔한 경우에는 서로 요일을 달리해서 위안소를 이용하기도 하였다.

'몸'으로 본 한국여성사

군인 한사람 당 대개 30분이나 1시간 이내로 이용 시간이 제한
되었다. 군 '위안부'들은 하루에 평균 10명 내외에서 30명 이상의
군인을 상대해야 했다. 주말이면 훨씬 더 많았다. 또 위안소가 없는
지역에 파견되면 임시 막사에서 그 부대의 전 인원을 상대하기도
하였다.

군 '위안부'들은 처음에 군인들에게 반항하여 맞기도 하였으나
보초 때문에 도망갈 엄두를 못낸 채 체념할 수밖에 없었다. 이름도
'하나코', '하루코' 등 일본식 이름이나 번호로 불렸고 우리말도 쓰
지 못하게 하는 등 일본의 황국신민으로 희생될 것을 강요당했다.
일제는 여성의 몸만을 동원한 것이 아니라 정신을 교화하여 몸을
활용하고자 한 속셈도 가지고 있었다. 술에 취한 군인들은 '위안부'
들을 손으로 때리거나 칼로 찔러 몸을 학대한 경우도 없지 않았다.
군인의 눈에 여성의 몸이 자신의 몸과 같았을 리 없다.

군 '위안부'들은 일주일 또는 2주일에 한 번 씩 군의나 위생병에
게 성병 검사를 받아야 했다. 검사 결과 합격된 '위안부'들만 군인
을 받을 수 있었다. 그렇지만 돈벌이에 혈안이 된 주인들은 검사에

떨어졌어도 군인을 상대하도록 강요하였다. 군인들은 성병 예방을 위하여 원칙적으로 삿쿠를 써야 했으나 삿쿠를 쓰지 않은 군인들도 많았다. 그 결과 '위안부'들의 상당수가 성병에 걸렸다. 그러면 606호 주사를 맞거나 중독 위험이 큰 수은으로 치료를 받기도 하였다. 성병이 심해지거나 임신하면 어느 날 위안소에서 사라지기도 하였다. 치료를 받지 못한 채 쫓겨난 것이다. 또한 이들에게는 성병 검사 그 자체가 커다란 고통이었다.

군인이 너무 많이 들이닥치거나 부대로 파견된 경우에는 식사도 제대로 하지 못했다. 의복도 군에서 제공 받기도 하고 때로 구입하는 경우도 있으나 빚이 되기 쉬웠다. 임신한 여성은 박대당하거나, 버림받는 예도 적지 않았다. 그들의 몸은 재생산의 도구가 아니라 다만 성의 도구였을 뿐이었기 때문이다.

군 '위안부'들은 종전 전후에 자살, 또는 학살로 죽임을 당하거나 포로 수용소에서 집단으로 또는 혼자 천신만고로 귀향을 한 경우 등 다양하다. 타국에서 그대로 머물러야 했던 경우도 있다. 돌아오는 방법을 몰랐거나 알았어도 더럽혀진 몸으로 돈도 한 푼 없이 돌아갈 수 없다고 스스로 포기한 경우도 적지 않았다. 귀향 후 그들의 생활도 몸에 대한 후유증, 트라우마 등으로 상처투성이일 뿐이었음은 주지하는 바이다. 그들 피해 여성의 몸은 말 그대로 만신창이였던 것이다. 그들의 몸과 마음을 치유하는 것이 어려운 만큼 반전 평화를 더 간절히 소망해볼 뿐이다.

일제 시기 이른바 근대 여성의 몸은 일제의 지배 권력 아래 일관되게 정신과 몸의 분리를 강요당했고, 일제의 여성 정책은 한편으로 2세의 몸을 낳아 황민화 정신을 심어주는 후방 여성과 다른 한편으로 단지 일제 지배의 성적 도구로 활용되는 여성 몸으로 분리 지배하는 것에 주력하였다. 그러나 이와 같은 일제의 여성 정책은

'몸'으로 본 한국여성사

정신과 몸이 결코 분리될 수 없는 데서부터 실패할 수밖에 없었다.

　신교육을 받은 신여성이나 그렇지 못한 기생, 또는 농촌 여성 등이 모두 한 마음 한 몸으로 자신은 물론 가족과 민족을 지켜내는데 헌신할 수 있었던 것은 그들의 정신과 몸이 결코 일제의 지배 정책대로 분리되고 통제 관리되는 대상만은 아니었기 때문일 것이다. 이제 진정한 근대적 여성의 몸이 정신이나 마음과 일치하여 다시 하나의 정체성을 이루는 여성으로 거듭나기를 기대해 본다.

〈신영숙〉

2

미, 노동
그리고 출산

01.

미인의 시대

해방 이후 미 군정기를 거쳐 6·25전쟁을 겪은 후 미국을 통해 들어온 각종 물품, 영화나 잡지에서 소개하는 외국의 생활, 그들의 의식주 문화 등은 우리로 하여금 서구 문화에 대한 동경을 일으키기도 하였다.

1947년 설립된 이래 주한 미공보원은 미국인의 삶을 알리기 위해 1949년 3월 잡지 『월간 아메리카』를 창간하였다. 미공보원은 다양한 기사와 관련 사진을 통해 미국의 대중, 노동자, 농민의 일상생활이 다양하게 전달될 수 있도록 편집하여 이를 소개하였다.[1]

미공보원을 통한 문화 전파뿐 아니라, 당시 한국으로 수입된 헐리웃 영화나 영화 배우들의 사생활과 패션 등을 다룬 잡지들을 통해 당대 여성들은 미용, 복식, 헤어 등 여성미와 관련한 여러 정보들을 얻을 수 있었다.

이어 50~60년대를 거치면서 텔레비전을 비롯한 대중매체가 발달하면서 출산을 해야 하는 재생산의 몸, 가족의 생계를 위해 노동하는 몸, 성적인 섹슈얼리티의 대상으로서의 여성의 몸에 대한 인식도 변화를 겪게 된다.

'몸'으로 본 한국여성사

특히, 1950년대 매체를 통해서 들어온 여러 외래 문화 가운데 미국 문화가 가지는 영향력은 매우 컸다. 많은 영화나 잡지들은 미국의 생활양식을 앞다투어 선보였고 당시 미국 여배우들의 외양은 한국 여성들에게 헤어 및 패션 스타일의 유행을 몰고 오기도 하였다.[2] 이러한 사회적·문화적 변화는 가족의 영역 속에서 존재했던 여성의 몸의 의미를 점차 변화시켰다.

미인대회의 등장

1957년 5월 20일 대한 늬우스에서는 미스코리아대회가 소개되었다. 한국일보 등의 주최로 열린 미스코리아대회는 서울시 공보관에서 세계 미인 대회에 참가할 미스코리아 선발을 위한 예선 대회였다. 예선에서 선발되어 최종 결선에서 오른 7명에 대한 한복과 수영복 심사도 진행되었다.[3] 당시 응모 자격은 만18세 이상 28세까지의 한국 여성으로서 지·덕·체와 진선미를 겸비한 사람, 직업의 유무는 불문하나 흥행 단체 또는 접객 업소에 종사한 일이 없는 미혼 여성이었다.

미스코리아대회는 이후 매년 개최되었다. 미인대회는 일반 성인 여성뿐 아니라, 여군, 미성년인 여고생들도 그 대상이 되었다. 1960년대 들어서면서 이러한 대회는 대중들의 많은 관심을 받게 되었고, 다양한 이름이 붙은 미인 대회는 계속 열렸다. 그 가운데 〈미스 각선미〉·〈미스 여군 선발〉과 같은 대회는 미스코리아대회처럼 일간 신문에 기사화되기도 하였다.

1964년에 미스코리아 선발대회를 앞두고 여군에서는 미스 여군 선발대회를 열었다. 육군 본부를 비롯한 예하 각 군에서 예선을 거친 11명의 미인 후보자를 뽑아 그 가운데 미스 여군 진, 선, 미를

1957년 미스 코리아 진 (박현옥)(상)
대한민국정부사진집 3, 국정홍보처,
2000, p.97.

세계 대회에 출전하는 미스 코리아가
출국에 앞서 포즈를 취하고 있다.
1957.5.14 (중)
대한민국정부사진집 3, 국정홍보처,
2000, p.96.

미스 코리아 결선 대회 출전자들의
수영복 심사풍경, 1957.5.14(하)
대한민국정부사진집 3, 국정홍보처,
2000, p.93.

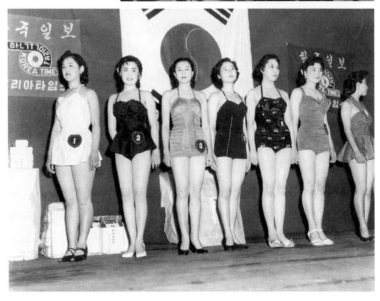

'몸'으로 본 한국여성사

미스여군 선발재(좌)
동아일보 1965.5.15 8면
미스여훈 사진(우)
경향신문 1961.7.11 2면

선발하였다.[4]

여군의 경우 미스 〈여훈女訓〉[5], 〈미스여군선발〉이 60년대부터 여
군 창설식에 맞춰 거의 매년 이루어지고 있었다.[6] 미스코리아대회
처럼 미스 여군 선발에서도 수영복 심사는 빠지지 않는 중요한 심
사 기준의 하나였다. 선발된 여군은 진, 선, 미 또는 지, 용, 미로 불
리는 여느 미인 대회와 마찬가지로 순위를 나누는 형태로 진행되었
다. 선발된 여성 가운데에는 당해 미스코리아 선발대회 본선에 나
간 경우도 있었다.[7]

물론 여군의 능력 평가는 타자 경연 대회라든가 체련 경기 등과
같은 다른 행사를 통해서도 다양하게 진행되어 왔다. 그러나 미스
여군 선발과 같은 경우 여군이라는 직업의 특성과는 다소 무관하다
고 할 수 있는 대회를 지속적으로 개최하였다는 점에서 당대 직업
여성에게 요구된 여성미는 직업의 내용 및 업무의 성격과는 별개의
의미로 취급되고 있었음을 상징적으로 보여주는 것이라 할 수 있

다. 특히 선발의 방식이 당시 미스코리아대회나 다른 미인대회에서 보이는 것과 같은 유사한 내용과 기준을 적용했다는 점은 흥미로운 대목이 아닐 수 없다.

1968년 12월에 있었던 제1회 〈미스각선미대회〉의 경우 대회의 장을 맡은 여류 시인 모윤숙은, "구미 각국을 비롯한 일본에서도 오래전부터 미스 각선미대회를 개최하고 있는데, 각선미에 더 큰 관심을 가진 한국 여성에게 이같은 대회가 없었다는 것은 뒤늦은 감이 있어 이번에 부랴부랴 대회를 마련했다."[8]며 대회 취지를 설명하였다.

이는 당시 서구를 비롯한 다른 나라에서 진행되던 각종 미인대회 등에 사람들의 이목이 증가하고 있다는 점, 이러한 관심을 통해 여성의 몸에 대한 아름다움의 기준도 달라지고 있음을 시사하는 것이다. 이러한 변화는 잡지나 영화 등과 같은 매체를 통해 보다 본격화되었다.

아래의 기사에서 보이는 다양한 미인대회를 통해 당시 여성의 아름다움에 대한 관심이 주로 외모에 치중되고 있음을 알 수 있다.

○미스 코리아, 미스 아시아, 미스 태평양, 미스 아이, 미스 덴탈, 햇님 공주, 미스 여군 등 각종 미스 콘테스트에 관심이 높아지고 있는 때에 미스 각선미대회는 전체적인 아름다움만이 강조되던 여태까지의 콘테스트와는 달리 여성의 각선미라는 부분적 아름다움을 발굴키 위한 것으로 새로운 관심을 불러일으키게 될 것 같다.[9]

[제1회 〈미스 각선미 선발 대회〉 기사 중]

○MBC-1TV에서는 한국일보사가 주최하는 제1회 〈미스 영 인터내셔널〉 최종 심사를 어제 하오 5시 30분부터 공개 방송했다. 13명의 젊은 미녀들은 수영복 차림으로 경염을 벌였는데 유한철, 신성일, 구정, 이수흥, 한문식, 허윤 등 심사위원들의 엄격한 심사가 두 번이나 있은 다음 영예의

미스 영 인터내셔널에 ○○○양이 선발되었다."[10](당선자 이름 생략, 강조: 필자)[제1회 〈미스 영 인터내셔널〉기사 중]

○문화방송 경향신문 후원으로 개최된 제1회 〈미스 비너스 선발 대회〉에서 진에는 방년 19세의 ○○○양이 영광을 차지했고, 선, 미에는 모두 17세의 ○○○양과 ○○○양이 각각 선발됐다 … 미스 코리아 선발 대회가 활짝 핀 꽃의 제전이라면 미스 영 선발 대회는 개화를 앞둔 복스러운 꽃봉오리의 경연이라고나 할까. 17세 이상의 미혼 여성이 참가할 수 있는 주니어급의 미녀 선발 대회인 것이다 … 선발은 미스 코리아 선발과 똑같이 평상복 및 수영복 차림위 외모 심사와 1분 동안의 스피치로 진행됐다.[11](당선자 이름 생략, 강조: 필자)[제1회 〈미스 비너스 선발 대회〉 기사 중]

미인대회는 1970년대 들어 지상파에 의해 실황 중계되면서 많은 사람들의 관심을 더욱 끌게 되었다.[12] 각종 미인대회를 통해 '보여지는 몸' 혹은 '보이기 위한 몸'으로써 아름다움에 대한 기준들이 등장하게 된 것이다. 이러한 기준들은 여성의 신체를 수치로 표현함으로써 관리의 대상으로서, 그리고 소비의 대상으로서의 의미를 여성의 몸에 부여한다. 각종 미인대회에서의 수영복 심사는 이 시기에도 중요한 선발기준의 하나였고, 여성의 키, 몸무게, 가슴 둘레와 엉덩이 둘레 등과 같은 신체의 각종 치수가 아름다운 몸을 평가하는 데 중요한 요소의 하나가 되었다.

이렇듯 많은 미인대회가 개최되면서 여성의 아름다움에 대한 사회의 시각은 여성의 몸에 대한 수치화, 도구화, 상품화를 가속시키고 있 었다. 그 결과 여성의 아름다움이 큰 키와 가슴 그리고 잘록한 허리와 엉덩이라는 섹슈얼리티로 왜곡되어 각인되었다.

미 군정 시기를 거치면서 서구의 미에 대한 기준이 대중 매체를 통해 유입되면서 여성들은 서구의 기준에 의한 몸에 더욱 주목하였다. 육체에 대한 수치화 및 그 기준에 맞는 정형화된 아름다운 여성

미스 코리아 전국선발 중계 기사 스크랩
1972년 4월22일 한국일보 8면

의 몸에 대한 관심은 대중매체의 발달과 함께 더욱 증가하게 되었다.

1950~60년대 여성 잡지들에서는 헤어스타일법에서, 화장법, 아름다운 다리 관리법, 연령에 따른 피부 손질, 다양한 스타일의 옷차림 등과 관련한 기사들이 많은 관심 속에 연재[13]되고 있었다. 아름다운 몸을 위해서는 치장하고 꾸미는 것에 대한 여성들의 끊임없는 관심과 지속적인 노력을 요구하였다. 미용실 광고를 비롯한 각종 화장품 광고 등은 계속해서 여성들을 자극하고 있었다. '아름다워지고 싶으면 가꾸어라', '가꾸기 위해서는 이렇게 해야' 한다와 같은 소개가 제공되고 제공된 정보를 통해 '보이기 위한 몸'을 위한 치장과 꾸밈이 능력있는 여성의 자기 관리 방법인 것처럼 소개되기도 하였다.

이러한 변화 속에 1950년대 후반이 되면서부터 여성지에는 미용·성형·교정을 하는 병원 광고[14]도 등장한다. 현재와 같은 성형을 위한 병원인 셈이다.[15] 치료 목적에서 아름답게 꾸미기 위한 기능이 더욱 강조된 '미용정형美容整形'의 등장은 '치장하는 몸'과 '보여지는 몸'으로의 변화가 본격화됨을 알리는 신호탄이었다.

유행의 시대

여성의 몸에 아름다움을 표현하는 방법 중 의복은 중요한 요소 중의 하나이다. 의복은 몸을 보호하기 위한 기능으로서 뿐 아니라 '보여지는 몸'을 위한 치장의 기능이 강조되어 갔다. 먹고사는 문제의 절박함으로 흔히 패션이라고 부르는 유행을 따를 수 없는 여

성들이 대다수였던 시기였지만, 직업 여성 그리고 중류층 이상의 부인들, 여학생들 사이에서 잡지나 영화 등의 매체를 통해 습득한 복식, 미용 등에 대한 정보는 여성들에게 가장 큰 관심사 중의 하나였다.

해방 직후까지만 해도 아직 이렇다할 유행은 없었다. 물자가 워낙 귀한 데다 먹고살기가 힘들었기 때문이다. 남자라면 국민복 차림, 여자라면 몸뻬를 입는 게 고작이었다. 생활이 안정되면서 멋쟁이 가운데는 빌로도[16] 치마와 마카오 양복을 입는 이도 생겨났다.

1950년대 혼인시 빌로도 치마를 받으면 남들로부터 채단 좋은 것을 받았다는 부러움을 샀다고 할 정도이니 빌로도의 물결은 과히 유행의 큰 흐름이었다.[17] 1950·60년대 초까지 의복은 기본적인 기능이 강조되다가 점차 '미美'와 '유행流行'에 민감해지는 방향으로 변화했다. 해방 이후 1960년대까지 여성 의복의 특징적인 변화는 친미적인 사회 분위기에 의해 여성 복식의 서구화가 촉진되었다는 점이다.[18] 해방기의 복식 문화는 미군 부대를 통해 나온 구호품으로 형성되었다. 농촌의 경우는 여전히 한복을 착용하는 경향이 있었지만 대도시에서는 양장을 착용하기 시작했다.

6·25전쟁기에는 구호품 의복과 한복, 투피스와 코트, 빌로도 치마 등이 유행하였다. 전시 생활 중에도 마카오산 양복지를 비롯해, 벨벳, 양단 등 각종 사치스러운 옷감이 범람하자 당시 신문에 '당신의 차림은 전시 생활에 알맞습니까?'라는 제목의 기사가 실리기도 하였다.[19] 한편에서는 새로운 의복의 유행으로 다양한 옷감의 다양한 의복이 소개되는 상황이지만 또 다른 한편에서는 제한된 복장 착용이 강요되고 있던 상황이다. 1951년 11

美는 여성의 특권 · 美는 새로운 행복을 약속한다!(상)
『女苑』 제4권 제5호, 1958년 5월

미용정형 병원광고(하)
『女苑』 제7권 제3호, 1961년 3월

월 18일 제정된 '전시생활개선법' 제7조[20]에 정부가 필요하다고 인정할 경우에는 전시에 상응하지 아니하는 복장의 착용을 제한 또는 금지할 수 있는 규정이 마련되어 있었다는 점을 통해 의복 통제가 강요되고 있던 사회적 상황을 확인할 수 있다.

전쟁이 끝나고 여성들이 가족의 생계를 위해 직업 전선에 나서는 경우가 많아지면서 1950년대 후반 여성들에게 활동이 편리한 양장과 바지 착용이 증가하게 되었는데 이는 일의 능률에 도움이 되기 때문이었다.[21]

정말 요즘에 와서는 여성들의 바지 착용에 있어 전성기라 해도 과언이 아닐 만큼 젊은 여성이면 너도 나도 할 것 없이 바지를 많이 입은 것을 볼 수 있다.… 요사이 유행하는 '맘보 바지'를 생각할 때 바지이름은 '맘보 바지'이건 '나팔바지'이건 활동하기에는 매우 편리한 복장이고 우리나라는 겨울이 추우니만큼 속옷을 많이 입고 '나이론' 양말 대신 두꺼운 양말을 신을 수가 있으니 보건상 도움이 되고 더욱이 직장에서 바지를 착용하면 타이트 스커트나 치마저고리보다는 훨씬 일의 능률을 올리리라고 생각된다. 그렇다면 모든 복장을 간소화하려는 이때 즉 최대의 생산과 최소의 소비를 목적으로 하는 이 시대에 있어서 바지는 가장 좋은 복장이라고 할 수 있다. 모든 젊은 사람들이 바지의 간단한 옷차림으로 열심히 일을 한다면 보기에는 물론 일의 결과에 있어서도 과거와는 달리 뚜렷이 좋은 효과를 가져오리라고 믿는다.[22]

1956년을 전후해서는 몸에 찰싹 달라붙는 맘보 바지가 수입되었다. 볼륨 바지인 맘보 바지는 맘보 춤의 율동을 충분히 살리도록 고안된 것이다. 미군 상대 여성이 먼저 입기 시작해서 점잖지 못하다는 눈총 속에서도 일반 젊은 여성 사이에서 점차 유행하게 되었다.

1950년대에서 1960년대는 의복을 통해 여성의 몸을 매개하는

'몸'으로 본 한국여성사

방식에 있어 전통과 현대, 유행과 통제가 함께 재현되는 시기였다. 한복과 양장의 공존, 기능성을 강조한 바지와 빌로도 치마, 맘보 바지의 등장, 전시생활개선법, 신생활운동[23] 등을 통한 의복 간소화 운동이 공존하고 있었다.

미니 스커트 열풍

국가에 의해 의복의 통제가 이루어지면서 다른 한곳에서는 유행이라는 흐름이 공존했던 그 시절에 미니 스커트의 등장은 센세이션을 일으켰다. 미니 스커트는 1964년부터 세계적으로 선풍을 일으키다가 1967년 미국에서 활약하던 가수 윤복희가 무릎 위로 깡똥한 스커트를 선보이면서 국내 여성들에게 유행하게 되었다. 한번 무릎을 올라선 스커트 기장은 무릎 위 17cm까지 올라가 급기야 경찰이 자를 들이대고 재면서 단속을 하기에 이르렀다. 이러한 단속은 1970년대까지 계속되는데, 1973년 치안 당국은 새로운 경범죄 처벌법을 마련해 그 대상에 미니 스커트도 포함시켰다.[24]

당시 치안국은 1973년 2월 6일 개정된 경범죄 처벌법에 따라 시행 세칙을 마련하여 11개 항목의 경범죄에 대한 단속 한계를 규정하기에 이른다. 이 세칙은 장발, 주정, 과다 노출 등에 관해 구체적인 단속 기준을 정한 것으로 '장발'은 남녀를 구분할 수 없을 정도로 여자의 숏커트보다 길거나 귀를 덮는 경우를 말하며, '타인을 당황케 하는 과다 노출'이라 함은 코르셋, 팬티 엉덩이가 보이는 정도 등으로 규정하였다.[25] 당시 시행 세칙의 주요 단속 기준은 다음과 같다.

미니스커트 단속
경찰이 자를 들이대고 여성의 무릎 위를 재고 있다.

경범죄 처벌법과 관련한 풍자만화
-『고바우영감』
동아일보 1973. 2. 9.

장발(제1조 19호) 남녀를 구분할 수 없는 정도로 귀를 덮는 머리

저속한 옷차림(제1조 49호) 음란한 그림이나 은어가 표시된 옷차림 또는 국부의 형태가 그대로 치부 노출

과다 노출과 투명옷(제1조 50호) 유방의 중심과 국부를 가렸을 뿐 나체와 다름없는 코르세트 팬티 엉덩이가 보이는 정도의 치마, 육체가 훤히 들여다 보이는 투명옷 배꼽 유방 국부 등이 보이는 정도

세칙 제1조 50호는 특히 여성의 몸과 관련이 있는 것으로 금지 사항에 대한 주요 기준을 제시하고 있다. 유방과 국부가 어떠한 형태로든 노출되어서는 안되며, 배꼽을 드러내는 일 또한 금기시되었다.

사회가 선호하는 아름다움을 위해 여성은 자신의 몸을 과감한 노출의 방법으로 표출하기도 하였고, 이에 대해 국가는 그것을 다시 사회악으로 간주하여 여성의 몸을 통제의 대상으로 삼기도 하였다.

의복을 통해 자유롭게 치장을 하고 싶은 여성들에게 노출은 금기였다. 한쪽에서는 수영복 심사를 통해 여성의 아름다움을 평가하면서 또 다른 한편에서는 미니 스커트를 입거나 배꼽을 드러내는 옷을 금기시 하는 경향은 여성의 몸에 대한 사회의 이중적인 시선을 보여준다고 할 수 있다.

일하는 몸,
일상화된 질병

1970년대 한국 사회는 산업화, 도시화가 본격화되는 시기였다. 이 시기 많은 농촌 여성들은 돈을 벌기 위해 도시로 모여 들었고 이들은 식모로, 여공으로, 버스 안내양 등으로 직업을 찾아 나섰다. 이들에게 직업은 스스로의 생계를 위한 그리고 가족의 생계를 책임지기 위한 수단이었다.

특히 산업화 과정 속에서 여성 노동자의 몸은 '노동하는 몸'으로서의 가치를 제대로 평가받지 못하였다. 여공들의 경우 한때 '산업 전사'라고 호명되어지기도 하였지만 그들은 그들 자신을 위한 '전사'는 되지 못하는 현실에 직면해 있었다.

기계에 맞추어야 하는 여공들의 몸

여공들의 공장 생활은 군대식으로 규율화되었고, 여기서 여성의 몸은 하나의 부속품화되었다. 12시간 이상의 노동 시간 속에서 기계에 맞추어 돌아가는 반복되는 작업들은 여성의 몸을 그들 자신으

로부터 객체화시켰다.

우리가 막상 일을 하면 정말 기계예요. … 아무튼 우리는 8시간 근무를 했는데, 그 8시간을 위해서 바깥에 있는 16시간이 거의 다 잠재 의식 속에 짓눌리는 듯한 그런 작업 조건이었어요. 8시간 동안 일하는 동안에는 내가 이미 사람이라는 것을 잊어버리는 거예요. 오로지 그 생산만을 위해서 현장 분위기에 맞춰야 되고 기계가 돌아가는 것에 따라서 우리도 돌아가야 되는 거였어요.[26]

일을 하는 8시간의 생활뿐 아니라, 노동시간 외의 생활도 온통 일과 분리되지 않은 채 강박증을 가지며 살아갔다. '나'라는 존재감 조차 잊어버리고, 오직 생산, 현장, 기계 등에 집중해야만 했던 그들의 생활은 앞의 사례를 통해서도 확인할 수 있다.

수기나 기사, 구술 등을 통해 당시 여공들의 생활은 많이 알려졌다. 울산의 동양나일론 여공기숙사의 생활의 이야기가 소개된 '공업단지-여공의 하루'라는 기사[27]를 보면, 7백명의 여공들은 24시간의 공장 가동으로 8시간씩 3조 3교대 근무를 하여 주말이 따로 없었음을 알 수 있다. 기숙사 생활도 병영 생활만큼이나 통제 받고 있었다. 그들의 하루 일과를 따라 가보자.

아침 6시에 기상하여 공동 세면장에서 세수를 끝내고 6시 30분에 회사 공용 식당에서 식사를 시작한다. 곧 다시 기숙사로 돌아와 잠시 쉬었다가 7시 30분이 되면 어제 저녁 야근조와의 교대를 위해 출근한다. 어제 저녁 야근조로부터 간단한 인수 인계를 받는다. 김양이 하는 일은 이곳 다른 동료 아가씨들과 마찬가지로 드로우 트위스터를 관리하는 일이다… 드로우 트위스터의 요란한 기계 소리가 가득한 이 공장에서 기계 주위를 돌면서 오전 일과 4시간 30분을 보낸다.

12시의 점심 시간은 낮 휴식이나 다름없이 활용된다. 오후 1시 다시 공장으로 돌아가 일하다 하루 일과 8시간을 끝내고 안식처인 기숙사로 돌아온다. 야근조인 이모양은 오전 7시30분 아침조와 교대가 끝나 기숙사로 오면 10시부터 '일제 취침'을 해야 한다. 자신이 피곤도 하지만 회사측이 야근조의 취침 시간은 강제성을 띨만큼 철저히 관리한다. 이 시간 동안만은 외부 면회도 일체 금지시킨다. 점심을 먹고나서 대부분 또다시 수면에 들어 간다. 오후 5~6시쯤 야근조는 기상한다. 아침조는 일과 후인 오후 3시 이후, 야근조는 오후3시 이후, 야근조는 오후 5시 이후가 각각 자기 시간이 되는 셈이다.[28]

여공들의 경우 기숙사 생활을 하는 경우에도 개인 생활은 철저히 통제되고 관리된다. 작업 시간의 경우 여공들의 몸은 한 인간으로서의 몸이라기보다는 기계와 함께 공장을 원활히 돌리기 위해 움직이는 수단으로 유지되고 통제되었다.

몸의 효용성을 증대시키는 것, 노동의 효율성을 최대화시키기 위해 몸을 통제·조절하는 것은 노동하는 여성들에게 가장 요구되는 조건이었다. '유순한 몸'을 생산해 내기 위해서 몸의 활동 과정의 결과뿐 아니라, 육체 활동 과정 자체에 대한 계속적인 강제가 필요하게 된다. 그러니까 여성 노동자는 공장 안에 갇혀서 자신의 자리에 배정되어 그 자리를 떠날 수 없게 되고 공장 안에서 여성 노동자의 순위는 이미 배열되어 있는 공장 자체의 공간을 통해서 그 존재감을 확인할 수 있었다.[29]

기숙사가 없는 공장의 경우 여공들은 보통은 4명 정도 그룹을 지어 공장 근처에 세방을 얻어 공동 자취 생활을 하였다. 이들은 최저의 식생활로 생활을 유지했기 때문에 그들 대부

열악한 노동 조건과 저임금의 고달픈 여공들
동아일보 1970.10.23일자

분은 빈혈과 영양실조 그리고 소화 불량에 시달리곤 했다.[30]

여공들은 직업으로 인한 그리고 과도한 작업 시간 등의 이유로 각종 질병에 시달렸다. 일상적인 위장병이나 두통 등에서도 자유로울 수 없었으며, 제사 공장 등에서는 피부병이 새로운 직업병으로 나타나기도 하였다.[31] 저임금과 중노동, 공해 투성이의 작업 환경과 형편없는 위생 시설로 인한 질병 등에 여공들의 몸은 직접적으로 노출되어 있었다.

업무에 따라 여공들의 직업병도 다양했다. 기숙사 시설이 열악했던 공장의 경우는 여공들이 단체로 동상에 걸리기도 하였고, 화학 공장에서 일하는 여성들은 작업 공정에서 사용되던 독극성 화공 약품으로 인한 중독자가 되거나 장래 임신에까지 지장이 생기는 경우도 있었다. 전자 회사에서 근무하는 여공들은 대부분 시력이 감퇴했고, 모방 직포에서 수 년 간 일하는 경우 작업장에서 얻은 난청으로 고통을 받기도 하였다.[32] 온종일 온수에 손을 넣어 실을 뽑아내야 하는 생사 공장에서는 손이 물에 불어 허옇게 헤지고 진물이 나며 알루미늄 공장에선 납독이 들어 얼굴이 퍼레지고 포르말린 접착제를 사용하는 합판 공장과 고무 공장에서는 주루루 눈물을 흘리게 마련이었다.

여공의 몸은 공장 안에서 생산성 향상을 위해 기계와 함께 끊임없이 돌아가고 배치되었다. 열악한 노동 조건 속에서 여러 질병에 항시적으로 노출될 수밖에 없었다.

이 밖에도 여공들은 자신들의 몸에 가해지는 다양한 폭력과도 맞서야 했다. 관리자들의 폭언, 폭행 등이 그것이다. 관리자들의 일상적인 폭력은 관행화되어 있었다. 관리자들이 여공에게 함부로 대하고 겨울 눈밭에서 굴림을 시키거나, 토끼뜀을 뛰게 하고, 머리를 잡아서 흔들어 부딪치게 하는 등과 같은 비인간적인 행위들은 공장 안에서는 크게 문제시 되지 않았다.[33] 억압적이고 통제된 공간인 공

'몸'으로 본 한국여성사

장 안에서의 폭력에 대한 저항이란 거의 불가능했기 때문이다.

18시간, 만원 버스 그리고 몸 수색

1960~70년대 여공과 함께 버스 여차장 또는 안내양이라 불렸던 직업 여성들이 있다.[34] 이들은 버스에서 차비를 받고 잔돈을 거슬러 주는 등의 일을 했다. 안내양이 일하면서 주로 사용했던 '오라이~' 라는 단어는 코미디 프로에서 간혹 재현되기도 하고 이 시기를 회상할 때 등장하는 하나의 소재거리가 되기도 한다. 안내양은 1982년 시민 자율 버스가 도입되면서 줄어들기 시작하여 1980년대 후반에는 사라지게 되었다.

안내양은 여차장이라고 불리기도 하였는데 그들의 연령은 대부분 19세에서 23세였다. 안내양의 근무 시간은 평균 18시간에서 21시간 정도였다. 보통 2일 근무하고 하루를 쉬는 형태였다. 그들은 18시간 이상의 과중한 근무를 하였으며 이로 인하여 피로와 수면 부족, 공기 나쁜 차내에서의 근무로 인한 각종 질환에 시달리는 경우가 많았다.[35]

우리나라에서 여차장이 등장한 것은 1961년 8월이었다. 그들의 작업 환경을 보면 후생 시설(숙소, 세면장, 화장실)조차 없는 경우도 있었다.[36] 후생 시설의 부족은 안내양들의 노동 조건이 매우 열악했음을 보여주는 것이다.

안내양들에게 가장 곤혹스러운 일 중 하나는 특히 몸 수색檢身이었다. 속 칭 '삥땅'을 방지하기 위한 목적으로

버스 여차장
안내양을 여차장이라고 불리기도
하였다
경향신문 5면, 1972.3.10

하루의 업무가 끝난 후 받는 몸수색에 대해 대부분의 안내양들은 수치감을 느꼈다. 몸 수색을 하는 사람이 주로 남자 직원인 경우가 많았기 때문인데 이때 안내양들은 성추행을 당하기도 하였다. 어느 회사에서나 하루의 일과가 끝나면 감독이라는 사람들을 통해 검신을 했고, 이러한 검신에 대한 불만이 많았지만 상황이 크게 나아지지는 않았다.[37]

1971년 YWCA에서 조사한 버스 업체는 전국에 55개 회사 중 기숙사가 있는 곳은 40개, 세면장은 31개뿐이며 남녀 공동 숙소도 5곳이나 되어 불안한 환경에 노출되어 있었다. 숙소나 세면장이 있는 것도 대부분 협소하고 불결해서 오히려 각종 병의 온상이 될 우려가 있을 정도[38]였다.

매우 열악한 근무 환경 속에서 안내양들은 과중한 근무와 수면 부족에 시달렸고 그로 인해 만성적인 질병을 가지게 되었다. 식사를 제때 하지 못해서 오는 위장병, 불결한 환경에서 오는 감기, 편도선염, 그리고 항상 서 있어야 하기 때문에 생긴 허리, 어깨 다리 등의 신경통, 동상, 피부병 등은 안내양들이 일상적으로 겪게 되는 질병들이었다.

당시 자동차 노조 서울버스 지부서 56개 회사 4천여 명을 조사한 결과에 따르면, 버스 안내양의 34%가 직업병에 시달리고 있다고 보고 있을 정도였다.[39]

안내양들은 자정까지 근무하는 격무로 피로에 지친 데다 온수 시설의 미비로 발을 씻지 못하고 잠자리에 드는 경우가 많고 근무 중에 기숙사 출입을 금하고 있어 땀에 젖은 양말을 갈아 신지도 못한 채 영하의 추운 날씨 속에 계속 근무해 손발이 얼어 터져 동상에 걸리기 쉬운" 상황에 노출되어 있었다. 또 당시 겨울에는 방한화와 장갑이 지급되지 않는 경우가 많아 동상 환자가 생기기도 하였고, 여름에는 무좀에 시달리기도 하였다.[40]

만원 버스에 하루 18시간 이상 매달려 살아가는 그녀들에게는 최소한의 휴식과 세면도 허용되지 않았다. 과중한 노동에도 그 가치가 폄하됨은 물론, 재생산의 몸으로써 보호되지도 못했다.

여성 채용 기준 : 용모 단정

1960·70년대 여직원을 모집하는 광고에 빠지지 않는 조건 중 하나는 '용모 단정'이었다. 여성을 모집하는데 제시된 '용모 단정'은 단정하다는 의미와 함께 예뻐야 한다라는 의미가 포함된 것이었다. '용모 단정'이란 표현 자체가 상당히 주관적인 평가를 포함하고 있기 때문에 아주 모호한 평가기준일 수밖에 없음에도 여성 채용 광고에서 제시된 여러 조건 중 직무 수행시 필요치 않은 용모·키·체중 등의 신체적 조건, 미혼 조건 등을 제시하는 경우가 종종 있었다. 지금은 공개적으로 이러한 조건을 제시할 수 없는 구조로 사회가 변화되었지만 우리 사회에서 이런 조건들이 공개적이나마 채용 광고에서 사라지게 된 것도 그리 오래된 일은 아니다.

여성에 대한 평가시 능력보다는 외모가 중시되는 분위기, 여성은 결혼하면 당연히 직장을 그만두어야 한다는 관례 등은 예전부터 직업을 가지고자 한 여성들에게 하나의 벽으로 자리잡고 있었던 엄연한 현실이었다.

일반직뿐 아니라, 비서와 같은 직종의 경우 '용모 단정'의 기준은 보다 엄격히 요구되었다. 다음의 사례를 통해서 '용모 단정'이라는 표현이 가지는 의미가 무엇인지를 알 수 있다.

가장 중요한 것은 용모 단정, 즉 예뻐야 한다는 것입니다. S그룹의 비서실장은 비어있는 여비서 자리 하나를 메우기 위해 20여 개 대학에 전화를

理經女社員모집용모단정유경
동양페인트판매점
(42)8180

용모 단정(좌)
동아일보 1979.12.14 5면
여사원 모집(우)
경향신문 1979.12.14 광고

했다. 전화번호부에 나와 있는 모든 대학의 직업 보도회
에 연락하여 2명씩을 추천해 줄 것을 요청하면서 결코
이 말을 빠뜨리는 법이 없었다.[41] (강조색은 필자)

여성이 노동하기 위해서는 즉, 노동하는 몸이 되
기 위해서는 건강한 육체를 가져야 할 뿐 아니라,
직업에 따라서는 '용모 단정(?)'한 몸을 지녀야만
했다.

고달픈 노동을 함에 있어서는 노동의 효율성을
높일 수 있는 건강한 육체를 지닌 여성이, 사무직
등과 같은 직업에서는 '용모 단정'한 육체를 가진 여성이 요구되
었다.

'몸'으로 본 한국여성사

.03

출산의 제한과 통제 사이

제도화된 통제

1961년 11월 3일 국가재건최고회의 상임위원회 제69차 회의에서 가족계획사업을 경제개발5개년계획의 일환으로 추진하기로 정식 결의[42]한 후 가족계획사업은 본격적으로 시행되기에 이른다.[43] 1962년부터 추진되어 온 가족계획사업은 정부의 방침에 따라 수행되어 왔으나 이를 뒷받침할 법적인 근거가 부재했다.

1972년 10월 10일 유신으로 국회가 해산되고 입법 업무를 대행한 비상국무회의에서 보건사회부가 제출한 '모자보건법'이 1973년 2월 8일 법률 제2514호로 공포되었다.[44] '모자보건법'의 제정은 1962년부터 추진된 가족계획사업의 제도적인 기반이 되었다.

여기서는 '모자보건법'의 내용을 통해 여성의 몸 혹은 여성의 재생산과 관련한 문제가 국가에 의해 어떻게 규정되어 갔는지를 이해해보고자 한다.

모자보건법의 목적은 "모성의 생명과 건강을 보호하고 건전한 자녀의 출산과 양육을 도모함으로써 국민의 보건 향상에 기여"함에

1968년의 가족계획 포스터(좌)
가족계획 포스터(우)

있었다. 그러나 실제 법의 내용은 모성의 생명과 건강을 보호하기 위한 측면보다는 출산과 양육을 국가의 강력한 통제 속에서 조절하고자 하는 목적을 강하게 내포하고 있었다.

제정 당시 법은 총 14조로 구성되었다.[45] 이 법의 보호 대상은 임신 중에 있는 여자와 분만 후 6개월 미만의 임산부, 출생 후 6세 미만의 영유아였다. 당시 이 법의 특징은 제8조와 제9조를 통해 그 특징을 확인할 수 있다. 곧 법 제8조는 '인공 임신중절 수술의 허용 한계'에 관한 내용으로[46] 인공 임신중절의 허용에 관한 것이 문제가 되는 것은 이러한 법률 제정 이후 법률에서 제시한 허용 한계 외의 임신 중절이 보편화되었기 때문이다.[47]

한편, 법 제9조의 경우 '불임 수술 절차 및 소의 제기'에 관한 것으로 그 내용은 다음과 같다.

① 의사가 환자를 진단한 결과 대통령령으로 정하는 질환에 이환된 것을 확인하고 그 질환의 유전 또는 전염을 방지하기 위하여 그 자에 대하여 불임 수술을 행하는 것이 공익상 필요하다고 인정할 때에는

'몸'으로 본 한국여성사

대통령령이 정하는 바에 따라 보건사회부 장관에게 불임 수술 대상자의 발견을 보고하여야 한다.

② 보건사회부 장관이 제1항의 규정에 의한 보고를 받은 경우에는 대통령령이 정하는 바에 따라 그 환자에게 불임 수술을 받도록 명령을 발할 수 있다.

③ 보건사회부 장관은 대통령령이 정하는 바에 따라 의사를 지정하여 제2항의 규정에 의한 불임 수술 명령을 받은 자에게 불임 수술을 행하게 하여야 한다.

이 내용의 특징은 국가에 의해 세워진 기준에 따라 강제적으로 불임 수술이 행해질 수 있는 조건(이 조건이 매우 제한된 것이기는 했지만)을 마련했다는 점이다. 특히 '공익상 필요하다고 인정한 때'라는 문구는 여성의 몸이 국가가 정한 '정상적'이라는 기준에 맞지 않을 경우 출산까지도 통제의 대상이 될 수 있음을 시사하는 것이다.

이 조항이 실제 적용된 사례가 있었다. 당시 기사에 따르면 "보사부는 사회 복지 시설인 충남 정심원에 수용되어 있는 114명 가운데 12명의 소녀가 유전성 정신 박약의 질환을 갖고 있으므로 모자보건법 규정에 의한 불임 시술 명령을 내려달라는 건의를 충남도로부터 받았"[48]고 이에 대해 당시 보사부는 이들 소녀들에 대한 '강제 불임' 수술을 위한 적부適否조사[49]를 시행한다. 실제 이 소녀들에 대해 불임 수술이 실행되었는지 여부까지는 기사에서 다루고 있지 않지만, 이 사례를 통해 출산이라는 사적인 행위가 국가에 의해 어떻게 통제 대상이 되어가는지를 일부 엿볼 수 있다.

유전성 정신 질환 여자9명
강제 불임 수술키로
조선일보 1975. 4. 1. 7면

遺傳性 精神疾患 女子9명

강제 不妊수술키

'아들 낳기'의 현실적 굴레

농촌뿐만 아니라, 도시에서도 1960·70년대에는 자녀를 낳는다는 것은 자녀 가운데 반드시 아들을 포함하는 것을 의미하였다. 가족계획사업이 원활히 진행되면서 여성들은 임신의 불안감에서 어느정도 벗어날 수 있었다. 가족계획사업은 국가에 의해 경제개발계획의 일환으로 추진된 것이었으나, 이로 인해 여성들이 원치 않는 임신을 하지 않을 수 있는 선택권을 가질 수 있는 계기 또한 마련되었다.

통계를 보면 인공 임신 중절을 경험한 부인은 전체 임신 여성의 43.2%라는 놀라운 수이며 심지어 많은 경우는 10회 이상 경험한 사람도 있다. 모체에 미치는 영향을 생각하면 놀라운 일이 아닐 수 없다. 소파 수술을 경험한 부인 중 3분의 1이상이 소파 수술로 인한 각종 부인병으로 휴유증이 발생하고 있는 것을 볼 수 있다.… 소파 수술이란 기계적으로 자궁 경관을 억지로 열어 자궁안의 태아를 긁어내는 과정으로 자궁벽의 손상을 일으킬 염려가 있으며 깨끗이 제거하기란 그리 쉬운 일이 아니다. 흔히 소파 수술을 경함한 부인으로서 월경 이상이 오고 허리가 아프며 기운이 없고 정신이 흐려지며 다음 임신하면 자연 유산이 습관적으로 오며 대하증과 자궁내막염 등을 일으키는 경우를 볼 수 있다.[50]

임신 중절이 몇 가지 단서 조항을 전제로 합법적으로 허용된 이후, 기혼 여성들에게 인공 임신 중절은 앞의 기사에서 보는 바와 같이 흔한 경험의 하나가 되었다. 때때로 임신 중절은 아들을 낳기 위해 선택적으로 딸을 낙태하는 방법으로 사용되기도 하였다.

이는 아들을 낳아야 한다는 강박 관념이 가족 계획이 보급된 이

후 크게 변화지 않았다. 아들을 낳아야 재생산의 의무를 다한 것으로 간주되었던 사회 분위기가 크게 변하지 않았기 때문이다.[51]

자녀를 적게 낳는 것에 동의하고 실제 피임을 하여 행동으로 옮기는 현실적 간극은 어쩔 수 없이 존재하였다. 아들이 있는 경우에는 가족 계획에 동참하도록 유도하는 것이 수월했던데 비해 상대적으로 아들이 없는 여성에게 가족 계획에 참여시키려는 노력은 쉽지 않은 일이었다. 아들이 없는 여성의 경우에는 다산에 대한 불리한 처우에도 불구하고 더더욱 아들을 낳기 위해 노력 하였다. 1960·70년대 한국 가정에선 아들이 없으면 집안의 혈통이 끊긴 것으로 간주하고 아들만이 그 집안의 대들보로 인식하는 경향이 강했다. 그래서 일반 가정에선 딸보다 아들을 더 갈망하였고, 이러한 인식과 사회 분위기 속에서 재생산을 위한 여성의 몸은 제도의 통제와 현실 사이에서 이중 부담에 직면하기도 하였다.

대한가족계획협회의 분석(1975년)에 따르면 피임을 하고 있는 전체 부부 중 45%가 아들을 둘 이상 두고 있으며 반대로 아들 없이 딸만 있는 가정에서 가족 계획을 하고 있는 부분은 5% 미만인 것으로 나타났다. 이는 당시 아들 선호 의식이 얼마나 뿌리 깊었는가를 보여주는 것이다. 이런 의식은 도시보다 보수적인 농촌으로 내려갈수록 더욱 심했다. 가족 계획 요원들에게도 아들이 있는 집에 찾아가 가족 계획에 대한 계몽을 하기는 쉬워도 딸만 둔 집에 가서 설득하는 것은 훨씬 어려운 일로 간주되었다.[52]

이러한 내용은 몇 해 전 영화의 소재로 제공되기도 하였다. 영화 '잘살아보세(2006)[53]'는 가족계획사업 시행 중에 있었던 여러 에피소드를 담아낸 영화이다. 당시 현실을 반영한 이 영화에서도 드러나듯이 가족 계획 정책 시행 당시 농촌에서는 자식 농사만이 남는 장사라고 믿는 마을 주민들이 많았다. 그리고 그들의 출산 의지는 매우 강고한 것이었다. 영화에서는 이들을 계몽하기 위해 투입된

가족 계획 요원이 다양한 사건들을 겪게 되는 데 영화 속에 등장하는 일련의 사건들에서도 드러나듯이 이 시기 국가에 의한 제도적인 통제와 현실 사이의 갈등이 적지 않았음을 확인할 수 있다.

다음의 내용도 이러한 현실을 보여주고 있다.

강원도 양구군 양구면 정oo(29여)는 딸만 둘 낳고 젊은 나이에 불임 시술을 받아 한동안 주변에서 화제의 대상으로 오르내렸다. 정씨의 시집은 마을 전체에서 몇 손가락 안에 꼽히는 유지 집안인 데다가 남편이 2대 독자여서 자연 화제가 될 수밖에 없었다. 일부에서는 "정씨가 대학 교육을 받은 데다가 시아버지가 공직까지 맡고 있어 가족 계획 시범을 보이자니 어쩔 수 없는 일이었을 거라"고 했고 또 다른 사람들은 "그래도 그렇지. 큰 가문에 손이 끊기는 그런 이유 때문에 했을 리가 없다. 소문이 잘못났거나 틀림없이 무슨 곡절이 있을 것이다"고 수군거렸다. 상반된 추측은 곡절이 있을 거라는 쪽이 맞아 들어갔다.

이 집안에서는 가족들이 모여 숙의를 거듭한 끝에 정씨가 두 번의 출산으로 더 이상 임신하기가 어려울 만큼 몸이 허약해졌는 데다가 아들은 꼭 있어야 된다는 이유 때문에 정씨의 남편이 다른 곳에서 아들을 낳아오기로 합의를 본 것이다. 마음이 허전해진 정씨는 곧 서울에 가 아예 영구 불임 시술을 받아버렸고 남편은 본의 아니게 새 부인을 맞아야 했다. 계약 조건은 한달에 세 번씩 새 부인 집에 찾아가되 아들을 낳으면 정씨집 호적에 올리고 딸을 낳으면 부양비와 생활비로 매달 20만원씩을 보내준다는 것이었다 …[54] (강조는 필자)

가족 계획의 사각 지대라고 할 수 있는 이 같은 사례는 농촌에서 특히 심했던 것으로 보인다. 아들을 낳기 위해 축첩을 하거나 씨받이 여인을 두는 집안이 농촌에서는 희귀한 일이 아니었다.

'몸'으로 본 한국여성사

충남 금산군 부리면 이○○ 씨(44)는 결혼한 지 15년이 되었어도 자녀가 없었지만 축첩 같은 것은 꿈에도 생각하지 않았다. 그러나 2년 전 부인의 성화에 못이겨 처가 동네의 30대 과부를 맞게 되었다. 부인은 "당신의 마음씨로 보아 그 여자에게 빠질 염려가 없으니 한번만 눈 딱 감고 아들을 하나 얻자"는 것이었다. 소원대로 30대 과부는 1년 후 아들 하나를 낳아주었고 이씨는 아들을 낳아준 여인이 대전 시내에 나와 잡화상을 낼 수 있도록 주선해 주었다. 구태여 숨길 이유도 없어, 가까운 친지들에게는 사실대로 이야기 했고 친척들은 "이씨 내외만 같다면야 축첩이 크게 나쁜 것도 아닐거다"는 말을 해주었다…[55]

제도와 사업을 통해 아이를 많이 낳지 않도록 유도하고 있는데 비해 현실 속 많은 여성들은 아이를 많이 낳지는 않더라도, 아들만은 반드시 낳아야 하는 생활에서 크게 벗어나지 못했다.

가족계획사업으로 인해 원치 않는 임신이나 출산 등을 여성 스스로 일정 부분 조절할 수 있는 여건이 마련된 것은 사실이다. 그리고 이러한 조건을 활용하여 좀 더 능동적이고 주체적으로 출산에 대해 고민하는 여성들도 물론 있었다. 그러나 대부분의 여성이 결혼을 하여 아이를 낳아 키우는 문제는 한 개인의 문제라기보다는 집안을 위한 것으로 취급되었고 이러한 출산(아들을 낳아 대를 잇는)은 이를 담당한 여성이 한 집안에서 제대로 재생산의 의무와 역할을 이행하였는지에 대한 평가로 이어지기도 하였다.

가족계획사업이 한창 진행되던 시기의 여성들은 아이를 적게 낳아야 한다는 정책에서 자유로울 수 없었고 또 아들을 낳아서 한 가문의 대를 이어야 한다는 인식으로부터도 자유로울 수 없었다.

애국하는 몸? 규제받는 몸!

해방 이후 군정으로 시작된 미군의 주둔으로 기지촌은 급속히 증가하였고 기지촌에는 빈곤으로 인해 다른 생존 수단을 찾고 있던 많은 한국 여성들이 유입되었다. 6·25전쟁 이후 미국은 남한 전역의 주요 도시마다 미국의 주력 부대들이 진주하면서 전국의 곳곳에 미군 기지촌이 형성되었다.[56]

1971년 미군 당국은 한국 정부에 기지촌 정화 사업을 요구하였고, 박정희 정권은 미군 당국의 요구를 받아들여 기지촌 여성들에 대한 성병 진료를 정기적으로 실시하도록 하였다.[57] 성병 진료를 통한 기지촌 여성들의 관리는 미군들을 위해 이루어졌다. 이 여성들은 '양공주', '양갈보' 등으로 불리며 한국 사회에서 온갖 멸시를 당하였다.

송탄에 온지 얼마 되지 않아 교양강좌를 한다고 각 홀에서 일하는 양공주님들은 모두 한성예식장에 집합하라고 했다 … 자매회에서는 여자들을 모아 자주 교양강좌를 했는데, 제 발로 나온 여자들은 없었다. 모두들 검진증을 뺏기지 않으려고 자리를 채우고 있었다. 앞쪽 좌우로 군수, 보안과장, 평택군청 복지과장, 자매회 회장 김은희가 앉아 있었다. …

"에. 여러분은 애국자입니다. 용기와 긍지를 갖고 달러 획득에 기여함을 잊어서는 안됩니다. 예. 저는 여러분과 같은 숨은 애국자 여러분께 감사드리는 바입니다. 미국 군인들이 우리나라를 도우려고 왔으니 그 앞에서 옷도 단정히 입고, 그 저속하고 쌍스러운 말은 좀 쓰지 마세요"… 보안과장이 인사하고 보건소 소장이 성병 진료를 잘 받아야 한다고 주의를 주었다 …[58] (강조는 필자)

비난과 멸시의 몸으로 때로는 국가에 의해 애국하는 몸으로 포장당하는 이중적 현실이 드러나는 이야기이다. '애국심'[59]이라는 외피속에 규정된 기지촌 여성의 몸은 이 시기 국가의 통제에 놓인 또 다른 몸이었다.

1971년 12월 22일 기지촌 정화 정책을 공식화하고 이를 청와대가 직접 챙기도록 지시하여 각 부처 차관급을 중심으로 정화위원회가 구성되었다. 1972년 10월 유신 직후 설치된 계엄사령부는 그해 10월 28일 각 계엄 사무소와 계엄 분소, 내무부, 법무부, 보사부 등에 '기지촌 정화 대책'[60]이라는 문건을 내려 보내 기지촌을 관리하도록 하였다.

기지촌 정화 대책으로 혜택을 받은 이들은 미군이었다. 기지촌 여성은 성병을 옮기는 '주범'으로 관리되고 규제의 대상으로 존재하였던 것이다. 이러한 관리 대상이 된 기지촌 여성의 몸은 규제의 대상이자 검사의 대상이었다. 기지촌 여성의 몸은 미군에 의해, 업주에 의해 그리고 그들을 멸시하는 사람들에 의해 통제되었다. 이는 그들에게만 국한된 문제로 끝나지 않고 그들이 낳은 아이들에까지 그들의 당면 문제들을 고스란히 대물림하였다.

기지촌 여성에게 국가가 요구한 몸은 성애화된 몸으로서의 기능이었다. 국가는 그녀들에게 아이를 낳는 몸, 즉 재생산을 위한 몸의 기능을 원하지 않았다. 재생산을 거부해야 하는 몸, 일상적인 폭력과 질병에 노출된 몸, 국가에 의해 통제받는 몸 그것이 기지촌 여성들의 몸이었다.

재생산의 역할을 부여받지 못한 이들 여성들이 낳은 혼혈아의 경우 그들의 삶 또한 평탄할 수는 없었다. 6·25전쟁기에 생겨난 혼혈아 뿐 아니라, 기지촌 여성들이 낳은 혼혈아들은 보수적이고 가부장적인 한국 사회에서 '튀기'라 불리며 무시당하였다. 혼혈인들이 자라 10대 20대가 되어 학교나 가정 밖에서 차별 대우를 받게 되

혼혈아
입양의 시기를 놓치고 소년기를 보내는
혼혈아들.
동아일보 1971.5.22 5면

면서 자라나는 아이들에게 이는 큰 상처로 남게
되었다. 특히 흑인 혼혈아들은 국적이 한국임에도
불구하고 한국인도, 미국인 어느 쪽으로도 살지
못한 채 철저히 외면 당한 삶을 살아갔다. 이러한
차별과 배제는 자라나는 아이들로 하여금 충동적
이고 부정적인 행동을 유발시키기도 하였다. 유흥
비로 학비를 써버리거나, 정상적인 교육을 받고
있던 소녀가 기지촌으로 들어가는 경우도 있었다.[61]

　1970년대 혼혈아 보호방법이라고 했던 것이라 봐야 13세까지
해외에 입양시키는 것, 어머니와 함께 살게 하여 한국 시민으로 정
착하도록 교육비와 생활비 등을 지원하는 것, 어머니마저 부양의
책임을 맡지 않으려 할 때 시설에 아이를 수용하도록 하는 정도였
다.[62] 이 모두는 주로 외국인의 원조가 뒷받침이 되었던 일이었다.

　한국 국적의 혼혈아 등은 살 곳과 일자리를 갈망하였으나 이들의
외침에 귀담아 주는 이는 많지 않았다.[63] 혼혈인들이 구할 수 있는
직업이 제한되어 있는 현실에서 혼혈인 여성들의 경우 해외로 입양
을 가지 않으면 기지촌에서 성매매를 할 위험에 노출되곤 하였다.[64]

　기지촌 여성을 어머니로 둔 혼혈아들은 그들 어머니의 몸이 받
았던 상처뿐 아니라, 그들의 빈곤한 생활고까지 대물림 받았다. 기
지촌 여성들 혹은 6·25전쟁기 미군의 강간 등에 의해 아이를 낳은
여성들의 몸은 순결 이데올로기가 강한 한국 사회에서 그들이 남은
아이들에게로까지 차별과 배제로 이어졌다.

한국 현대사를 통한 여성의 몸 다시보기

　역사를 통해 양육-재생산의 위주로 존재해 왔던 여성의 몸에 대

한 의미는 국가와 사회의 변화에 따라 다양하게 변모되었다. 남성 중심의 사회에서 가족의 생계를 보조하기 위해 여성의 몸은 생산의 현장으로 향하였다. 그러나 그 현장에서 여성의 몸이 만들어낸 노동의 가치는 철저히 외면되었고, 실제 기여에 비해 홀대 당했으며, 그들을 관리하던 남성들에 의해 비인간적인 노동 환경 속에서 병들어 가게 되었다.

또한, 해방 후 서구 특히, 미국의 문물이 대거 유입되면서 우리 사회는 미국 문화를 동경하게 되었고, 그 동경은 서구적 섹슈얼리티를 여성미의 하나의 기준으로 자리 잡게 했다. 이러한 트렌드는 당시 여성들을 자극하였고 미니 스커트를 입는 등 유행을 만들어 냈다. 그러나 트렌드를 형성하여 여성들에게 영향을 미쳤던 사회는 다시 여성의 몸을 경범죄라는 잣대를 만들어 통제의 대상으로 삼았다.

한국의 현대사를 통해 여성의 몸에 대한 다양한 인식이 형성되었다. 이러한 변화와 변모가 이루어지는 거대한 흐름 속에서 정작 여성들은 그들의 표현하고자 했던 욕구를 드러내기도 하였고, 자신의 몸에 대한 주체적인 의지를 발견하기도 하였다. 그러나, 사회와 국가는 여성들에게 자신들이 정의한 아름다움과 기능들을 강요하고, 다시 통제하는 순환을 통해 여성과 여성의 몸을 소외시켜 갔다.

〈김미정〉

부 록

주석 및 참고문헌

찾아보기

주석 및 참고 문헌

Ⅰ. 신성에서 세속으로

제1장
여성의 몸, 숭배와 통제 사이

● 주석 ●

1 고고학연구실, 「청진 농포리 원시유적 발굴」, 『문화유산』 57-4, 1957.

2 김용간·리순진, 「1965년도 신암리 유적 발굴보고」, 『고고민속』 66-3, 1966.

3 정수일, 『고대문명교류사』, 사계절, 2002, pp.51~53.

4 김남윤, 「고대사회의 여성」, 『우리 여성의 역사』, 청년사, 1999, p.56.

5 『三國遺事』 卷1, 紀異第二 古朝鮮.

6 『三國史記』 卷13, 高句麗本紀第一 東明聖王 卽位條; 『三國遺事』 卷1, 紀異第二 高句麗條.

7 『東國李相國集』 卷3, 東明王篇.

8 『三國史記』 卷13, 高句麗本紀第一 東明聖王 14年條.

9 『三國史記』 卷15, 高句麗本紀第三 太祖大王 69年條.

10 『北史』 卷82, 高句麗傳.

11 『三國史記』 卷23, 百濟本紀第一 溫祚王 13年條.

12 『三國史記』 卷23, 百濟本紀第一 溫祚王 17年條.

13 『三國遺事』 卷5, 神呪第六 仙桃聖母隨喜佛事條.

14 『新增東國輿地勝覽』 卷29, 高靈縣條.

15 孫晋泰, 「朝鮮 古代 山神의 性에 就하여」, 『眞檀學報』 1, 1934.

16 『三國遺事』 卷1, 紀異第二 南解王條.

17 『三國遺事』 卷1, 紀異第二 奈勿王金堤上條.

18 『三國遺事』 卷1, 紀異第二 金庾信條.

19 『三國史記』 卷32, 雜志第一 祭祀條.

20 나희라, 『신라의 국가제사』, 지식산업사, p.124, 2003.

21 강영경, 「韓國 古代社會의 女性-三國時代 女性의 社會活動과 그 地位를 中心으로-」, 『淑大史論』 11·12합집, 1982. p.171.

22 金正基 外, 『皇南大塚』, 文化財管理局 文化財研究所, 1985.

23 이송란, 『신라금속공예연구』, 一志社, 2004.

24 최광식, 「三國史記 所載 老嫗의 性格」, 『史叢』 25, 1981.

25 『三國史記』 卷13, 高句麗本紀第一 瑠璃明王 28年條.

26 『三國史記』 卷23, 百濟本紀第一 溫祚王 13年條.

27 『三國史記』 卷26, 百濟本紀第四 東城王 23年條.

28 『三國遺事』 卷2, 紀異第二 駕洛國記條.

29 『三國遺事』 卷5, 神呪第六 憬興遇聖條.

30 『三國遺事』 卷5, 神呪第六 廣德嚴壯條.

31 『三國遺事』 卷3, 塔像第四 南白月二聖 努肹夫得 怛怛朴朴.

32 김두진, 「한국 古代 女性의 지위」, 『한국사시민강좌』 15, 1994.

33 김철준, 「동명왕편에 보이는 神母의 성격」, 『한국고대사회연구』, 지식산업사, 1975.

34 김두진, 1994, 앞의 논문.

35 『三國遺事』 卷4, 義解第五 慈藏定律條.

36 『三國遺事』 卷3, 塔像第四 三所觀音衆生寺條.

37 『三國遺事』 卷3, 塔像第四 敏藏寺條.

38 『三國遺事』 卷3, 塔像第四 芬皇寺千手大悲盲兒

得眼條.

39 孫明淳, 「新羅土偶의 象徵性에 관한 研究 -國寶 第195號 長頸壺 土偶의 象徵的解釋을 中心으로-」上·下, 『慶北史學』 23·24, 2000·2001.

40 『三國史記』 卷41, 列傳第一 金庾信上條.

41 『三國遺事』 卷2, 紀異第二 太宗春秋公條.

42 『三國史記』 卷46, 列傳第六 强首條.

43 『三國遺事』 卷4, 感通第七 金現感虎條.

44 『三國遺事』 卷2, 紀異第二 桃花女鼻荊郞條.

45 『三國遺事』 卷5, 神呪第六 廣德嚴壯條.

46 『三國遺事』 卷4, 義解第五 元曉不羈條.

47 김선주, 「고구려 서옥제의 혼인형태」, 『고구려연구』 13, 2002.

48 『高麗史』 卷88, 列第第一 后妃一 神惠王后柳氏條.

49 정용숙, 「신라의 여왕들」, 『한국사시민강좌』 15, 1994.

50 『三國遺事』 卷四 義解第五 慈藏定律條.

51 『三國遺事』 卷五 孝善第九 眞定師孝善雙美條.

52 『三國遺事』 卷三 興法第三 阿道基羅條.

53 『三國志』 魏志 東夷傳; 『後漢書』 東夷傳.

54 李丙燾, 「'箕子朝鮮'의 正體와 所謂 '箕子八條敎'에 대한 新考察」, 『韓國古代史研究』, 朴英社, 1985.

55 李基白, 「扶餘의 妬忌罪」, 『韓國古代政治社會史研究』, 一潮閣, 1996.

56 『三國史記』 卷17, 高句麗本紀第五 中川王 4年條.

57 강영경, 「古墳壁畵를 通해서 본 高句麗 女性의 役割과 地位」, 『高句麗研究』 17, 2004.

58 『三國史記』 卷48, 列傳第八 薛氏女條.

59 『三國史節要』 卷6, 新羅 眞興王 27年條.

60 『三國遺事』 卷2, 紀異第二 桃花女鼻荊郞條.

61 『三國遺事』 卷2, 紀異第二 太宗春秋公條.

62 『三國史記』 卷45, 列傳第五 溫達條.

63 『三國史記』 卷41, 列傳第一 金庾信上條.

64 『三國史記』 卷48 列傳第八 薛氏女條.

65 『三國遺事』 卷4 義解第五 元曉不羈條.

66 『三國遺事』 卷2 紀異第二 第太四十八景文大王條.

67 『三國史記』 卷3 新羅本紀第三 炤知麻立干22年條.

68 『三國史記』 卷3 新羅本紀第三 炤知麻立干15年條; 『三國史記』 卷26, 百濟本紀第四 東城王13年條.

69 『三國史記』 卷26, 百濟本紀第四 聖王31年條.

제2장
친족 일부로서의 몸

● 주석 ●

1 김용선, 「황보양 처 김씨 묘지명」, 『역주 고려묘지명집성』(상), p.154.

2 김용선, 「김태현 처 왕씨 묘지명」, 『역주 고려묘지명집성』(하), pp.973~974.

3 김용선, 「박윤문 처 김씨 묘지명」, 『역주 고려묘지명집성』(하), p.1023.

4 『고려사』 권116, 열전29 이림.

5 "처가 제 마음대로 집을 떠났을 때는 도형 2년에 처하고 개가를 하면 2천 리 밖으로 귀양을 보내며 첩이 제 마음대로 집을 떠났을 때는 도형 1년 반에, 개가를 하면 2년 반에 각각 처하며 이들을 아내로 취한 자도 같은 죄를 주되 유부녀임을 알지 못하였을 때에는 죄를 묻지 않았다."(『고려사』 권84 지38 형법1 공식 호혼).

6 『고려사』 권90, 열전3 종실1 평양공 기 등.

7 『고려사』 권46, 세가46 공양왕3년 9월 갑오.

8 『고려사』 권84, 지38 형법1 공식 대악.

9 『고려사』 권84, 지38 형법1 공식 대악.

10 『고려사』 권3, 세가3 성종9년 9월 병자.

11 『고려사』 권102, 열전15 손변.

12 『고려사』 권101, 열전14 민영모 부 식.

13 『고려사』 권78, 지32 식화1 전제 공음전시 문종27년 정월.

14 『고려사』 권84, 지38 형법1 공식 호혼.

15 『고려사』 권7, 세가7 문종 원년 3월 신묘.

16 김용선, 「김광재 묘지명」, 『역주 고려묘지명집성』(하), p.987.

17 『고려사』 권129, 열전42 반역3 최충헌 부 우.

18 『고려사』 권130, 열전43 반역4 김준.

19 김용선, 「이공수 묘지명」, 『역주 고려묘지명집성』(하), p.1008.

20 김용선, 「서공 묘지명」, 『역주 고려묘지명집성』(하), p.1156.

21 『고려사』 권129, 열전42 반역3 최충헌 부 우.

22 『고려사』 권75, 지29 선거3 전주 공신자손등용.

23 『고려사』 권127, 열전40 반역1 왕규.

24 『고려사』 권88, 열전1 후비1 대서원부인 및 소서원부인.

25 『고려사』 권88, 열전1 후비1 장화왕후 오씨.

26 『고려사』 권94, 열전7 김은부.

27 『고려사』 권88, 열전1 후비1 인예순덕태후.

28 『고려사』 권88, 열전1 후비1 인예순덕태후.

29 『고려사』 권127, 열전40 이자겸.

30 『고려사』 권125, 열전38 간신1 문공인.

31 『고려사』 권128, 열전41 반역2 정중부 부 송유인.

32 김용선, 「왕재의 딸 왕씨 묘지명」, 『역주 고려묘지명집성』(상), p.384.

33 권순형, 『고려의 혼인제와 여성의 삶』, 혜안,

2006, pp.88~92.

34 김용선, 「왕재의 딸 왕씨 묘지명」, 『역주 고려묘지명집성』(상), p.393.

35 『고려사』 권 96, 열전10, 곽상 부 곽여.

36 『고려사』 권109, 열전 22 이곡.

37 『고려사』 권106, 열전19 홍규.

38 『고려사』 권29, 세가29 충렬왕6년 4월 병술.

39 『고려사』 권109, 열전 22 우탁.

40 『고려사』 권89, 열전 2 후비2 경화공주 및 수비 권씨.

41 陶宗儀, 「고려씨수절」, 『南村輟耕錄』15 ; 장동익, 『元代麗史資料集錄』, 서울대출판부, 1997, p.83.

42 『고려사』 권84, 지38 형법1 공식 간비.

43 『고려사』 권105, 열전18 안향.

44 『고려사』 권107, 열전20 한강.

45 『고려사』 권122, 열전35 환자.

46 『고려사』 권122, 열전35 환자 방신우.

47 『고려사』 권122, 열전35 환자 이숙.

48 『고려사』 권122, 열전35 환자 임백안독고사.

49 『증지부』 권4.

50 이태호, 『미술로 본 한국의 에로티시즘』, 여성신문사, 1998, p.107.

51 『고려사』 권71, 지25 악2 속악 사룡.

52 R. H. 반훌릭, 장원철 옮김, 『중국성풍속사』, 까치, 1993.

53 『고려사』 권89, 열전2 후비2 제국대장공주.

54 『고려사』 권89, 열전2 후비2 은천옹주 임씨.

55 『고려사』 권106, 열전19 홍규.

56 『고려사』 권43, 세가43 공민왕21년 10월 갑술.

57 『고려사』 권84, 지38 형법1 호혼 예종3년.

58 『고려사』 권95, 지29 선거3 의종6년 2월.

59 『고려사』 권127, 열전40 반역1 이자겸.

60 『고려사』 권103, 열전16 제신 김경손 부 혼.

61『고려사』권101, 열전14 왕규.

62『고려사』권105, 열전18 허공.

63 김용선, 「왕재의 딸 왕씨 묘지명」, 『역주 고려 묘지명집성』(상), p.385.

64『고려사』권129, 열전42 반역3 최충헌.

65『고려사』권12, 열전41 반역2 이의민.

66『고려사』권88, 열전1 후비1 원정왕후 김씨.

67『고려사』권88, 열전1 후비1 원화왕후 최씨.

68『고려사』권88, 열전1 후비1 원성태후 김씨.

69『고려사』권88, 열전1 후비1 원혜태후 김씨.

70『고려사』권88, 열전1 후비1 명의태후 류씨.

71『고려사』권65, 지19 예7 원자탄생하의.

72『요사』권53, 지22 예6 嘉儀 하 하생황자의.

73『고려사』권88, 열전1 후비1 원목왕후 서씨.

74 김용선, 「권부 처 유씨 묘지명」, 『역주 고려묘 지명집성』(하), p.896.

75 김용선, 『고려금석문 연구』, 일조각, 2004, pp.134~135.

76 김용선, 「이문탁 묘지명」, 『역주 고려묘지명집 성』(상), p.372.

77『고려사』권12, 세가12 예종3년 8월 계묘.

78『고려사』권20, 세가20 명종25년 정월 계묘.

79『고려사』권85, 지39 형법2 휼형.

80『고려사』권85, 지39 형법2 휼형.

81『고려사』권85, 지39 형법2 노비.

82『고려사』권88, 열전1 후비1 신성왕태후 김씨.

83『고려사』권88, 열전1 후비1 경화왕후 이씨.

84『고려사』권130, 열전43 반역4 최탄.

85 김용선, 「충선왕비 순비 허씨 묘지명」, 『역주 고려묘지명집성』(하), pp.814~817.

86『고려사』권89, 열전2 후비2 숙창원비 김씨.

87『고려사』권89, 열전2 후비2 순비 허씨.

88『고려사』권110, 열전23 김태현.

89『고려사』권89, 열전2 후비2 계국대장공주.

90 김용선, 「왕재의 딸 왕씨 묘지명」, 『역주 고려 묘지명집성』(상), p.385.

91『동국이상국집』20권 雜著-韻語 色으로 깨우침.

92『동국이상국집』6권 고율시 두 아이를 생각 하다.

93『선화봉사고려도경』권20, 부인 귀부.

94『동국이상국전집』권5, 고율시 미인에게 농으 로 주다.

95『선화봉사고려도경』권20, 부인 귀부.

96『선화봉사고려도경』권20, 부인 천사.

97『선화봉사고려도경』권20, 부인 귀부.

98『선화봉사고려도경』권20, 부인 귀부.

99『선화봉사고려도경』권22, 잡속1 여기.

100『선화봉사고려도경』권20, 부인 천사.

101『선화봉사고려도경』권20, 부인 귀부.

102『선화봉사고려도경』권20, 부인 비첩.

103『선화봉사고려도경』권20, 부인 천사.

104『선화봉사고려도경』권20, 부인 여자.

105『선화봉사고려도경』권22, 잡속1 잡속.

Ⅱ. 유순한 몸, 저항하는 몸

제1장
예와 수신으로 정의된 몸

● 주석 ●

1 김언순, 「조선시대 여훈서에 나타난 여성의 정체 성 형성 연구」, 한국정신문화연구원 한국학중앙 연구원 박사학위논문, 2005, p.10.

2『禮記』「曲禮上」, "今人而無禮 雖能言 不亦禽獸 之心乎. 夫惟禽獸無禮. 故父子聚麀. 是故聖人作 爲禮以教人 使人以有禮 知自別於禽獸."

3 『論語』「顔淵」, "非禮勿視 非禮勿聽 非禮勿言 非禮勿動."

4 김언순(2005), 앞의 글, p.15.

5 부행은 부덕, 부언, 부용, 부공을 말한다.『女誡』婦行第四, "女有四行 一曰婦德 二曰婦言 三曰婦容 四曰婦功."

6 『孟子』「告子章句下」, "曹交問曰 人皆可以爲堯舜 有諸 孟子曰然."

7 『孟子』「公孫丑章句上」

8 『孟子』「盡心章句下」, "孟子曰 養心 莫善於寡欲 其爲人也寡欲 雖有不存焉者 寡矣 其爲人也多欲 雖有存焉者 寡矣."

9 김언순, 「조선 여성의 聖人 지향의 의미」,『한국여성철학』제12권, 한국여성철학회, 2009, pp.60~61.

10 김언순(2009), 앞의 글, p.65.

11 천지가 있고 난 후 만물이 생기고, 만물이 생기고 난 후 남녀가 있게 된다. 남녀가 있고 난 후 부부가 있게 되고, 부부가 있고 난 후 부자가 있게 된다. 부자가 있고 난 후 군신이 있을 수 있으며, 군신이 있고 난 후 상하가 있게 된다. 상하의 질서가 정해진 후 예를 둘 곳이 있는 것이다.『周易』「序卦傳」, "有天地然後 有萬物 有萬物然後 有男女 有男女然後有夫婦 有夫婦然後 有父子 有父子然後 有君臣 有君臣然後 有上下 有上下然後禮義有所錯."

12 『禮記』「昏義」, "敬愼重正, 而后親之, 禮之大體, 而所以成男女之別, 而立夫婦之義也. 男女有別, 而后夫婦有義. 夫婦有義, 而后父子有親. 父子有親, 而后君臣有正. 故曰, '昏禮者, 禮之本也.'"

13 『禮記』「禮器」, "陰陽之分 夫婦之位也."

14 『女誡』「夫婦 第二」, "夫婦之道, 參配陰陽, 通達神明, 信天地之弘義, 人倫之大節也."

15 『周易』「繫辭上」, "易 與天地準 故 能彌綸天地之道."

16 『周易』「繫辭上」, "天尊地卑 乾坤定矣. 卑高以陳 貴賤位矣. 動靜有常 剛柔斷矣";『周易』「繫辭下」, "乾, 陽物也. 坤, 陰物也. 陰陽合德 而剛柔有體."

17 『周易』「繫辭上」, "乾道成男 坤道成女 乾知大始 坤作成物"

18 김언순(2005), 앞의 글, p.78.

19 『女誡』「敬順 第三」, "陰陽殊性, 男女異行. 陽以剛爲德, 陰以柔爲用. 男以强爲貴, 女以弱爲美. 故鄙諺有云, 生男如狼, 猶恐其尪, 生女女鼠, 猶恐其虎."

20 『女誡』「敬順 第三」, "然則修身, 莫如敬, 避强莫若順. 故曰, 敬順之道, 爲婦之大禮也."

21 『禮記』「郊特牲」, "幼從父兄, 嫁從夫, 夫死從子."

22 『女誡』「專心」, "夫者天也 天固不可違 夫固不可離也."

23 『周易』「家人」, "女正位乎內 男正位乎外 男女正 天地之大義也."

24 『禮記』「內則」, "禮始於謹夫婦, 爲宮室, 辨外內, 男子居外, 女子居內."

25 『禮記』「內則」, "男不言內 女不言外. 非祭非喪 不相授器. 其相授 則女受以筐. 其無筐 則皆坐奠之而后取之. 外內不共井. 不共湢浴. 不通寢席 不通乞假. 男女不通衣裳. 內言不出 外言不入."

26 『禮記』「內則」, "女子十年不出."

27 『女誡』「神宗皇帝御製女誡序」.

28 『周易』「泰卦」, "天地交而萬物通也."

29 『周易』「否卦」, "天地不交而萬物不通也."

30 『書經』「周書」〈牧誓〉, "牝鷄無晨 牝鷄之晨 惟家之索."

31 『詩經』「大雅」〈瞻卬〉, "哲夫成城 哲婦傾城. 懿厥哲婦 爲梟爲鴟. 婦有長舌 維厲之階. 亂匪降自天 生自婦人. 匪教匪誨 時維婦寺." 성백효 역

주, 전통문화연구회, 1993, p.344.

32 김언순(2009), 앞의 글, pp.70-73. 남녀 성인 세계의 질적 차이에 대한 논의 참조.

33 김언순(2005), 앞의 글, pp.127~128.; 강명관,『열녀의 탄생』, 돌베개, 2009, pp.91~118.

34 『女誡』「卑弱」, "古者生女三日 臥之床下 弄之瓦塼 而齋告焉. 臥之床下 明其卑弱 主下人也. 弄之瓦塼 明其習勞 主執勤也. 齋告先君 明當主繼祭祀也. 三者蓋女人之常道 禮法之典教矣."

35 『孟子』「告子章句下」, "堯舜之道 孝悌而已矣."

36 『孟子』「離婁章句上」, "孟子曰 不孝有三 無後爲大."

37 『禮記』「祭統」, 孝子之事親也. 有三道焉. 生則養. 沒則喪. 喪畢則祭. 養則觀其順也. 喪則觀其哀也. 祭則觀其敬而時也. 盡此三道者. 孝子之行也. 旣內自盡 又外求助 昏禮是也.

38 빙허각,『규합총서』권지삼, 이민수 역, 기린원, 1988, pp.231~232.

39 『小學』「入教第一」, "列女傳曰, 古者, 婦人妊子, 寢不側. 坐不邊. 立不蹕. 不食邪味. 割不正不食. 席不正不坐. 目不視邪色. 耳不聽淫聲. 夜則令瞽誦詩. 道正事. 如此則生子, 形容端正. 才過人矣."

40 정해은은 사주당이 태교에 성리학적 가치인 '수신'의 성격을 부여했다고 보았다. (정해은, 「조선시대 태교 담론에서 바라본 이사주당의 태교론」, 한국여성사학회,『여성과 역사』제10집, 2009).

41 『禮記』「內則」, 女子十年不出, 姆教婉娩聽從, 執麻枲, 治絲繭. 織紝組紃, 學女事, 以共衣服, 觀於祭祀, 納酒漿籩豆葅醢, 禮相助奠. 이 내용은『小學』「入教」편에 그대로 수록되었다.

42 班昭,『女誡』「婦行第四」, "專心紡績, 不好戲笑, 潔齊酒食, 以供賓客, 是謂婦功.";『禮記』「昏義」, "古者婦人先嫁三月 …… 教以婦德婦言婦容婦功."

43 宋若昭,『女論語』「學作婦行第四」, "凡爲女子 須學女工." 女工은 女功이라고도 한다.

44 송시열,『우암션싱계녀서』「의복음식하는도리라」, "부인의 쇼임이 衣食밧게 업사니 …… "

45 이덕무,『士小節』「婦儀」〈服食〉, 김종권 역(명륜당, 1985), p.224.

46 詩書는 시경과 서경을 말하며, 六藝는 禮, 樂, 射, 御, 書, 數의 六學을 말한다.

47 이익,『국역 성호사설』「婦女之教」(민족문화추진회, 1977), p.145.

48 김언순(2005), 앞의 글, p.143.

49 『小學』「嘉言」, "安氏家訓曰, 婦主中饋. 唯事酒食衣服之禮耳. 國不可使預政, 家不可使幹蠱. 如有聰明才智識達古今, 正當輔佐君子, 勸其不足. 必無牝鷄晨鳴, 以致禍也." 소혜왕후『내훈』에도 소개되어 있다.

50 김언순,「개화기 여성교육에 內在된 유교적 여성관」,『페미니즘연구』제10권 2호, 한국여성연구소, 2010.

51 권구,『내정편』〈치산〉, p.11.

52 『禮記』「禮運」, "飮食男女 人之大欲存焉."

53 宋時烈,『尤庵戒子孫訓』, "戒女色 最末一事 有甚難者 非必自我求之桀 必自來獻笑於此 而必心如鐵石 豈不難哉 豈不誤平生哉."

54 송시열,『우암션ㅅ·ㅣㅇ계녀서』〈퇴긔ㅎ·지말나ㄴ·ㄴ도리라〉(국립중앙도서관소장본).

55 『小學』「明倫」, "王蠋曰, 忠臣不事二君, 烈女不更二夫."

56 『小學』「嘉言」, "或問, 孀婦於理, 似不可取. 如何. 伊川先生曰, 然. 凡取以配身也. 若取失節者, 以配身, 是己失節也. 又問, 或有孤孀, 貧窮無託者, 可再嫁否. 曰, 只是後世, 怕寒餓死, 故有是

說. 然, 餓死事極小, 失節事極大."

57 조선이 국가차원에서 처음으로 펴낸 여성용 교화서는 『삼강행실도』 열녀편이다. 『삼강행실도』 가운데 대중 교화를 위해 가장 먼저 번역(1481)한 것도 열녀편이다. 『삼강행실도』는 몇 차례 수정 보완되었는데, 중종 9년(1514)에 『속삼강행실도』가 간행되었으며, 광해군은 임진왜란 이후 조선의 사례만을 모아 『동국신속삼강행실도』(1617)를 편찬하였다.

58 "열녀는 고려조까지 존재하지 않았다. 고려시대에 존재했던 것은 '節婦'였다. 고려시대에 '수절'은 여성에게만 강요된 윤리가 아니었다. 여성의 재가, 삼가가 얼마든지 허락되는 상황에서 절부는 여성 자신의 선택이었지, 도덕적·법적 강제사항이 아니었다. 배우자 사망시 수절하는 여성을 가리켜 절부, 남성을 '義夫'라고 하였다. 여말선초 사대부들은 조선 건국 이후 한동안 효자·순손·절부·의부를 한 묶음으로 하는 표창을 계속하다가 『경국대전』에 와서 '의부'를 삭제함으로써 배우자에 대한 성적 종속성을 오로지 여성의 윤리로 강제하였다. 가부장제는 남성에 대한 성적 종속성을, 여성이 자신의 신체 일부 혹은 전부를 스스로 희생하게 하면서까지 요구하고 있었다. 그것을 실천한 여성이 곧 열녀였다. 열녀는 고려 말까지 존재하지 않았고, 여말선초의 사대부들이 '만든' 것이었다. 다만 열녀는 곧 탄생하지 않았고, 2세기를 지나 17세기를 통과하면서 비로소 발생하기 시작했다. 건국 후 2백년은 열녀를 만들기 위한 시간이었다.(강명관, 『열녀의 탄생』, 돌베개, 2009), pp.46~47.

59 예외적으로 녹문 임성주(1711~1788)는 동생인 윤지당을 태임과 태사에 견주었다. 이영춘, 『임윤지당』, 혜안, 1998, pp.16~17; 『운호집』

제6권 「중씨녹문선생행장」)

60 김언순(2009), 앞의 글, pp.74~77.

61 위의 글, pp.77~78.

62 이혜순·김경미, 『한국의 열녀전』, 월인, 2002.

63 강명관은 조선의 열녀를 사대부들이 '발명'한 것으로 평가하였지만, 명청대에도 열녀가 급증하였다. 田汝康은 명청대에 열녀가 급증한 이유를 여성의 자발성 외에 과거 시험에서 좌절한 남성들에 의해 부추겨졌음을 지적하였다.(강명관(2009), 앞의 책, pp.46~47; 田汝康 지음, 『공자의 이름으로 죽은 여인들』, 이재정 옮김, 예문서원, 1999).

64 成海應, 「爲麻田士人請褒烈婦金氏狀」, 『研經齋全集』 1, 『한국문집총간』 273, pp.371~372. 강명관, 『열녀의 탄생』, 돌베개, 2009, p.494에서 재인용.

65 김경미, 「기억으로 자기의 역사를 새긴 보통 여성, 풍양 조씨」, 『조선의 여성들, 부자유한 시대에 너무나 비범했던』, 돌베개, 2004.

66 『내훈』 序, "汝等 銘神刻骨 日期於聖".

67 위의 책, 부록: 행실기 pp.23~25.

68 국역 정부인안동장씨실기 간행소, 『貞夫人安東張氏實紀』, 삼학출판사, 1999, pp.27~28.

69 『호연재자경편』 「正心章 第一」.

70 『允摯堂遺稿』 「克己復禮說」, "噫! 我雖婦人 而所受之性 則初無男女之殊 縱不能學顏淵之所學 而其慕聖之志則切." 이하 『윤지당유고』는 이영춘, 『임윤지당』(혜안, 1998)의 번역을 기초로 약간 수정을 가함.

71 『윤지당유고』 「부록」 遺事, "婦人而不以任姒自期者 皆自棄也."

72 『정일당유고』 「附尺牘」, "允摯堂日 我雖婦人 而所受之性 初無男女之殊然 又日 婦人而不以任姒自期者 皆自棄也 然則雖婦人而能有

● 참고 문헌 ●

『周易』·『書經』·『詩經』·『孟子』·『禮記』·『小學』
세종대왕기념사업회,『삼강행실도』열녀편, 1972.
『東國新續三綱行實』(국립도서관본), 한국서지학
　　　회, 1959.
劉向 지음,『열녀전』, 이숙인 옮김, 예문서원, 1996.
반소,『女誡』, 이숙인 역주,『여사서』, 여이연, 2003.
宋若昭,『女論語』
昭惠王后,『內訓』
宋時烈,『尤庵戒子孫訓』
송시열,『우암션싱계녀서』
權矩,『內政篇』
국역 정부인안동장씨실기 간행소,「貞夫人安東張
　　　氏實紀」, 삼학출판사, 1999.
김호연재,『호연재자경편』(1710), 최혜진,『규훈
　　　문학 연구』, 역락, 2004.
빙허각,『규합총서』, 이민수 역, 기린원, 1988,
이영춘,『임윤지당』, 혜안, 1998.
이영춘,『강정일당』, 가람기획, 2002.
이　익,『국역 성호사설』「婦女之教」, 민족문화추
　　　진회, 1977.
강명관,『열녀의 탄생』, 돌베개, 2009.
김세서리아,「'누구나 성인이 될 수 있다'와 그러
　　　나 성인이 될 수 없었던 유교적 여성」,
　　　『동양여성철학에세이』, 랜덤하우스중앙,
　　　2006.
김언순,『개화기 여성교육에 內在된 유교적 여성
　　　관』,『페미니즘연구』제10권 2호, 한국여
　　　성연구소, 2010.
김언순,「조선 여성의 聖人 지향의 의미」, 한국여
　　　성철학회,『한국여성철학』제12권, 2009.
김언순,「조선시대 여훈서에 나타난 여성의 정체성

형성 연구」, 한국정신문화연구원 한국학
　　　중앙연구원 박사학위논문, 2005.
박　주,『조선시대의 효와 여성』, 국학자료원, 2000.
이은선,「한국 유교의 종교적 성찰-조선후기 여성
　　　성리학자 강정일당을 중심으로-」,『양명
　　　학』제20호, 한국양명학회, 2008.
이혜순·김경미,『한국의 열녀전』, 월인, 2002.
田汝康 지음,『공자의 이름으로 죽은 여인들』, 이
　　　재정 옮김, 예문서원, 1999.
정해은,「조선시대 태교 담론에서 바라본 이사주당
　　　의 태교론」, 한국여성사학회.『여성과 역
　　　사』제10집, 2009. 6.

제2장
출산하는 몸

● 주석 ●

1 『청대일기』기해년(1719) 10월 26일.『淸臺日
　　記』는 영남의 학자관료 권상일이 58년간 쓴 일
　　기이다. 국사편찬위원회에서 2003년 탈초하여 2
　　책으로 간행했다. 현재는 국사편찬위원회 홈페
　　이지 한국사데이타베이스에서 내용을 검색해 볼
　　수 있다.
2 『혼인과 연애의 풍속도』(국사편찬위원회 편 한
　　국문화사1, 2005)「올바른 혼인」편에서 조선
　　혼인의 특성에 대해 설명한 바 있다.
3 『동의보감』잡병편 권11 부인 '相女法'.
4 『임원경제지』,「葆養志」保精의 相婦人法.
5 정조 5권, 2년(1778 무술 / 청 乾隆 43년) 6월
　　5일(계사) 2 번째 기사. 실록 기사는 조선왕조실
　　록 웹서비스 http://sillok.history.go.kr 에서 인
　　용했다.

359

6 『동의보감』 잡병편 권11 부인 '求嗣'. 여기서 구 사란 임신할 수 있게 하는 방법이라고 해석될 수 있다.

7 선조 8권, 7년(1574 갑술 / 명 萬曆 2년) 10월 25일(병인) 1번째 기사

8 역주 『태교신기』, 성보사, 1991. 이 구절은 『胎 敎新記』 제1장 1절에 나오는 말이다. '인간의 본 성' 문제가 그만큼 중시했다고 할 수 있다.

9 『한국 민속의 세계』 9, 고려대학교 민족문화연구 원, 2001, p.619. 여러 민간 신앙 중 의료 그 중 에서도 임신과 출산에 관한 서술에서 이러한 금 기 사항을 예시하고 있다.

10 『조선 왕실의 출산문화』, 한국학중앙연구원편, 이회, 2005. 이 책 중 황문환 교수가 현대역한 「출산에 앞서 미리 알아두어야 할 여러 방법: 임산예지법」에 나와 있는 구절이다.

11 『노상추일기』 1777년 7월 28일. 『노상추일기』 는 조선후기 무관인 노상추가 68년 간 쓴 일기 이다. 국사편찬위원회에서 2005~2006년 총 4 권으로 탈초하여 간행했다.

12 『동의보감』 잡병편 권11 부인 조에서 각종 산 후증에 대해 처방한 것에서 볼 수 있다.

13 『승정원일기』 순조 14년 12월 22일 (무인) 원 본 2053책/탈초본 107책 1814년 嘉慶(淸/ 仁宗) 19년. 『승정원일기』는 국사편찬위원회 의 승정원일기 웹서비스 http://sjw.history. go.kr/main/main.jsp에서 인용했다.

제3장
타자화된 하층 여성의 몸

● 주석 ●

1 이영훈, 「노비의 혼인과 부부생활」, 『조선시대 생활사』 2, 역사비평사, 2000, p.102.

2 이영훈, 「한국사에 있어서 奴婢制의 추이와 성 격」, 『노비·농노·노예』, 일조각, 1998, pp.365 ~366.

3 金容晩, 『朝鮮時代 私奴婢研究』, 集文堂, 1997, pp.47~56.

4 이하는 車載銀의 연구를 바탕으로 기술하였다 (「대구부 동상면 호적의 고유어계 노비명에 관 한 계량적 고찰」, 『大東文化研究』 66, 2009).

5 이하는 池承鍾의 연구를 바탕으로 기술하였 다.(『朝鮮前期 奴婢身分研究』, 一潮閣, 1995, pp.175~212).

6 宋寅, 『頤庵遺稿』 9, 禮說, 反哭條.

7 『미암일기』 1573년 8월 26일조.

8 『쇄미록』 1595년 12월 8일조.

9 『쇄미록』 1593년 11월 4일조.

10 『쇄미록』 1595년 2월 30일조.

11 『미암일기』 1574년 9월 12일조.

12 이하는 안승준과 이혜정의 연구를 바탕으로 기 술하였다.(안승준, 『조선전기 私奴婢의 사회적 성격』, 경인문화사, 2007, pp.118~121; 李蕙 汀, 「16세기 가내사환노비의 同類意識과 저항- 『黙齋日記』를 중심으로-」, 『朝鮮時代史學報』 54, 2010).

13 『묵재일기』 1551년 8월 14일조.

14 『묵재일기』 1551년 8월 15일조.

15 『묵재일기』 1551년 9월 26일조.

16 『묵재일기』 1551년 9월 15일조.

17 『묵재일기』 1551년 9월 24일조.

18 『묵재일기』 1551년 9월 28일조.

19 이하는 지승종, 앞의 책, pp.212~222.

20 金誠一, 『鶴峯集』 附錄 3, 神道碑銘.

21 『미암일기』 1569년 11월 1일.

22 『쇄미록』 1594년 8월 17일조.

23 『쇄미록』 1598년 4월 2일조.

24 『쇄미록』 1599년 8월 16일조.

25 奇大升, 『高峯集』 續集 2, 雜著.

26 김용만, 앞의 책, pp.61~63.

27 徐居正, 『四佳集』 詩集 8, 村居.

28 李好閔, 『五峯集』 2.

29 金正國, 『思齋集』 4, 摭言.

30 徐居正, 『四佳集』 詩集 13, 是夜大雨.

31 이순구, 「조선초기 여성의 생산노동」, 『國史館
 論叢』 49, 1993, pp.82~84.

32 이하는 남미혜의 연구를 바탕으로 기술하였
 다.(남미혜, 『조선시대 양잠업연구』, 지식산업
 사, 2009, pp.132~166).

33 당시 이문건가의 거주형태는 上堂과 下家로 되
 어 있었는데, 상당에서는 주로 이문건이 거주하
 고 하가에서는 이문건 가의 상하식솔이 거주하
 고 있었다.

34 이성임, 「16세기 지방 군현의 貢物分定과 수취
 -경상도 星州를 대상으로」, 『역사와 현실』 72,
 2009.

35 이순구, 앞의 논문, p.89.

36 金鑢, 『潭庭遺藁』 卷2, 艮城春嚬集 黃城俚曲.

37 『쇄미록』 1598년 7월 11일조.

38 이하는 이성임의 연구를 바탕으로 기술하였
 다.(「조선 중기 吳希文家의 商行爲와 그 성격」,
 『朝鮮時代史學報』 8, 1999).

39 『쇄미록』 1593년 10월 21일조.

40 『쇄미록』 1593년 8월 27일, 11월 9일, 11월

22일, 윤 11월 12일조.

41 『쇄미록』 1594년 3월 11일, 26일조.

42 『쇄미록』 1593년 10월 20일조.

43 韓榮國, 「朝鮮中葉의 奴婢結婚樣態-1609년의
 蔚山戶籍에 나타난 事例를 中心으로-」, 『歷史
 學報』 75·76, 77, 1977, 1978.

44 『묵재일기』 1546년 7월 17일조.

45 『묵재일기』 1577년 2월 6일조.

46 『묵재일기』 1561년 7월 7일조.

47 『묵재일기』 1562년 7월 7일조.

48 『묵재일기』 1551년 9월 8일조.

49 『묵재일기』 1551년 10월 6일조.

50 『묵재일기』 1551년 11월 18일조.

51 이하는 이영훈의 연구를 바탕으로 작성하였다
 (앞의 책, 2000, pp.104~107).

52 김건태, 「18세기 초혼과 재혼의 사회사」, 『역사
 와 현실』 51, 2004.

53 손병규, 『호적:1606~1923 호구기록으로 본 조
 선의 문화사』, 휴머니스트, 2007, pp.133~162.

54 『묵재일기』 1545년 3월 5일조.

55 『묵재일기』 1554년 2월 29일조.

56 『묵재일기』 1556년 11월 7일조.

57 이영훈, 앞의 책, pp.107~110.

58 이하는 문숙자의 연구를 바탕으로 기술하였
 다.(「다섯 妻를 둔 良人 朴義萱의 재산상속문
 제」, 『문헌과 해석』 7, 1999; 「양인의 혼인과
 부부생활」, 『조선시대생활사』 2, 2000, pp.91
 ~97).

59 이하는 이성임의 연구를 바탕으로 기술하였다
 (「19세기 제주 大靜縣 邑治 거주민의 혼인 양
 상」, 『대동문화연구』 57, 2007).

60 '동성리 호적중초'는 1711년부터 1922까지
 43개 식년 분이 연속적으로 남아있다.

61 19세기 전반 대정현감에 부임한 金仁澤의 일기

로 1817년 3월부터 다음 해 2월까지 1년 분이 남아 있다.

62 이영훈, 앞의 책, 2000, pp.102~103.

63 이하는 이성임의 연구를 바탕으로 기술하였다.(「조선 중기 성 관념과 그 표출양상」, 『조선시대 사회의 모습』, 집문당, 2003, pp.431~436).

64 具完會, 「조선 중엽 士族孽子女의 贖良과 婚姻 : 『眉巖日記』를 통한 사례검토」, 『慶北史學』 8, 1985.

65 타인의 비를 사와 자신의 소유로 하는 절차.

66 보충대 입속하여 양인화 하는 절차.

67 이성임, 「16세기 양반관료의 外情」, 『古文書研究』 23, 2003, p.49.

68 문숙자, 「15~17世紀 妾子女의 財産相續과 그 特徵」, 『朝鮮時代史學報』 2, 1997, pp.23~24.

69 이하는 이성임의 연구를 바탕으로 기술하였다.(「조선시대 兩班의 蓄妾 현상과 경제적 부담」, 『古文書研究』 33, 2008).

제4장
여성의 외모와 치장

● 주석 ●

1 『세종실록』 권62, 세종 15년 12월 계축.

2 班昭, 『女誡』 제3 敬順(이숙인 역주, 『여사서』, 여이연, 2003, pp.37~38).

3 송약소, 「여논어」 제1 立身(이숙인 역주, 『여사서』, 여이연, 2003, pp.57~58). 이숙인 선생은 송약소의 경우 「수절」장에서 "가장 중요한 것은 수절이고 그 다음은 청정이다"고 언급한 점을 들어 수절과 청정을 같은 개념으로 인지하고 있었다고 판단했다.

4 소혜왕후, 육완정 역주, 『내훈』, 열화당, 1984, pp.30~31.

5 이덕무, 『士小節』 「婦儀」.

6 仁孝文皇后, 『내훈』 제3 慎言(이숙인 역주, 『여사서』, 여이연, 2003, p.129). 무염은 춘추시대 제나라 宣王의 왕비가 되었던 추녀 鍾離春을 지칭한다.

7 『규범』(성병희, 『민간계녀서』, 형설출판사, 1980, p.101).

8 박무영, 「규방의 한시문화와 가족 사회」, 『한국의 규방문화』, 박이정, 2005, p.80.

9 허균, 『성소부부고』 권13, 文部 題跋 「題李澄畵帖後」.

10 문선주, 「조선시대 중국 仕女圖의 수용과 변화」, 『미술사학보』 25, 미술사학연구회, 2005.

11 이태호, 『미술로 본 한국의 에로티시즘』, 여성신문사, 1998.

12 김수봉 역·주해, 「곽씨전」, 『한글필사본 고소설 역·주해』, 국학자료원, 2006, p.27.

13 홍선표, 「화용월태의 표상 : 한국 미인화의 신체 이미지」, 『한국문화연구』 6, 2004, pp.40~46.

14 김종택, 「한국인의 전통적인 미인관-고전소설의 여주인공을 중심으로-」, 『여성문제연구』 8, 1979, p.10.

15 「박씨부인전」(조선도서주식회사본) : 소재영·장홍재 지음, 『임진록·박씨전』, 정음사, 1986, 150쪽

16 『연산군일기』 권47, 연산군 8년 11월 갑오.

17 『세종실록』 권3, 세종 1년 1월 을해.

18 박석무 편, 『나의 어머니 조선의 어머니』, 현대실학사, 1998, p.69.

19 「언간편지 : 아들 못 낳는 죄, 참고 또 참고」, 『고문서로 읽는 영남의 미시세계』, 경북대학교

출판부, 2009, p.113.

20 『增補山林經濟』권13, 求嗣.

21 빙허각이씨, 『규합총서』권4, 청낭결 귀과사오삭변남녀법·미급산월젼여위남법(정양완 역주, 『규합총서』, 보진재, 1975, pp.327~329).

22 『태교신기』 부록, 「跋」(柳儆).

23 『鄕藥集成方』권57, 轉女爲男法.

24 許浚, 『東醫寶鑑』雜病, 卷10 婦人.

25 이문건 저, 이상주 역주, 『養兒錄』, 태학사, 1997, p.136.

26 이문건 저, 이상주 역주, 위의 책, pp.18~29.

27 이문건, 『默齋日記』, 1554년 10월 15일.

28 백두현, 『현풍곽씨언간 주해』, 태학사, 2003.

29 박석무 편, 앞의 책, p.69.

30 유미림·강여진·하승현 옮김, 앞의 책, p.115.

31 송규렴, 「先妣贈貞夫人順興安氏行狀」(조혜란, 이경하 역주, 2006; 『17세기 여성생활사 자료집』(3), 보고사, p.144).

32 『규범』(성병희, 『민간계녀서』, 형설출판사, 1980, p.101).

33 유미림·강여진·하승현 옮김, 『빈 방에 달빛 들면-조선선비, 아내 잃고 애통한 심사를 적다』, 학고재, 2005, p.180.

34 박석무, 앞의 책, p.63.

35 이덕무, 『청장관전서』권30, 사소절 권6 부의1 복식.

36 『여자초학』(성병희, 『민간계녀서』, 형설출판사, 1980, p.31).

37 김진구, 「詩經에 나타나는 고대 중국인의 미인관」, 『한국생활과학연구』9, 1990, pp.151~152.

38 이익, 『성호사설』권6, 만물문 6 髻粧.

39 『승정원일기』1151책, 영조 33년 12월 18일.

40 『인조실록』권46, 인조 23년 7월 을묘(6일).

41 강대민·권승주, 「영·정조대의 가체금지령에 관한 고찰」, 『문화전통논집』12, 경성대학교, 2004, pp.135~136.

42 손미경, 『한국여인의 髮자취』, 이환, 2004, p.250.

43 이규경, 『五洲衍文長箋散稿』人事篇 服食類 首飾「東國婦女首飾辨證說」.

44 『영조실록』권90, 영조 33년 12월 기묘(21일);『승정원일기』1019책, 영조 23년 8월 2일.

45 『정조실록』권26, 정조 12년 10월 신묘.

46 『승정원일기』1647책, 정조 12년 10월 10일.

47 『정조실록』권29, 정조 14년 2월 경오(19일).

48 노상추, 『노상추일기』1779년 11월 초4일. "錦帛商人來到 買婚需多紅廣織裳 草綠樂綾衣次 給二十一兩 戴髮三束 十四兩給之".

49 이규경, 『五洲衍文長箋散稿』人事篇 服食類 首飾「東國婦女首飾辨證說」.

50 『승정원일기』1779책, 정조 21년 7월 8일.

51 송약소, 『여논어』第1 立身, 제3 學禮 (이숙인 역주, 『여사서』, 여이연, 2003, pp.59, 68).

52 정연식, 『일상으로 본 조선시대 이야기 1』, 청년사, 2001.

53 『현종실록』권18, 현종 11년 2월 병자;『영조실록』권11, 영조 3년 3월 갑오.

54 정지영, 「규방 여성의 외출과 놀이 : 규제와 위반, 그 틈새」, 『한국의 규방문화』, 박이정, 2005, p.145.

III. 몸, 정신에서 해방되다

제1장
몸의 가치와 모성의 저항

● 주석 ●

1 김종갑, 「전근대적 몸과 근대적 몸」, 『근대적 몸과 탈근대적 증상』, 나남, 2008, pp.21~52.

2 크리스 쉴링, 임인숙 역, 『몸의 사회학』, 나남출판, 1999, p.259.

3 이케다 시노부, 김혜신, 「식민지 '조선'과 제국 '일본'의 여성표상」, 『확장하는 모더니티』, p.263 참고.

4 이영아, 『육체의 탄생』, 민음사, 2008, pp.185~186.

5 이만규, 「여성의 미」, 『동아일보』, 1938. 8. pp.7~11.

6 『신여성』, 제3권 제2호, 1925.2. pp.21~25 인용.

7 KS생, 「에로위생학」, 『보건운동』, 창간호 1932. 2.

8 이경민, 「욕망과 금기의 이중주, 에로사진과 식민지적 검열」, 『경성 사진에 박히다』, 사진으로 읽는 한국근대문화사, 웅진싱크빅, 2008, pp.251~266. 1930년대 일본에서 에로, 그로, 넌센스 등 이른바 근대적 취미가 수입, 유행되었다. 에로 청년, 에로 남녀, 에로 단체, 에로 서비스 등 '에로'를 폭넓게 사용했다고 한다.

9 『조선일보』 2011.2.15. 「출세엔 첫째로 얼굴이 중요…」 70년전에도 코 높이기 수술이 유행하였다는 기사가 소개되어 있다. 1927.5.15~20일자, 1933.12..16, 1937.7.3일자에도 외모를 가꾸기 위한 관련 기사들이 있었던 것이다.

10 공제욱, 정근식 편, 『식민지의 지배와 균열』, 문화과학사, 2006. pp.22~23.

11 유영준, 「가옥제도와 부인의 건강」, 『청년』 5권 7호(부녀호), 1927년 6월, 『동아일보』 1926.11.1, "가장 춥고 가장 더러운 곳"이 부엌이라고까지 쓰고 있다.

12 박현숙, 「미국 신여성과 조선 신여성 비교 연구-복식과 머리 모양을 중심으로」, 『미국사연구』 28집, 2008, 참조.

13 최영수, 「진열장에 오는 여름」, 『동아일보』 (1933. 6. 11)

 안석영(1934), 「만화폐지: 폭로주의의 상점가」, 『조선일보』(1934 5. 14).

14 안석주, 「미관상으로 본 조선의복」, 『신여성』 제2권 1호, 1924.11. pp.6~10, p.9에서 인용.

15 이때 개량 한복이란 용어가 처음 나오는 듯, 그러나 지금도 개량 한복은 정착하지 못한 감이 있다.

16 안태윤, 「일제말 전시체제기 여성에 대한 복장 통제」, 『사회와 역사』 제74집, 2007, 참조.

17 최혜실, 『신여성들은 무엇을 꿈꾸었는가』, 생각의 나무, 2000, pp.179~182.

18 김경일, 『여성의 근대, 근대의 여성』, 푸른역사, 2004, p.186

 오므브, 「기생과 단발」, 『장한』 창간호(1927년 1월), pp.32~34.

19 무명씨, 「미쓰 코리아여 단발하시오」, 『동광』, 1932년 9월.

20 최혜실, 『신여성들은 무엇을 꿈꾸었는가』, 생각의 나무, 2000, p.185.

21 김신실, 「행보와 건강, 걸음쩨가 좋아야 맵시도 나고 몸에도 좋아」, 『여성』 제5권 12호, pp.74~75.

22 박봉애, 「여성체격향상에 대하여」, 『여성』, 제2권 1호, 1937. 1. pp.32~34.

23 『신동아』 1932년 6월, pp.65~71.

24 안태윤, 『식민정치와 모성~총동원체제와 모성의 현실』, 한국학술정보, 2006.

25 이영아, 『육체의 탄생』, 민음사, 2008, pp.181~182.

26 이상경, 『인간으로 살고 싶다』, 한길사, 2000, pp.183~184.

27 이영아, 『육체의 탄생』, 민음사, 2008, p.13.

28 「민족융성의 열쇠는 여성이 잡고 있다(3)-모성자체야 말로 민족의 어머니이다」, 『동아일보』 1935.8.18 인용.

29 『시대일보』, 1925.6.16.

30 신영숙, 「나혜석의 자기 실현의 길- 신여성, 김일엽과 비교 고찰」, 2008년 제11회 나혜석 바로알기 심포지엄 자료집, pp.41~66 참고.

31 이상경, 『인간으로 살고 싶다』, 한길사, 2000, p.145에서 재인용

32 「영이냐, 육이냐, 영육이냐」, 『삼천리』, 1937.12, pp.326~327.

33 이상경, 『인간으로 살고 싶다』, 한길사, 2000, p.216.

34 야마시타 영애, 「근대조선에 있어서 "신여성"의 주장과 갈등-양화가 나혜석을 중심으로」, 『日本國家와 女』, 青弓社, 2000.

35 최석완 임명수 역, 『일본 여성의 어제와 오늘』, 어문학사, 2006, 참고. 근대 일본 농촌 여성들도 거의 비슷하게 힘든 삶을 살아야 했다.

36 안태윤, 『식민정치와 모성-총동원체제와 모성의 현실』, 한국학술정보, 2006, p.102 참조.

37 1942년에만 34,711개 설립되었다.

38 신영숙, 「아시아 태평양전쟁기 조선인 종군간호부의 동원실태와 정체성」, 한국 여성사학회, 『여성과 역사』 제14집, 2011.6. 아래 특별히 주를 달지 않은 것은 대부분 이 글을 참고한 것임.

39 정진성, 여순주, 「일제시기 여자근로정신대의 실상」, 한국정신대연구회, 『한일간의 청산 과제』, 아세아문화사, 1997. 아래 내용은 주로 이 글을 참고한 것임. 그밖에도 山下英愛, 『ナショナリズムの狭間から』, 明石書店 2008, 참고함.

40 한국태평양전쟁희생자광주유족회 후원회, 『訴狀, 내 생전에 이 한을』, 예원, 2000.

41 이하 내용은 주로 한국정신대연구소, 『할머니, 군위안부가 뭐예요』, 한겨레신문사, 2000 참고한 것임.

제2장
미美, 노동 그리고 출산

● 주석 ●

1 허은, 『미국의 대한 문화활동과 한국사회의 반응-1950년대 미국정부의 문화활동과 지식인의 대미인식을 중심으로-』, 고려대학교 박사학위논문, 2004,

2 강소연, 「1950년대 여성잡지에 표상된 미국문화와 여성담론」, 『상허학보』 18집, 2006, pp.116~117.

3 대한민국정부사진집 1권(국정홍보처, 1999, pp.230~231)을 확인해본 결과 1952년 1월21일 미스코리아선발대회가 있었음을 알 수 있다. 이제껏 제1회 미스코리아대회는 1957년에 5월19일에 시작된 것으로 보고 있었다.(http://misskorea.hankooki.com) 참고.

4 e-영상역사관(http://www.e-history.co.kr), 대한뉴스 제469호 〈미스여군〉.

5 『경향신문』, 1961.7.11 미스여훈탄생 21세의 오봉선 병장.

6 『동아일보』 1963.9.6 여군창설13돌 미스여군대

관식;『동아일보』1964.5.15 미스여군탄생;『동아일보』1965.5.15 미스여군탄생;『경향신문』1968.9.6 여군창설18돌;『경향신문』1970.9.4 미스여군선발도 여군창설 20돌;『동아일보』1971.9.6 여군창설21돌.

7 『동아일보』1965.5.15 미스여군탄생.

8 『경향신문』1968.11.25 미스각선미선발.

9 『경향신문』1968.11.25 5면.

10 매일경제 1970.1.27 6면.

11 『경향신문』1975.3.15 4면.

12 1972년 미스코리아 전국선발대회는 전국으로 각 지상파 3사에 의해 실황중계 되었다(『한국일보』1972.4.22 8면).

13 『女苑』제2권 제9호, 1956년 10월 職業女性의 化粧과 衣裳;『女性界』제6권 제1호, 1957년, 팔등신미인스타일로 되는 옷차림;『女性界』제6권 제2호, 1957년, 다리는 美의 포인트;『女苑』제3권 제5호 1957년, 化粧은 本能이다 女性은 最大限度까지 아름다워야;『女苑』제3권 제9호, 1957년, 한여름의 머리 스타일;『女性界』제7권 제2호, 1958년, 헤어·스타일과 化粧, 皮膚에 관한 이달의 주의;『女性界』제8권 제1호, 1959년, 現代醫術은 全部 美人으로 만들 수 있다;『女性界』제8권 제1호 1959년, 美容整形敎室;『女苑』제6권 제6호, 1960년, 여름철의 화장;『女苑』제7권 제4호, 1961년, 주니어를 위한 헤어·스타일.

14 『女苑』제4권 제5호, 1958년 5월, 237쪽 광고 미용성형전문 최신미국 스미스부라운式 美는 여성의 특권·美는 새로운 행복을 약속한다!;『女苑』제6권 제5호, 1960년 6월, p.269 광고 미용·정형·교정을 지성형외과;『女苑』제7권 제2호, 1961년 2월, p.332, 미용정형 전통과 신용기술을 자랑하는 이화정형의 미용정형!;

『女苑』제7권 제3호, 1961년 3월, p.297, 미용정형·피부과 빠고다의원.

15 1950년대 중후반 서울의 대부분의 미용정형 전문의들은 일본에서 유학하고 귀국해 서울에서 병원을 연경우가 많았고, 당시 일본 의학계에서는 '整形외과' 안에서 미용정형분야가 특화·재편되는 등 급속한 발전을 이루고 있었다고 한다.(조재한, 「1950년대 여성의 몸을 통한 근대화와 소비욕망의 형성-전후 1955-1959년 여성잡지 〈여원〉을 중심으로」, 서울대 언론정보학 석사학위논문, 2009, p.50).

16 빌로도: 우단보다 바닥의 털이 더 길고 보드라운 천. 벨벳과 비슷.

17 박완서, 「1950년대 미제문화와 비로도가 판치던 거리」,『우리역사의 7가지 풍경』, 역사문제연구소, 역사비평사, 1999, p.334.

18 俞水敬, 앞의 책.

19 『조선일보』1952.6.20.

20 전시생활개선법 법률 제 225호, 1951.11.18 제정.

21 俞水敬,『韓國女性洋裝變遷史』, 일지사, 1990, p.278.

22 石宙善, 「바지를 입는 女性들이 늘어간다」,『女苑』1958년 2월, pp.258~259.

23 신생활 운동은 의복에 대한 부분까지 포함되는 것으로 낡은 생활 양식을 개선하고 국민의 생활의식을 높이려는 사회 운동을 말한다. 관혼상제의 간소화 및 의식주 생활의 개선 등을 꾀했으며 의식주 생활 개선의 하나로 여성들의 의복 간소화 운동도 포함되어 있었다.

24 『동아일보』1979.2.9.

25 『동아일보』1973.2.9. "여자 쇼트커트보다 길면 장발" 치안국 새 경범죄 11개 단속 한계 시달;『경향신문』1973.3.9. 7면 10일부터 적용

당분간 계몽위주로.

26 "노동운동과 나" 좌담회자료집, 2002.11.21, 성공회대학교, p.370.

27 『조선일보』 1976.3.14.

28 『조선일보』 1973.3.14.

29 여공에 관한 내용은 김원 연구를 기반으로 작성한 것임. 여공생활과 관련한 내용은 이를 참고바람 (김원, 『여공 1970』, 이매진, 2006).

30 『동아일보』 1970.10.23.

31 『조선일보』 1972.2.24.

32 『동아일보』 1975.3.11.

33 "노동운동과 나" 좌담회자료집, 2002. 11. 21, p.374 발췌.

34 식모와 안내양 관련한 연구는 김정화, 「1960년대 여성노동-식모와 버스안내양을 중심으로」, 『역사연구』 11호, 2002를 참고 바람.

35 『경향신문』 1972.3.10.

36 『경향신문』 1972.3.10.

37 『동아일보』 1974.5.25.

38 『경향신문』 1972.3.10.

39 『동아일보』 1977.2.23.

40 『동아일보』 1977.2.23.

41 『경향신문』 1979.2.14.

42 대한가족계획협회, 『한국가족계획10년사』, 1975, p.54.

43 가족계획사업과 관련한 연구는 배은경, 『한국사회 출산조절의 역사적 과정과 젠더 : 1970년대까지의 경험을 중심으로』, 서울대학교 사회학과 박사논문, 2004 참고바람.

44 한국보건사회연구원, 『人口政策 30년』, 1991, p.85.

45 법의 목적, 정의, 모자의 우대, 모성의 의무, 안전분만조치, 영유아의 건강관리, 수태조절, 인공임신중절의 허용한계, 불임수술절차 및 소의

제기, 국고보조 등, 벌칙, 형법의 적용배제, 의료법의 적용배제가 그것이다.

46 ① 본인 또는 배우자가 대통령령으로 정하는 우생학적 또는 유전학적 정신장애나 신체질환이 있는 경우
② 본인 또는 배우자가 대통령령으로 정하는 전염성질환이 있는 경우
③ 강간 또는 준강간에 의하여 임신된 경우
④ 법률상 혼인할 수 없는 혈족 또는 인척간에 임신된 경우
⑤ 임신의 지속이 보건의학적 이유로 모체의 건강을 심히 해하고 있거나 해할 우려가 있는 경우.

47 1960년경에는 부인 1인당 평균 0.7회 정도의 인공유산을 실시한 것으로 나타났으나 67년도에는 1.3회 71년도에는 2.0회, 73년에는 약 2.1 회로 증가. 특히 73년 중에는 전국에서 약 39만의 인공유산이 실시된 것으로 추산되고 있다.(대한가족계획협회, 1975, pp.109~110).

48 『조선일보』 1975.3.7. 유전성 정신박약. 癩疾환자 12명 강제불임수술명령검토.

49 『조선일보』 1975.4.1 유전성 정신질환 여자 9명 강제불임수술키로 ; 『조선일보』 1975.6.25 강제불임수술위한 적부조사 실시 충남정심원 소녀 12명 상대 ; 『조선일보』 1975.6.26 강제불임수술 진중 건의 신경정신의학회 "유전성은 10만에 1명꼴".

50 『과학의 창』 서울 부녀자 3할이 임신중절. 『조선일보』 1974.4.16[상식의 허실] 한방. 임신중절만을 가족계획으로 아는 것은 잘못이다.

51 『매일경제』 1971.8.5 전통못깬 아들중시 아들만이 자식인가; 『동아일보』 1972.6.26 폐습, 아들제일주의; 『동아일보』 1973.3.12 남아선호율96% 이상자녀수삼명; 『동아일보』 1973.7.20

아들낳는비결;『동아일보』1977.6.13 남아선호;『매일경제』1978.6.30 한국인의 남아선호 95%, 가족계획연구소 분석.

52 『구술사료선집 2: 가족계획에 헌신하다-1960년대 이후 가족계획협회 계몽원의 활동』, 국사편찬위원회, 2005.

53 감독: 안진우,「잘살아보세(2006)」코미디, 드라마.

54 『경향신문』1977.8.29, 농촌 새풍속도 변화 속 성문화 아들 선호의식.

55 『경향신문』1977.8.29.

56 기지촌여성과 관련한 연구는 다음을 참고 바람. 이나영,「기지촌의 공고화 과정에 관한 연구(1950-1960):국가, 성별화된 민족주의, 여성의 저항」, 한국여성학회,『한국여성학』23권 4호, 2007;
『위험한 여성 : 젠더와 한국의 민족주의』, 삼인, 2001 ;
김현선,「주한미군과 여성인권」,『2001년 제주도 인권학술회의 발표문』, 2001 ;
김연자,『아메리카타운 왕언니, 죽기 오분전까지 악을 쓰다』, 삼인, 2005.

57 김현선,「주한미군과 여성인권」,『2001년 제주도 인권학술회의 발표문』, 2001.

58 김연자,『아메리카타운 왕언니, 죽기 오분전까지 악을 쓰다』, 삼인, 2005, p.123에서 발췌.

59 캐서린 문,「한미관계에 있어서 기지촌 여성의 몸과 젠더화된 국가」,『위험한 여성』, 삼인, 2001.

60 1972년 10월 30일 관보(6290호)
조치 사항은 두 가지였다. 마약사범을 구속하라는 것과 성병감염자는 완전 치료한다는 것 1977.4 대통령비서실 기지촌정화대책(국가기록원 EA0006492).

1977년 현재 기지촌 주변의 윤락여성은 9935명, 성병진료기관은 62개소.

61 여기서의 서술한 '혼혈인'은 기지촌 여성들 그리고 한국전쟁이후 미군 등에 의해 출산된 이들만을 한정한 것임을 미리 밝힌다.(『동아일보』1971.5.22)

62 『동아일보』1971.5.22.

63 『동아일보』1974.11.2.

64 『기지촌 혼혈인 인권실태조사』, 국가인권위원회 인권상황실태조사 연구용역사업보고서, 2003.

찾아보기